U0041437

探索克羅岱爾

《緞子鞋》之深諦

Exploring the Profundity of Paul Claudel's
Soulier de satin

楊莉莉著

國立臺北藝術大學
Taipei National University of the Arts

遠流出版公司

此書獻給我的先生

目　次

序

　　《緞子鞋》（*Le Soulier de satin*, 1928）是法國詩人、劇作家、外交官克羅岱爾（Paul Claudel, 1868-1955）的畢生代表作。此詩劇以男主角的人生環球之旅為劇情主幹，融神學、哲學、歷史、政治、歷險、愛情與神怪為一體，可謂廿世紀的「人世戲劇」（Theatrum Mundi），內容博大精深，氣勢雄渾恢宏，詩文瑰麗壯闊，聲韻鏗鏘有力，編劇突破演出侷限，大膽雜糅不同的語調，從莊嚴肅穆到笑鬧諧仿無一不備，徹底違反法語文學嚴格的區分。尤其出人意料的是，滑稽古怪的第四幕完全推翻前三幕的一切，令人愕然。劇作出版當年，法國文壇為之震驚。

　　這部戲總演出時間長達 12 個小時，上場角色超過百名，製作之困難可想而知，首演一直要等到 1943 年才由尚－路易・巴侯（Jean-Louis Barrault）拔得頭籌，在「法蘭西喜劇院」（Comédie-Française）推出濃縮版，稱得上是凱旋式的演出，咸認是法國戰時最成功且最重要的製作。「全本」演出則要等到 1987 年由安端・維德志（Antoine Vitez）率領「夏佑國家劇院」（Théâtre National de Chaillot）團隊完成，在亞維儂的教皇宮「榮譽中庭」徹夜搬演，前無古人的演出寫下傳奇的一頁。

　　16 年後（2003），38 歲的奧力維爾・皮（Olivier Py）在「奧爾良國立戲劇中心」（C.D.N. Orléans）總監任內挑戰搬演此劇，新生代導演成功達陣。翌年受邀到「愛丁堡藝術節」上演，佳評如潮。2009 年，皮轉任「奧得翁歐洲劇院」（Odéon-Théâtre de l'Europe）總監，召集原班人馬重演，讓更多觀眾可以接觸這部不同凡響的巨作。

　　同樣在 2003 年，瑞士新銳導演巴赫曼（Stefan Bachmann）執導德語版

《緞子鞋》，作為告別「巴塞爾劇院」（Theater Basel）的獻禮，表演別出心裁又深具批判力，轟動一時。而近年來最令人驚喜的新製作莫過於 2012 年「維也納市立劇院」（Schauspielhaus Wien）在總監貝克（Andreas Beck）主導下的實驗演出，四位新銳導演搭配四位作家全新演繹。此製作占了該劇院大表演廳半年的演出時間，重要性可想而知。

由於編制龐大，《緞子鞋》每一回登上舞台都是劇壇盛事，在西方各國都可查到演出記錄[1]。法國以外，此劇從 1944 年在蘇黎世劇院（Schauspielhaus Zürich）首演以來，在德語系國家大受歡迎，上演次數還遠多於法國。事實上，從戰後到 1960 年代，《緞子鞋》在德語區是如此頻繁地排演，以至於巴黎劇場界戲稱德國是「克羅岱爾牌皮鞋的沙龍」（Salon de la Chaussure Claudel）[2]，總共有過十餘次製作，其中 1965 年西德電視台曾製作迷你影集，克羅岱爾受歡迎的程度可見一斑，而 1985 年「薩爾茲堡藝術節」盛大推出此劇，則堪稱是德語國家對克羅岱爾的最高禮讚。

本書以《緞子鞋》為題，研究其重要舞台演出，內容分成三大部分：其一為克羅岱爾從《正午的分界》（*Partage de midi*, 1906）到《緞子鞋》的寫作與首演歷程；其二為本人博士論文〈保羅・克羅岱爾《緞子鞋》的「嘉年華化」，安端・維德志導演〉（"La 'Carnavalisation' du *Soulier de satin* de Paul Claudel mis en scène par Antoine Vitez", 1993），為主要內容；其三為《緞子鞋》其他全本演出之析論。

全書各章節內容說明如下：

1 Martin Kucera, *La Mise en scène des pièces de Paul Claudel en France et dans le monde (1912-2012)*(Olomouc, Tchècque, 2013), thèse consultée en ligne le 2 janvier 2015 à l'adresse: https://www.paul-claudel.net/sites/default/files/file/pdf/misesenscenes/claudel-dans-le-monde.pdf, pp. 339-82.

2 Margret Andersen, *Claudel et l'Allemagne*, Cahier canadien Claudel, 3 (Editions de l'Université d'Ottawa, 1965), pp. 132-33.

　　第一部「從《正午的分界》到《緞子鞋》」包含兩章，說明克羅岱爾編創《緞子鞋》之來龍去脈。第一章「『甚至罪孽』：維德志執導《正午的分界》」，討論克羅岱爾青年時代面臨的人生危機、寫作《正午的分界》動機、劇本情節，以及維德志 1975 年在「法蘭西喜劇院」的導演版本，此戲成為他日後執導《緞子鞋》的跳板。第二章「化自傳為傳奇：從創作《緞子鞋》到首演」，說明克羅岱爾寫作此劇的因緣、釐清其多頭並進的情節、全劇的喻意、巴侯首演的製作背景、其後第五版（1980）的製作。

　　第二部「嘉年華化的《緞子鞋》：維德志導演版解析」，分為七章與單獨的結語。本書所謂的「嘉年華化」[3]，係根據巴赫汀（Mikhaïl Bakhtine）對拉伯雷和杜斯妥也夫斯基的劃時代研究，採用于貝絲費兒德（Anne Ubersfeld）研究雨果戲劇之觀點延伸而來。從這些觀點來看，《緞子鞋》具現了嘉年華的編劇觀，維德志大加發揮，可從下列層面看出：「演出中的演出」、凸顯演員表現、引用嘉年華習俗儀式、表演系統之對話論組織、角色間的複調關係、曖昧的舞台表演意象、模稜兩可的笑聲、怪誕和崇高之共生，到了劇終，男女主角的愛情擴展到寰宇。

　　第三章論夏佑版表演大論述——「戲劇性對照超驗性」。本章觀照《緞子鞋》書寫之嘉年華化，解析羅德里格的行動素模式（modèle actantiel），發現劇本有系統地將劇中大地予以情色化，角色的慾望確實具現於外，轉化為一超驗的目標，主角可獻身其中，將心中幻想投注其上。準此，本劇的空間分為愛情和征戰只是個幻象；究其實，全部情節都在方寸之間上演。

　　第四章透視《緞子鞋》的第一層面——嘉年華／戲劇化，22 位演員

3　當年本人博士論文口試時，維德志《緞子鞋》導演助理何關（Eloi Recoing）亦擔任口試委員，他表示劇組排練時並未特別標舉「嘉年華」觀點，不過當他讀完論文時，驚喜地發現這個觀點不僅完全成立，且深化了演出的意義；論文當中的演出分析，例如角色分派具嘉年華意味（參閱本書第四章「2.2 角色分派透露的嘉年華逆轉行動」），讓他感到驚喜。

分飾上百名角色，為盛大的嘉年華慶典鋪路。全場演出通過嵌套（mise en abîme）大玩戲劇表演慣例，演技指涉寬廣的表演範疇，引用多種民俗表演，凡此種種均可看出維德志對戲劇的反省。可可士（Yannis Kokkos）設計的舞台空間透露並時共存的時空觀，兩座高聳的船首側身人面雕像標示男女主角崇高的愛情，縮小的道具喚起孩提的想像，暗合本戲回溯時間的特質。

　　第五章「角色塑造之對話論」，探究劇中多名角色的行動素模式及其實際舞台表現，發現他們面對「愛情」和「征戰」並非兩個選項，二者實同出一脈。演技洩露角色的下意識，手段極隱密，不但受到演出戲劇化的機制所保護，角色塑造之辯證化以及演出各系統互相矛盾的大結構，也都共同保守這個祕密。演員詮釋的要務在於委婉表露高調台詞及隱晦動作二者間之不一致。而宗教戰爭主題的另一變奏——藝術，特別是版畫，也透露了同樣的愛慾及其超越之爭。

　　第六章「複調的表演組織」梳理夏佑版演出各表演系統的結構，包括道具與演出裝置、演員走位與手勢、配樂、燈光及服裝。由於戰場和情場上重複出現同樣的視覺元素與音樂主題，符合前章推論——角色雙重欲望之互為表裡。更耐人尋味的是，各表演媒介亦發揮組織演出架構的功能。

　　第七章「展演嘉年華」探討四場嘉年華場景，正好位居每幕戲的樞紐位置：一幕14景（巴塔薩的盛宴）、三幕13景（男女主角訣別）、四幕九景（嘉年華愚王的加冕／脫冕，其收尾在第11景）。第二幕未出現符合嚴格定義的嘉年華場面，不過第11景羅德里格會晤情敵卡密爾（另一個自我）可視為嘉年華的延伸。透過指涉歡慶季節交替的嘉年華，主角一生似乎不斷走在重生的行程上。

　　維德志導演版在偏暗的舞台進行，其場面調度接近佛洛伊德所言之「夢工作」：濃縮、置換、形象化及再修正，主角洩露退回童年的傾向。在這個深受夢啟發的舞台上，整體角色的安排產生複調現象，分派角色造成主角分

裂或增生之感。審視夏佑版的兩性關係表現，男女角色行為模式一貫相悖：女性角色堅決、大無畏，男性角色則猶疑、軟弱，尤其在面對情人的時候。準此，所有不同音域的話語或許只是一個聲音，企圖透過分歧的自我辯解。這一切均在第八章「舞台場面調度之夢邏輯」檢視。

第九章「發揮嘉年華的曖昧笑聲」。克羅岱爾《緞子鞋》的自我解嘲層面為其最原創之處，維德志的演員也利用嘉年華笑聲的特質盡情表演，一種既興高采烈又冷嘲熱諷的矛盾笑聲貫穿全場。前三幕洋溢詼諧，時而帶點荒誕風，但笑容逐漸變質，到第四幕轉為沉痛悽涼的怪笑。一如嘉年華儀式的正反並陳，羅德里格依違兩可的慾望也常被他「脫冕的分身」當場道破，使人笑也被人笑的分身構成一個變形的鏡像反射系統，從分歧的角度折射出英雄主角的複雜面相，主角的人生方才浮現出深意。

綜上所述，第二部結論維德志版為「一齣自我的演出」，全戲演出屢屢暴露主角意志的一體兩面。與其他演出相異的是，維德志並未將主角決定討伐異教徒處理成感情受挫的出路，而是將其轉換為主角陷入愛慾及自我超越之間的搏鬥。克羅岱爾作品中，宗教背景之深刻意涵實奠基於主角內心接受福音的掙扎過程。

第三部「多彩多姿的《緞子鞋》」解讀此劇其他重要的全本製作[4]。第十章討論奧力維爾·皮版演出，三條表演主軸──無所不在的戲劇性、具使命感的愛情、全球化夢想──齊頭並進，互相交纏。舞台上重用紅幕，明顯自我指涉正在進行中的演出，且紅色是愛情的顏色、「征服者」（conquistador）血洗南美的象徵，更直指犧牲。耀眼的黃金意象點出劇情的歷史和反宗教改革背景、折射巴洛克藝術的光輝，並在三幕終場壓軸戲中強化男女主角的堅貞愛情，與天主榮光結為一體。

4　近年來的全本演出，尚有 2014 年雅典和艾皮道爾（Epidaure）藝術節的共同製作，導演為 Effi Theodorou，可惜沒有留下完整的影音記錄。

　　第 11 章綜觀「西德電視台」的迷你影集到「薩爾茲堡戲劇節」的大製作，可見克羅岱爾在德語國家的搬演熱潮。1965 年，西德電視台版由塞納（Gustav R. Sellner）導演，總計四小時的演出聚焦於男女主角的愛情故事，場面寫實豪華，使人實際感受歷史劇情的真實性，又帶點詼諧意味的戲劇性，不時促使觀眾意識到影集的戲劇本質。1985 年，李曹（Hans Lietzau）在薩爾茲堡執導的《緞子鞋》則處處彰顯戲劇性，用心發揮作品之奇思幻想，重現老劇場演出手法，幽默生動，懷舊氣息濃厚。同時出任這兩齣製作男主角的電影影帝雪爾（Maximilian Schell）到第四幕演出了真正的老英雄羅德里格，令人動容。

　　第 12 章剖析 2003 年巴赫曼導演版。為反映原劇「完全戲劇」（drame total）格局，巴塞爾劇院特在前廳搭建一座「總體劇場」（théâtre total）以展演這齣人生與靈魂之旅。巴赫曼兼顧原作歷史和今日世局，特別是小我與大我世界的互相反射。演出團隊旁徵博引，表演策略新鮮靈活，好戲連台，詮釋角度從 17 世紀躍進到當代，歷史劇情和今日世界無縫接軌，尤其將劇中浮現之基督教基本教義派思維和今日伊斯蘭基本教義派掛鉤，巴赫曼勇於質疑克羅岱爾不容置疑的天主教世界觀，和歷來演出形成顯著對照。

　　第 13 章解讀維也納劇院 2012 年的實驗排練。四組青壯年戲劇工作者從現代俗世觀點去接近原作，以理解其中弔詭的愛情與宗教論述，進而思索現代人何以超越自我。四幕戲旨在和經典對話，分別以新增標題——「幸福的朝聖者」、「你不在的地方」、「征服孤獨」與「萬年船」——各自展現反思立場，標示不同的表演觀點，風格從即興、古典、戲仿進展到悲劇，雖與原劇設定大相逕庭，卻成功刺激觀眾思考今日世界。

　　第 14 章「探索巨作的深諦」，思考以《緞子鞋》如此龐大編制，「全本」演出的意義何在？按一般製作規制，將一部劇作完整上演，是所有演出計畫的出發點與終極目標。然對超長篇的本劇而言，其行文、結構乃至於意

旨均留有很大的詮釋空間，再慮及觀眾的接受度，這就產生了迥異的考量。
而當年維德志獨獨未演二幕一景「穿紅的」（en rouge），可能原因何在？
最後並對全書論及的每齣製作——實為個別導演的平生代表作，做一整體性
回顧。

　　書末整理《緞子鞋》分景摘要，作為附錄。

緣起

　　回顧自己的學術生涯，可說是始於《緞子鞋》一戲。這齣戲讓我認識了維德志，完成了得到好評的博士論文[1]，回台任教後申請了延伸的研究計畫，並在近年陸續出版：《向不可能挑戰：法國戲劇導演安端・維德志 1970 年代》（2012）、《再創夏佑國家劇院的光輝：法國戲劇導演安端・維德志 1980 年代》（2017）。多年來，好友常問我：「《緞子鞋》到底是一齣什麼樣的戲，讓你這樣難忘？」這不是一個能用三言兩語簡單回答的問題，他們因此一直鼓勵我將博論改寫為中文出版。

　　我在《向不可能挑戰》中，曾回憶開啟這一連串旅程的那三個夜晚：

　　「初到巴黎的第一年（1987），任教於中央大學的翁德明教授邀約一起赴『夏佑國家劇院』觀賞《緞子鞋》。〔……〕連續三個晚上，坐在觀眾席的我看得如癡如醉，十分興奮，難以相信劇情可以如此曲折、荒謬又深刻，演員表演可以如此富於想像力與創造力，舞台布景是如此天真又詩情，燈光美麗動人，適時響起的音樂撩撥心弦，令人低迴不已。

　　我當時並未意識到自己很幸運地看到了一位大導演畢生最重要的舞台作品。記得翁德明也看得很開心，總於戲後邀約去喝個什麼，抒發一下熱烈的情緒。『我們難道要這樣活生生地分別嗎？』他笑問說。」

　　相隔 16 年（2003）秋天，我在巴黎「市立劇場」與《緞子鞋》再次相見，年輕導演奧力維爾・皮導出與維德志完全不同的作品，同樣得到熱烈的

1　拙作幸運得到「Très Honorable avec Félicitations」的評語。

反響，引發我對法國新世代導演的興趣，最終完成《新世代的法國戲劇導演：從史基亞瑞堤到波默拉》（2015）一書。回想自己一生主要研究，均與克羅岱爾這部「人生與戲劇的即席回憶錄」以及維德志，奇妙地聯繫在一起。

改寫博士論文是一項艱巨的工程！光是想到最基本的《緞子鞋》詩詞中譯，就足以令人卻步。幸而詩人鴻鴻幫我查到此劇的中譯本，余中先教授典麗的譯筆為我打了一劑強心針。但接著又想到國內讀者讀過這齣作品的人幾希，更不必提看過演出，尤其論文中依據的理論全部需要找到中文學界的對應用法，不免又使我煩惱。論文當中最為倚賴的戲劇符號學，終於在宮寶榮教授翻譯于貝絲費兒德力作《戲劇符號學》（2004），以及與傅秋敏教授合譯巴維斯（Patrice Pavis）《戲劇藝術辭典》（2014）出版之後，解決了不少困難。

事實上一直到新世紀開始，國內學術大環境尚不鼓勵博論中譯或專書寫作，遑論出版，是當年遭遇到的最大阻礙。然而那時家中長輩陸續步入了老病階段，占據了我許多時間和精力。

從台北藝術大學退休之後，母親的病況漸漸穩定，我才有時間處理當時仍未出版的《再創夏佑國家劇院的光輝》，深覺這本書中需要有一章專門討論這部維德志在夏佑時期最重要的作品[2]。幾經思索，我先以《緞子鞋》第一幕為例，撰寫〈嘉年華化的《緞子鞋》〉一文投稿《戲劇學刊》[3]，獲得的審查意見極佳，給了我出版《緞子鞋》研究專書的信心。

從作者與作品的角度看，身為「法蘭西學院」院士的克羅岱爾和他的戲

2　原始的計畫是將《緞子鞋》獨立成書，因此這部分並未列入民國 87 年通過的國科會「法國當代戲劇導演安端‧維德志研究」計畫中。

3　〈嘉年華化的《緞子鞋》：論安端‧維德志演出之第一幕〉，《戲劇學刊》，第 23 期，2016，頁 157-73。這篇期刊論文在發表之後經過改寫，成為《再創夏佑國家劇院的光輝》之第八章。

劇扛鼎之作《緞子鞋》均值得認識與了解。因長年派駐海外從事外交工作，克羅岱爾和法國文壇的淵源不深，直到 79 高齡才獲選為「法蘭西學院」院士，作品可說終於得到最高的肯定。然而克羅岱爾作品的強烈宗教信仰常被窄化、曲解為代表保守的布爾喬亞文化 [4]，曾在 1968 年法國學運時被憤青視為指標型人物，高喊「再也不演克羅岱爾」（Jamais plus Claudel）。

在維德志轟動地執導《正午的分界》（1975）、《交換》（1986）、《緞子鞋》（1987）之後，加上葡萄牙大導演奧利維拉（Manoel de Oliveira）電影版《緞子鞋》（1985）推波助瀾，讓許多導演重新產生對克羅岱爾的興趣。從上個世紀末起每年都可看到多齣新製作，不僅年輕一代對他刮目相看，連政治立場左傾的導演也表態修正對他的偏見，如今甚至改喊「克羅岱爾，比任何時候都需要」（Claudel, plus que jamais）[5]！

從學術研究的觀點看，最近廿多年來有關《緞子鞋》和克羅岱爾的研究一直蓬勃進行，克羅岱爾早已獨立成為法國文學研究的重要子題之一，只是針對《緞子鞋》的專著只有一本 [6]，而且這些論文或著作均未深論《緞子鞋》的任何舞台表演 [7]。這毋寧是很大的缺憾，因為《緞子鞋》在西方各國都有演

4　Cf. Colette Godard, "Mai 68 au théâtre: Bannissons les applaudissements, le spectacle est partout!", *Télérama*, 28 mars 2008.

5　Yves Beaunesne, "Yves Beaunesne, metteur en scène: 'Claudel, plus que jamais!' ", propos recueillis par Bruno Bouvet, *La Croix*, 11 janvier 2008.

6　Bernard Hue, *Rêve et réalité dans le Soulier de satin*, Rennes, Presses universitaires de Rennes, 2005.

7　僅止於泛論，例如 Pascale Thouvenin 主編之 *Une Journée autour du Soulier de satin de Paul Claudel mis en scène par Olivier Py* (Besançon, Poussière d'or, 2006)。唯一的例外為 Antoinette Weber-Caflisch 之 "Ils ont osé représenter *Le Soulier de satin*", *Au théâtre aujourd'hui. Pourquoi Claudel?* (dir. L. Garbagnati, "Coulisses", hors série, no. 2, Besançon, Presses universitaires franc-comtoises, 2003, pp. 112-31) 一文，她討論了法國的三齣全本製作，但此文主題在於探討為何此劇在法國不常演出，是從劇本面出發去反省，而非針對個別演出評論。

出，是很引誘人挑戰搬演的劇本。

　　基於這些考量，我提出了「克羅岱爾《緞子鞋》演出研究」專書寫作計畫，其中有兩大重點，一是翻譯、修正我的博論，並加入近年研究成果，二是分析維德志以外的其他重要全本演出。兩年半來，每天照顧、陪伴母親的時間之外，我都埋首在書堆中，期間曾專程前往巴黎兩個半月尋找、研讀新資料。我後來才意識到這個寫作計畫的兩大工作重點，其分量足以各自寫成一本專書。當博論中譯與修正部分接近尾聲時，總字數已超過 16 萬字，考慮各種現實條件，各章不得不刪去部分內容，特別是維德志導演風格的界定、及演員說克羅岱爾詩詞之剖析兩部分只能省略，而本書第六章論證各表演系統之複調組織則有大幅刪減。到撰寫本書第三部分討論其他重要演出時，字數已是錙銖必較的程度。

　　回想一路上支持這本書誕生的師友，從博士論文時期，那甚至是一個還沒有網際網路的時代，指導老師巴維斯教授每次海外教學回來總約我看戲，順便討論博論兼給我打氣。對一位戲劇符號學者來說，舞台演出分析始於演出也終於演出，劇本研究本身並非特別重要。我永遠忘不了他看到我從巴黎各大圖書館找到的密密麻麻克羅岱爾研究專著[8]，那一臉的同情。

　　博論口試時，主席于貝絲費兒德教授與其他口試委員，包括巴黎四大的歐湯（Michel Autrand）教授、三大的班努（Georges Banu）教授以及維德志的導演助理何闊（Eloi Recoing），都給了我中肯的意見，不克出席的舞台設計師可可士（Yannis Kokkos）也透過巴維斯教授傳達他的勉勵。口試通過之後，于貝絲費兒德教授和巴維斯教授其實就曾鼓勵我將論文正式發表。

　　為此，口試時才初次見面的于貝絲費兒德教授邀請我到她位於公園旁美麗的家中吃午飯，她的兩隻貓在餐桌和沙發間跳上跳下，舒緩了我難掩的興奮和緊張。此後她每回出版新書，都會寄一本送給我，像是督促我趕快跟上

8　那還是個用紙卡目錄的時代，尋找研究資料，非得實地前往各大圖書館不可。

她的腳步。至於巴維斯教授，每次跟他碰面，他也總會關心一下出版博論之事。

本書分析德語演出部分，吳宜盈多方協助。她以博士後的身分參與本計畫，西德電視台的迷你電視影集是她搜尋到的資料，經她努力爭取，我們方得以取得電視台為本計畫特別錄製的 DVD。此外，她協助聯絡瑞士、德國、奧地利各相關劇院，取得演出錄影，釐清、整理各德語表演版的演出內容，並遠赴這些機構搜尋相關資料與劇評、訪問參與維也納製作的四位劇作家、接洽使用劇照，同時還一邊進行自己的研究。在兩年計畫期間，她搬到新竹來住，常來家中討論研究相關問題。我的母親因為生病而重度憂鬱，不愛開口，卻能跟她無話不談，且雖然記不住她的名字，但至今仍記得她，每次看到她就笑逐顏開，宛如多了一位孫女，是這個研究計畫意想不到的收穫。

此外，曾任教德國自由大學音樂學系的梅德（Jürgen Maehder）教授指出維也納製作第一幕新寫台詞「朝聖者的連禱」中，演員說的是奧地利方言，解開了分析過程中遭遇的一大謎團。也感謝北藝大博士侯選人陳佾均在本計畫申請之初，整理維也納製作的劇評，使我能掌握這齣戲的重要性。

研究計畫助理戴小涵、張家甄蒐集、整理參考資料、校正西文文稿，徐瑋佑負責中文文稿與最後校讀，許書惠校稿編輯，方姿懿處理行政事宜，每個人各司其職，合作無間，此計畫方能順利進行。

國內多位師長、好友與學生的鼓舞，更是此書得以完稿的動能。首先鴻鴻就是這整個「安端・維德志研究計畫」的催生者，我們兩人在《再創夏佑國家劇院的光輝》新書發表會上曾共同回憶了這段往事[9]。恩師王文興、胡耀恆教授對於前作不吝讚美，對此作勉勵有加。其他各大學的同行、好友、學生，法語學界的同好，特別是許凌凌和黃馨逸教授，還有香港戲劇界多位知

9　參見座談會記錄，國立清華大學出版社，http://thup.web.nthu.edu.tw/files/15-1075-123955,c2294-1.php?Lang=zh-tw。

音的鼓勵，都是促成本書面世的推手。

　　在巴黎工作期間，任職巴黎居美博物館（Musée Guimet）的好友曹慧中提供舒適方便的居處，並且三不五時提著大包小包吃食爬上五樓探望，是我背負時間壓力與大量資料奮戰過程最溫馨的回憶。還有現任職於塞努斯基博物館（Musée Cernuschi）的摯友 Hélène Chollet，當年撰寫博士論文時，是她坐在我的書桌旁幫我校讀，我的法文寫作能得到口試委員一致認可，她是最大功臣。

　　本書得以使用許多演出設計圖和劇照，需感激可可士提供的許多精彩設計草圖，使中文讀者更能理解維德志版演出之過程與樣貌。劇照方面，謝謝西德電視台、薩爾茲堡藝術節、瑞士巴塞爾劇院、法國攝影師 Alain Fonteray 慷慨授權演出劇照，也感謝奧地利攝影師 Alexi Pelekanos 同意本書使用他的作品。

　　寫書不易，出書更是不易，謝謝台北藝術大學出版中心與遠流出版社提供專業協助，陳幼娟小姐用心編輯，這本書終於和中文讀者見面了。

劇照與可可士演出設計圖索引

引用《緞子鞋》劇文說明

1. 本書中引用《緞子鞋》內容，均出自 Paul Claudel, *Théâtre*, vol. II, éd. J. Madaule et J. Petit (Paris, Gallimard, «Pléiade», 1965)，於引文後直接用括號註明頁數，不另加註。標楷體為台詞，細明體為舞台指示。

2.《緞子鞋》台詞中譯參考余中先譯本（長春，吉林出版，2012）。為了標示演員斷句方式，部分譯文有經過調整，不過有些中譯文斷句仍無法和法語版本一致。遇到台詞意思特別晦澀，或特別需要標注演員說台詞方法的地方，附上原文供參。

3. 引用台詞的段落中，以「 / 」表示演員換氣，「 // 」表示停頓時間加倍，以此類推。「～」代表拉長音。粗體表示演員加大聲量。

第一部　從《正午的分界》到《緞子鞋》

　　《緞子鞋》演出「涉及一道心牆是如何碎裂的。這需要一位
代求情者（Intercesseur）。對他〔克羅岱爾〕而言，這指的是那
個女人，從福州離開，有孕在身，這是 83 年前的事了。代人說
情是痛苦的程序。」

<div align="right">

——維德志[1]

</div>

　　作為個人情感和戲劇創作上的遺囑（testament）[2]，《緞子鞋》（*Le Soulier de satin*）是法國詩人、劇作家、外交官克羅岱爾（Paul Claudel）的平生傑作，不獨披露了對生命中一段孽緣的體悟，總結之前的戲劇創作，同時傳達出關於人生、政經、歷史、文學、語言、藝術及神學的看法。克羅岱爾從 1919 年開始動筆，歷經派駐巴西、丹麥、日本的大使職涯，方於 1924 年底完稿，四年後出版，此後不再創作，僅注釋聖經，闡釋神學。

　　仿聖經詩行（verset）寫成，《緞子鞋》分四幕 52 景，總演出時間長達 12 個小時，為現代戲劇難得一見的堂皇巨著。全劇背景為 16 世紀地理大發現時期的西班牙，以「征服者」（conquistador）[3]為主角，劇情主軸鋪展

1　Cité par Eloi Recoing, *Journal de bord: Le Soulier de satin, Paul Claudel, Antoine Vitez* (Paris, Le Monde Editions, 1991), p. 28.

2　克羅岱爾在 1926 年 8 月 17 日寫給 Eve Francis 的信中如此表示，引自 Michel Lioure, *L'Esthétique dramatique de Paul Claudel* (Paris, Armand Colin, 1971), p. 367。

3　16 世紀征服中南美洲的西班牙人。

一段不可能的戀情，故事場景橫跨四大洲，上場人物超過百名，波瀾壯闊的詩文展現出史詩般磅礴的氣勢。由於演出體制龐大，這部作品一直要等到 1943 年才首演，由 33 歲的尚－路易・巴侯（Jean-Louis Barrault）在「法蘭西喜劇院」（Comédie-Française）率先推出濃縮版，其後又五度推出不同長度的表演版本，但直至 1980 年始終無法全本演出。這期間，僅有 1965 年吉努（Hubert Gignoux）任職總監的史特拉斯堡「東方喜劇院」（Comédie de l'Est）曾製作一齣「全本」演出，長四個半小時，採用空台的簡易手法搬演，吉努親飾女主角的先生佩拉巨（Pélage），風評不錯 4。

　　追根究柢，欲理解《緞子鞋》，需從《正午的分界》（*Partage de midi*, 1906）談起，這兩部作品是作者的戲劇自傳，後劇正是維德志接觸克羅岱爾的開始。

4　Cf. Henry Rubine, "Shakespeare bousculé par la grâce", *La Croix*, 5 novembre 1965; Bertrand Poirot-Delpech, "*Le Soulier de satin*, de Paul Claudel", *Le Monde*, 18 novembre 1965.

第一章 「甚至罪孽」：維德志執導《正午的分界》

> 「為什麼是這個女人？為什麼船上突然來了這個女人？」
> ——克羅岱爾[1]

《正午的分界》詩文晦澀，不容易解讀，法國首演的導演巴侯一針見血指出：這齣戲是理解克羅岱爾所有作品的鑰匙[2]。這部高度自傳性的劇作[3]，是克羅岱爾一生創作中最親密的作品，寫於 1905 年，隔年出版，發行數量很少，僅贈予親朋好友，未對外販售，也不准在法國演出[4]。一直到 1948 年，已屆八十高齡的克羅岱爾才鬆口允許巴侯排演。

巴侯和妻子瑪德蓮・蕾諾（Madeleine Renaud）為廿世紀上半葉法國家喻戶曉的銀色夫妻，同時活躍於劇場和電影界。巴侯景仰克羅岱爾，非常欣賞他的詩劇，一再登門拜訪、遊說、央求，克羅岱爾方才答應把自己最珍視

1 Claudel, "*Partage de midi*", *Théâtre*, vol. I, éd. J. Madaule et J. Petit (Paris, Gallimard, «Pléiade», 1967), p. 1134.

2 Jean-Louis Barrault, *Souvenirs pour demain* (Paris, Seuil, 1972), p. 208.

3 按 Antoinette Weber-Caflisch 的定義：「自傳」是指為了理解而回顧、闡釋自己的過去，給一段難以界定的過去形式和意義，見其 "*Partage de midi*: Mythe et autobiographie", *La Revue des lettres modernes*, série Paul Claudel, 14, nos. 747-52, 1985, p. 8; cf. son "*Partage de midi* ou l'autobiographie au théâtre", *Cahiers de l'Herne: Paul Claudel*, 1997, pp. 240-60。

4 此劇之全球首演在德國，參閱本書第三部「多彩多姿的《緞子鞋》」。

的《緞子鞋》與《正午的分界》法國首演權給了他[5]。在此之前，《正午的分界》僅有幾齣未得到授權的零星製作，其中最知名者莫過於亞陶（Antonin Artaud）1928 年偷演的第三幕[6]，亞陶盛讚此劇是當代戲劇的傑作，可見其無與倫比的魅力。

身為無神論者，維德志之所以對作品滿溢天主教信仰的克羅岱爾產生興趣，源起於他早年在卡昂「劇場－文化之家」（Théâtre-Maison de la Culture de Caen）的工作經驗，他當時負責「開卷朗讀」系列節目，其中一次進行了《正午的分界》讀劇，他邀請瑪麗翁（Madeleine Marion）讀女主角的台詞，經由後者指引，方才領略到克羅岱爾詩詞之精妙。基於這個因緣，維德志日後邀請她出任《緞子鞋》中男主角的母親翁諾莉雅（Honoria）一角。

克羅岱爾作品沉浸在虔誠的信仰裡，早年搬演普遍籠罩在致敬的氛圍中，逐漸形成難以擺脫的窠臼。1975 年，法蘭西喜劇院重新製作《正午的分界》，邀請維德志執導，演出因詩意的舞台設計、出色的演技、突破俗套的尖銳解讀而備受矚目，不料卻引發衛道人士的攻擊。無論如何，維德志的舞台詮釋讓他獲得最佳導演獎[7]，並開啟了克羅岱爾「去神聖化」（désacralisé）的表演新時代[8]。

1 福州的醜聞

《正午的分界》披露了克羅岱爾的信仰及愛情危機，其核心情節發生在中國福州。雖然從小生長在信仰天主教的中產階級家庭裡，克羅岱爾直到 18

5 Jean-Louis Barrault, "Paul Claudel, notes pour des souvenirs familiers", *Cahiers Renaud-Barrault*, no. 1, 1953, pp. 46-55.

6 在 Théâtre Alfred Jarry。

7 Prix Dominique de la mise en scène.

8 Gilles Sandier, "Claudel sacralisé", *La Quinzaine littéraire*, no. 223, 16 décembre 1975.

歲才真正「接觸」到神，1886 年的聖誕夜，在巴黎聖母院望彌撒時，管風琴演奏的聖樂和唱詩班雄渾的大合唱，震撼了他的內心，靈魂彷彿受到召喚，突然間強烈感受到神的存在[9]，自此才談得上信仰。

1890 年，克羅岱爾通過外交人員特考，開始外交官生涯，五年後（27歲），被派往中國上海任候補領事，自此分三個階段在中國工作直至 1909年，總計在中國待了 14 年，對中國文化和藝術有相當的認識且非常喜愛，寫了不少相關的札記、詩文和劇本[10]。這段期間，他的人生發生了兩件大事，先是對事業志向起了疑問，緊接著愛情前來叩關，兩件事來得又猛又急，讓他幾乎無力招架。

話說在中國的第四年，克羅岱爾的職位不高，文名尚未顯，他一度想放棄俗世的一切，進入教會為神服務。1900 年，他利用返國休假的時機，進了本篤教會的利古傑（Ligugé）修道院避靜以確認自己的抉擇，然而，神並未回應他遁世的願望。他失望至極，只得返回外交崗位。當年十月他在馬賽搭乘輪船「埃內斯－西蒙斯號」（Ernest-Simons）前往香港，在船上遇見了蘿薩麗·維奇（Rosalie Vetch）——他生命中最重要的女人。蘿薩麗出生於波蘭，她的先生法朗西斯（Francis）是留尼旺的沒落貴族，當時他們夫妻帶著四個兒子想到中國南方大撈一筆，法朗西斯遂積極籠絡被派任福州領事的克羅岱爾。

9　Cf. Claudel, "Ma conversion", *Oeuvres en prose*, éd. J. Petit et Ch. Galpérine (Paris, Gallimard, «Pléiade», 1965), pp. 1008-14.

10　劇本《第七日的休息》（*Le Repos du septième jour*），詩作《流亡詩集》（*Vers d'exil*）、《認識東方》（*Connaissance de l'est*），不僅寫中國風土，也質問其文化背景，流露出想進一步了解東方的欲望，Didier Alexandre, *Genèse de la poétique de Paul Claudel* (Paris, Honoré Champion, 2001), p. 452。另，有關克羅岱爾和中國的淵源，參閱最新論文集 *Paul Claudel en Chine*, dir. P. Brunel et Y. Daniel, Presses universitaires de Rennes, 2013。

　　到了福州後，經克羅岱爾牽線，法朗西斯深入中國內陸尋找商機，蘿薩麗則帶著孩子住進領事館，一住就是兩年，變成地下領事夫人。如此直到1902 年耶誕節，維奇一家才在福州找到住所，搬出領事館。

　　1904 年春天，蘿薩麗懷了克羅岱爾的孩子，他們的不倫戀情以及法朗西斯的非法勾當遭到揭發，法國外交部即刻派遣兩名官員到福州實地調查。克羅岱爾和法朗西斯商量，最好的方法就是讓蘿薩麗「消失」，外交部的調查官員找不到人，事情自然不了了之。於是，蘿薩麗以帶孩子到比利時就讀耶穌會辦的中學為由返回歐洲，克羅岱爾私下和她約定，等回到舊大陸，她跟法朗西斯離婚，兩人就可結婚。另一方面，法朗西斯則心裡盤算讓蘿薩麗遠離克羅岱爾，夫妻重拾舊情[11]。

　　蘿薩麗依計於當年八月帶著兩個兒子搭船輾轉赴比利時，途中來自先生和情夫的情書不曾中斷，但法朗西斯卻未提供原先保證的經濟支援。眼看著就要斷炊，蘿薩麗一氣之下，拒收他們兩人的來信，轉而接受在旅途上結識的荷蘭商人林特納（John Litner）之助。1905 年 1 月 22 日，克羅岱爾的女兒路易絲（Louise）在布魯塞爾出生。

　　人在中國的克羅岱爾得知半路殺出程咬金，跨海聘僱私家偵探搜索情人行蹤，五月特地專程回舊大陸一趟，他和法朗西斯在香港會合，一同搭船回到歐洲，一起開車跟著偵探的車，瘋狂地尾隨載著蘿薩麗和林特納的火車，一路橫越比利時和荷蘭[12]；他們沒有追上，蘿薩麗從此失聯。克羅岱爾傷心欲

11　穆爾勒瓦（Thérèse Mourlevat），《克洛岱爾的迷情：羅薩麗・希博爾－利爾斯卡的一生》，蔡若明、苗柔柔譯（長春，吉林出版，2015），頁 77-78。

12　Marie-Anne Lescourret, *Claudel* (Paris, Flammarion, 2003), pp. 173-74。這段追逐情人的經歷，化成了《緞子鞋》的二幕六景，聖雅各從天上看到「*兩個靈魂互相逃避同時又彼此追逐的蹤跡：一個乘船直駛向摩洛哥；/ 另一個逆著未知的湧流在漩渦中艱難地掌握航向*」，Claudel, *Théâtre*, vol. II, éd. J. Madaule et J. Petit (Paris, Gallimard, «Pléiade», 1965), p. 751。下文出自本劇的台詞皆以標楷體標示，並直接用括號註明頁數。

絕，返回法國後提筆寫了《正午的分界》，反省這段瘋狂的愛情，全劇的主旋律是：「為什麼是這個女人？為什麼船上突然來了這個女人？」

翌年三月克羅岱爾與聖瑪麗－培涵（Reine Sainte-Marie-Perrin）結婚，生命重回正軌，兩人育有五個孩子。

2 人生的正午

《正午的分界》也是仿聖經詩行寫成的詩劇，內容是上述堪稱涉及天主教七大罪的愛慾故事，克羅岱爾曾多次坦承自己當年犯下大錯。全劇分三幕，第一幕發生在廿世紀初，地點在一艘開往香港的船上，時間是明媚的早晨時光。甲板上，正值壯年的三男一女相遇。男主角梅札（Mesa）是法國派往中國的外交領事職員，因當不成神父而鬱鬱寡歡。阿馬里克（Almaric）是個好誇誇其談的投機客，他野心勃勃，準備到中國南方做橡膠生意，他拉攏梅札，並將梅札推向他的舊情人伊熱（Ysé）的懷中。美麗的伊熱和破產的貴族德西茲（De Ciz）為夫妻，他們帶著孩子要去東方淘金。

在甲板上，梅札和伊熱獨處，缺乏女性交往經驗的梅札說話很不得體，他責備她前夜言行不當，惹她掉淚。突然間，伊熱開口說：「梅札，我是伊熱，是我」[13]。梅札聞言心中一震，心想是誰透過這個女人在說話？為什麼她在這時候出現呢？兩人隱約感覺到無法給對方全部的自己，待在一起只會毀掉對方，於是互相承諾：「梅札／伊熱，我不會愛上你」[14]。時至正午，船駛過蘇彝士運河，熾熱的陽光亮得人睜不開眼睛，四人均意識到自己已越過了

此外，蘿薩麗在行前派人交給克羅岱爾一張火車票，票上只有一個字「走」，這個插曲也化成了《緞子鞋》的二幕11景，普蘿艾絲轉交給羅德里格簡短的回覆：「我留下。你走」（768），參閱穆爾勒瓦，《克洛岱爾的迷情》，前引書，頁94-95。

13　Claudel, *Théâtre*, vol. I, *op. cit.*, p. 1084.

14　*Ibid.*, p. 1090.

人生的中線。

　　第二幕發生在兩個星期後（四月，一個陰沉的下午），位在香港幸福谷墓園裡。梅札和伊熱相約見面，在一座呈「Ω」形狀的墳墓前，兩人終於禁不住愛慾而向對方獻出自己，詩詞的字裡行間滿溢「狂熱的情色」（frénésie érotique）[15]。德西茲稍後趕到，欣然接受梅札的提議，遠離妻子，去邊境的海關任職。

　　第三幕時隔兩年，發生在伊熱和阿馬里克的愛巢裡。一年前，伊熱懷了梅札的孩子，她應後者要求，搭船返回歐洲待產。在船上，伊熱和阿馬里克重逢，舊情復燃，再度成為他的情人。如今，他們碰到中國農民造反[16]，情勢危急，但拿不到通行證，他們沒辦法離開。阿馬里克在屋外埋了炸藥，計劃和伊熱一同赴死。梅札的孩子在內室睡覺。

　　阿馬里克出門巡視屋外動靜，梅札闖進屋裡，質問伊熱為何一年多來杳無音訊，她沒回應。阿馬里克返回，與梅札大打出手，梅札倒地。阿馬里克搜走他身上的通行證，帶著伊熱逃亡；內室的孩子亡故。梅札在彌留之際道出「聖歌」（cantique），他質問天主為何讓伊熱出現在他生命危機的時刻？為何使他遭到情人的背叛？這時伊熱像是夢遊一般，去而復返，決心和梅札一起死在爆炸中，在永恆中結為一體。

　　此劇的意旨看似清楚，克羅岱爾也不諱言自己寫的正是「罪孽」（le Péché）、「通姦」（l'adultère）[17]，然反觀劇名（*Partage de midi*），卻讓人不易理解。「Partage」一字的意義為「分享」、「分配」、「分割」或「分擔」，可是「正午」並不是可以「分享」或「分擔」之物。所以，「正午」在此是比喻，如同台詞所言，意味著四名角色人生的正午[18]，他們正值要實

15　為克羅岱爾的自我批評，見 Barrault, *Souvenirs pour demain, op. cit.*, p. 208。
16　暗指 1898 年發生在上海法租界的教民血案「四明公所」事件、義和團暴動。
17　Claudel, *Théâtre*, vol. I, *op. cit.*, p. 1337, 1338.
18　*Ibid.*, p. 1071.

現志向的壯年期；在第一幕尾聲，時至正午，輪船穿過了蘇彝士運河，四人對年歲體悟更深。從這個觀點看，這個劇本的中文劇名通常譯為《正午的分界》[19]，應是取其邁向人生重要時期之意，生命自此有前後之分。

此外，于貝絲費兒德（Anne Ubersfeld）指出[20]，「Partage」的「分享」意含也不容忽視；特別是第一幕，這四名角色分享彼此的夢想，他們將前往商機無限的中國準備賺大錢。進一步思考，這個「分享」的意思引人聯想「情場上的分享」（partage amoureux），女主角是在熱情的巔峰（「正午」）、生命的正中，成為被三名男性追捕、分享的獵物。另一方面，「分割」的意思也反映在男主角的心頭上，分裂為對神的愛以及對女人的愛。到了劇終，夜已深，伊熱說：「喔梅札，現在是子夜的分界／分享」[21]，此處「partage」暗指「分割的遺產」，是分得的寶藏，因為男女主角終於在死亡中結為一體。克羅岱爾筆下寓意之深可見一斑。

面對自己年輕時的兩難抉擇，克羅岱爾批評梅札是個「壞神父」（mauvais prêtre）[22]，驕傲自大，自以為完全奉獻給神，實則仍無法超越肉慾的索求。一如《緞子鞋》中女主角的守護天使提點她：「這個驕傲的傢伙〔男主角〕，沒有其他辦法讓他理解依賴、必要和需要，以及在他之上有另一個，／他之上有不同生命體的律法」（818）。女主角再問：「婚姻之外的愛情不是罪孽嗎？」天使回道：「甚至／罪孽！／罪孽／／／也／／行！」[23]（819）意即罪孽對於救贖也是有作用的。

19　例如余中先的中譯：《正午的分界：克洛岱爾劇作選》，長春，吉林出版，2010。

20　*Claudel: Autobiographie et histoire: Partage de Midi* (Paris, Temps actuels, 1981), pp. 25-26.

21　Claudel, *Théâtre*, vol. I, *op. cit.*, p. 1139.

22　*Ibid.* p. 1126.

23　"Même/ le péché!/ Le péché/// aussi// sert".

　　「甚至罪孽」（Etiam peccata）為《緞子鞋》劇首的第二句引言，是聖奧古斯汀的名言。欲獻身天主還是女人，兩件事發生的時間點如此接近，令克羅岱爾難以調停，遂發展出女人指引男人救贖之道的想法 [24]。

　　克羅岱爾事後反省當年蘿薩麗背叛自己的原因：她感覺到他的心底更愛神，兩人在一起，絕望伴隨著慾望 [25]，她理解自己已成了克羅岱爾的包袱，於是自我犧牲，「高貴地、英勇地」離開他 [26]，否則他絕無可能離開她。1948年推出《正午的分界》修正版時，克羅岱爾補充：肉體關係不足以讓梅札和伊熱結為一體，肉體只會使他們雙方證實自己之不足；說得更明確，這兩人固然深知彼此擁有對方靈魂的鑰匙，然而肉體，並不是這把鑰匙 [27]。不過，回顧事發當年，梅札／克羅岱爾只覺得「背叛！背叛！」，「我愛她而她卻對我做這種事！」[28]，心中滿是不解與怨懟。

3 林蔭道戲劇混合日本能劇

　　對照作者的愛情史，《正午的分界》前兩幕可說是自身經歷的改寫，無

24　從這個觀點看，感情問題或許只是克羅岱爾當年信仰危機的另一面，Lescourret, *Claudel, op. cit.*, p. 181。維德志則解讀為：深陷愛慾使人得以暫時脫離自身，從而演變為欲求神的第一步，見 Alain Leblanc, "A Marigny: Claudel", *Comédie-Française*, no. 43, novembre 1975, p. 15; Vitez et Raymonde Temkine, "Un Langage naturel", *Europe*, no. 635, mars 1982, p. 40。

25　Claudel, *Théâtre*, vol. I, *op. cit.*, p. 1208.

26　克羅岱爾 1940 年 6 月 18 日寫給 Marie Romain-Rolland 的信，引文見 Lescourret, *Claudel, op. cit.*, p. 179。根據 Lescourret 推論，蘿薩麗之所以選擇琵琶別抱，應該仍是出於經濟因素的考量（*ibid.*, p. 176），不過實際情況只有當事人知道。2017 年 Gallimard 將克羅岱爾寫給蘿薩麗的信集結出版（*Lettres à Ysé*, texte présenté et annoté par G. Antoine），讀者可一窺克羅岱爾身處這段戀情中的樣貌。

27　Claudel, *Théâtre*, vol. I, *op. cit.*, p. 1345.

28　*Ibid.*, p. 1220.

怪乎克羅岱爾生前不願看到此劇演出。在《緞子鞋》成功登上舞台之後，過了五年（1948），為了讓巴侯排演《正午的分界》，克羅岱爾修改了42年前的舊稿，巴侯演的是這個修正過後的版本，當時的他沒有選擇。到了維德志，可以選擇要排演原版還是修正版，由於修正版可以看出克羅岱爾歷經歲月、與年輕的自己對話的軌跡，所以他決定也搬演修正版[29]。

　　針對《正午的分界》，維德志直言：女人就是男性角色要通過的蘇彝士運河，女人是通道、道路、穿越（traversée），男人必須穿越，歷經死亡和重生，最後方能認識天主。克羅岱爾曾想遁入修道院，但天主要的是完整的他，是以派了一個女人，一個他要穿越的人，這是扎入體內、刺痛的十字架[30]。本質上，這是一部情慾（désir）之作[31]，偏偏全部隱藏在美麗的詩詞裡。

　　維德志視此劇為「林蔭道戲劇」（théâtre du Boulevard）以及日本「能劇」[32]的混合，兩個劇種有點互融。啟幕是一齣廿世紀初的中產階級劇本，三男追一女，導戲重點在於使觀眾聽到經高雅詩詞美化的中產階級對話，平

29　當然也因為修正版的劇情比較緊湊，比較有考慮到舞台演出，見 Anne Ubersfeld, *Antoine Vitez: Metteur en scène et poète* (Paris, Edition des Quatre-Vents, 1994), p. 44。事實上，對照劇本與演出錄影，視情形需要，維德志也多次選用原版的大段抒情台詞。又，因為劇終梅札處在彌留狀態，維德志原本想像舞台是作者死前的腦內空間，不過後來並未採用，Vitez, *Ecrits sur le théâtre, 3: La Scène 1975-1983*, éd. N. Léger (Paris, P.O.L., 1995), p. 8。

30　Vitez, *Le Théâtre des idées*, éd. G. Banu et D. Sallenave (Paris, Gallimard, 1991), pp. 361-62; Vitez, *Ecrits sur le théâtre, 3, op. cit.*, p. 21.

31　*Ecrits sur le théâtre, 3, op. cit.*, p. 26.

32　克羅岱爾相當欣賞能劇，他的《智慧之盛宴》（*Le Festin de la sagesse*）及《女人與她的影子》（*La Femme et son ombre*）就是受到能劇啟發的創作，cf. Moriaki Watanabé, "Quelqu'un arrive: Claudel et le Nô", *Théâtre en Europe*, no. 13, avril 1987, pp. 26-30; Ayako Nishino, *Paul Claudel, le nô et la synthèse des arts* (Paris, Classiques Garnier, 2013), pp. 154, 164-65, 614。

凡庸俗，聽得出通姦的聲音，觀眾應看出甲板上的四名角色代表一個殖民時代的社會縮影。第二幕，在一座墳墓前，男女主角用言語做愛，利用幾個隱喻式的大手勢，手法類似日本能劇。第三幕回到寫實主義，阿馬里克的房子遭到封鎖，梅札瀕臨死亡，不過伊熱最後彷彿靈魂出竅似地回到屋內一段並不寫實[33]。

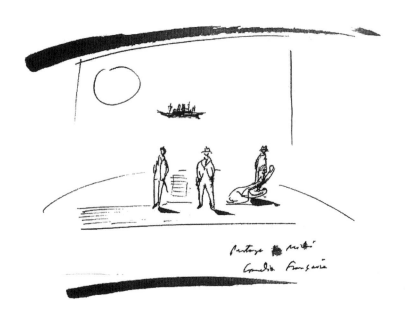

圖1　可可士的舞台設計草圖。

　　可可士（Yannis Kokkos）設計了一個詩意的表演空間，既抽象又美麗，呼應原劇的詩詞空間。三幕戲維持一致的基本設置。第一幕場景設定在甲板上，舞台四周用米白色紗幕營造出風帆的效果，舞台地板呈半圓形，預示第

33　Vitez, *Le Théâtre des idées, op. cit.*, pp. 358-59; Vitez, *Ecrits sur le théâtre, 3, op. cit.*, pp. 17-18.

二幕「Ω」形狀的墳墓，場上中央縱向鋪木板形成一條走道，通到舞台最前緣的一道橫向木板走道，形成被截斷的十字架[34]，其他地方留白。四張籐椅、一張小几散置台上，梅札的籐製搖椅放在右前方。一艘大輪船的模型擺在前台走道中央，暗示舞台所見為甲板空間。第一句台詞道出時，輪船模型升到上空消失不見。第一幕結尾，時至正午，後景正中一片單獨懸吊的白紗突然掉下，熾熱的陽光利用燈具從後景白紗幕後方射出，梅札道出最後一句台詞：「正午」，大幕迅速降下。

第二幕在香港的墓園，舞台保留第一幕的基本設置，中央走道深處加放一張仿石製椅子，意示中式墳墓，後方有棵哭柳，其他墳墓則在第一幕就有的椅子罩上大塊白布表示，舞台畫面很寫意。第三幕發生在中國南方的一棟屋子裡，入夜之後的客廳沿用前兩幕的白紗幕、半圓形地板，第二幕放石椅的位置改放一面等身鏡，哭柳移到右後舞台紗幕後方，化成張牙舞爪的樹影。演出安排了一些生活的細節，如茶具、玫瑰花、給伊熱織的毛衣、給阿馬里克擦拭的長槍，演員因而有些日常的動作。

戲演完時，舞台前方的輪船模型再度降下，點出劇中人物「橫渡」人生的喻意，這是一趟生命之旅。

4 披露台詞的底蘊

演出一開場，四名角色站在抽象的台上，首先傳出一名法國男子的聲音（voice off），他用中文朗讀古詩十九首的第一首：「行行重行行，與君生別離，相去萬餘里，各在天一涯，道路阻且長，會面安可知。胡馬依北風，越鳥巢南枝。相去日已遠，衣帶日已緩，浮雲蔽白日，遊子不顧返。思君令人老，歲月忽已晚。棄捐勿復道，努力加餐飯。」

34 Georges Banu, éd., *Yannis Kokkos: Le Scénographe et le héron* (Arles, Actes Sud, 1989), p. 93.

對於不懂中文的觀眾來說，這首古詩點出劇作的中國背景。但懂中文的觀眾，則會感覺演出是為女主角說話，藉以平衡本劇的男性觀點。這首古詩用第一人稱描述一個女人思念遠行的丈夫，覺得芳華虛度，語言質樸而情深意重，動盪的時代背景呼之欲出，和本劇的暴亂背景有點接近。雖然如此，伊熱絕非含蓄、婉約的女性。

《正午的分界》書寫獨特之處，在於全部台詞均語帶雙關，談到愛慾的台詞均指涉神，反之亦然[35]；神始終潛藏在文本中無數的身體象徵裡。表面上，這個劇本講的是一個紅杏出牆的故事，再通俗不過，吻合林蔭道戲劇慣見的丈夫－妻子－情夫的三角關係結構。按巴侯明快的解讀：這四個人，一個是被拔根、不滿足的亮眼女人，一個是自滿的先生，一個是投機者，一個是精神上自私吝嗇、被神拒斥的小神父[36]；換句話說，全是負面人物，但克羅岱爾卻用神祕的抒情詩文，將男女主角的不倫戀情昇華為偉大的愛情。

資深劇評人帕絲高（Fabienne Pascaud）直指本劇的兩大主題為透過性愛而產生信仰，歷經死亡得到愛情，披露了作者對愛情的迷戀和恐懼，鄙視女人同時又無法擺脫，拒斥天主卻又依從，一方面自我譴責這段孽緣，另一方面，這段孽緣又指向救贖，劇情可說擺盪在費解的謎題和歇斯底里之間[37]。

演員服裝與造型，同樣由可可士設計，服飾走殖民時期風尚，以米白色為主，呼應舞台空間的主色調，雅致精美。美麗的女主角伊熱（Ludmila Mikaël 飾）啟幕穿著優雅的米色絲質禮服，上身利用同色輕紗點綴領口和袖子，長裙的下擺為百褶，戴珍珠項鍊、耳環，看來嬌柔做作，使人神魂顛倒。她周旋在穿老式西裝的三位男士之間，全身動作隱約散發誘人的魅力，可嘆在上個世紀初，只能是男性的獵物。

梅札（Patrice Kerbrat 飾）被「宗教狂熱」所纏，心態還帶點童貞（身上

35　Vitez & Temkine, "Un Langage naturel", *op. cit.*, p. 41.

36　另外，還有神一角，見其 *Souvenirs pour demain, op. cit.*, p. 209。

37　"Damnation et rédemption", *Télérama*, no. 3113, 9 septembre 2007.

有「偉大的精液要保衛」[38]），為人古板，動作略生硬，悶悶不樂，因陷入愛慾而遭到致命的傷害。終場對天主道出有名的聖歌，演員壓低嗓音，粗聲粗氣地控訴自己遭遇的不公，一副理直氣壯貌，直到情人去而復返，與他共赴黃泉，方才使他意識到兩人正站在神的面前共度／共享生命的子夜。阿馬里克（Michel Aumont 飾）說話大剌剌，野心勃勃，為一名廿世紀的「征服者」。德西茲（Jérôme Deschamps 飾）是個退居二線的丈夫，話不多，但凡事看在眼裡。

四位演員表演生動，全場未出現詩劇演出經常見到的靜態性場面，相反地，他們幾乎無詞不動，每個動作均透露台詞的深意。更精彩處在於他們道出了台詞的不同調性：時而是陣發的詩情，時而又是故作姿態的發言，時而接近林蔭道戲劇低俗的對白，時而純然瑣碎，時而暴露角色狹窄的心胸、偽善、種族歧視[39]，時而不入流（伊熱被形容為一匹「純種母馬」、跑起來像是「裸馬」[40]），觀眾方才意識到這些角色的肉慾、貪婪、假意和醜態。

這種略過劇作的精神層次，轉而揭破高調詩詞底層意味的詮釋手法，激怒了右派媒體，紛紛指責維德志曲解作品，演出在半喝采、半噓聲的情況下進行[41]。克羅岱爾的兒子彼爾（Pierre Claudel）跳出來為維德志說話，支持他的舞台詮釋以及演員說詞的方式。他一針見血地指出：本劇談的是「罪」（péché），是一位通過試煉者的經驗之談，維德志不過是照實排演[42]。

進一步審視，這齣戲在詩情的空間中展開，且始終維持詩意的氛圍，僅

38　Claudel, *Théâtre*, vol. I, *op. cit.*, p. 1077.

39　Michel Cournot, "Vitez au Français: Claudel le diable", *Le Monde*, 29 novembre 1975.

40　Claudel, *Théâtre*, vol. I, *op. cit.*, p. 1069.

41　Jacqueline Cartier, "Huées et bravos pour le Claudel de Vitez", *France-Soir*, 23 novembre 1975.

42　Christian Chabanis, "Procès à Claudel", *France Catholique-Ecclésia*, 26 décembre 1975.

有演員突發的情緒使觀眾彷彿窺見角色的心底。四位演員說詞注重聲韻與節奏，他們的動作有時走形式主義路線，像是歌劇歌手，顯得做作但契合表演的情境，演技介於寫實和象徵主義之間；寫實的是情感，具象徵意味的是他們的動作和手勢，兩者相輔相成，形塑這齣製作獨特的魅力。

值得注意的是，搖椅是克羅岱爾寫入本劇的傢俱，屬於梅札所有，卻被伊熱占用以吸引他的注意力，出現在首尾兩幕戲。其中特別是第一幕在甲板上，搖椅在梅札和伊熱欲拒還迎的矛盾情感掙扎裡發揮了關鍵作用，搖椅前後搖晃的動作，呼應了男女主角搖擺不定的心情。到了第三幕，先是伊熱坐在搖椅上織毛衣，一邊自我反省在情人之間擺盪的矛盾情感；後來是吃了致命一擊的梅札被抱到搖椅上，他的雙手交叉放在胸前，搖椅這時看起來宛如靈櫬。基於這張椅子的重要功能，維德志在《緞子鞋》中再度拿來使用，也藉此搭起兩劇的關係。

視《正午的分界》為一則穿著 1900 年服裝的神話 [43]，維德志略顯做作，但情感表現寫實的演出風格即朝這個目標努力。這齣製作如今已被視為里程之作 [44]，維德志劃時代的演出，他和克羅岱爾劇作的交會，于貝絲費兒德讚譽為如電光一閃，「是我們世紀的戲劇詩作最新也是最強的舞台創作」[45]。之後，1986 年維德志又導了克羅岱爾的《交換》（*L'Echange*），極受好評 [46]。累積了這些經驗之後，他才終於有把握推出《緞子鞋》全劇。

43　Vitez, *Le Théâtre des idées, op. cit.*, p. 359; Vitez, *Ecrits sur le théâtre, 3, op. cit.*, p. 18.

44　這次製作於千禧年後發行 DVD（réalisation de Jacques Audoir, Paris, Editions Montparnasse, 2009），採用 1977 年的電視轉播版，第二幕可惜只有五分鐘。

45　Ubersfeld, *Antoine Vitez, op. cit.*, p. 43.

46　參閱楊莉莉，《再創夏佑國家劇院的光輝：法國戲劇導演安端‧維德志 1980 年代》（新竹，清華大學出版社，2017），頁 100-06。

第二章　化自傳為傳奇：從創作《緞子鞋》到首演

> 《緞子鞋》為「一個人經由長途歷險，再次對自己解釋為什麼會愛上這個女人，不斷地訴說一個有慾望的男人其固有的矛盾，而天主，在世界和他之間，安排了無可挽救之事」。
>
> ——維德志[1]

之所以在情傷之後 18 年提筆創作《緞子鞋》，是因為克羅岱爾終於再度聯絡上蘿薩麗，解開了十多年來遭情人背叛的心結。這部顛覆既有編劇原則、內容博大精深的巨作於 1928 年出版時，震驚了法國文壇。首演因此還要再等 15 年，直到卅歲出頭的巴侯不畏艱難，在二次大戰、巴黎被德軍占領的情況下，於「法蘭西喜劇院」推出一個濃縮版，可說是凱旋式的演出，觀眾擠爆戲院的售票口，一票難求，公認為是法國戰時最重要的製作。巴侯之後又五度推出本劇，可嘆始終無法一圓全本演出的夢想。

1 解開心結之作

接續上章克羅岱爾的愛情本事，逃回歐洲的蘿薩麗一直到 1917 年 8 月 2 日，12 歲的女兒路易絲要行堅信禮，才打破 13 年的沉默，寫信給克羅岱爾；這封信轉化為《緞子鞋》中花了十年才送抵的女主角「致羅德里格之信」。克羅岱爾和蘿薩麗還要等到 1920 年 12 月 8 日，當前者作為大使陪同

1 Cité par Recoing, *Journal de bord*, *op. cit.*, p. 25.

丹麥國王訪問巴黎之際才重逢，兩人互訴衷情。編寫《緞子鞋》，就是用來理解並說明《正午的分界》之疑惑，結局遂不再是一種對神的控訴，語調哀怨，心態不平，而是「受囚的靈魂」（948）得到解脫的狂喜[2]。《緞子鞋》結尾，男主角雖也面臨死亡，心情卻無比寧靜、喜悅；換句話說，克羅岱爾的心理危機解除了[3]。

回顧這部長河劇的創作，令人驚訝的是，全劇是從第四幕寫起。克羅岱爾翻譯古希臘悲劇《奧瑞斯提亞》（L'Orestie）時，注意到劇作家埃斯奇勒（Eschyle）原先還為此三部曲寫了齣諷刺短劇《普拉特》（Protée）作為戲劇競賽的收尾作品[4]，原劇久已失傳，只餘劇名，激發了他創作的靈感和欲望[5]。1919 年他從巴西返回巴黎，5 月 21 日寫信給紅粉知己帕兒（Andrey Parr），提到自己正想寫一齣「西班牙的小戲」，內容有關一名從摩洛哥返鄉的「老征服者」在南美解救千名俘虜[6]。這齣「海洋短劇」（saynète marine）後發展為《在巴利阿里群島的海風吹拂下》（Sous le vent des îles Baléares），它日後既是《緞子鞋》的第四幕，也可單獨演出，有獨立的標題，且文風譏刺，和前三幕戲截然不同。

克羅岱爾這才回頭寫劇情的開端。隔年 3 月 20 日，他從哥本哈根寫信給帕兒，表示故事輪廓已清楚浮現：主角是一名情場失意的老征服者，他在摩洛哥和安地斯山脈一帶作亂，最後遭到俘虜。其他還有漁夫、黑女人、一

2 Claudel, *Mémoires improvisés*, propos recueillis par J. Amrouche (Paris, Gallimard, «Idées», 1969), p. 309.

3 *Ibid.*, p. 214. 參閱本書第七章「5 無盡期的心理危機」。

4 古希臘戲劇競賽，每位參賽者需於一天之內演畢四齣作品，前面三齣為悲劇，第四齣為獨立的諷刺短劇。普拉特是希臘神話中為海神看管海豹的小神。

5 Claudel, *Théâtre*, vol. II, *op. cit.*, p. 1428.

6 "Lettre de Claudel à Audrey Parr du mai-juin 1919", *Cahiers Renaud-Barrault: L'Intégrale du Soulier de satin*, no. 100, 1980, p. 16.

名讀過神學的中國人、一個那不勒斯的皮條客、荷蘭叛臣等角色[7]，荷蘭叛臣後演變為摩爾人卡密爾（Camille）一角。到了 1922 年，在寫給好友費梅（Aniouta Fumet）的信上，克羅岱爾提到此劇已朝探索靈魂深處的方向發展[8]。如此直到 1924 年底，全劇才大功告成，全部完稿，共費時五年，是克羅岱爾公餘之際辛勤筆耕的成果，其中第三幕因東京大地震遺失原稿而不得不重寫。

　　1928 年這部劇作出版時，法國文壇一片震驚，其中德里夫（André Thérive）的感嘆可為代表：「狗幾乎不敢注視大教堂」[9]，可見作品之龐大、主題之崇高，令人一時不知從何論起。

2　多頭並進的情節

　　《緞子鞋》第一幕發生在「16 世紀末的西班牙，如果不是在 17 世紀初的話」（665），後逐漸擴及非洲、美洲、亞洲、寰宇，視野恢宏。劇情分數條故事線發展，主線是羅德里格（Rodrigue）和普蘿艾絲（Prouhèze）的苦戀：年輕貌美的普蘿艾絲為老法官佩拉巨（Pélage）的妻子，因一起意外而愛上年輕有為的羅德里格，同時又被放蕩不羈的卡密爾熱烈追求，形成「三男爭一女」（trois contre une）的格局。作為對照的主要支線，繆齊克（Musique）則幸運地遇到她的白馬王子——那不勒斯總督。

　　開場，「報幕人」（Annoncier）上場，向觀眾介紹一位在南半球海上遇難的耶穌會神父，他在臨終前為弟弟羅德里格祈禱，希望天主使弟弟理解到渴望之真諦，重新回到神的懷抱，故事於焉開展，此景作用有如序曲。接著情節分成下列三條愛情爭逐線齊頭並進：

7　"Lettre de Claudel à Audrey Parr du mai 1920", *ibid.*, p. 20.

8　8 月 7 日，*ibid.*, p. 23.

9　Claudel, *Mémoires improvisés, op. cit.*, p. 315.

佩拉巨－普蘿艾絲－羅德里格－卡密爾；

巴塔薩（Balthazar）－繆齊克－那不勒斯士官／那不勒斯總督；

路易（Luis）－伊莎貝兒（Isabel）－拉米爾（Ramire）／羅德里格。

第二景發生於佩拉巨的宅第，他為了趕去山裡處理臨終表姐六個女兒的歸宿問題，而將妻子託付給好友巴塔薩——而非他的表弟卡密爾，護送到一家濱海的旅店等他，兩人再一起返回非洲的總督府。這個決定觸發了劇情全面啟動。第三景，卡密爾前來和普蘿艾絲告別，邀她共赴摩洛哥的摩加多爾（Mogador）開啟新生。隔了一景，普蘿艾絲和巴塔薩整裝待發，她知會後者自己已去信羅德里格，請他前往自己將投宿的濱海旅店碰頭。臨行前，普蘿艾絲突然脫下自己腳上穿的一隻緞子鞋獻給聖母，祈求她：

「那麼，趁現在時間還來得及，用您的一隻手揪住我的心，另一隻手拿住我的鞋，／

我把自己交給了您！聖母瑪麗亞，我把鞋子給了您！聖母瑪麗亞，把我可憐的小腳握在您手中吧！／

我告知您再過一會兒，我就見不到您了，我將違背您的意願行事！／

但是當我試圖向罪惡衝去時，願我拖著一條瘸腿！／您設置的障礙，當我打算飛越時，／願我帶著一隻被截斷的翅膀！／

我所能做的都做了，而您，請留著我的鞋吧，／

請把它留在您的心口，喔令人畏懼的偉大母親！」（685-86）

這是劇名的由來。

接到情人來信，羅德里格和他的中國僕人夜奔目的地，同時，西班牙國王正派人找他去管轄新納入疆土的美洲（第六景）。下一景，羅德里格主僕二人暫停在卡斯提耶（Castille）的曠野休息，地點正好位在聖雅各的朝聖路

上，中國人道破主人詞藻華麗的台詞底下隱藏的肉慾。

　　伴隨男女主角的私奔計畫，另有一條支線路易及伊莎貝兒同步推進：第四景兩人簡短相約私奔，到了第九景事與願違，路易原該在朝聖路上劫走情人，計畫卻被不知情、路見不平的羅德里格破壞，路易不幸死在男主角劍下，然而後者也身受重傷，不得不被送至母親翁諾莉雅（Honoria）的古堡休養（二幕二景）。第 12 景，普蘿艾絲半夜從巴塔薩駐紮的旅店逃脫，守護天使一路相伴。

　　繆齊克方面，她逃出家鄉，碰到一名那不勒斯士官，帶著她一路逃到普蘿艾絲投宿的旅店，兩位女主角在花園談心（第十景）。主人線之外，第八及第 11 景插入降格諧擬的僕人線：中國僕人－黑女人（普蘿艾絲的女僕）－那不勒斯士官，他們忙著為主人的愛情穿針引線。第一與第二條劇情線於啟幕的最後兩景交會在濱海旅店，巴塔薩遭尋找繆齊克的士兵圍攻，在盛宴中自我犧牲，好讓昔日的意中人繆齊克順利出逃。

　　第二幕，佩拉巨前往翁諾莉雅的古堡，兩人討論普蘿艾絲的婚外情（第三景）。接著他見到妻子，對她曉以大義：她應該義無反顧，遠離情人身邊，前往摩加多爾當司令，將卡密爾收為屬下；她無力反駁，接受他的提議（第四景），成功達成任務（第九景）。另一方面，西班牙國王不忍心讓普蘿艾絲單獨留在非洲抵抗異教徒，有意召她回國，佩拉巨則勸國王給妻子選擇的自由。國王於是派羅德里格帶著他的信函前往摩加多爾，當面確認女主角的心意（第七景）。第 11 景，羅德里格抵達了摩加多爾，情人卻避不見面，由卡密爾出面轉交她將續留非洲的簡短回覆[10]，羅德里格無法接受，揚聲呼喊情人的名字要求一見。卡密爾見狀，反諷地點醒他：一個男人的肉體與靈魂不可能同時得到滿足，新大陸正在他的心底召喚他，不容忽視。作為對照，支線的女主角繆齊克則幸運地在西西里的森林遇見她的白馬王子——那

10　參閱第一章注釋 12。

不勒斯總督（第十景）。

第三幕，羅德里格接受國王的任命到美洲當總督，嫁給拉米爾的伊莎貝兒成為他的情婦。而普蘿艾絲在佩拉巨謝世後，被迫改嫁皈依伊斯蘭教的卡密爾，她寫信給羅德里格向他求救。無奈這封信遲了十年才送到目的地（第九景）。羅德里格意氣風發地率艦隊趕往非洲（11 景），但此時普蘿艾絲為了使西班牙在非洲保有基督教信仰基地而拒絕離守；她將女兒瑪麗七劍（Marie des Sept-Epées）託付給羅德里格後，選擇回到摩加多爾，和卡密爾死在半夜將引爆的要塞中，羅德里格苦求無用（第 13 景）。支線方面，繆齊克則懷了那不勒斯總督的孩子——奧地利的璜（Jean d'Autriche），本幕第一景她在布拉格的聖尼古拉教堂[11]祈禱，教堂內的四位聖人（雕像）逐一發言，為宗教戰爭之必要強力辯解。

第四幕全發生在巴利阿里群島附近的海上。羅德里格已然老去，之前被派到菲律賓，在那裡和日本人開戰而斷了一條腿，所幸在一位日本畫家幫忙下，成功轉行成為一位聖人肖像版畫畫家，藉此傳播福音（第二景）。討伐異教徒的使命遂傳給陽剛的女兒瑪麗七劍，她愛上了奧地利的璜（第三景）。此時西班牙的政權傳到第二位國王手上，他剛輸掉和英國的無敵艦隊之役，心情鬱悶，看到羅德里格駛著破船熱賣聖人版畫，心生不快而設計陷害他。國王和一位女演員達成交易，要她扮演英格蘭女王[12]，欺騙羅德里格說西班牙打勝了海戰，邀他一同赴英倫統治新疆土（第四景）。不知情的羅

11　建於 18 世紀，為巴洛克建築的代表，教堂內部的中心立著四根柱子，其上雕塑四位聖徒，啟發克羅岱爾化為這場戲中的聖人角色，不過其中第四位「聖隨心所欲」（St. Adlibitum）為虛構的聖人。參閱第四章注釋 15。

12　實為蘇格蘭女王 Mary Stuart（「這個被篡位、打入牢裡的瑪麗王后」，889）。本劇的史實層面只是創作的出發點，克羅岱爾又混入了 Mary Tudor 的生平（她「的心保守而怕生。她才剛出了牢獄。看得出她隱居度日以避人耳目」，931）。

德里格於是應邀前往海上王宮，發表促進世界和平的想法，遭群臣譏諷，他卻渾然不覺（第九景）。羅德里格最後遭定叛逆罪，淪為奴隸要被拍賣。終場，他看到星光閃爍的大海，得知瑪麗七劍已搭上了瑱的戰艦，兩人將一同遠征土耳其，掃蕩回教徒[13]，內心總算卸下了重擔。全劇在預期天主福音勢將傳揚全球的願景中結束。

3　天主以曲劃直

　　以上所述僅為主要劇情內容[14]，《緞子鞋》精彩處還在於其無所不包的「人世戲劇」（Theatrum Mundi）格局，在歷史劇的框架中，每每出現天馬行空的想像，今日讀之也令人叫絕，不但超凡入聖的角色有一席之地，還有超自然的角色如「雙重影」（Ombre double）、「月亮」代分隔兩地的男女主角發言，確為一部「奇妙」的作品，一如克羅岱爾在劇終所自許的[15]。

　　為避免讀者迷失在曲折離奇的情節中，《緞子鞋》尚有一幽默的副標題——「最糟的尚在未定之天」（Le Pire n'est pas toujours sûr），意即人生不到最後一刻不能預料還會發生什麼事，這是報幕者在開演時對觀眾報告演出劇目時的補充說明。這句俗語的意涵出現在全劇的第一句引言——「天主以曲劃直」，為葡萄牙諺語（Deus escreve direito por linbas tortas），暗示男主角一生將經歷無數波折，在人海中浮沉，這一切全在天主的計畫中。本劇的第二句引言「甚至罪孽」[16]則點出了救贖的關鍵。

　　相較於 18 年前完稿的《正午的分界》只有四名角色，且故事緊扣著不倫之戀，《緞子鞋》的歷史背景深遠遼闊，角色數量激增，愛情故事盪氣迴

13　即勒潘陀（Lépante）之役，參閱本書第四章注釋 43。
14　本劇各景的劇情摘要，參閱本書附錄。
15　"EXPLICIT OPVS MIRANDVM"（「奇妙的作品至此全部結束」，948）。
16　參閱第一章「2 人生的正午」一節。

腸，實為克羅岱爾平生際遇的傳奇化。男女主角注定兩相分離的無盡相思，是克羅岱爾與蘿薩麗一段孽緣的反芻，而劇情的 16 世紀政經背景則為 1920 年代國際局勢的投射。例如三幕一景，四位聖人在教堂反省劇情年代的政治局勢，講的實為一戰後的世界局勢 [17]。羅德里格四幕九景在海上朝廷大力鼓吹的「聯合受異端折磨的所有人民，既然他們不能在源泉細涓處相會，就讓他們在江流入海口相聚」（932），是為「國際聯盟」（Société des Nations）催生 [18]。其他劇中提到的羅馬古道（二幕五景）、中國（一幕七景）、日本（四幕二景）、南美森林（二幕 12 景）、西西里島（二幕十景）、巴拿馬（三幕九景）等等洋溢異國風味的場景，無一不是克羅岱爾外交官任內出訪之地。

最妙的是，《緞子鞋》還是齣「正在演出中」的戲劇化作品，克羅岱爾希望演出「要體現一種臨時的氣氛，進行中」（663）。全劇雜糅不同的語調，從莊嚴肅穆到插科打諢，從悲愴感人到笑鬧諧仿，無一不備。不僅如此，滑稽古怪的第四幕完全推翻了前三幕經營的情節與人物，一如古希臘參與戲劇競賽的第四齣諷刺鬧劇，凡此均令 1920 年代的法國文壇大感震撼。

4 製作演出背景

一如維德志在推出《緞子鞋》時多次表示，沒有之前巴侯持續半生的努力，法國觀眾無緣接觸到這部偉大的作品。1943 年，巴侯有心在法國戲劇最高殿堂的法蘭西喜劇院製作《緞子鞋》，但這談何容易？巴黎當時仍被德軍

17　Cf. notamment Pascal Dethurens, "Claudel, un poète au coeur de l'Europe: La Scène capitale dans *Le Soulier de satin*", *Claudel et l'Europe: Actes du colloque de la Sorbonne*, 2 décembre 1995, éd. P. Brunel (Lausanne, L'Age d'Homme, 1997), pp. 77-128.

18　*Ibid.* p. 82; Marius-François Guyard, "L'Europe du *Soulier de satin*", *Claudel et l'Europe*, éd. P. Brunel, *op. cit.*, pp. 129-37.

占領，晚上實行宵禁，喜劇院的運作受維琪政府（régime de Vichy）干涉，戲院內人心惶惶，物資嚴重缺乏。在這種艱苦的情況下要喜劇院接受這個前所未見的超大型演出計畫，其難度可想而知。其次，喜劇院的演員也需同意排練這齣超乎尋常的劇本，因為克羅岱爾寫的詩詞既未押韻也無格律，令人不知如何讀起，遑論作品內容深奧，結構複雜，多數演員不甚了了，產生了抗拒的心態。更何況，當時年僅卅出頭的巴侯雖然聲名已響，畢竟經歷太淺，難以服眾。

　　雖然如此，所謂初生之犢不畏虎，巴侯全力以赴，他力勸劇院總監沃鐸耶（Jean-Louis Vaudoyer）排除萬難，製作上演《緞子鞋》。兩人終於達成協議，全劇將在一個晚上演畢，而非原先提議的兩個晚上，總演出時間限定在四個半小時，而非九小時 [19]。接著，巴侯說服克羅岱爾另外編了一個精簡劇情的舞台演出版本。

　　在巴侯的建議和幫助下，克羅岱爾將全劇結構濃縮為前後兩部與「收尾」（épilogue），共分為 33 景（tableau）。第一部含蓋原本的前兩幕，第二部即為第三幕，收尾含第四幕的劇情簡述以及最後一景（羅德里格臨終）。四幕戲中，第一幕保留最多，依次往下遞減，第三幕僅存「縮影」（raccourci），第四幕只餘一景。克羅岱爾將改編重點聚焦於「犧牲」的主題：羅德里格因放棄愛情而開創了一個世界（美洲），普蘿艾絲更因此而拯救了卡密爾的靈魂 [20]。

　　改編舞台版的首要任務是整理出一個能順利排演的劇本。更關鍵的是，

19　從晚上 6 點演到 11 點，中間休息半小時。關於克羅岱爾和巴侯的合作，參閱 *Cahiers Paul Claudel: Correspondance Paul Claudel-Jean-Louis Barrault*, no. 10, 1974, pp. 88-140。

20　這是克羅岱爾自認筆下角色受天主教教義啟發而自我超越的一面，Claudel, *Théâtre*, vol. II, *op. cit.*, pp. 1476, 1480-81，因此是一種「快樂的犧牲」，參閱 *Mémoires improvisés, op. cit.*, p. 297, 299。

巴侯還敦促克羅岱爾務必使每一景的進展夠戲劇化，表演方能精彩。兩人合作無間。因此之故，長篇議論或大段抒情詩詞全被排除，再合併相連場景，以加速劇情進展的節奏；再者，克羅岱爾還補寫場景更換的指示。是以，最後產生的成品就是一部較接近一般編劇規制的長篇劇本，少了一點鴻篇巨帙所獨具的雄渾博大氣勢。

　　了解戰時民生艱苦，當年 75 歲的克羅岱爾已視茫茫，嚴重聽障，老病纏身，他知道要在有生之年看到這齣自己最珍愛的作品被搬上舞台，這是唯一的機會，對於不得不割捨一半以上的內容尚可接受。令他真正失望的是雙重影一景雖然全文保留在改編版中，可惜最後仍因投影技術不夠成熟而被迫放棄 21。

　　《緞子鞋》舞台演出本的第一幕只保留每一景的菁華，最有意思的變動是為同步並進的情節線安排彼此的關係。例如改編版從第六景（國王和掌璽大臣商討統治新大陸的人選）轉第七景（羅德里格和中國僕人在荒野上休息）開始，後景陸續見到國王派人追趕羅德里格、伊莎貝兒之兄費爾南（Fernand）領著朝聖隊前行、佩拉巨站在表姊的古堡前、繆齊克閃躲佩拉巨以便和那不勒斯士官逃走、普蘿艾絲一行人穿越台上、黑女僕追著那不勒斯士官跑、普蘿艾絲消失、遠處傳來槍聲等背景動作與聲響 22。如此一來，這些場面的同時性油然而生，劇情全面緊繃。

21　Claudel, *Théâtre*, vol. II, *op. cit.*, p. 1469。克羅岱爾終身憾恨未能見到這個全劇的根本場景被演出，他在《即席回憶》中特別提到，對於巴侯無法具現這一景，「強烈地」（vivement）感到遺憾，*Mémoires improvisés, op. cit.*, p. 307。

22　Claudel, *Théâtre*, vol. II, *op. cit.*, pp. 979-85。按照導演記錄來看，巴侯將上述後景角色的動作安排在第六景演出，只排演女主角一行人從左往右穿越舞台後方，接著是伊莎貝兒一行人從相反方向穿越舞台，路易緊追其後，其他細節全部省略，以避免影響主戲，見 "Relevés de la mise en scène du *Soulier de satin*", Archive Jean-Louis Barrault, Bibliothèque de la Comédie-Française, 1943, RMS SOU 1943(1)。

第二幕由「耐不住的傢伙」（L'Irrépressible）[23] 出面簡述前面六景劇情，接著從原三幕三景羅德里格處置叛逆副官阿爾馬格羅（Almagro）演起，其他各景只保留和主線情節直接相關的台詞，其他次要細節諸如第十景卡密爾思考天主和凡人的關係（838）、下一景羅德里格對下屬形容開鑿巴拿馬運河的大工程（844）均遭割捨。最後的收尾，先由報幕者簡述前情，再透過紗幕扼要呈現西班牙國王哭悼無敵艦隊之慘敗、羅德里格在王廷上侃侃而談、瑪麗七劍游泳過海以搭上情人討伐回教徒的戰艦等情節。

從這些表演內容可見改寫的重點在於「去蕪存菁」，統一劇情，砍掉次要的支線，省略多數喜鬧、古怪和神聖的角色，使全劇首尾一貫，便於觀眾掌握男女主角的愛情故事，原劇討論宗教和政治的內容遭到犧牲，這也是日後許多改編版的方向。這麼一來，最可惜的當然是失去了上述原劇出奇的一面。

5 勝利的首演

這齣濃縮版的《緞子鞋》於 11 月 27 日首演，男主角羅德里格由巴侯擔綱，知名女星貝兒（Marie Bell）主演普蘿艾絲，克拉里翁（Aimé Clariond）出任卡密爾，庸內爾（Jean Yonnel）詮釋佩拉巨。全戲因故事曲折，意義深刻，語調亦莊亦諧，角色不只有常見的古典角色，還包括一群新奇的人物，場景多變，音樂扣人心弦，全體演員向心力強，表演多采多姿，迥異於喜劇院的其他製作而造成轟動。這齣《緞子鞋》首演空前成功，團結了喜劇院內的全體工作人員，又因為超級賣座[24]，也鼓舞了民心士氣。

論及製作層面，克羅岱爾的至交音樂家洪內格（Arthur Honegger）寫的不是應景的配樂，而是道地的交響樂，抒情悅耳，現場演奏的樂團為 18 名

23　此字原義為「抑制不住的」。

24　從 1943 年到 1950 年共演出 108 場，Leblanc, "A Marigny: Claudel", *op. cit.*, p. 15。

樂師的編制，為首演版的亮點。畫家出身的庫托（Lucien Coutaud）為這齣戲設計的表演空間本質上是個空台，未特別凸顯西班牙風，一些場景採用簡單圖繪，搭配部分實物（如普蘿艾絲睡覺的紗幔帳篷、羅德里格的船艦），配上擬真的燈光、聲效和音樂，以營造戲劇化的真實幻覺。克羅岱爾大表欣賞，讚美舞台設計達到「動態、令人渴望、召喚」（dynamique, aspirateur, convocateur）實際場面的功能[25]。庫托也包辦服裝造型，視戲服為「穿戴的小布景」[26]，為演員設計了華麗又戲劇化的歷史服裝，角色形象顯得鮮明又氣派。

　　巴侯本人擅長默劇表演，導戲尤其注重演員的身體律動，全場表演深具動感。最得讚賞的有兩景：一是第一幕隔開卡密爾和普蘿艾絲的樹籬，是由六名穿緊身衣的女演員負責，她們揹著用樹枝、荊棘形構的網狀長樹籬，站在兩名主角之間，亦步亦趨地跟著他們移動位置；二是第二幕，羅德里格的船開到摩加多爾，由數位女演員從頭罩在藍色長袍中，在夜藍色光線中，隨著音樂舞動出浪姿。

　　這齣戲廣受觀眾歡迎，劇評卻出現分歧的聲音。部分評者不欣賞劇作濃厚的天主教思維，或對其龐雜的故事、複雜的結構、分歧的情節不滿，他們大半是衝著克羅岱爾來的，不少人對他存著偏見，對巴侯活潑的場面調度則多數表示滿意[27]。好評的一方則大力稱許此劇的史詩般格局，其中里庫（Georges Ricou）的意見最中肯：這齣《緞子鞋》演的不是西班牙故事，而是基督教的幻夢劇，但帶著克羅岱爾式的養分，這種不尋常的混合類型具有純樸的本質、真正的美妙、高尚的思想、無法理解的晦澀、誇張的現代性、不必要的奇異。這些令人意外的特色忽隱忽現，神似莎劇，儘管不免引發爭

25　Marie-Agnès Joubert, *La Comédie-Française sous l'Occupation* (Paris, Tallandier, 1998), p. 321.

26　Coutaud, "Peinture et théâtre", *Cahiers Renaud-Barrault*, no. 100, *op. cit.*, p. 33.

27　Joubert, *La Comédie-Française sous l'Occupation*, *op. cit.*, pp. 322-23.

議，但均在克羅岱爾的創作中具有象徵意義[28]。里庫肯定巴侯的首演本身就是項創舉，整體演出具現了一個理念，偶或冒出不必要的細節，然而瑕不掩瑜。

探討這齣戲轟動的原因，雷諾曼（Henri-René Lenormand）指出大群觀眾之所以認同劇中角色，是因為他們在集體靈魂的深處，重新發現一些人類原始的祕密：對偉大和永恆的需求、對犧牲的意願、對聖寵（grâce）絕望的等待，皆通過男女主角神祕的歷險而滿足。正是經歷這種衝擊，在焦慮和不確定的時刻，確定了精神倖存的事實[29]。克羅岱爾本人則從現實面解釋，認為：「這齣戲巨大的成功大部分當然是歸因於法國人民在被敵人占領的冰凍暗處看到了一部談信、望與美之作所感受到的喜悅，勝利地見證了國家精髓（génie）之續存」[30]。

《緞子鞋》首演製作困難重重，看戲本身也非易事，天氣有時冷到室內溫度降到零度以下，沒有暖氣，觀眾帶著毛毯來戲院，要鼓掌時，為了不想在寒冷中伸出手來，就改用腳猛踏地板，聲震屋瓦，熱情地表達由衷欣賞，

28 "Ce n'est pas une action espagnole qu'il nous a donnée, mais une féerie chrétienne, à substance claudélienne, avec tout ce que ce genre inaccoutumé comporte d'ingénuités, de beautés réelles, de naïvetés, d'élévation de pensée, d'obscurités incompréhensibles, de modernismes outranciers, d'inutiles bizarreries. Et tout cela qui apparaît inopinément, s'évanouit, réapparaît pour redisparaître, semble s'être constitué à l'imitation volontaire ou ignorée du style shakespearien. [...] Il se tient, il est vrai, aux exigences de l'action, et n'ait pas des épisodes symboliques dont l'utilité, dans l'oeuvre de Paul Claudel, est fréquemment aussi contestable que l'intérêt", *Le Soulier de satin* ou *Le Pire n'est pas toujours sûr*", *La France socialiste*, 8 décembre 1943.

29 Joubert, *La Comédie-Française sous l'Occupation, op. cit.*, p. 324.

30 *Ibid.*, p. 325。話說回來，克羅岱爾對首演不是沒有批評，包括選角（例如守護天使應該是男性）、演員表現及場面調度等，參閱 Michel Cournot, "La Première du *Soulier de satin*: Il y a cinquante ans", *Le Monde*, 22 novembre 1993。

氣氛熱烈 [31]。

6 上演「完整劇本」的嘗試

巴侯畢生未放棄全本演出《緞子鞋》的夢想，首演過後，分別於 1949、1958、1963、1972、1980 年五度重演，其中 1972 年版只演第四幕，是這幕戲首度在法國完整演出，由葛航瓦（Jean-Pierre Granval）執導，巴侯主演老英雄羅德里格。特別的是，這齣新製作在奧塞火車站的大廳搭帳篷搬演，篷內布置成一艘船的樣子，船帆橫掛上空，帳篷的支柱變成船桅 [32]。為了使觀眾了解《緞子鞋》的始末，先以短景蒙太奇方式交代前三幕劇情，再正式演出第四幕——《在巴利阿里群島的海風吹拂下》。

深入思考，1972 年版真是奇特：搬演全劇的結尾而省掉開頭，尤其是並不關注男女主角愛情的結局（在第三幕終場），在戲劇演出史上頗為罕見 [33]。這也反映了巴侯製作已深植人心，許多觀眾早已熟知羅德里格和普蘿艾絲的故事。

1980 年最後一版由巴侯和葛航瓦合導，巴侯負責前三幕，舞台與服裝基本上沿用庫托的設計，音樂也用洪內格的創作，葛航瓦執導第四幕。這次製作留有電視轉播錄影 [34]，影視劇本由巴侯、葛航瓦及電視導演塔爾塔（Alexandre Tarta）聯手改編，分上下兩集播出，一集兩幕，總長五小時。

令人驚喜的是，這齣第五版製作雖仍必須放棄半數的台詞，不過實際略

31　Barrault, *Souvenirs pour demain, op. cit.*, p. 165.

32　Louis Dandrel, "*Sous le vent des îles Baléares*", *Le Monde*, 14 octobre 1972.

33　Antoinette Weber-Caflisch, "Ils ont osé représenter *Le Soulier de satin*", *Au théâtre aujourd'hui. Pourquoi Claudel?* dir. L. Garbagnati, "Coulisses", hors série, no. 2, Besançon, Presses universitaires franc-comtoises, 2003, p. 119.

34　*Le Soulier de satin*, enregistré sur FR3 par Alexandre Tarta et diffusé les 13 et 20 janvier 1985.

過未演的場景卻很少：第一幕完整上演；第二幕刪除第一景卡第斯（Cadix）一家裁縫店裡幾名騎士等著量製血紅色制服，以及第 12 景幾名「歷險者」（bandeirante）[35] 逃離南美森林；後面兩幕因篇幅較長，一些次要角色的場景採濃縮或蒙太奇方式處理，幾乎全部上台，全景遭刪的只有四幕七景狄耶戈・羅德里格茲（Diégo Rodriguez）──羅德里格的複本──老來返鄉；另汰除了三幕一景教堂中的四位聖人、四幕六景的第二名女演員，其他人物則悉數上場。無怪乎巴侯可以誇說這回上演的是「完整的劇本」（drame intégral），縱然不是「完整的文本」（texte intégral）[36]，他並非玩弄文字，而確實需要精心構思方能達陣。

以第三幕為例，電視版由巴侯擔綱的報幕人開場，再交叉表演第一（繆齊克在布拉格教堂祈禱）、二（兩位學究搭船赴南美）、五（巴拿馬旅店的老闆娘取得「致羅德里格之信」）、六景（伊莎貝兒鼓勵丈夫出頭）的關鍵對白，當成前情提要，之後才敲了第三下木棒，這一幕方從第三景「處置阿爾馬格羅」按照順序演起。連最常被犧牲的第四景，三名月下巡視摩加多爾要塞的哨兵都上了舞台，順勢將劇情帶到此地。續接羅德里格在南美相思、總算收到十年前情人寫給自己的求援信，興奮地出航，最後在摩加多爾外海和普蘿艾絲重逢與訣別。1980 年的改編本兼顧了原作豐富的內容和想像力，尤其是還原了第四幕，這一幕實為《緞子鞋》的緣起。

和當代導演不同的是，巴侯導戲和原作「保持距離」[37]，並未真正詮釋，

35　「bandeira」指的是 17 世紀從巴西聖保羅出發深入南美內陸的武裝探險隊，其成員（bandeirante）抓印第安人當奴隸，買賣黑奴，這種生意在 1628 至 1641 年間特別猖獗，Antoinette Weber-Caflisch, *Dramaturgie et poésie: Essais sur le texte et l'écriture du Soulier de satin* (Paris, Les Belles Lettres, 1986), p. 201。

36　Jean-Louis Barrault, "Claudel ou les délices de l'imagination", *L'Aurore*, 1er juillet 1980.

37　Weber-Caflisch, "Ils ont osé représenter *Le Soulier de satin*", *op. cit.*, p. 120.

他可以說是照著劇情本事演，以愛情為主軸，強調男女主角崇高的感情，一種能坦然面對天主而無愧色的高貴情感，超凡入聖。兩人唯一碰面的三幕終場發生在男主角的船艦上，背景即為立在台座上的大十字架[38]（由兩截漂流木組成），羅德里格牽著普蘿艾絲的手共同面對，彰顯克羅岱爾再三強調的犧牲主題。

也因此葛航瓦在第四幕，讓上了年紀的羅德里格採耶穌基督的造型（蓄鬍、長髮披肩、穿長袍），說話不疾不徐（相對於前三幕的青春躁動），而且從「女演員」／英國女王轉到和女兒瑪麗七劍見面一景時，安排面燈單獨照在他的臉部，其他燈光熄掉（後面進行換景），觀眾更能意識到這個宗教指涉[39]。只不過，到了全劇終場，羅德里格理當遭綑綁被當成奴隸賣掉；舞台上他確實遭到兩名士兵奚落，不過既沒被綁也沒被苛待，否則更可凸顯受難的一面。

1980 年演出版重用一座寬面平台，開場耶穌會神父即站在上面道出最後的禱詞，平台上面放些樹枝就化為一幕 12 景普蘿艾絲要爬出的溝壑，或第十景，她和繆齊克在旅店坐下來談心處；到了終場戲，平台上加裝一片風帆順勢化成一葉小舟等等。戲劇場面的真實感來自豪華的歷史戲服，著實發揮了活動中的布景功用。另有些景則較寫實處理，例如一幕結尾被圍攻的旅店，就看得到圍牆、大門、一桌盛宴。或者是發生在船上的景，也利用風帆、桅杆、纜繩等物布置成船上的背景。比較有趣的是跳出成規的場面，如上述移動的樹籬和舞動的海浪。再舉一例，啟幕西班牙的王廷是用一個畫框框住表

38　這個「舞台演出版」在這一景改寫幅度較大，再三言及「十字架」之為重，如普蘿艾絲自比為十字架、兩人的婚床為十字架等等（1097-98）。

39　葡萄牙電影導演 Manoel de Oliveira 也表示羅德里格在劇中一再被奪走他最寶貝之物（權力、心上人、腿等），內心逐漸趨近神聖的境界，Oliveira et Bernard Sobel, "Claudel et Méliès: Entretien avec Manoel de Oliveira", *Théâtre/ Public*, no. 69, mai-juin 1986, p. 50。

演的畫面，國王和大臣就站在裡面演戲，後牆畫了一排大臣[40]。

　　和巴侯對劇情的詮釋一致，演員演戲也都適可而止，或許因為是電視錄影之故，除了幾個熱鬧場景之外，舞台動作不多，重要的是詩詞要說得好。準此，包括中國僕人、那不勒斯士官等充滿異國風味的舞台定型角色，都按平常角色處理，失去了舞台定型角色的獨特魅力。

　　主角方面，扮演這齣戲女主角的阿麗埃（Hélène Arié）高貴美麗，可惜過於堅毅，一幕五景獻鞋給聖母，或第三幕入夢和天使談心，也沒出現太多心理掙扎。擔綱羅德里格的布維埃（Jean-Pierre Bouvier）年輕英挺，造型清純，第一幕滿懷純情；第二幕被困在摩加多爾外海，高高站在從舞台側翼伸出的甲板上，心情激動，直到下一場，面對語帶譏刺的卡密爾才冷靜下來。第三幕到南美開疆闢土，他沒有太墮落，始終維持英雄的姿態，直到最後一景和女主角永別時分來臨才傷心落淚，普蘿艾絲則始終眼神堅定，不為所動。進入最後一幕，羅德里格被視為耶穌，和周圍角色保持距離，見不到原作他老來笑看人生的一面。

　　卡密爾（Bernard Alane 飾）則比較帶著感情演戲，偏偏男女主角表現節制，一如古典悲劇的主角，所以他和他們雖有衝突，但難以爆發火花。另一方面，原本應和女主角呈反差對照的繆齊克（Mireille Delcroix 飾）沒有揹她的標記——吉他——上場，詮釋上和普蘿艾絲沒太大差異，少了一點精靈特質，只是因戀情順利而面帶笑容，有別於女主角的愁容。

　　1949 年起主演繆齊克的瑪德蓮・蕾諾，在 1980 年第五版扮演翁諾莉雅，氣質優雅超逸，說話帶著詩的韻律，從容不迫，感情內斂又飽滿，演活了羅德里格高貴的母親，確為一代名伶，是這個版本最讓人動容的詮釋。巴侯出任報幕者一角，負責指揮全戲，老當益壯，說話中氣十足，精神抖擻。

40　參閱第 11 章注釋 19。

　　巴侯為《緞子鞋》的全本演出奮鬥了 37 年，為戲劇史上罕見的記錄。他凱旋式的首演使克羅岱爾聲譽鵲起，在法國的演出機會日增。再者，巴侯的努力也促成本劇在世界各國搬演，以一齣超長篇詩劇而言，也極為罕見，可見此劇獨具的魅力。

第二部　嘉年華化的《緞子鞋》：維德志導演版解析

　　「超越這些喜劇傳統,《緞子鞋》具『世界上下顛倒』的組織特色,形構了一個嘉年華世界。巴赫汀定義的『嘉年華』視象,事實上,包含對扮裝和神祕化的根本喜好、一種顛覆價值的過程,也是《緞子鞋》的角色和情境之特色。主角的命運,以及他在結局淪為騙局的受害者,完全體現了嘉年華儀式固有的戲仿精神。」

<div align="right">──Michel Lioure[1]</div>

　　巴侯全本演出《緞子鞋》的願望一直要等到 1987 年方才由時年 57 歲的維德志率領「夏佑國家劇院」團隊完成,舞台與服裝由可可士設計,拓第埃（Patrice Trottier）負責燈光,阿貝濟思（Georges Aperghis）創作音樂和聲效。這部史無前例的大製作在亞維儂「教皇宮」的「榮譽中庭」首演,戲從晚上九點演到翌晨九點[2],寫下亞維儂劇展傳奇的一頁。1989 年 3 月 27 日,為慶祝復活節,法國第三電視台還特別全天播映全戲,從中午一直播到半夜,足見其重要性。

　　維德志版本可從「嘉年華」觀點全面解析。首先,由於涉及「演出中的

1　"*Le Soulier de satin*, fête nautique ou saynète marine?", *Le Journal du Théâtre National de Chaillot*, nos. 35-36, septembre-novembre 1987, p.108.

2　由於是露天演出,需等天色暗下來方能打燈光。

演出」（"représentation représentée"），本戲演出時同時暴露其表演機制。全戲從角色分派開始就展現了「嘉年華行動」（"acte du carnaval"），演員一人扮演數名角色，其間的關係若有似無地透露了嘉年華思維。不但如此，維德志版還在每一幕的樞紐場景引用嘉年華符碼、盛宴或儀式。這種種嘉年華化（carnavalisation）的初步手法確保主角的下意識得以浮現台上。

　　結構上，維德志版的表演場面調度奠基於角色塑造和其他表演系統之間的對話論（dialogisme）關係。與克羅岱爾高潔的華麗詩詞相較，演員的手勢、動作與聲調則往往另具意味，表現方法極委婉，必須經過抽絲剝繭的檢驗方能識破。解析演出細節，顯見各表演系統彼此對立，互相「對話」，而非相互協調。而且，這些表演系統間並無重要程度的高低之別，演出不斷更換系統間的相對層級重要性[3]，從而展現出多元解讀。

　　全場演出之表演系統依照佛洛伊德所言之「夢工作」（Traumarbeit）──濃縮、置換、形象化、再修正──處理；演員在舞台上走動，其場面構圖使人感覺彷彿走在夢的舞台上，下意識的各種衝突於焉曝光。純粹從心理角度視之，夢的作用近似於嘉年華：解放日常生活中遭壓抑之事，揭露下意識。說來弔詭，全戲發展宛如是一個聲音的複調，不斷打亂觀眾看戲的角度，演出的第四幕甚至全面顛覆前三幕。最後，嘉年華將個人的愛情故事擴展到宇宙，劇作的深度感油然而生。經由嘉年華化處理，維德志版演出在戲劇性、政治宗教以及愛慾三個層面上同步並進，導演主旨在戲劇化及超驗性（transcendance）上互相競爭。

　　維德志執導的《緞子鞋》有三個版本：亞維儂版（1987）、夏佑劇院版（1987-88）、以及比利時國家劇院版（1988），本書分析主要依據第三個版

3　Cf. Patrice Pavis, *Le Théâtre au croisement des cultures* (Paris, José Corti, 1990) , p. 125.

本的錄影[4]，並參考亞維儂版的記錄，包含導助何關（Eloi Recoing）的《排戲日誌》（*Journal de bord*）與首演期間的劇評。這三個表演版的差異不大，主要在於根據舞台大小不同所進行的細部調整，演出本身沒有大更動。

4　*Le Soulier de satin*, Paris, Théâtre National de Chaillot, FR3 et Antenne 2, 1988.

第三章　戲劇性對照超驗性

「《緞子鞋》要使人理解之事是再簡單不過的了。」

──維德志[1]

　　在〈克羅岱爾真正的日記〉訪談中，維德志表示自己依照三條線索解讀《緞子鞋》：阿拉貢（Louis Aragon）定義之「說謊的傳記」[2]、政治與神學、以及戲劇[3]。維德志視《緞子鞋》為西方偉大的啟蒙經典，可媲美《神曲》、《浮士德》下部[4]，此力作實為詩人的日記，克羅岱爾震動人心地自我告白和隱藏，希望這段戀情讓人知曉，永存世間；在同時，他卻又竭力讓這件事「被隱瞞，永遠封印在美麗的詩詞中，彷彿是 16 世紀的西班牙戲服，假裝故事發生在該時期」[5]。精讀克羅岱爾的傳記和著作，推敲作者編劇的思維，維德志深感《緞子鞋》的本質可能只是一則愛的訊息，以及圍繞這段愛情對世界的整體省思。是以，在這齣詩人生平的幻想化演出中，導演的任務

1　Vitez & Jean Lebrun, "Vitez aux sources de l'utopie claudélienne", *La Croix*, 13 novembre 1987.

2　意即「和盤道出，比日記所記還要說得更多，不過說的方式讓人無法立即領略這個層面」，Vitez, Christine Friedel et Sylviane Gresh, "Faire parler les pierres...", entretien, *Révolution*, 10 juillet 1987; Vitez & Jean Mambrino, "Le Vrai journal de Claudel", *Théâtre en Europe*, no. 13, *op. cit.*, p. 8。另參閱楊莉莉，《向不可能挑戰：法國導演安端‧維德志 1970 年代》，前引書，頁 18，注釋 30。

3　Vitez & Mambrino, "Le Vrai journal de Claudel", *op. cit.*, p. 9.

4　Vitez et Irène Sadowska-Guillon, "Antoine Vitez: Le Cantique de la rose", *Acteurs*, nos. 49-50, juin-juillet 1987, p. 9.

5　Recoing, *Journal de bord*, *op. cit.*, p. 25.

在於揭露這封暗語化、丟到大海的瓶中信，但不帶偷窺的意圖[6]。

循政治與神學的線索，維德志在本劇的反宗教改革（Contre-Réforme）歷史背景之外，讀到了法國第三共和及 1910-1920 年間的殖民史[7]。至於克羅岱爾個人的天主教信仰，維德志透視其為天主而戰的觀念如「一種聖靈降臨節（Pentecôte）[8]想法的原始版本，其晚近的一種變形為無產階級的國際主義」[9]。對天主教會雖有所批評，維德志其實欣賞其文化，在他多齣戲中可以見到[10]。最後，戲劇線提供演員探索演技的空間。克羅岱爾認為戲劇用人轉譯文學創作，甚至於用人轉化抽象之物。利用戲劇將外在世界人性化，這點與維德志的信念——「所有東西都可做戲」（faire théâtre de tout）[11]——相同；利用創意盎然的演技，沒有什麼是不能演的。

1 舞台演出調度的大論述[12]

對照實際演出，維德志並未指涉克羅岱爾的生平，也未論及法國現代史，他導演的版本經由類即興演出架構產生的「戲劇性」，和劇中信仰世

6　Vitez, Friedel & Gresh, "Faire parler les pierres...", *op. cit.*

7　Vitez & Guy Dumur, "Un Révolutionnaire nommé Claudel", *Le Nouvel Observateur* (édition internationale), du 26 juin au 2 juillet 1987, p. 54.

8　復活節後第七個星期日。

9　Vitez & Lebrun, "Vitez aux sources de l'utopie claudélienne", *op. cit.*

10　例如《奇蹟》（取材自《約翰福音》，參閱楊莉莉，《法國導演安端・維德志 1970 年代》，前引書，頁 179-81）、莫理哀四部曲（同上書，第五章）、《海邊的大衛》（Kalisky，同上書，頁 87，注釋 89）。

11　同上書，頁 175-76。

12　根據 Patrice Pavis，舞台調度的大論述（métadiscours）為及針對演出的論述，具概括性且前後一貫，經由幾個思考軸表示，「提示一種文本的實體化表現，總是介於意義空泛及滿溢的兩極之間」，*Voix et images de la scène* (Lille, Presses universitaires de Lille, 1985), p. 295。這個論述不是以文字的方式存在，而是「分散在演技、舞台設計、節奏以及演出表意系統的選擇裡」，*Le Théâtre au croisement des cultures*, *op. cit.*, p. 37。

界之「超驗性」相互競爭，試圖揭發《緞子鞋》之真相，不過他的手法和文本一樣的委婉。每一場面的處理均證實戲劇創作及其原始典範──創世（Création）──共存於舞台上[13]，例如「諸聖相通引」（Communion des saints）[14]──《緞子鞋》的主題之一，遂被體會為演員間的密切交流，他們為了具現這部長篇詩劇而彼此支援。綜觀全戲，維德志指涉基督教文化的手法是如此含蓄，觀眾可說完全未看到一場慶祝克羅岱爾的「天主教或新華格納大彌撒」[15]。

圖1　《緞子鞋》開場，可可士舞台設計草圖，後未採行。

13　參閱本書第五章開頭引言。

14　即眾聖徒的轉禱具有神聖的效力。參閱 Claudel, *Théâtre*, vol. II, *op. cit.*, p. 1480; Michio Kurimura, *La Communion des saints dans l'oeuvre de Paul Claudel* (Tokyo, Ed. France-Tosho, 1978), pp. 211-38，及本書第九章注釋 38。

15　Bernard Dort, "L'Age de la représentation", *Le Théâtre en France*, vol. II, éd. J. de Jomaron (Paris, Armand Colin, 1989), p. 519. 皮版演出本質上即如此，參閱本書第十章「7 籠罩在天主教氛圍中」。

　　戲一開場，戲劇性即和超驗性相競爭。一對主持人——「一位老好人和一個窮女生」[16]，看似意外闖入市集上的一個戲台，場上暫時被兩座高聳的船首人身側面像擋住。女生哼著奇怪的曲調，老好人則用手杖敲了好幾下地板，宣布《緞子鞋》即將開演，又吹了幾聲號角以壯聲勢，接著假裝拉開一道大幕，兩座船首人像這才分開，露出全部舞台。男女主持人「涉水」走過藍色區域，再跨上舞台走到中央。

　　老者／報幕者邀請現場觀眾想像自己的目光正落在「大西洋的這一點上，位在赤道以南僅僅幾度，和新舊大陸的距離正好相同」（666）。他用一本繪本向觀眾說明戲劇情境[17]：一名耶穌會神父在海上遇難，他的雙手反綁在一截桅杆上。這時報幕者用手杖擊地兩次，正要再擊一聲時，出人意表地，神父用綁在他背後的船桅擊出示意正式開演的第三聲。站得筆直，神父開始最後的祈禱，他仰望穹蒼，在回歸大海懷抱之際，狂喜交織痛苦。

　　分析這景的動作，無一不在野台戲（tréteau nu）[18]傳統中進行，同時又指向更高層次的意涵。從演出結構看，夏佑製作等於是有兩次開場：第一次是原作的報幕者開場白，第二次是表示劇情即將開始的三下杖擊聲，第三下由神父敲出，強化了莊嚴的意味。為了指出此時天上出現的各星座，報幕者把「南十字星座」（666）特別當成一個問句詢問現場觀眾。終場，神父將身後的船桅橫擺，雙手扛住，彷彿背著十字架出場。進一步檢視，神父的演技觸及復活節前夕之矛盾情感：喜悅與痛苦、和平與憤怒、重生和死亡共存[19]，

16　Vitez & Mambrino, "Le Vrai journal de Claudel", *op. cit.*, p. 9.

17　引人聯想克羅岱爾的《克里斯多福・哥倫布之書》（*Le Livre de Christophe Colomb*）一劇，其中提到：「戲劇直如一本書，我們打開並向觀眾披露其中的內容」，*Théâtre*, vol. II, *op. cit.*, p. 1491。

18　Cf. Jacques Copeau, *Registres I* (Paris, Gallimard, 1974), pp. 219-25.

19　Cf. André Courribet, *Le Sacré dans Le Soulier de satin de Paul Claudel* (s. n., s. d.), pp. 183-85. 復活節前的星期六，天主教會不舉行彌撒，直到晚上才舉行隆重的至聖之夜——逾越節守夜禮（Easter Vigil），慶祝基督戰勝罪惡和死亡，為人

然而船桅——十字架——始終指向天空。

　　報幕者說明劇作的歷史框架——「16 世紀末的西班牙，如果不是在 17 世紀初的話」（665）[20]，說完後他卻揮了揮手，不以為然地貶低這個說明之可信度。更甚者，為了介紹之故，報幕者還先行道出神父禱文的開頭——「主啊，感謝祢將我如此縛綁」，並請觀眾稍安勿躁：「聽著」，他準備要離開但又折返提醒：「不要咳嗽，多少想辦法了解一下。你們不懂之處是最美的地方，最長的段落是最吸引人的，你們不覺得有趣之處恰是最好玩的」（666），可以說是小小消遣了神父的祈禱。

　　劇本的主要情節——羅德里格和普蘿艾絲的典範愛情，同樣是依照演出的大論述呈現。分離的愛情——缺席時在場（présence dans l'absence），反之亦然——由開演時分別退到舞台左右兩側的船首男女側身像透露。這兩座側身像只在「演出以外的時間」才聚合，如開演前、中場休息時；其顯眼的高度標示了男女主角超越一切的愛情。至於羅德里格的情傷，於二幕八景以象徵手法由船桅遭炮轟擊倒暗示[21]，這個場面在開場即透過遇難的神父態勢預先昭示；差別在於神父的船桅仍直直挺立，男主角則需要浪跡天涯，到了終場才能艱難地站起身來[22]，抬眼望向穹蒼，一如他的兄長。

　　最關鍵的是，這個表演大論述也可以從個人親密層面上解讀：戲劇性——文本與舞台調度的初步「嘉年華化」，作用在於遮掩一個為情所傷的男人其內心之拉扯。「嘉年華化」解放被壓制的慾望，又不至於引發內心自我糾察，因為這一切「並不是認真的」。

　　類帶來救恩和希望。

20　為全戲開場的舞台表演指示。

21　由普蘿艾絲下令，參閱本書第五章「1.2.1 遭炮擊折斷的船桅」。

22　在本版演出中，他全身五花大綁，且一上台就被士兵推倒在地，只能爬行。

2 劇本書寫之嘉年華化

本書所言之「嘉年華化」係根據巴赫汀對拉伯雷和杜斯妥也夫斯基作品的劃時代研究，採納于貝絲費兒德析論雨果戲劇之觀點延伸而來。簡言之，于貝絲費兒德區別三種嘉年華觀念：庶民嘉年華、嘉年華文學和對話論書寫[23]。從這些觀點看，《緞子鞋》具現了嘉年華的編劇觀[24]，維德志大加發揮，可從下列層面看出：「演出中的演出」、凸顯演技表現、引用嘉年華習俗儀式、表演系統之對話論結構、角色間的複調組織、曖昧的舞台表演意象、模稜兩可的笑聲、怪誕和崇高之共生，到了劇終，劇情的個人層面延展到寰宇。

循于貝絲費兒德對嘉年華編劇（dramaturgie du Carnaval）的看法[25]，《緞子鞋》之編寫清楚具現嘉年華結構：藝術自由及文學典律（code）之逆轉、悲劇與歷史論述之中斷（cassure）、劇情動作的倒轉、行動素（actant）在其動向模式上所居位置無法確定、作者堪疑的自我、肯定崇高同時怪誕卻位居主導。全劇的「嘉年華行動」——主角之加冕／脫冕，反映在羅德里格的命運上；行動素在其動向模式上的原始位置依主角分裂的意志而變動。再者，「嘉年華行動」——主要劇情動作之顛覆——具現在《緞子鞋》的整體結構，因為這部長河劇主要分成兩大部分：前三幕及第四幕，這最先完稿的最

23　Anne Ubersfeld, *Le Roi et le bouffon* (Paris, José Corti, 1974), pp. 461-63.

24　Cf. Jacques Petit, *Le Pain dur de Paul Claudel: Introduction, fragments inédits, variantes et notes* (Paris, Les Belles Lettres, 1975), p. 26; Jacquers Petit, "La 'Polyphonie' dans *Le Soulier de satin*", *Bulletin de la société Paul Claudel*, no. 64, 1976, pp. 10-12; Michel Lioure, "Fête nautique ou saynète marine?", *op. cit.*; Michel Lioure, "Le Théâtre de la fête dans *Le Soulier de satin*", *Claudeliana* (Clermont-Ferrand, Presses universitaires Blaise-Pascal, 2001), pp. 103-13.

　　另 André Courribet 雖未討論這點，但指出四幕九景的男主角實為嘉年華愚王，見其 *Le Sacré dans Le Soulier de satin de Paul Claudel*, *op. cit.*, p. 27, 33。

25　Ubersfeld, *Le Roi et le bouffon*, *op. cit.*, pp. 468-74.

後一幕，和前三幕形成顯著對照。

克羅岱爾本人夢想此劇在「某個封齋前的星期二」（663）——即嘉年華的最後一天——下午開演，這齣「插科打諢、激情及神祕之失當的（incongru）混合，觸動了靈魂和思維極隱晦之處」[26]。妙的是，《緞子鞋》不僅是齣戲中戲，更是一齣以戲論戲的後設劇本。克羅岱爾雖然宣稱自己曾向莎翁、卡爾德隆（Calderon）與晚近的電影技術取經[27]，本劇其實大大超越了這些原型和技術範疇，從而創造出一部層層嵌套（mise en abîme）的作品，既是歷史愛情劇，又具私密及神祕特質，既逗笑又崇高，和法語文學嚴格區分的文類傳統截然相悖，克羅岱爾似乎按照《克倫威爾》（Cromwell, Hugo）序言所揭櫫的論點編劇[28]。《緞子鞋》令人愕然的雅俗混合語調打破了悲劇的「單」調；嵌套的手法，以及第四幕倒轉前三幕劇情走向，摧毀了編劇的邏輯；男女主角傳奇化的愛情抗拒一切可能的詮釋；在主角身旁，古怪的角色也和主人一般擁有相當的魅力。這種種編創的自由也見諸歷史層面；作為歷史劇，本劇荒謬的「時代錯置」（anachronisme）即為明證[29]。

論及嘉年華書寫的對話論，全劇角色的整體組織形似男主角羅德里格的分身，他不斷傾訴自己內心的掙扎。角色的分化（dédoublement）與倍增（redoublement）係根據巴赫汀所言之「脫冕的分身」（"double détrônisant"）原則進行，怪誕由此進入崇高的領域。至於克羅岱爾強調編劇時感受到的解

26　Lettre de Claudel à F. Lefèvre, le 18 avril 1925, citée par Michel Autrand dans son *Dramaturge et ses personnages dans Le Soulier de satin de Paul Claudel*, Archives des lettres modernes 229, série Paul Claudel no. 15 (Paris, Lettres modernes, 1987), p. 5.

27　Claudel, *Mémoires improvisés, op. cit.*, p. 315.

28　Lioure, *L'Esthétique dramatique de Paul Claudel, op. cit.*, p. 425; cf. François Regnault, *Le Théâtre de la mer* (Paris, Imprimerie Nationale, 1989), p. 56. 克羅岱爾特別透過三個角色之口——奧古斯特（795-96）、第二位西班牙國王（925-27）、雷阿爾（875-77）——攻擊以傳統為尊的創作理念。

29　參閱本書第四章「3.5 戲劇化的時間」。

脫、熱情及興高采烈[30]，和「嘉年華的笑」緊密連結，其程度從搞笑到令人恐怖均含在內。追根究柢，嘉年華意象本就曖昧，其所指涉，正反兩面兼具，戲仿的程度從優雅到誇張都有可能。

3 羅德里格的行動素模式解析

暫且不論劇作的嵌套結構，羅德里格在前三幕的行動素模式（modèle actantiel）[31] 可建立如下：

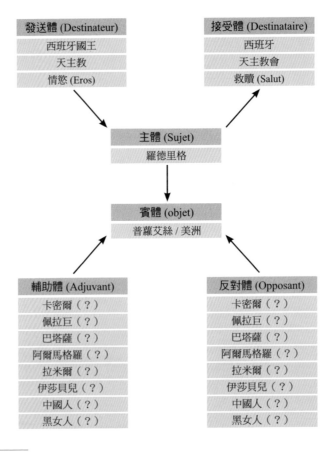

30 Claudel, *Mémoires improvisés, op. cit.*, p. 309, 318.

31 Cf. Ubersfeld, *Lire le théâtre* (Paris, Editions sociales, 1982), pp. 53-107.

　　從圖示可見，這齣戲最令人驚訝的是主角欲望之模稜兩可。羅德里格的心到底要的是什麼呢？是普蘿艾絲或是美洲？他的選擇將決定輔助體（adjuvant）[32] 和反對體的位置。表面上看，羅德里格礙於普蘿艾絲的已婚身分而裹足不前，後者已被律法所禁，只能放棄；另一方面，他的情敵卡密爾就取笑他「愛情無視律法」（772）。在《緞子鞋》的世界中，每位要角都必須選擇是要滿足肉體的索求或精神的希冀，這是劇作的潛在設定[33]。對面臨抉擇的男主角而言，「美洲」等於「普蘿艾絲」，反之亦然；到了第四幕，「英國」等於「女演員」。在重要角色的內心，愛情和領土的意義等同。依此邏輯，羅德里格選擇女主角或美洲，對他來說結果沒有什麼不同。

　　進一步分析，《緞子鞋》的故事讀來像是男女主角因戀情受阻而引發一連串事件，實質上主要情節卻一直沒有推進。第一幕兩位主角計劃私奔，偏偏羅德里格為了營救遭劫持的伊莎貝兒，意外殺死了她的情人路易因而受到重傷，以至於無法依約和普蘿艾絲碰頭。除了這個意外，所有障礙在男女主角堅強的意志下悉數消除；克羅岱爾雖然安排不同的行動素系統以確保角色間彼此牽制，無奈全部失效：巴塔薩只是假裝反對普蘿艾絲私奔，他放手讓她逃出旅店；二幕七景，西班牙國王派羅德里格送信至摩加多爾讓普蘿艾絲自己決定是否續留非洲，佩拉巨只得被迫放棄自己身為人夫的權利，同意國王的決定；二幕 11 景兩位情敵碰面，卡密爾允許羅德里格第三度呼喚普蘿艾絲出面，對她動之以情，勸她回到西班牙。簡言之，層層阻礙男主角戀情的外在因素最終均被排除。

　　最難解的地方在於，男女主角雙方也嚴禁自己展開戀情。第一幕，普蘿艾絲準備出門前，將自己腳上穿的一隻鞋子獻給聖母；羅德里格登場即明言

32　原為「催化劑」之意。

33　克羅岱爾批評古典及中產階級戲劇經常沒完沒了地討論理由或道德問題。他的主角則非辯護人，並未被安排立於「辯證的提議之前，就一個主題爭論」；他的主角是教徒，行事堅守十誡，Claudel, *Théâtre*, vol. II, *op. cit.*, p. 1474。

放棄對女主角的愛情（699）。上述二幕11景，男主角放棄了第三度呼喚心上人。尤有甚者，一如他的神父哥哥在劇首的禱詞所言，羅德里格將象徵性地遭愛人所傷[34]：第二幕他的船遭普蘿艾絲下令炮擊，船桅折斷，第四幕的他少了一隻腳。

關於主角的愛情，克羅岱爾於首演時強調作品的主題是犧牲：羅德里格放棄了愛情而得以開創一個新世界，普蘿艾絲更因此拯救了卡密爾的靈魂[35]；換句話說，這是一種使命感。克羅岱爾深信教徒之間握有拯救彼此靈魂的鑰匙，「我們彼此是永恆救贖的條件，我們身負這個或那個弟兄靈魂的鑰匙，他們沒有我們無法得救」[36]，此為「諸聖相通引」信念。韋伯－卡芙麗盧（Weber-Caflish）說得好，在《緞子鞋》中，「凡律法禁止的，欲望則許可、保證可行，另一方面，一旦閃開禁忌與律法，欲望的承諾本身即承載著禁忌」[37]。這點在克羅岱爾看來，是因為自己身為天主教作家，筆下的角色擁有垂直面向，能自我超越，不為世俗的利益和享樂所引誘，最終會回應靈魂的召呼[38]。而得不到滿足的愛情是超越自己的最佳管道。

在克羅岱爾的愛情觀中，愛慾（Eros）和對神的欲望緊緊相連，月亮即提點兩位當事人：「男人和女人不能在別處，只能在天堂中相愛」（781），這是一種和神的精神結合，直到永恆，而人間的愛情為期不過一世。故而世俗的愛情，作用在於開啟當事人對神的渴望，女人則是吸引他們的「誘餌」（821），促使他們領悟在自己之上還有神存在。法國戲劇舞台上從來不缺勇氣與欲望在內心搏鬥的主角，然而在克羅岱爾的作品裡，主角

34　耶穌會神父一幕一景的禱詞：「使他〔羅德里格〕變成一個受傷者，因為在這一生中他已見過一次天使〔普蘿艾絲〕的面目！」（669）

35　見本書第二章注釋20。

36　Claudel, *Théâtre*, vol. II, *op. cit.*, p. 1480.

37　*Dramaturgie et poésie*, *op. cit.*, p. 139.

38　Claudel, *Théâtre*, vol. II, *op. cit.*, pp. 1479-80.

的內心是在聖寵（grâce）和肉體之間拔河。維德志遂有感而發：在克羅岱爾的世界裡，慾望「始終和聖寵結合為一，而每個角色在戀愛的關係中，均在某一時刻相當於對方心中的基督」[39]；「肉體關係是唯一——或者是其中一種——方法使我們得以在一時片刻脫離自己」[40]。這種愛情觀著實弔詭，歷來有諸多詮釋[41]。

以卡密爾或佩拉巨當行動素模式中的主體，也出現同樣難以取決或互為表裡的雙重意志。和對手比較，克羅岱爾的主角常顯得被動，賓體有時甚至於比主體更有行動力，以至於對手頗能以主體的資格取而代之[42]。癥結在於幾乎每位要角，特別是男性角色，其人生目標既雙重又唯一；意即角色的欲望將呈現出兩種面相，端視從意識或下意識的觀點思考。

檢視劇文，克羅岱爾有系統地將劇中的大地予以情色化（érotisation），角色內在的慾望確實具現於外，轉化成超驗的目標，主角可以獻身其中，將全部幻想投注其上。對羅德里格來說，普蘿艾絲意同新發現的美洲（694）；而第四幕的「女演員」當真以英國的肉身化之姿（女王）接近老英雄。其他

39　瑞士導演巴赫曼即讓伊莎貝兒在第三幕大唱 Depeche Mode 的暢銷金曲 *Personal Jesus*，參閱本書第 12 章「4 新現代啟示錄」。

40　Vitez, "Un Langage naturel", *op. cit.*, p. 40.

41　Cf. notamment Ernest Beaumont, *The Theme of Beatrice in the Plays of Claudel*, London, Rockliff, 1954; Pierre Brunel, *Le Soulier de satin devant la critique: Dilemme et controverses*, Lettres modernes, "Situation" 6 (Paris, Minard, 1964), chap. III; Lioure, *L'Esthétique dramatique de Paul Claudel*, *op. cit.*, pp. 398-409; Jacques Petit, *Pour une explication du Soulier de satin*, Archives des lettres modernes, no. 58, 2ème éd. augmentée, 1972; Michel Malicet, *Lecture psychanalytique de l'oeuvre de Claudel*, 3 vols., Paris, Les Belles Lettres, 1979; Hans Urs von Balthasar, *Le Soulier de satin*, trad. G. Català (Genève, Ad Solem, 2002), pp. 47-57; Bernard Hue, *Rêve et réalité dans le Soulier de satin* (Presses universitaires de Rennes, 2005), pp. 170-77.

42　Cf. Jacques Petit, *Claudel et l'usurpateur* (Paris, Desclée de Brouwer, 1971), pp. 29-30.

男性角色，諸如第一位西班牙國王、佩拉巨、卡密爾、阿爾馬格羅，他們均將下意識的愛慾昇華為超驗的目標，如奉天主之名攻城掠地。

綜上所述，此劇的兩大主題空間——愛情和征戰（conquête）——只是一個幻象；究其實，所有情節都在方寸之間上演。在這個過程中，因為奮鬥目標分裂為二，輔助體和反對體的位置也隨著審視的角度而大起震盪。卡密爾是「輔助的叛徒」；身為羅德里格的情敵，他迫使，間或激發羅德里格去贏得自己的救贖。相反地，僕人角色則是「毀滅性的輔助體」，他們熱心地為主人穿針引線，此舉偏偏將妨礙主角實現人生的最高目標。更何況，壓軸的第四幕，其「嘉年華行動」——戲劇動作的逆轉——打亂了眾角色在主角之行動素模式上原始的位置。

分析主要角色的行動素模式釐清了《緞子鞋》相互轉化的主要動作。對克羅岱爾而言，在這個模式上，最重要的應在於接受體代表之行動終極目標。基於此，他的戲劇讀來像是全部情節均越過主角的頭頂上發生[43]；超越常理的情節，從高層視角來看，都不難領悟，正是崇高的目標引領編劇的方向。

《緞子鞋》之所以能吸引許多導演排除萬難將其搬上舞台，最大的誘因莫過於它的「戲劇化」特質，能讓導演在排演的同時也展現自己的戲劇觀。而維德志選擇從凸顯戲劇化和嘉年華的關係這條路徑，探索這片浩瀚的森林[44]。

43　一如「聖禮劇」（auto-sacramentale）。

44　有關劇本及演出與「森林」的關係，參閱楊莉莉，〈找到穿越文本森林的精確路線：巴維斯「排練華語新創劇本之理論與實踐工作坊」記要與省思〉，《戲劇學刊》，第 18 期，2013，頁 226。

第四章 嘉年華化／戲劇化的機制

> 「我覺得似乎應該為這次演出建立一種獨特的象徵，像是一種新的塔羅牌戲，其中的關鍵是戲劇史、基督教象徵、聖禮劇、街頭藝人、東方戲劇藝術、純真（naïve）繪畫史等等。製造一個清楚有力的象徵世界，富麗堂皇但修修補補。一種像是巴西嘉年華的東西。」

——Yannis Kokkos[1]

　　嘉年華最凸出的層面位於生活與戲劇的邊界。事實上，在狂歡節舉行期間，全體民眾主動參與，人人既是演員又是觀眾，生活本身就是演出，而演出又轉化為人生，十分奇妙。在這個「演員和觀眾分不出界線」的表演世界中[2]，維德志導演版講的實質上是戲劇；他分析原作的戲劇化層面，透過舞台演出標示自己的戲劇觀——在一個出清布景的空間裡，讓演員淋漓盡致地表演。

1 「這齣劇本的世界是舞台」[3]

　　《緞子鞋》的舞台世界非常奇特。二幕二景，一個「耐不住的傢伙」戴

1　Lettre à Vitez du 7 août 1986, citée par Recoing, *Journal de bord, op. cit.*, p. 15.

2　Bakhtine, *La Poétique de Dostoïevski, op. cit.*, pp. 169-70.

3　引自 Hubert Gignoux，他倒轉了本劇開場的舞台指示：「這齣戲的舞台是世界」，見 Robert Abirached, *La Crise du personnage dans le théâtre moderne* (Paris, Grasset, 1978, «Tel»), p. 221。

上高禮帽後變成魔術師，他提醒觀眾注意演出的平凡和神奇面，而所謂的神奇，不過是演員透過表演慣例所創造的假象。例如他將下一景的羅德里格母親、普蘿艾絲「變出來」，也即興化身為蝴蝶、狗，藉此揭破台上的表演完全是人為的，目的是製造欺人的真實假象（trompe-l'oeil）。

戲劇透過演員粉墨登場為觀眾獻藝，其本質假設在於複象，那麼在這次演出中，不獨有演員和傀儡競爭一個角色，還有兩名演員競爭一個角色。三幕五景，在巴拿馬的一家旅店中，奧古斯特教授的身形「被緊縮在他那用細繩子扎在短褲上的外套裡」（806），夏佑舞台上，則是扮演奧古斯特的演員（Daniel Martin）玩著代表他自己的傀儡──這場戲真正的主角。類似戲碼也發生在國王的特使雷阿爾（Mendez Leal）身上（四幕二景），這次換成是一張剪影。觀眾不禁想問，究竟是誰在演誰呢？

到了四幕六景，兩位工作人員手持景片將舞台隔成左右兩半，舞台前方的腳燈亮起，兩位「女演員」面對面登場，她們穿一樣的戲服，做一樣的動作，說一樣的台詞，甚至隔著景片互相注視，表演場面調度完全是鏡像反射。第一位女演員將第二位趕出場，成功地獨占這個「金子一樣的角色」（900）。出人意外的是，這場戲結束時，第二位女演員和她的侍女又匆匆跑上來拿走她們遺落在台上的東西。這個去而復返的動作是加演的尾聲，不見於原作，用以加強戲劇真實幻覺的陷阱感。在《緞子鞋》的舞台世界中，「劇場及其複象」（le théâtre et son double）奇異地並肩共存[4]。

作為對照，《緞子鞋》有一場「反戲劇」（anti-théâtre），位於四幕五

4　Weber-Caflisch 指出，《緞子鞋》中令人吃驚的雙重性不單單見於角色塑造上，也出現在台詞分配、兩個不同場景重複一個說法，或是場景的重複，*Dramaturgie et poésie, op. cit.*, pp. 247-48。通過幾名角色重申美學理論或自我反思，如雷阿爾、第二位西班牙國王，還有第四幕的羅德里格，《緞子鞋》也是一齣自我反省劇情如何進展的劇本，*La Scène et l'image, le régime de la figure dans Le Soulier de satin* (Paris, Les Belles Lettres, 1985), p. 102。

景，正在這幕戲的中央，兩個莫名其妙的教授率領兩隊漁夫進行海上拔河比賽。本劇的「戲中戲」層面全盤挑戰演出的真實幻象，而這場不具現任何戲劇情境的拔河比賽，則是從根本否定戲劇演出本身，因此難以整合到全戲之中，有點像是馬戲團演出當中自成一格的小丑表演[5]。

　　這個「非－再現」的場景既不考慮逼真性（vraisemblance），也不推敲角色的心理動機，而是直接一路演到荒謬，不加評論[6]：穿著五顏六色的幾個水手言行不一（他們吶喊著「拉！」，身體卻紋風不動），他們平分一句台詞，或重複、模仿另一隊的言行，甚至在對手說話時大聲打呼。兩邊演員玩了一堆噱頭，卻沒有產生任何「笑」果，只讓人覺得怪異。從戲仿的觀點視之，拔河一景不正指涉戲劇演出的再現本質嗎？在同一個空間中，一句台詞在一邊演完，立即且幾乎照樣在另一邊再演一遍。這場自我否定的戲，生動地對照並預示接下來標誌戲劇性的第六景——上述女演員鬧雙胞搶演英國女王一角，意在言外。

　　上面幾場戲的舞台調度重新審視戲劇演出的基本課題，諸如再現／演出（représentation）的雙重本質、角色和演員在舞台上的身分、劇場表演約定俗成的慣例、戲劇的真實幻覺等。

1.1　寬廣的表演範疇

　　《緞子鞋》演出中多采多姿的演技反映了維德志如何思考此根本議題，關鍵在於擅用表演的慣例；事實上，各種演技都奠基其上。

　　維德志在這齣大製作中援引各種戲劇類型，計有：戲中戲、古典悲劇（男女主角的愛情）、歷史劇（16 世紀末至 17 世紀的西班牙）[7]、敘事劇

5　Weber-Caflisch, *La Scène et l'image, op. cit.*, pp. 128-29.

6　Cf. Recoing, *Journal de bord, op. cit.*, p. 112.

7　Cf. Anne-Marie Mazzega, "Une Parabole historique: *Le Soulier de satin*", *La Revue des lettres modernes*, série Paul Claudel, 4, nos. 150-52, 1967, pp. 43-59; Jean-

場（演出的男女主持人）、神祕劇（超凡入聖的場景）、奇蹟劇（四幕開場的「神奇漁獲」〔Pêche Miraculeuse〕）、通俗劇（mélodrame，特別是第一幕）、涕淚喜劇（comédie larmoyante，四幕七景狄耶戈・羅德里格茲返鄉）、笑鬧劇（僕人的場景）、戲擬（特別是三幕二景和四幕五景的蛋頭學究）、默劇（四幕九景加演的西班牙領土之解體）、偶戲（奧古斯特、四幕四景的一群傀儡大臣）、夢幻（三幕八景普蘿艾絲入夢）、歌舞雜耍秀（music-hall，黑女人和那不勒斯士官吵嘴）、奇思幻想（le fantastique，雙重影、月亮、瑪麗七劍在海中體驗到「諸聖相通引」）、林蔭道喜劇（三幕六景伊莎貝兒慫恿丈夫拉米爾取代羅德里格）、荒謬劇（四幕九景一群大臣哭悼無敵艦隊慘敗）、反戲劇（四幕五景的拔河）等等，洋洋大觀。

　　排演《緞子鞋》，維德志探索表演的新可能性。例如一幕八景，黑女人和那不勒斯士官口角，表演過程卻像是歌舞雜耍秀；那不勒斯士官邊彈吉他邊把台詞當歌詞唱，黑女人手舞足蹈，兩人的身影不但有聚光燈強調，且有腳燈助陣，一如小酒吧（cabaret）中的歌舞表演。由白人演員（Elisabeth Catroux）詮釋的「黑女人」還加演了一段特別節目：她手提一桶黑色顏料，用刷子把自己的身體塗黑。

　　三幕九景，在巴拿馬總督府中，羅德里格在祕書羅迪拉（Rodilard）和情婦伊莎貝兒的陪伴下，思念遠在天邊的普蘿艾絲，她的守護天使也逗留在場上。這場戲真正的主角偏不是這些角色，而是一件東西——女主角寫給羅德里格的求救信。維德志在這上面大做文章，使之成為通俗劇中的關鍵道具：首先由伊莎貝兒持信上場交給羅迪拉，並一再使眼色要他轉交給上司，羅

Noël Landry, "Chronologie et temps dans *Le Soulier de satin*", *La Revue des lettres modernes*, série Paul Claudel, 9, nos. 310-14, 1972, pp. 7-31; Lioure, *L'Esthétique dramatique de Paul Claudel, op. cit.*, pp. 378-89; Guy Rosa, "Le Lieu et l'heure du *Soulier de satin*", *La Dramaturgie claudélienne*, éd. P. Brunel et A. Ubersfeld (Paris, Klincksieck, 1988), pp. 43-63.

迪拉抵抗不從，伊莎貝兒只得游移在左舞台的羅德里格和右舞台的羅迪拉之間。這種緊繃的局勢一直維持到終場，這封關乎男主角命運的信終於交到他的手上；他雙手顫抖，眼睛盯著信，天使快步走向他，擎燭為他照亮[8]，他卻過於激動而昏倒。

　　三幕六景則上演一場「林蔭道喜劇」，拉米爾和伊莎貝兒推心置腹地討論兩人共同愛上的男人——羅德里格。相對於拉米爾的懦弱、陰柔、猶豫不決，伊莎貝兒則看來大膽、潑辣、果斷堅定，兩人個性相反，正好成就一段喜劇。兩人演出林蔭道喜劇的表演習癖：「轉動眼球、團團甩動手臂、急切走動、充滿言下之意的暫停或沉默」[9]，表演上卻不講究逼真感，而是相反地，刻意強調其戲劇性。這對夫妻各自坐在椅子上，背景是一片意示巴拿馬熱帶風景的抽象景片。「致羅德里格之信」以「解圍之神」（deus ex machina）之姿登場，由信差／演出主持人拿上台，拉米爾和伊莎貝兒偏偏視而未見，信差只得把信綁在手杖上，大動作在他們眼前揮來揮去，他們才終於看到信，觀眾因之不由得質疑起這封傳奇信的真實性。

　　論及舞台上的類型角色，例如中國僕人，演員馬坦（Daniel Martin）採用了「舞台中國人」（Stage Chinaman）的表演傳統。這個定型角色經常出現在19世紀下半葉美國西部流行的「拓荒通俗劇」（melodramatic frontier play）中，一般設定為愚僕，作用是逗人發笑，造型標榜異國色彩（丹鳳眼、黑長辮、瓜皮小帽、苦力裝束、有時拿把傘和小包袱），說話聲音高八度，口齒不清，性情童真，行動如小丑般敏捷，做的菜讓人倒胃口，信仰古怪，懷鄉時很滑稽，見錢眼開，有時怯生生地想和洋妞調情，個性（如果有的話）總是使人無法參透。就推展劇情而言，偶爾碰巧成為主人命運的推手，陰錯陽差地幫主人脫離險境[10]。

8　此為舞台表演詮釋，天使應不在場上。

9　Pavis, *Dictionnaire du théâtre* (Paris, Dunod, 1996), p. 403.

10　Lily Yang, *"The Heathen Chinee" in the Nineteenth-Century American Drama,*

　　《緞子鞋》首幕布局幾近通俗劇，劇中的中國人一角，離「舞台中國人」傳統不遠。在夏佑版演出中，馬坦穿著這個角色的刻板服飾。一幕七景，他和羅德里格暫停在卡斯提耶的曠野休息，他又唱又跳，施法為主人驅除心魔、泡茶，說話時而中規中矩，時而怪腔怪調。他玩辮子、雨傘、茶壺，這幾樣都是舞台中國人的賣座招數。個性方面，他彬彬有禮但貪財迷信，看似天真無知，實則聰明伶俐；為了點醒主人，說話懂得強調雙關字眼、變化聲調或正常的說話節奏。

　　上述可見，維德志的戲中沒有什麼是「自然的」，在檢視演技目錄的同時，他探究演技的其他層次。

1.2 一齣在觀眾眼前萌發的戲

　　維德志利用野台戲表演傳統自我暴露演出的各種機制，舞台上清楚呈現台前台後雙重視野，觀眾強烈意識到自己「身在戲院裡」。無論是角色分派、舞台設計、聲效、燈光、服裝或道具，一律經過嵌套處理。克羅岱爾曾指出：舞台布景並非自然產生 [11]，而是有人在背後掌控一切。究其實，劇場表演是一種「人工製品」（artefact），由演出人員實踐，這個理念也是維德志思考的核心。在《緞子鞋》中，舞台表演的「人為操控」（manœuvre）因素成為重頭戲。

　　就配樂及聲效而言，可可士在中央舞台右後方放置了一架簧風琴，觀眾在演出過程中經常聽到的管風琴聖樂彷彿出自現場演奏，其實是預錄的。中國人登場亮相，在正式走上中央舞台之前，他笑看女主持人用簧風琴彈奏出他的主題旋律，特別令人感受到舞台配樂的人為因素。細看演出，從耐不住的傢伙利用模仿角色和動物的聲音憑空創造出他們開始，就已經點出全戲表

Thesis of Master, University of Wisconsin-Madison, 1984, pp. 26-31.

11　Claudel, *Mes idées sur le théâtre* (Paris, Gallimard, 1966), p. 192.

演的基調。基於此，需要海鷗的時候，瑪麗七劍在場上快樂地模仿牠們的叫聲（四幕三景）；在美洲的原始林裡，除了預錄的森林聲效，「歷險者」也模仿各種飛禽走獸的叫聲。非但如此，演出甚至利用音樂界定角色，例如一聽到音樂盒的旋律，就知道繆齊克（Musique）登場了。最具創意的是，三幕12景，羅德里格率艦隊趕赴摩加多爾，船長為了表示已到達目的地，一邊模仿海鷗叫聲以及船艦的汽笛聲，一邊作勢指揮模型艦隊，好像正在指揮聯合艦隊樂團！

同理，在一個由相當異質的元素組成的舞台上，燈光為每個場景標示出表演的場域。二幕十景，那不勒斯總督和繆齊克月下在西西里的森林相遇，即由燈光打出一條光河。四幕二景，日本畫家的畫作由燈光在地板上打出矩形燈格，沒想到這張由光線構成的畫紙如此真實，竟然需要真正的石頭壓住，以免被風吹走[12]！三幕三景在南美洲，為了暗示阿爾馬格羅的農作物被大火焚燒，簧風琴樂譜架上的一個紅色小燈泡亮起，後景的南美地標也隨之打上紅光。除此之外，在《緞子鞋》劇中無所不在的大海，燈光設計在寶藍色地面上營造出粼粼波光，美得令人屏息（三幕12景）。

服裝方面，大多數角色著西班牙大航海時代的歷史服裝，可可士同時混入引人注目的時代錯置設計。兩位主持人——一個西裝筆挺的老好人，及一個著黑色緊身上衣，坦胸露肩，配紅紗短裙的女子，兩人只需改變小配件即可化身為其他角色。其中，最重要的莫過於「雙重影」，根據舞台指示，這個由一對男女擁抱的影子而形成的角色「映照在舞台深處的天幕上」（776），在夏佑製作中，僅簡單由女主持人頭披黑色長紗登場代言。

經由層層嵌套的導演手法，維德志實現了克羅岱爾對舞台演出的夢想——「一齣正在萌發的劇本，在觀眾眼前誕生」[13]。

12　原本排練時是在地板鋪上畫紙，到亞維儂彩排時，因為風大，改用燈光示意畫紙，但保留了用來壓住畫紙的石頭。

13　這原是克羅岱爾對自作 *Le Ravissement de Scapin* 的搬演期望，Claudel, *Théâtre*,

2 角色分派之嘉年華化

22 位演員扮演近百名角色[14]，嘉年華的「標誌」——面具——經由高明的角色分派透露，預示了一場龐大的化妝舞會。有趣的是，一個演員所分飾的數個角色，彼此之間也有意無意地埋藏了命運的翻轉，造成演員本身因為角色分派之故而意外體驗到嘉年華「行動」。另外，嘉年華的通俗層面可從維德志採用一些民俗賣藝形式看出。

2.1 兩位演出主持人出演的角色

原劇本並沒有「伴隨報幕者的那個女生」，是夏佑製作創造了這位與老

vol. II, *op. cit.*, p. 1549。

14　Anne Benoit (Doña Isabel, La Camériste), Elisabeth Catroux (La Négresse Jobarbara, Remedios, Charles Félix, L'Actrice no. 2), Gilles David (Le Sergent napolitain, Le Capitaine, St. Boniface, Mangiacavallo, Le Lieutenant), Valérie Dréville (Doña Marie des Sept-Epées), Jany Gastaldi (Doña Musique), Philippe Girard (L'Alférès, Ozorio, Don Rodilard, Le 2ⁿᵈ Roi d'Espagne), Serge Maggiani (Le Père jésuite, Don Gusman, Don Ramire, Alcochete, Don Mendez Leal, Alcindas, Le 2ⁿᵈ Soldat), Madeleine Marion (Doña Honoria, La Religieuse), Daniel Martin (Le Chinois, Don Léopold Auguste, Bogotillos), Ludmila Mikaël (Doña Prouhèze), Redjep Mitrovitsa (Don Luis, Le Vice-roi de Naples, St. Denys d'Athènes, Le Japonais Daibutsu), Alexis Nitzer (Don Balthazar, St. Nicolas, Le Chancelier), Aurélien Recoing (L'Ange gardien, L'Archéologue, Diégo Rodriguez), Robin Renucci (Don Camille), Didier Sandre (Don Rodrigue), Dominique Valadié (La Lune, L'Actrice no.1), Pierre Vial (L'Annoncier, L'Irrépressible, St. Adlibitum, Professeur Bidince, Frère Léon), Gilbert Vilhon (Le Chancelier, Don Fernand, Le Chapelain, Le Chambellan, Hinnulus), Antoine Vitez (Don Pélage), Jeanne Vitez (L'Ombre double, La Logeuse, La Bouchère), Judith Vitez (Doña Marie des Sept-Epées enfant) et Jean-Marie Winling (Le 1ᵉʳ Roi d'Espagne, Ruiz Peraldo, Almagro, Maltropillo, Le 1ᵉʳ Soldat).

好人一起搭檔的女性。這對男女演員在劇首擔任主持人，到劇終化身為修士和修女，體現了演出俗聖的雙重面。以傳統市集上江湖藝人搭檔的形象現身，他們監督全場，讓戲能一場接一場演下去，從而標示了這場戲劇歷險的人為本質。以即興為基礎，視演出需要，他們也可以充任劇中角色或道具。

維德志的老友維阿爾（Pierre Vial）是報幕者、巴塔薩盛宴的侍者、耐不住的傢伙、和那不勒斯總督交好的貴族（二幕五景）、美洲森林印第安腳夫（二幕 12 景）、「聖隨心所欲」（St. Adlibitum）[15]、巴拿馬的賣藝者（三幕六景）、「致羅德里格之信」的最終信使、比丹斯（Bidince）教授、第二位西班牙國王的朝臣、以及雷翁（Léon）修士。他也擔任舞台技術人員，和女主持人合力抬著黑女人的浴桶上台（一幕 11 景），並為摩加多爾要塞搬來小炮（二幕九景）等等。

維德志的女兒珍（Jeanne Vitez）是「伴隨報幕者的那個女生」、一截樹籬、聖母雕像、巴塔薩盛宴的女侍、雙重影、引導聖隨心所欲的水仙、巴拿馬一家客棧的老闆娘、普蘿艾絲在摩加多爾的女僕、屠家女（Bouchère）、浮標（四幕五景）、第一位女演員的侍女、照看羅德里格臨終的年輕修女。她的戲路很廣，不獨演出一般戲劇角色、啞角，甚至道具也行。演員飾演道具，聽來有點不可思議，卻符合克羅岱爾和維德志對道具的看法：它們是「引人入勝的角色」，負責推動情節動作的工具[16]。

15　他在教堂中唱誦「玫瑰」（Rose）聖歌：「那兒〔原始的樂園〕就是故國，啊！離開你真是我們巨大的不幸！就是在那兒太陽和春天每一年都會回來！玫瑰花在那兒綻放！我的心懷著無法形容的喜悅在那兒舒展，當夜鶯和杜鵑唱歌時，心中滿懷巨大的渴望傾聽！」（790）在維德志眼中，這位可隨觀眾任意想像的「聖隨心所欲」無疑是克羅岱爾自己，他「壓抑不住欲望」，假冒一位殉道者，站在三位聖人旁邊，懷念自己一生的摯愛（Rosalie），參見 Recoing, *Journal de bord, op. cit.*, p. 77。

16　Claudel, *Mes idées sur le théâtre, op. cit.*, p. 220.

比起老好人，女主持人更獨立於演出之外。她即使現身場上，也經常處在戲劇狀況之外，可隨時抽離。例如四幕三景她未改變任何裝束就直接扮演瑪麗七劍的好友屠家女[17]，說完自己的台詞，意即完成任務之後就收拾道具逕自出場，也不管瑪麗還正在忘情地敘述與情人的初遇。同樣地，擔任拔河繩的中心標誌（浮標），她坐在場中央地板上拉住兩邊的繩子，當比賽進入高潮，她卻突然撒手走人，讓兩邊的隊員摔了個四腳朝天。一幕三景，她手持繪圖景片上台擔任「樹籬」，理應妥善隱蔽自己的她卻兩度露出身影。經由女主持人一角，觀眾明顯覺察到戲劇演出因約定俗成而常被視而不見的表演慣例。

這對始終距離舞台不遠的男女搭檔，清晰揭示台上的大戲正在「進行中，馬馬虎虎，不相連貫，用熱情即興演出」（663）——這是克羅岱爾對《緞子鞋》舞台搬演的指示。

2.2 角色分派透露的嘉年華逆轉行動

同一位演員飾演的不同角色之間，意外地透露了嘉年華的命運翻轉。文林（Jean-Marie Winling）飾演第一位西班牙國王，第一幕他強勢地命人尋找桀驁不馴的羅德里格。第三幕，文林轉飾叛逆的阿爾馬格羅，遭升任中南美洲總督的羅德里格刑求。終場，文林飾演士兵甲，殘忍地折磨臨終的老英雄。吉哈（Philippe Girard）則在所扮演的數名角色中「步步高升」。他原是巴塔薩的旗手，後來成為一位那不勒斯貴族（二幕五景）、南美洲的歷險者歐索里歐（Ozorio，二幕 12 景），第三幕擔任羅德里格在巴拿馬的秘書，第四幕坐上西班牙國王的寶座。檢視吉哈的命運，他雖然拱出了一位愚王（羅德里格），最後卻反轉為自我愚弄[18]！嘉年華混雜神聖與世俗，既崇高又卑

17 可見這個角色之假。
18 參閱本書第七章「4 雙重嘉年華」。

下。尼策（Alexis Nitzer）、米託維特沙（Redjep Mitrovitsa）、大衛（Gilles David）既是布拉格教堂裡的三位聖人，也是夜巡摩加多爾要塞的三名哨兵。馬吉安尼（Serge Maggiani）既是開場為胞弟羅德里格祈禱的耶穌會神父，也是終場虐待羅德里格的士兵乙。馬坦飾演中國僕人——無可救藥的異教徒，偏偏也同時扮演聖雅各 [19]。

　　在喬裝和反串之外，本戲的角色分派印證了嘉年華的世界觀——不匹配、古怪，甚至瀆神 [20]。

2.3 民俗藝人登台

　　在生平代表作裡將丑角、街頭賣藝者、傀儡和面具派上場，足見導演對這些通俗表演的喜愛 [21]。例如三幕五景，維阿爾作為江湖藝人，巧妙用偶戲鋪排「致羅德里格之信」的傳奇。四幕四景，第二位國王的大臣是一群懸絲傀儡，受傀儡師／掌璽大臣掌控，國王本人更向一位女演員表示兩人其實是同行（888）；確實，他的狂歡朝廷上滿是恭順的面具 [22]。這些多方指涉狂歡節的標誌，再醒目不過地宣告全場演出的本質。

19　一幕七景，中國人用誇張的抑揚頓挫道出「**聖～雅各**」（**Sain~t Jacques**），似乎暗示自己將在第二幕詮釋這個角色。馬坦也擔任第三幕的學究奧古斯特，和聖雅各用一樣的配樂，像是暗示這兩個角色由同一位演員出演。

20　Bakhtine, *La Poétique de Dostoïevski, op. cit.*, pp. 170-71.

21　Cf. Vitez, *Le Théâtre des idées, op. cit.*, pp. 256-64. 在《浮士德》（1980）和《胖軀先生的敘事詩》（*La Ballade de Mister Punch*, 1976）二戲中，維德志都用到木偶，《胖軀先生的敘事詩》本身就是一齣傀儡戲。克羅岱爾本人相當欣賞日本的「bounrakou」（文樂，即人形淨瑠璃），見其 *Oeuvres en prose, op. cit.*, pp. 1180-82, 1551-52。此外，克羅岱爾也雅好各類民俗表演，參閱 Raphaële Fleury, *Paul Claudel et les spectacles populaires: Le Paradoxe du pantin*, Paris, Classiques Garnier, 2012。

22　大臣全戴著面具。

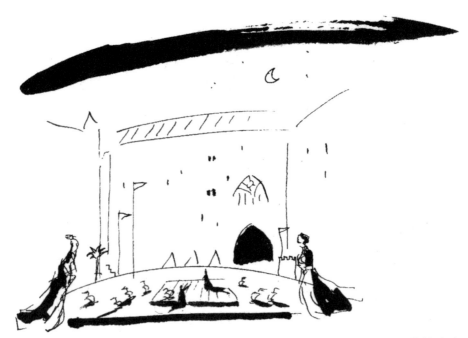

圖1　《緞子鞋》三幕13景舞台設計草圖，男女主角訣別，在亞維儂教皇宮
　　　之「榮譽中庭」。

3　並時共存的表演時空

　　可可士設計了一個戲劇化、軀體化及隱喻化的空間，既是親密的個人空間，又可反射大我的世界，既有限又無垠，十分耐人尋味。演員的身體在這個劇情環球化的「空」間中走動，留下了角色潛意識的軌跡。這個空間設計指涉中世紀共時的舞台觀。仿真實物品縮小版的道具富有童趣，更重要的是，觸及了童年的記憶，演出因而另有發展。

3.1　三合一的舞台空間

　　整個舞台分為三大部分：（1）場中央的一塊長方形木板，是表演主要使用的場子；（2）半圓形的藍色地板，代表海洋；前述的長方形木板就架在這個半圓形藍色地板上面，看起來就像是「一張浮在藍色海洋畫布上的木筏」[23]，全劇有一半以上的場景發生在海上；（3）沿著半圓形地板的邊緣，演員將會用到的大小道具全數出列：藍色大球、椰子樹、小帆船、抽象的風景景片、簧風琴、小木馬、小炮、海怪頭和尾巴、聖彼得圓頂大教堂、摩加多爾要塞模型等等，舞台上方另外懸掛了兩艘小帆船。

　　這個舞台設計給人的「共時感」是個假象，因為共時只存在於設計師規劃全場表演需用的整體元素之際[24]。《緞子鞋》的表演空間反映鳥瞰的視角，可可士打造了全景並呈的視野，完美具現克羅岱爾知名的「共－生」（"co-naissance"，「知覺」）[25]理念，強調世界的並存與並列，意即「無所不在」、「並時共存」。演出用到的地標悉數排列在後景，輪到它們所屬的場景上演時，相關地標或模型就會亮起來，或是被搬上中央舞台。

　　舞台上最吸睛莫過於最前方左右的男、女側面雕像，狀如古帆船的船首側面人像，約有五公尺高，功用如同大幕，未演出時聚攏在一起，演出時分別退回左右兩側[26]，巧妙地闡釋克羅岱爾似非而是的愛情觀——在場時分離，或分離時在場。再者，高聳的船首人像，標示了本劇的主題——超越一切的愛情。

23　Recoing, *Journal de bord*, *op. cit.*, p. 11.

24　Cf. Jacques Scherer, "Métamorphoses de l'espace scénique", *Le Théâtre en France*, vol. I, *op. cit.*, pp. 130-31.

25　Claudel, *Oeuvre poétique*, éd. J. Petit (Paris, Gallimard, «Pléiade», 1967), pp. 123-204.

26　令人聯想克羅岱爾曾以中國的牛郎織女故事，比喻劇中男女主角兩相分離的戀情，Claudel, *Théâtre*, vol. II, *op. cit.*, p. 1476。

　　「大海」是演員要登上中央舞台必須跨越的區域。從劇情層面看，海洋是劇中死難的發生地（耶穌會神父、那不勒斯士官和屠家女均葬身海底）、「征服者」邁向世界和愛情的康莊大道、分隔卻又結合戀人的「遮屏」（écran）[27]、第四幕的統一背景、以及「諸聖相通引」的神祕地點。在克羅岱爾的概念裡，大海（mer）──洗禮之水──是母親（Mère，第四幕），也是聖母瑪麗亞（Marie）[28]。在同時，海水又波動不定，閃爍的燈光設計強化了這項特質；演到最後一幕，變化莫測的海洋成為催化嘉年華行動的最佳場域。

　　架在海面中央的矩形地板，功用一如無所不演的野台。圍繞矩形地板的諸多道具和地標顯示了演出的重要義素（sème）：天主教會（聖彼得圓頂教堂、圓球／地球、簧風琴等）、歷險與征伐（木馬、海怪、小炮、摩加多爾要塞、小帆船等）、孩提（特別是各種模型）、戲劇性（腳燈、野台、景片）等等。在演出之前，這些義素已全擺在後景，預示並概述劇情，在順著線性的邏輯搬演之前，先行昭示了並時共存及無所不在的時空。

3.2 舞台空間之組織原則

　　劇情時空均由演員的軀體和聲音出發建構，表演空間之組織係根據三大原則：空台對照多樣化的劇情地點、舞台中央對照其四周、水平對照垂直。一些地標如摩加多爾要塞、聖彼得大教堂或停泊在藍色水域的船艦，被置於中央矩形地板的周圍；演出時的張力來自中央和周圍之拉鋸。舞台設計之世俗對照先驗意涵，透過地標之水平性對照垂直性表達，由兩個聳立的船首側

27　形成一種分離性的結合，見 Jean Rousset, "La Structure du drame claudélien: L'Ecran et le face-à-face", *Forme et signification* (Paris, José Corti, 1967), pp. 171-89。參閱本書第六章「1.2.7 樹籬、扇子、小炮、模型艦隊、面具、黑紗」。

28　Michel Malicet, "La Peur de la femme dans *Le Soulier de satin*", *La Revue des lettres modernes*, série Paul Claudel, 11, nos. 391-97, 1974, p. 177.

身人像對照其他模型地標，顯眼地提示了其象徵喻意[29]。

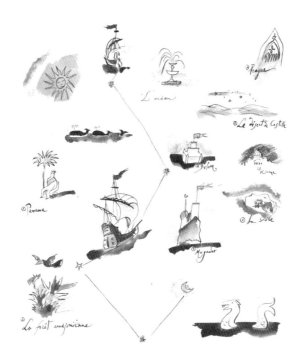

圖2　可可士設計的各色道具與地標草圖。

3.3 地標與道具的副詞功能

演出使用的地標與道具，實現了類似文法的地方副詞作用[30]：一根桅杆提

29　克羅岱爾曾表示希臘悲劇和莎劇中看不見「第三面向——垂直方向」，他相當遺憾，*Théâtre*, vol. II, *op. cit.*, p. 1479。

30　Anne Ubersfeld, *L'Ecole du spectateur* (Paris, Editions sociales, 1981), pp. 151-52. 再者，一些劇情發生地由演員直接對觀眾說出，如二幕五景羅馬郊外、十景西西里森林、12 景美洲原始林、13 景雙重影；三幕五景巴拿馬客棧、12 景摩加多爾海域；四幕七景狄耶戈駛船返鄉。

示一艘船（一幕一景、二幕八景）、一座小炮代表摩加多爾的武裝防禦（二幕九景）、行囊指涉旅行（一幕三、五、七景等）、兩張椅子意指室內（二幕三和四景）、三張椅子加上一只跪凳默示教堂（三幕一景）、一排船欄杆簡喻一艘船（三幕二景）、船首男性側身像影射男主角的船艦（三幕11景他騎在上面）、模型船隊意即西班牙艦隊（三幕12與13景）、坐在海怪頭尾中間（對兩位少女而言）等同身在船上（四幕三景）、一截樹籬景片點出佩拉巨家的花園（一幕三景）、銀色床單提喻摩加多爾月下的帳篷（三幕七、八、十景）。

3.4 孩提－身體

令人聯想玩具與漫畫[31]的有趣道具觸及舞台調度的另一層次。戲劇，在維德志看來，為「世界的隱喻，經由軀體也在體內——及圍繞軀體的一切」（"cette métaphore du monde par et dans le corps—et de tout ce qui est *autour* du corps"），是以反射了童年[32]，猶如小孩對世界投射自己的想像力。從形形色色的模型到想像化的空間，《緞子鞋》的舞台讓演員探索自己的身體，其演技不免涉及童年[33]。劇情縱使發生在天涯海角，演員其實滲透主角內在的無垠空間，呼應心理學家沙米－阿里（Mahmoud Sami-Ali）在《想像的空間》之結論：「身體本身先天上是表現／表演的空間」[34]。

進一步言，地標和模型的價值因為縮小而被濃縮，其喻意經由演技而得

31 如三幕二景，兩名學究賣弄學問之際，舞台前方有圖繪小鯨魚穿游而過；又二幕六景，聖雅各預言兩艘帆船互相追逐，舞台上方出現漫畫帆船橫越。

32 Vitez, *Le Théâtre des idées*, *op. cit.*, p. 220.

33 按 Gaston Bachelard 的說法，「想像中的『迷你化』使我們無條件地回到童年、玩玩具、回到玩具的現實上」，見 *La Poétique de l'espace* (Paris, P.U.F., «Quadrige», 1989), p. 141。

34 "le corps proper est l'*a priori* de l'espace et de la représentation", *L'Espace imaginaire* (Paris, Gallimard, 1974), p. 245.

到強化；大我與小我世界之所以能互相呼應，即是基於二者均無邊無際[35]。對克羅岱爾和維德志而言，「隨著個人內心漸次深化，外在世界也漸顯其大」[36]。夏佑演出的核心即為這個退回童稚、肉體化的空間。

3.5 戲劇化的時間

夏佑製作的時間是戲劇化的，演出擅於操縱加速／減速、前進／後退、行進／停止三大原則，時間及超越其上的層次往往同時並存。劇首，整場演出需要的關鍵地標和道具全陳列在舞台後方，預示了《緞子鞋》超越時間的世界，其實和夢境的時間觀很接近[37]。

克羅岱爾要求本劇表演的律動「非常輕快活潑」，猶如「一種激流般的即興」，場景銜接時，這一景演員還在台上，下一景演員已經趕著要上場了[38]，本版演出實踐了這個期望[39]。可以想見，詼諧的場景演得快，如兩個學究赴南美（三幕二景）、神奇漁獲（四幕一景）。相對而言，夢幻的場景則速度較緩，演員放慢動作和語速，好像處在夢遊的狀態，如普蘿艾絲入夢（三幕八景）、她在溝壑裡的內心掙扎（一幕 12 景），以及羅德里格在巴拿馬總督府中癱坐在搖椅裡思念情人（三幕九景）。

操縱戲劇時間，使其回溯過去或預期未來，也是演出的一大重點。三幕九景，伊莎貝兒在羅德里格身邊唱的歌，觀眾在一幕四景她現身前就曾聽到相同的旋律。二幕八景，男女主角的船艦相互追逐，兩場之前聖雅各預言時，就曾經上演過這個場面的漫畫版[40]。三幕九景、13 景及四幕八景，女主

35　Bachelard, *La Poétique de l'espace, op. cit.*, p. 184.

36　Bachelard 論及波特萊爾的作品時所說，*ibid.*, p. 178。

37　參閱本書第八章「3 夢工作」。

38　Lettre de Claudel à Albert Béguin du 8 mai 1940, citée par Weber-Caflisch, *Dramaturgie et poésie, op. cit.*, p. 266.

39　參閱本書第八章「2 場景之淡入與淡出」。

40　見本章注釋 31。

角的守護天使出乎意料地出現在舞台後方[41]，時間彷彿退行，散發出懷舊的氣息。在超自然的場景中，「剎那」與「永恆」有時只是一線之隔，例如「雙重影」是摩加多爾牆上男女主角夢幻結合瞬間的見證，「因為一旦存在之物即永遠屬於銷毀不掉的檔案中」（777），而月亮也證實永恆始於超越時間。同樣地，在夢中，天使讓普蘿艾絲領悟到自己已超越了時間（815）。

在歷史時間的處理上，夏佑版製作呈現從「反宗教改革」過渡到廿世紀的時間進程，並由服裝設計發揚劇本惹眼的時代錯置。《緞子鞋》發生在西班牙的地理大發現時期，正值天主教會大肆向外擴充勢力範圍之際。克羅岱爾卻將 1620 年爆發的白山之役[42] 放在 1588 年無敵戰艦之役的前面，又把無敵戰艦之役放在 1571 年勒潘陀（Lépante）海戰[43] 之前，乍看令人不解。

就史實而言，白山戰役象徵天主教戰勝了清教徒主義，而勒潘陀大捷是 16 世紀天主教對於穆斯林世界的第一場軍事勝利，結束了土耳其對基督教國家的威脅。克羅岱爾在劇終預示此一戰役即將開打，讓人期待天主教會終將在全球贏得最後勝利的光榮結局。至於無敵艦隊敗北，天主教的海軍艦隊被新教的英國擊垮，在夏佑的舞台上不再是個無關緊要的小插曲；四幕九景結尾，西班牙國王還加演了一段象徵王國解體的戲碼[44]，讓人印象深刻，無法忘懷。相形之下，擊敗土耳其人的勒潘陀之役尚未成真，與夢想無異。

隨著第四幕的時空越來越脫離史實，可可士逐漸加入我們時代的痕跡。由於舞台基本上是空台，歷史角色全仰賴戲服來建立劇情的歷史和社會脈

41　此為舞台表演安排，不見於原劇。

42　白山位於布拉格境內，三幕一景聖博尼法斯（St. Boniface）曾提及此役，天主教聯盟大軍戰勝捷克新教的軍隊。

43　此役是以西班牙、威尼斯共和國為主力之「神聖同盟」艦隊，與鄂圖曼帝國海軍在希臘勒潘陀附近的海上大戰，神聖同盟艦隊大勝，鞏固了天主教信仰，也確保地中海的貿易自由。這次海戰由西班牙國王菲利普二世的同父異母弟「奧地利的璜」領軍。

44　參閱本書第七章「4.2 第二位西班牙國王之脫冕」。

絡；另一方面，開場的兩位主持人卻穿著現代服裝，兩相對比異常顯著。但到了最後一幕，歷史角色也換穿上現代服飾[45]。

事實上，第四幕散發出「邁向民主時代」的意味，來自社會不同階層的眾角色，彼此間的關係平等，甚至是親密的。四幕四景，西班牙王室禮儀出現變革，女演員大動作滾地進宮求見國王，噱頭十足，徒然令人感到突兀。到了第九景，羅德里格幾乎和國王平起平坐，他雖對國王屈膝行禮，這並非出於尊敬，而是笑話他。羅德里格和英國「女王」之間也沒有階級之別；其他角色彼此平等相待，社會階級在最後一幕可說失去了作用。劇終，男主角邁向歷史、心理、超驗的三重解脫。

《緞子鞋》之嘉年華化／戲劇化比一般的嵌套戲劇更為複雜。在這齣製作中，戲劇性不止是「戲劇化的戲劇」（如梅耶荷德所標榜的），或不同表演系統產生的複聲合調[46]，更觸及了作品無法表達之處，如「耐不住的傢伙」一角所暴露的：這是一名正在編劇的作者，也是一個從創作者腦中逃脫的虛構人物，而且還是位導演。他實際上是打亂了演出線索，而非予以釐清；他反對那些只搬演尋常戲劇、只揭露能揭露之事的舞台工作者，於是大玩即興，結合演出之可感知與不可感知層面。他是壓抑不住？還是無法壓抑，一如他的名字（L'Irrépressible）所提示的？維德志的藝術要求觀眾更為寬廣的想像空間，將在下一章解析。

45　如四名水手、比丹斯和伊努魯斯教授、狄耶戈、以及最後一景的兩名士兵，穿著皆與當代人無異。

46　Cf. Jean Jachymiak, "Sur la théâtralité", *Littérature, science, idéologie*, no. 2, 1972, pp. 49-58.

第五章　角色塑造之對話論

　　「一場戲永遠都有世俗和神聖的說明。演出應該要能使觀眾
從一種說明轉到另一種，中間可以說是沒有矛盾。假設神聖是一
種誘惑，世俗也同樣的神聖。劇場結合這兩種提議，因為戲劇是
出於這二者的衝突。」

——維德志[1]

　　從《緞子鞋》主要角色的行動素軸線（axe actantiel）來看，本劇的結構
可從他們心底在贏得情人／攻占新大陸之間的掙扎檢視。深入而論，這齣大
製作的終極目標是「一齣自我的演出」，藉由嵌套結構的情節，同步呈現主
角的愛慾及其神聖化。在神學的意義之外，超驗性看來更像是「佛洛伊德慾
望」（désir freudien）之昇華，舞台表演意象由單純、使人放心、有時甚至是
荒謬的元素構成，藉以逃避意識的譴責，表演因之散發夢幻的色彩。角色的
下意識經由演技洩露，手段很隱密，不只受到演出戲劇化的機制所保護，角
色塑造之辯證化，再加上演出各系統互相矛盾的大結構，也都共同協助隱藏
這個祕密。一言以蔽之，所有要角均言行不一，全戲的表演大論述也因為表
演系統之間的競爭而難以產生定論。追根究柢，維德志演出的三大層面——
嘉年華、政治宗教、性——糾結成一體，互相矛盾；不同的演出系統互相
呼應或彼此對立，激發了複調的狀況，角色的辯證化塑造（表情、動作、手
勢、說詞）成為重頭戲。

1　Cité par Recoing, *Journal de bord*, *op. cit.*, p. 57.

1 主要角色之一體兩面

綜覽本劇主要角色的行動素軸線，證實了愛慾目標與攻戰志向混為一談的事實。在夏佑的舞台上，打著天主教旗幟發動的戰爭，首先是主角內心攻克領地／女人的戰爭；藝術，或者更明確地說，繪畫，在第四幕被視為是宣傳福音的接力戰，其場面調度也用來揭發變成殘廢的男主角潛抑的愛慾。為了真正理解羅德里格征戰志業的本質，必須先分析他愛慾的目標——普蘿艾絲。

1.1 普蘿艾絲→羅德里格（卡密爾）／（天主教再度收復的）全球

普蘿艾絲的意志一分為二，分裂為情人以及天主教再度收復的全球，愛慾潛藏其中。以下審視三個重要場景的演出調度來驗證。

一幕五景，普蘿艾絲在巴塔薩的監護下準備啟程到一濱海的旅店等著和佩拉巨會合，舞台後景來了一匹自動木馬／騾子，陰沉的音樂響起，一名僕人提著行李上台。面對巴塔薩，普蘿艾絲時而像是小女生，時而又像是風情萬種的女人，她親吻他、把玩他的帽子、撫弄他的鬍子、用扇子為他搧風等等，為的是掩飾自己內在的慌亂。巴塔薩本來是很享受這些待遇，直到普蘿艾絲的扇子突然間像是變成一把利劍為止[2]。巴塔薩非但在玩笑的掩護下預先吃了女主角一擊，並在後者透露打算私奔時立即退到後方，形同放棄監護任務；稍後看似激烈的抗議只是個表象，護送的任務註定要失敗。

內心被撕成兩半的普蘿艾絲則面露猶豫，尤其，她並不是恭敬虔誠地向聖母獻上自己的緞子鞋，而是對著聖母，高舉鞋子，像是警告似地說：「我告知您再過一會兒，我就見不到您了，我將違背您的意願行事！」（685）。她站在木馬／騾子上，把鞋子丟向空中，手勢挑釁，與其說是許

2　當她提到十多年前，父親曾在一個嘉年華的早晨刺傷他。

願，還不如說是在下戰帖。全場演出的女主持人扮演聖母瑪麗亞（頭上披著瑪麗亞的藍色頭巾）[3]，出現在亞維儂「教皇宮」高處的窗口，簧風琴「神聖召喚」主題樂聲響徹雲霄[4]，這場戲是《緞子鞋》的主題場。

基於聖母本尊在場，台上充滿聖潔的光輝，莊嚴的音樂更提升了高潮剎那的宗教氛圍。從象徵意義看，女鞋自古暗指女性性器，脫鞋或獻鞋不免帶著自我閹割的意味。再者，普蘿艾絲是站在馬——衝動愛慾的常見象徵——上，向「令人畏懼的偉大母親」（686）拋出自己的一隻鞋子。換句話說，她在奔向愛慾的同時自宮，這就是克羅岱爾筆下主角的矛盾；她仍然要去會見情人，不過是跛著一隻腳前去。

演到三幕七景在摩加多爾，深夜，場上流露出神祕的氣息，「充滿數不盡的人」，普蘿艾絲睡在銀光熠熠的大床單上，她伸出一隻手，似乎要從丈夫那兒得到「一滴水珠」或「一顆她遺失的念珠」（811），這場短景明顯指涉男女肉體結合及受孕。之所以要如此詩意地表達兩性結合，正是因為有「看不見的密集人群」正在「不發一語」地聆聽（*Ibid.*），卡密爾面帶憂色地直視現場觀眾道出。

接續上一景夢的序曲，普蘿艾絲入夢和守護天使交心，後者為促成女主角和神結為一體，總算說服她放棄羅德里格，不僅在這一世，且直到永恆！夢中，普蘿艾絲始終匍匐在地，直到和神合而為一之際，她才站起身，被由男性演員（Aurélien Recoing）主演的天使抱在懷中。在這奇蹟的剎那，聚光燈照在兩個相擁的角色身上，「神聖召喚」的主題樂聲流瀉台上。天使大喊：「你好，／我親愛的／姊妹！／歡迎，／普蘿艾絲，／來到這火燄中！」[5]（821）。

3　這是舞台表演動作，原劇並無真人扮演聖母雕像的指示。

4　參閱下一章「2.4 神聖召喚」。

5　"Salut,/ ma soeur/ bien aimée!/ Bienvenue,/ Prouhèze,/ dans la flamme!"

面對天使，普蘿艾絲閉著眼，流淚、埋怨、辯白、抗議、不從，不停懇求對方手下留情，天使用隱形的釣魚線控制她的行動，時而溫柔，時而嚴厲，逐步引導她走向神。普蘿艾絲只在三個瞬間睜開眼睛：發現女人身兼「誘餌」的身份（以引誘並重新逮住逃離神的男主角）、發現生命的門檻、同意自我犧牲（以利情人之救贖）。被慾求但禁忌的女人於是被轉化為神的工具，為無從辯護的愛慾辯解，觀眾清楚地聽到了天使對女主角耳語：「甚至／罪孽！／罪孽／／／也／／行」[6]（819）。

進一步思考，神的使者力勸女主角與天主結合的舞台表演意象，滲入了男女肉體結合之幻想（fantasme），最終導向受孕與生產的結果。被天使攬入懷中既痛楚又至樂的普蘿艾絲，在神祕的表演調性中轉譯了對白的性指涉[7]。這場戲的神祕張力可說完全「來自於這個和『被福音化』（évangélisation）搏鬥的晦澀衝動」[8]。在同時，設若觀眾彷彿撞見女主角飽受情慾折磨，天使及稍後出現的大地球，伴隨超驗的主題樂聲則確保了高潔的意涵。

一個女人在月下入睡，離海不遠（藉助銀色床單閃閃發光的反射以及海浪聲效示意），她節奏性的呼吸聲被放大播出，她伸出手等待丈夫給她「一

6　參閱本書第一章註釋 23。

7　Cf. Courribet, *Le Sacré dans le Soulier de satin de Paul Claudel*, *op. cit.*, pp. 145-52; Malicet, *Lecture psychanalytique de l'oeuvre de Claudel*, vol. I, *op. cit.*, pp. 248-49. 雖然這兩位學者都同意這段核心台詞的性指涉，切入點卻不同，Courribet 奠基於聖經層面，Malicet 則採佛洛伊德觀點。

8　Malicet, *Lecture psychanalytique de l'oeuvre de Claudel*, vol. I, *op. cit.*, p. 248. 特別是這段指涉意義昭然的台詞——「為什麼將我留在這半破的門檻上？／為什麼禁止我進入你打開的這扇門？／要如何／阻止別人把我從被撞垮的天塹另一邊奪走！」（"Pourquoi me retenir sur ce seuil à demi rompu?/ Pourquoi vouloir m'interdire cette porte que tu as toi-même ouverte?/ Comment/ empêcher qu'on vienne me prendre de l'autre côté de cette barrière enfoncée!", 813）普蘿艾絲大聲道出，四腳朝天，有如被夢境嚇到。演員米卡愛兒將女主角夢中的情慾及自我譴責表演得很清楚。

滴水」，她說話聲調懶洋洋，動作一如夢遊者，出神地詮釋一段洩露情慾的詩詞 [9]，天使在她平躺的身軀旁丟撒玫瑰花瓣 [10]；她稍後站起身，被天使擁入懷中，進入極樂的高潮，這一系列詩情化的動作均促使觀眾聯想男女結合，場上瀰漫神祕的氣息。值得注意的是，普蘿艾絲發現煉獄之同時強烈否認了自己的快感：

> 「它〔水〕浸泡我／而我卻不能品嚐！／這是一道**穿～越**我的光線，／這是一柄**切～割**我的**尖～刀**，／這是一塊火紅的烙鐵嚇人地貼在生命的神經之上，／這是沸騰的源泉奪取我全部元素將其分解再重新組合，／／這是／**虛無**／每當我沉淪其中，**天主**／便在我的嘴上／使我復活，／／**超越**／一切至樂，／啊！／這是**渴念**

9　例如：「兩大海洋之間，／在西方的地平線上，／從中間分成兩大塊的大陸之最細的鴻溝上／正是那兒你安頓下來，／那兒正是需要你打開的大門」（"Entre les deux Mers,/ à l'horizon de l'Ouest,/ Là où la barrière est plus mince entre ces deux masses d'un Continent par le milieu qui se sépare,/ C'est là que tu t'es établi,/ là est la Porte qu'on t'a donné à ouvrir", 812）。或者：「那道／分開／這片大海／和另一大海的邊界，／這兩片大洋在插入的壁壘上要求混合它們的水域，你以為那道邊界就那麼牢固嗎？／它比不上／這個女人的／心／往昔／〔這麼〕反對你！」（"La/ limite qui sépare/ cette mer/ de l'autre,/ ces deux Mers qui par delà le rempart interposé demandent à confondre leurs eaux, la croyais-tu donc si forte?/ Pas plus que celle/ que ce coeur/ de femme/ jadis/ t'a opposée!, 813）

10　「以至於如果我放掉你」，天使一邊說，一邊撒玫瑰花瓣。普蘿艾絲立即回應：「啊！／這不再是一條魚，／是一隻鳥／你將看到它振翅翔翔！／思維比不上我敏捷，／劃破天空的飛劍比不上我疾速，／我將飛到大海的彼岸／成為這個妻子／邊笑／邊哭／在他的懷中！」（"Ah!/ ce n'est plus un poisson,/ c'est un oiseau/ que tu verrais à tire-d'aile!/ La pensée n'est pas si prompte,/ la flèche ne fend pas l'air si vite,/ Que de l'autre côté de la mer/ je ne serais/ cette épouse/ riante/ et sanglotante/ entre ses bras! ", 817）

無情的牽引， // 這個令人憎恨的渴念 // 很可怕 / 打開我 / 又釘死我！」[11]（821）

飾演女主角的米卡愛兒（Ludmila Mikaël）起先說得很慵懶，似乎沉醉在愉悅裡。從「這是虛無」開始，她用力斷句，表達普蘿艾絲在奧祕的情色快感中既享受又受苦，猶如自我譴責。

這場隱喻男女交合的戲，結果並非導向生子，而是生產了一個大地球，由天使從後景推入場上。這點在克羅岱爾為《緞子鞋》重編的演出版劇本寫得更分明，男女主角永別時，普蘿艾絲對男主角說：「羅德里格開創了一個世界，不過是我創造了羅德里格！」（1098）。

經由系列的自由聯想，「透明的珠子」開啟了女主角的夢境，緩緩變成「未來歲月的種子」、「唸誦聖母經[12]的大地」，以及聖母（「天主之子並未想望其他女人生在此城」，811-12）。天使就是要羅德里格去攻克這樣一名特殊的「女子」，而且藉由「征討新大陸」這個無可辯駁的任務，男主角正可奮不顧身地（à corps perdu）投入。另一方面，放棄了肉體之愛，女主角將生孕一個新世界；於是贏得女人 / 全球，或者說的更明確，普蘿艾絲意含「全球」，這個訊息總是縈繞男主角心上，以至於混淆了人生目標的兩種面向。

11　"Elle [l'eau] me baigne/ et je n'y puis goûter!/ c'est un rayon qui me **pe~rce**,/ c'est un **glai~ve**/ qui me **divi~se**,/ c'est le fer rouge effroyablement appliqué sur le nerf même de la vie,/ c'est l'effervescence de la source qui s'empare de tous mes éléments pour les dissoudre et les recomposer,// c'est/ le **néant**/ à chaque moment où je **sombre** et **Dieu**/ sur ma **bouche**/ qui me **ressuscite**,// et **supérieure**/ à toutes les délices,/ ah!/ c'est la **traction impitoyable de la soif**,// l'**abomination de cette soif**/ **affreuse**/ qui m'**ouvre**/ et me **crucifie**!"

12　原文為「Ave Maria」，有兩個意思，一是「聖母經」，二是「念珠的小珠子」，余中先譯，《緞子鞋》，前引書，頁171，注釋2。

　　佛洛伊德所言之愛慾，通過上述的神聖化手段提昇了層次。男女肉體結合，透過與天主聯結的意象逐步轉換，精煉出至高的意涵。同理，一幕五景普蘿艾絲準備動身時，不獨有聖母在場，且她丟出／獻上緞子鞋之際響起的主題樂聲，和第三幕夢到天使的樂聲一致，更證明她虔誠的意圖，後景造型可愛的小木馬也點出愛慾的無邪面。

　　綜上分析，可見全戲的戲劇化、超驗性、情慾三個層次同時並存，彼此矛盾，演員讓觀眾瞥見角色心口不一。設若普蘿艾絲熱烈地慾求著羅德里格，這個慾望同時也和天主教教義的最高目標混為一談；在克羅岱爾的世界裡，面對男性，女性肩負救贖的重任[13]。

1.2 羅德里格→普蘿艾絲（伊莎貝兒）／美洲 （女演員）／英國 （瑪麗七劍）／全球

　　四幕中，羅德里格始終將情人視為待攻占的版圖。他自以為放棄了普蘿艾絲，卻不斷在餘生中遇見她的替身——伊莎貝兒、女演員和瑪麗七劍。如果在前三幕，律法禁止他接觸普蘿艾絲，贏得新大陸或女人這兩個無法和解的目標，到了第四幕卻由於「大地」等同於「母親」而融為一體。一方面，羅德里格一分為二的志業縮減規格，淪為女演員（「王后」）／英國；另一方面，他的聖戰使命勢將傳給下一代瑪麗七劍，新世代志在繼承亡母遺志，拯救異教的非洲。在夢境的氛圍裡，老來幸福返鄉的狄耶戈・羅德里格茲也混淆了兩項志業，只不過不是在「女人」等同「大地」這個層次上，而是在「母親」相等於「大地」。通過嵌套作用，這趟象徵性的返鄉揭破了羅德里

13　維德志在 1987 年 1 月 5 日給 Antoinette Weber-Caflisch 的信上談及克羅岱爾的「宗教不正統性」（hétérodoxie religieuse），因為其中涉及「女人被設定的角色，有時像是男人的代求情者（intercesseur）」，「有時又像是基督本人」，引言見 Recoing, *Journal de bord, op. cit.*, p. 14。

格征伐志業的本質。

　　為了釐清男主角分裂的人生目標，旁及演出三個主要層面的對話論關係，本節將梳理六個根本場景的舞台調度。實際上，從羅德里格首度登場亮相開始，「普蘿艾絲」和「美洲」即為同義字，二者不但分享同一個比喻（「星星」），且是「美洲」率先用了這個比喻：

> 「這世～界〔美洲〕的／一部～分／全新／全鮮／像一顆從大海和黑暗中為我升起的明星。／〔……〕
>
> 是我／整個把它包含其中／它仍然新鮮溼潤之時張開雙臂永恆地接受／／／我的印記／和親吻」[14]（694）。

飾演男主角的桑德勒（Didier Sandre）彷彿將「新鮮」這個字含在嘴裡細細品味，並溫柔地道出「印記」（empreinte）和「親吻」（baiser）。他指稱的對象遊走在領土（美洲）和女人（普蘿艾絲）之間，這種模稜兩可的立場貫串了全戲。

1.2.1 遭炮擊折斷的船桅

　　二幕八景，在摩加多爾外海，羅德里格船上的主桅折斷，海上無風，只得等待海風再起，將他的船吹進目的地。這場戲在關鍵的船桅上做文章，它是中央舞台上唯一的大道具，倒在地上正對著摩加多爾要塞地標，羅德里格將肩負著它下場，就像他的耶穌會神父哥哥在一幕一景的出場動作。

　　恰如鞋子對普蘿艾絲而言意味著性器，從心理分析的角度看，船桅之於

14　"Cette pa~rt/ du mon~de [l'Amérique]/ toute nouvelle/ et fraîche/ comme une étoile qui a surgi pour moi de la mer et des ténèbres. / [...]

C'est moi/ qui la contiens tout entière/ alors que toute fraîche et humide encore elle s'offre à recevoir pour toujours/// mon empreinte/ et mon baiser".

羅德里格也是相同的意思[15]。船艦主桅折損，預示羅德里格第四幕的殘疾之身，因此可視為去勢之表徵。船長面無表情地靜坐在倒地的船桅上，羅德里格則暴跳如雷：「我才不管 / 她的靈魂！ / 她的**肉～體** / 才是我要的，不是別的東西而是她的**肉～體**， / 她邪惡的 / **肉～體**共犯！」[16]（756）每次講到「肉體」，桑德勒都咬牙切齒且拉長音節，顯然為關鍵字。羅德里格拿起擴聲器大聲宣洩被擊垮的憤怒。到了最後，淚水卻爬滿他的臉龐，他拿出手帕拭淚，跪向摩加多爾要塞。這些激情的動作暴露他因為進不去情人所在的海港而大感惱怒和無力；甚至，正是因心上人下達炮轟船艦的命令，使困在海上的他大受衝擊，身心交瘁。

這時，從摩加多爾海域漂來一片船骸，這是他的神父哥哥當年赴南美傳教所搭船隻的遺骸。羅德里格拒絕船長的協助，下場時，獨自肩挑船桅如十字架。以對角線的醒目方式捧在台上的桅桿先被用來默示受挫的情慾，再以象徵扛十字架的動作，神聖化其含意[17]。

1.2.2　威脅政敵或情敵？

到了三幕三景，羅德里格前往美洲開拓天主的幅員，其本質相當可疑，在處置「征服者」阿爾馬格羅一景暴露無遺；後者的身體奇怪地被綁在搖椅上，成為南美總督的羅德里格則掌握繩子，繞著椅子轉圓圈。

演出意在表達「美洲大陸＝欲求的女人」。羅德里格質問阿爾馬格羅，為了什麼目的去進攻原始的大陸？後者疲憊地以單調的聲音回答：「這 / 像是本能驅使你撲向一個女人 / 〔……〕我必須占領這塊土地， / 深入其

15　Cf. Malicet, *Lecture psychanalytique de l'oeuvre de Claudel*, vol. I, *op. cit.*, p. 194.

16　"Je me moque/ de son âme!/ C'est son **co~rps**/ qu'il me faut, pas autre chose que son **co~rps**,/ la scélérate/ complicité de son **co~rps**!"

17　參閱第六章「1.2.1 船桅 / 鞋子」。

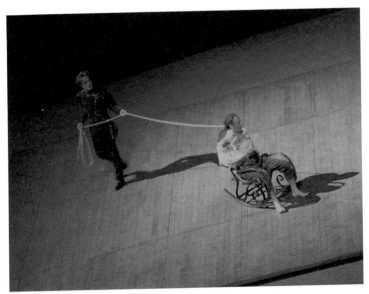

圖1　三幕三景，羅德里格刑求阿爾馬格羅。

中」[18]（801），演員（Jean-Marie Winling）邊說邊搖動搖椅，引人聯想這段台詞的性暗示[19]。事實上，這張搖椅屬於總督所有，阿爾馬格羅根本沒有資格坐；換言之，他沒有上級的同意，並沒有權力「深入」美洲／女體，羅德里格（作為地主）的妒恨具有雙重含意。

　　這兩人知己知彼，是彼此的政敵／情敵。阿爾馬格羅面帶懷疑，語調略微反諷地問道：羅德里格當真需要占領他的地盤去建一條「溝通兩大海洋的幻想道路嗎？」（802）。這條道路（巴拿馬地峽）確實是幻想的產物，再者，羅德里格在第三幕大談自己功績時也只提到開鑿了這道地峽[20]。在他心

18　"C'est/ comme l'instinct qui vous jette sur une femme/ [...] Il me fallait posséder cette terre,/ entrer dedans".

19　參閱第六章「1.2.3 搖椅」。

20　羅德里格數度提及，顯然是認為畢生最驕傲的成就。

中，這件事情始終和溝通兩大海洋、待撞破的「天塹／阻礙」（barrière）意象連結。話說回來，他最想突破的「內壁」（paroi, 813）無疑是心上人的身體。同樣地，三幕八景睡夢中的普蘿艾絲，也正等著羅德里格來衝開這個阻隔他們兩人的障礙；身為「門的撞開者」（871），男主角的任務，按照天使的宣揚，當負責「統一全球土地」（824），他本人偏偏先被情人熱列地慾求。

接近尾聲，換成是羅德里格落坐在搖椅上，對著一旁的阿爾馬格羅霸氣地預言：「我不希望／你老死／床第，／／而是傷心悲痛／在某種打擊下，／孑然一身，／在世～界的巔峰，／在某座山～峰上／荒無人煙，／在黑夜裡／滿天星～斗，／在大高原上／所有河水／往下流，／在可怕的高原中心／日夜掃盪／行星之風！」[21]（804），男主角坐在搖椅上搖晃著，依照這齣戲建立的表演邏輯，影射台詞指涉之性愛意涵[22]。桑德勒清楚道出這段台詞的每個音節，以強調其暴力意涵。

這兩位征服者在微弱的管風琴音樂聲中，帶著抒情的心懷，坐在搖椅中邊搖邊談如何馴化蠻荒大地／女人，充滿奇詭的曖昧色彩。

1.2.3 開鑿巴拿馬地峽的隱情

三幕 11 景，羅德里格準備出航爭取普蘿艾絲，豪情萬丈的他騎在前舞台左側的男性船首側面人身雕像上，對著親信發表雄偉豪邁的道別演說；他的船長則在陰暗的中央舞台地板上擺放一艘又一艘的帆船（模型）。在全部場上角色質疑的目光下，羅德里格英氣勃勃地描述自己如何穿鑿地峽，用語

21　"Je ne veux pas/ que tu meures/ dans un lit,// mais navré/ de quelque bon coup,/ **seul**,/ au sommet du mon~de,/ sur quelque **ci~me**/ inhumaine,/ sous le ciel noir/ plein **d'étoi~les**,/ sur le grand Plateau/ d'où tous les fleuves/ descendent,/ au centre de l'épouvantable Plateau/ que jour et nuit ravage/ le Vent planétaire!"

22　為一種「惡魔式的占有女性」，因台詞提到征服者將闖入魔鬼詛咒的神殿, cf. Malicet, *Lecture psychanalytique de l'oeuvre de Claudel*, vol. II, *op. cit.*, p. 138。

極耐人尋味：連接兩個西班牙的「一條可靠的航線」（un fil sûr）、「這具纜索、滑輪、平衡錘的巨大軀體」（ce grand corps de cordes, de poulies et de contre-poids）、「這條中央通道」（le passage central）、這個「共同器官使分散的／美洲／／成為一個整體」（l'organe commun qui fait de ces Amériques/ éparses// un seul corps）。他在船首柱下「劃開了」（ouvert）「深山與森林的浪濤」（une houle de montagnes et de forêts），自己占據著「中心位置」（la position médiane），「跨騎」（à cheval）在兩大洲上。「這道屏障」（cette barre），距離各點的「行程」（trajet）最短，他要將「這把鑰匙」（cette clef）交到西班牙的手中去（843-44）。拉米爾是唯一敢揭露這些雙關辭彙背後真正意圖的角色，下場是被迫提早離開。

　　按佛洛伊德的看法：「男性壯觀的性器常以各種複雜的機器象徵，不易形容」，而「女性性器的複雜地形」則常以「風景；有岩石、森林、水」表現，性愛動作遂被飛翔在風景上的意象所置換 [23]。按此視角，這些台詞的性指涉簡直一目了然。這場戲中，台詞的戲劇化演繹（在觀眾注視下安置帆船模型組成艦隊）、政治與宗教（以傳福音為名行殖民之實 [24]）以及性（主角攀登船首人像上），三個層面互相呼應，也彼此對峙。

1.2.4 第四幕的老英雄

　　羅德里格畢生的希冀，到最後一幕，導向擁有「那顆美麗完美的蘋果」（920），意即重新贏回全球／整個女人，女性軀體在此暗喻環球，這點在上述三幕八景曾有個美麗的圖示：普蘿艾絲睡在前景，天使從後景推入一個藍色大球。自以為犧牲了愛情，男主角其實是在軍事這條道路上，再度趕上他的意中人，與她會合。羅德里格不能滿足的人生目標，最終寄託於回歸

23　Freud, *Introduction à la psychanalyse, op. cit.*, p. 141.

24　羅德里格當眾表示：「我有許多金銀財寶要帶給西班牙」（843）以強化自己此時回國的正當性。

大海／聖母（mer／Mère）的懷抱。這個期望在第四幕中曾數度表達：四幕二景，羅德里格坐在舞台中央的水桶上，緬懷那些停留在日本的日子，猶如倚靠在母親胸脯的嬰兒；同樣地，聆聽女演員形容住在英格蘭這座「孤立的大花園」，一天兩次由潮水哺育（906），羅德里格說話時一副置身夢中的樣子，他把頭靠在女演員肩上，後者正扮演「英國女王」，她不單單是「大地」的化身，同時也具現「母親」的形象。男主角習習相通的雙重追求最後整合在一個人物——「女演員」身上，她看起來真誠又造作，況且，劇中曾出現兩人爭演同一位女演員的場面，足證這個角色之假！至於羅德里格和瑪麗七劍之間，不但是父女又有點像是母子，甚至是情人。瑪麗七劍反擊異教徒的計畫煥發大無畏的英雄主義，在本版演出中倒是和羅德里格在前三幕的戰役一樣幻影重重。

1.2.4.1 瑪麗七劍計劃反攻回教徒

　　第八景，圍繞擺在右舞台的桌椅，羅德里格和女兒為了「解放在非洲被俘虜的基督徒」，或者是「重新統一神的土地」而激烈辯論。儘管雙方所言都有道理，他們的出戰仍蒙著童稚的幻想色彩。尤其普羅艾絲的守護天使就站在後景的階梯上注視[25]，更增添了夢幻感。

　　令人驚奇的是，瑪麗七劍一提到她的小戰友，屠家女立即躍上舞台[26]，場上三人熱烈地演練出兵計畫。瑪麗揚言：「我們將找到的〔勇士〕不是40名，而是一萬名如果你要的話！」（916）在天使的注視下，這三人想像招兵買馬的盛況，情緒高昂，直到雄心滿滿的瑪麗大笑著宣告全體戰士的光榮結局——戰死沙場，這個絕對的理想主義使另外兩人剎時感到恐怖，臉上露出驚嚇的表情。

25　這是舞台詮釋，天使應不在場上。
26　這是舞台詮釋，屠家女應不在場。

　　除了擘畫決戰藍圖，這場戲的詮釋要點在於：如何讓一個少女——瑪麗七劍——領略天主教統合全球的意義。奇怪的是，羅德里格說起這個「統一全球」的偉大志業，看起來簡直像是在說「征服女人」。老羅德里格附耳對女兒小聲表示自己畢生奮鬥的目標：「我要 // 那顆美麗 / 完美的 / 蘋果」（"Je veux // la belle/ pomme/ parfaite"），語畢一臉覥覥，低頭在桌上描畫蘋果的線條，久久抬不起頭來。他表面上意指環球，實則想的是那顆昔日長在伊甸園的蘋果（920），言下之意他想重新贏得女人，否則如何說明這位孤高自傲的英雄，竟會耳語自己畢生所願，且顯得如此手足無措呢？只不過天使在場，再度確保了主角目標之神聖。

1.2.4.2 狄耶戈‧羅德里格茲老來返鄉

　　第七景暴露了羅德里格內心真正在乎的事情。原不在場的他坐在後景簧風琴前 [27]，饒有興味地注視前台的演出；狄耶戈敢用望遠鏡窺視舊情人的住處，且與二幕八景、三幕 12 景羅德里格碰到的冷漠船長相反 [28]，他的船長對他深表理解與同情。老狄耶戈是個既逗笑又悲情的荒誕角色，從他塗白的臉上，看不出他究竟是快樂還是悲傷。這一景的場面調度彷彿展演了男主角畢生的美夢。

　　只不過，狄耶戈年輕時出航是為了爭取心愛的女人 [29]，為什麼在歷險的終點，不見心上人出現在這美夢般的現場作為最大的補償呢 [30]？相反地，狄耶戈認為在旅程的盡頭，迎來的將會是一名稅務員。來者其實是情人派來迎接他

27　這是舞台表演詮釋，不見於原作。

28　參閱第九章「2.1.2 船長」。

29　這點在演出中有強調：一開始狄耶戈和船長在藍色水域繞著中央舞台走（意味著他們在船上），直到狄耶戈一人從後景中間步上中央舞台，悲情地大叫：「為什麼 / 我當年會出門 / 如果不是為了她？」（"Pourquoi/ suis-je parti/ sinon pour elle?", 910）

30　雖然狄耶戈歷險的結果失敗，但是對忠實的女人而言，成功與否並不重要。

的使者（Alcindas），後者命令面如白蠟、介於生死之間的狄耶戈摘掉帽子，下跪，向「出生故土」致意，因為他有「一位如此的／賢妻／在這麼久的／旅程之後」[31]忠實地等待他歸來（912）。就在這一剎那，「神聖召喚」的主題旋律驟然響起。是以，狄耶戈周遊世界不再是為了攻獲大陸／女人，而是回歸大地／母親（Terre ／ Mère）。

　　總之，儘管離不開女人，羅德里格的心底對女人卻總是放心不下，這一點在他造訪女演員時看得最清楚。

1.2.4.3　女演員或英國女王的誘惑？

　　四幕六景是場無比曖昧的戲，發生在一個虛實迷離的地點──女演員的化妝間。羅德里格從左舞台現身，停留在門扉景片的框上，猶豫著是否要踏進去，女演員則已入戲，此時的她已不單純只是一名演員，而是她主演的英國女王。

　　化身為誘餌，女演員從對手羅德里格的台詞找尋靈感，隨機以愛情和監禁為題即興變奏表演（903）。從刻意不按規則斷詞，說話知道如何強調重點，更小露了一手連珠炮說台詞的特技，可以看出她演戲的本行；她將英國的「詠嘆調」（906-07）說得頓挫有致，令觀眾喝采。她遊走在雙重角色之間，但沒有露出任何破綻。或許，她不知不覺中當真愛上了男主角？當羅德里格對前往統治英國不置可否時，女演員面帶憂傷先行離場[32]，增強她陷入情網的印象。

　　羅德里格則放任自己被這個完美的女性形象──情人、母親，而且還是個王后──所吸引。他指示她畫畫的口氣任性蠻橫，嫉妒她的舊情人，對國王突然重視自己感到憤怒。雖然如此，對於是否和眼前這個女人結盟，他

31　"une telle/ épouse/ après tant/ de voyages".
32　原劇並無這個先行離場的指示。

仍然有所顧忌，因為她「展示自己耳垂」（"montrer le bout de l'oreille"）上「畫了一筆」（"faire une touche"）胭脂，後句片語的意思是「被自己喜歡的人注意到」[33]。

因為主角猶豫，這個戲劇化的懸疑一直留在場上，眼看著即將吻上女演員，羅德里格在最後一刻硬是克制住，內心無比矛盾。前一刻，當「女王」發表著對英國的長篇大論，他把頭靠在對方肩上，宛如一個尋求慰藉的孩子。最後，沒被說服赴英倫的他單獨留在台上，用破大衣（「一大塊床單什麼的」）裹住自己，夢想著以「和平之吻」為題，完成裝飾檐壁（frise）的計畫。沒想到他打算用「身上裹著長紗」（908）的女人取代修士，可以想見女人在老主角心中的形象。

上述幾個場景分析證明主角的雙重意志互相轉化。在渴求的情人形象背後，隱隱浮現出開疆拓土的欲望，羅德里格窮其一生追求的目標，便在「待攻掠的疆土」背後進行了性轉換（transposition sexuelle）。狄耶戈充滿幻影的返鄉可支持這個推論。愛情目標重疊攻戰目標，與「女人」和「疆土」的同化（變成女演員／英國）表現一致。進一步審視，涉及征服新大陸或激戰回教徒的場景均以空想或童趣的方式處理：羅德里格於三幕三景坐在搖椅上，11 景騎在男性船首人身雕像上，12 與 13 景置身迷你艦隊中，足證這些出征任務的本質並不在打仗。

1.3 卡密爾→普蘿艾絲／非洲

卡密爾的行動素軸線同樣透露曖昧的兩性關係，表現充滿戲劇性。

33　Cf. *Le Petit Robert* et *Le Petit Larousse.*「montrer le bout de l'oreille」其實意指「露出馬腳」。這也說明為何在舞台上，羅德里格看到女演員露出耳朵並指著耳垂上塗的胭脂，他立即接腔：「正是！／這就是畫龍點睛之為要！」（"C'est cela même!/ voilà l'importance d'une touche juste!", 905）換句話說，就算意識到騙局，他也不在意。

　　一幕三景，他到佩拉巨宅第向普蘿艾絲告別，兩人在花園中隔著樹籬相
會，樹籬以一人高的樹叢圖畫景片意示，女主持人躲在後面，拿著景片隨著
他們一起移動。卡密爾走在樹籬前面，普蘿艾絲跟在樹籬的另外一側亦步亦
趨；這片活動式樹籬將這對情人分開，卻也同時「聚攏」了他們。配合樹籬
的妙用，兩人親密互動，洩露了愛情初萌時的矛盾情感。觀眾不禁想問：這
兩人到底是怎麼想的？卡密爾雖然強吻了普蘿艾絲，吻她之前卻質問：「誰
知道，// 這個天主，/ 難道你一個人 / 不能夠 / 帶來給我？」[34]（676）
他面帶猶豫，一句話頓了四次才說完。而普蘿艾絲雖然兩度斷然拒絕對方求
愛，可是她如果真的對他一點意思也沒有，那彼此之間又怎麼會密切互動
呢？再說，卡密爾也懷抱克羅岱爾筆下角色息息相通的雙重意志：他對非洲
的讚美，實為獻給情人的頌詞。

　　這一景完全建構在語意模稜的動作上。在克羅岱爾的戲劇世界裡，情人
相見必有「遮屏」阻隔[35]，在《緞子鞋》中，首先便是這片活動式樹籬，當卡
密爾喊道：「走吧」（675），它被翻覆，改由普蘿艾絲手持的扇子繼續遮
蔽彼此的視線[36]，一對情人陷入「在場時分離」的矛盾處境。熱烈慾求著的愛
人雖然被樹籬所遮掩，卻並非全然看不見，卡密爾透過樹籬的孔隙偷窺到她
的「小耳朵」（674）——意即她的身體。此外，兩人默契十足的動作，披
露了「看到」和「聽到」的雙重含意[37]（672）；縱使不能面對面，兩人心意
相通，這是佩拉巨面對妻子也達不到的境界。

34　"Et qui sait,// ce Dieu,/ si vous seule/ n'étiez pas capable/ de me l'apporter?"

35　形成一種「分離性的結合」，參閱本書第四章注釋 27。

36　這是演出的發明，原劇無此細節。

37　卡密爾：「我們之間的這道樹籬證明你不想見我」，普蘿艾絲回道：「我聽
　　到你說話，這還不夠嗎？」法語的「聽到」（entendre）一字亦有「聽懂」
　　的意思。

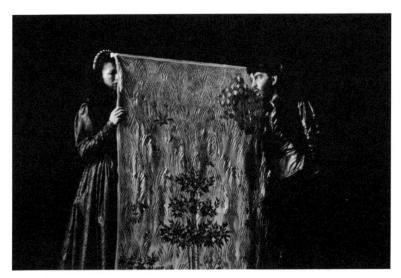

圖2　一幕三景，卡密爾隔著樹籬和普蘿艾絲會面。

　　藏在樹籬後面的普蘿艾絲看似閃躲追求，一旦卡密爾大步走開時，偏偏又在樹籬的掩護下主動靠近，有時甚至可看見樹籬在微微顫動——當她為卡密爾擔心，或卡密爾說中她的心事時[38]。最妙的是，身體雖然躲在樹籬後，普蘿艾絲卻高舉拿著白扇子的手靠在樹籬上方搧動，暴露了她內心的起伏，或是反背在身後露在樹籬的外面，看似要引起對方注意，撩撥他，希望他走近。這場道別戲中的每個動作都意味模稜，說不準究竟是誰在勾引誰。

　　卡密爾強迫普蘿艾絲與自己正眼相看為此景的高潮。他剖白：「亟待創建的美洲 // 比較行將沉淪的靈魂，// 又算得了什麼呢？」[39]（676）他指指自己，旋即熱情讚頌非洲。隨著卡密爾的情緒越來越高昂，普蘿艾絲

38　當卡密爾說：「我最珍惜的那道 40 法呎長的屏障，不時讓我付出一兩艘駁船的代價，並且讓來客稍感到為難」（672），以及「可是我知道你在想什麼」（673）。

39　"Et qu'est-ce qu'une Amérique à créer// auprès d'une âme// qui s'engloutit?"

的呼吸越來越急促，她遮住臉的扇子也不禁越搧越快。卡密爾一時心急，甩手揮掉扇子，逼迫對方正視他這位待救贖者。面對這個「浪子」（Enfant Prodigue），女人的任務（或受到的誘惑）在於使他放棄非洲的投機事業，重回天父的懷抱。這個任務的本質很複雜，不僅神祕、愛戀，同時又帶著母性意味[40]。

　　為了追求意中人，卡密爾使出渾身解數：跪在樹籬前面宣誓，面帶微笑（有名的「愛撫的微笑」，674），模仿女主角說話，追著樹籬跑，強吻她，甚至不惜褻瀆神明（說到「宗教、家庭、祖國」時，連啐三口口水，並用手畫十字聖號，673）；最後，正式告白時，他用刀割破自己的手腕[41]，誇張地發下血誓。另一方面，這個天生浪子縱使看來浪蕩不羈，當他提到要在非洲贏得一小塊領地時，臉上卻突然閃過寂寞的神情，此時，憂鬱的旋律（下一場伊莎貝兒的主題樂聲）響起，宛如出自他的心底[42]。過了一會兒，他才回過神來，堅定地回答普蘿艾絲的問話：「為我自己一個人〔開創一番事業〕」（678）。

　　卡密爾是全劇唯一情場戰場兩得意的人物，其他人都罵他是「叛徒」。維德志用心展演台詞的多層喻意：首幕卡密爾和普蘿艾絲情愫發軔，三幕七景指涉受精的詩化意象（送給夢中的妻子一顆珠子），三景之後上演夫妻口角「活生生的圖畫」（tableau vivant），作用不在於反諷，而是默示昇華的愛情：卡密爾跪在看不見的天父面前，隱喻式地演繹「浪子回頭」的寓言；他說：「我們的肉體就是這樣。/ 但是誰不感到被冒犯當看到我們誠實的工作服 // 穿在別人〔耶穌〕的背上變成了 // 一種偽裝？」（841）[43]

40　Cf. Weber-Caflisch, *Dramaturgie et poésie, op. cit.*, p. 134.

41　這是演出動作，不見於原劇。

42　因為普蘿艾絲看起來沒聽見。

43　"Notre corps est ce qu'il est./ Mais qui ne serait froissé de voir notre honnête vêtement de travail// Devenir sur le dos d'un autre [Jesus]// un déguisement?"

接著跪下，懊悔地咬自己的手指。

1.4 佩拉巨→普蘿艾絲／非洲

佩拉巨也是個動向不明的主體，特別是一幕二景面對巴塔薩，以及二幕四景和妻子普蘿艾絲晤面時最為清楚。

一幕二景的表演重點在於兩個可憐的老頭（佩拉巨和巴塔薩）互換任務。佩拉巨在第一景結尾先上場，蹲在穿白衣黑褲、身體反綁船桅的神父腳前仰望著他，聽他為男女主角祈禱：「填滿這些情人心中如～此的欲壑，／排除他們種種日常的意外，／讓他們體現出最初的／渾然一體／和本～質／一如天主從前曾構思的／在他們難以遏制的關係中！」[44]（669）。接著佩拉巨兩手往兩側方向平伸，身體看起來呈十字形，對著匆匆趕來的巴塔薩明確地指出兩條路：一條是他自己將走的山路，另一條則指向老友將護送妻子前往一家濱海旅店等他的路途。這兩位演員一動一靜，他們討論自己「深愛並且失去的女人」[45]，充滿懷舊情懷，令人同感他們的孤獨。

從台詞和演員移位的關係來看，佩拉巨交代完彼此的任務後，突然一個大轉身背著雙手，圍著老友繞圈子，而後者則站在原處激動地抗議。像是一位「遊蕩的法官」（741），佩拉巨只在一個地方曾停下腳步，笑問巴塔薩：「你當年為什麼沒娶她〔繆齊克〕呢？」（671）。面對老友的抗議，佩拉巨高舉表姊的求救信函，表示情勢很緊急，他非得親自前去處理不可。他用手指著好友的胸膛，下命令道：「我負責繆齊克／／而你／／我交付普蘿艾絲給你」[46]（Ibid.），中間停頓了兩次，顯見任務之重要。

44 **"Remplissez ces amants d'un te~l désir/ qu'il implique à l'exclusion de leur présence dans le hasard journalier/ L'intégrité primitive/ et leur essen~ce même/ telle que Dieu les a conçus autrefois/ dans un rapport inextinguible!"**

45 Recoing, *Journal de bord*, *op. cit.*, p. 27.

46 "Je me charge de Musique// et toi// je te confie Prouhèze".

　　進一步分析，佩拉巨從一開始就打算割捨夫妻之情，所以才大繞圈子走路以避免正視老友。諷刺的是，蹲在十字架前反思的明明是佩拉巨，最後卻是摯友當了他的替死鬼，且日後巴塔薩胸膛將受致命槍擊的位置，正是佩拉巨手指之處。至於巴塔薩，他好像被佩拉巨定在場中央，乾著急卻走不掉，似乎已事先感受到這趟任務的危險。

　　二幕四景，佩拉巨見到了妻子，場上只用到兩張椅子，簧風琴音樂輕輕流瀉台上。追愛失敗的普蘿艾絲羞愧難當，坐在椅上佯裝刺繡，始終不敢面對四處走動的丈夫，佩拉巨則說服妻子放棄正與死神搏鬥的羅德里格，隻身前往非洲接管由卡密爾掌控的摩加多爾。舞台場面調度恪守「背對背」原則，反諷地詮釋這個場景的關鍵字——「看」（regarder/ regard）。仔細想，這真是個奇怪的橋段：一位丈夫為了使妻子離開她的情人，而激勵她前往覬覦她美色的叛徒身邊！

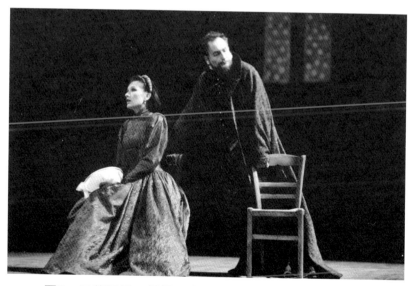

圖3　二幕四景，佩拉巨在翁諾莉雅的古堡見到妻子。

這對老夫少妻早已貌合神離：他們的視線方向始終相反。唯一令人感覺溫情流露的時刻，是佩拉巨捧著妻子的雙手，反問她：「為什麼／你不能為他〔羅德里格〕做好事呢？」[47]（744）這時他們的關係比較像是父女。沒想到僅僅間隔兩句台詞，普蘿艾絲絕望地大喊：「**去做惡還比無用地／被你關在這座花園中來得好**」[48]（*Ibid.*），夫妻看似決裂。

坐在椅上的普蘿艾絲一直背對著丈夫，後來佩拉巨癱坐椅上，換成她在場上遊走。曾有那麼一瞬間，普蘿艾絲站在丈夫的椅子後面，身體卻轉到後面望著高處情人的房間，佩拉巨則直視觀眾方向，兩人近在咫尺，卻看著相反的方向。除了兩個地方以外（「我的靈魂，他〔羅德里格〕要是擁有了，／我知道／就能使他免於一死」[49]；「我真的只能使他毀滅嗎？」，743-44），這對夫妻一直沒有正眼相看。年輕妻子手中的刺繡活兒，僅是讓她留在這個家中的最後藉口；一旦下定決心表白，她大動作起身，未完工的刺繡滑落地上。

透視這場戲的焦點在於老法官當真把「女人」和「領地」混為一談。他站在妻子身後，激情地說：「是的，／我愛過她〔非洲〕。／／／我／渴望／她的面目／不帶希望地。／就是為了她，／國王一允許，我就離開我那匹遊蕩的法官的馬。／／／就像我的祖先注視著格羅納達……」[50]（741），然後彎下腰，想愛撫她，換言之，在他心裡，普蘿艾絲等同待收復的失土，她卻全無反應。

47 "Pourquoi/ ne seriez-vous pas capable de lui [Rodrigue] faire du bien?"

48 **"Il vaut mieux faire du mal que d'être inutile/ Dans ce jardin où vous m'avez enfermée"**.

49 "Mon âme,/ s'il [Rodrigue] la possédait,/ je sais/ qu'elle l'empêcherait de mourir".

50 "Oui,/ je l'ai [l'Afrique] aimée./// J'ai désiré/ sa face/ sans espoir./ C'est pour elle,/ dès que le Roi l'a permis que j'ai quitté mon cheval de Juge errant./// Comme mes aïeux regardaient Grenade...".

　　下一瞬間，佩拉巨突然轉身邁步走到舞台左後方，注視著背對自己的妻子，以驚人的聲勢痛斥他的敵人：「**十字軍遠征對我來說並未停止。/ 天主創造人並非為了讓他獨自活著。/ 如果沒有這個女人，/ 就不應該放走 / 祂賜給我的敵人。/ 摩爾人和西班牙人不應該忘記他們本來就是彼此依存；// 這兩顆心 / 不應該停止 / 親熱的擁抱** / 他們在野蠻的搏鬥中 / 這麼長久以來彼此 / 殺來殺去」[51]（741）。這一大段具有強烈攻擊性的論述，實際上是在傾訴他自己受挫的情感，把當中的「敵人」換成「女人」、「非洲」或「阿拉」，差別並不大。而當說到「親熱的擁抱」（étreinte）一字，維德志主演的佩拉巨把雙手舉在胸膛的高度緊緊握住。他以暗示情色意味的手勢注釋台詞裡的政治背景，實與劇中其他男性角色並無二致。

　　維德志固然在某些片刻展現了一位「恐怖法官」（670）的尊嚴與威權，多數時候卻顯得趑趄不前。他是當真「斜著」（à l'oblique）演戲；為了躲避巴塔薩和妻子的目光，他在場上繞圈子或四處遊走；二幕七景晉見國王，他一逕跟在國王身後走對角線[52]。正如普蘿艾絲向巴塔薩所抱怨的，佩拉巨的愛情是「奇怪且拐彎抹角的」（684），他用敵人的疆域來比喻女人。沒有出路的愛情引發佩拉巨的恨意，最後向外爆發化為討伐異教徒的職志，絕望的情場立時昇華為剷除異己的戰場，這是維德志的舞台詮釋。

51　"**La croisade n'a pas cessé pour moi./ Dieu n'a pas fait l'homme pour vivre seul./ A défaut de cette femme,/ il ne faut pas lâcher cet ennemi/ qu'il m'a donné./ Il ne faut pas que le Maure et l'Espagnol oublient qu'ils ont été faits l'un pour l'autre;// Pas/ que l'étreinte/ cesse de ces deux coeurs**/ qui dans une lutte farouche/ ont battu si longtemps l'un/ contre l'autre".

52　參閱第六章「3.4 對角線」。

1.5 第一位西班牙國王→美洲（女奴）／西班牙（原配）

一脈相通的行動目標同樣出現在西班牙國王身上。一幕六景，在王宮中，國王正和掌璽大臣辯論他的新寵——美洲，大臣驚訝地看著國王脫掉鞋子，把腳放進「這個世界的海灘上」（前景的藍色地板），以回應太陽約他越過海洋之邀。國王隨之面露曖昧的滿足表情，神情鬆弛下來。他摘下王冠，說道：「西班牙，// 這個妻子／我戴著她的戒指」[53]，接著用疲軟的聲調說道：「在我看來比不上／那個黝黑的女奴〔美洲〕，/比不上那隻銅翼母畜別人為我在黑夜地區栓住的！」[54]（688）演員（Jean-Marie

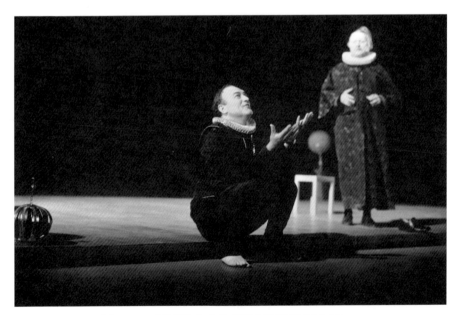

圖4　西班牙國王在海邊夢想爭逐新大陸。

53　"L'Espagne,// cette épouse/ dont je porte l'anneau".

54　"m'est peu/ à côté de cette esclave sombre [l'Amérique],/ de cette femelle au flanc de cuivre qu'on enchaîne pour moi là-bas dans les régions de la nuit!"

Winling）傳神地演出政治欲望的官能性（sensualité）意味，彷彿美洲——
「那個黝黑的女奴」——就在眼前。

　　國王坐在前景右側，兩隻腳「浸」在海中，一邊享受陽光，一邊反省，
而後越說越興奮：

> 「大海對於我們已經失去了恐嚇力／只保留它的神奇；／
>
> 是的，／它翻騰的潮流／不／足以／打亂連接兩個卡斯提耶之
> 間的黃金大道，／
>
> 經過那裡我的兩列船隊／忙著穿梭來往，／
>
> 為我載去教士與戰士／並為我運來這些異教的奇珍異寶／由
> 太陽所孕育。」[55]（688）

國王這時放慢說話的速度，兩手交叉放在下體前，漫不經心地微笑，完全沉
醉在幻想裡以至於自以為是太陽，「運行在兩個大洋上之頂端／／駐足／／
一時不動／／鄭重地猶豫！」[56]（Ibid.）他站起身，腳步略微踉蹌，身旁大
臣及時扶住。這段幻想皇家黃金船隊在陽光中來回穿越海洋的台詞，藉著暗
示性的演技和語調表露當中隱藏的情色意涵。

　　接下去，國王做出擁抱美洲的姿勢，「滑溜溜／在他的臂彎中，／滿
心不願，充滿毒意」[57]（689），他兩手握拳、交叉，置於胸前。他記得當
自己「娶西班牙時」，也是為了在手裡「感受到她整個兒活生生／服服

55　"La mer a perdu ses terreurs pour nous/ et ne conserve que ses merveilles;/ Oui,/ ses
　　flots mouvants/ suffisent/ mal/ à déranger la large route d'or qui relie l'une et l'autre
　　Castille/ Par où se hâtent allant et revenant/ la double file de mes bateaux à la peine/
　　Qui me portent là-bas mes prêtres et mes guerriers/ et me rapportent ces trésors
　　païens/ enfantés par le soleil".

56　"Qui// au sommet de sa course entre les deux Océans// Se tient// immobile un
　　moment// en une solennelle hésitation!"

57　"toute glissante/ entre ses bras,/ pleine de refus et de poison".

貼貼／和可人心意」[58]（690），他伸出手，好像看到西班牙溫順地停在自己腳前。有趣的是，國王談起美洲像是新寵，以至於覺得對原配西班牙感到不忠，難怪他對將替自己統轄新大陸的代理人羅德里格妒忌不已，需要掌璽大臣著力勸慰。

這一景再度見證了擴大領土野心的情慾面。

1.6 第二位西班牙國王→英國／「女演員」＝「英國女王」

本劇男性角色普遍在成就「大我」或「小我」的決斷界線之前徘徊，到第四幕，這二分的欲望目標在「英國女王」一角上融為一體。第二位西班牙國王為了捉弄羅德里格，硬要一名女演員扮演英國女王。四幕四景一如仿造的戲劇場景，第二位國王之意願分裂為「英國」和「女演員」雙重目標，這只是戲謔模仿第一位國王的意願，後者的夢想（女體化的大地）當真以英國女王之姿現身。

在女演員轟動登台前，國王頭戴金紙王冠，手持透明頭蓋骨，先上演了一小段獨角戲——「預見無敵艦隊全軍覆沒」，他哭哭啼啼的悲情演技，諧擬哈姆雷特拿著頭蓋骨冥想人生意義的橋段。這段獨角戲預告即將登場的演戲橋段。國王的傳達員打扮像是魔術師，他領著女演員入場，她的造型出自華德迪士尼卡通的白雪公主，顯見其假；面見國王，她伏地行禮後翻身滾到國王腳邊，強力演出心中莫大的哀傷。她以過大的肢體動作，搭配浮誇的聲調，主演一名古典角色——怨婦。女演員賣力演出，技高一籌的國王仍成功迫使她演出英格蘭女王一角。「瑪麗／女王／／／目前／不在／英國」[59]，國王一邊宣布，一邊逼女演員從舞台右邊橫著退到左邊。女演員問：瑪麗女王在哪裡呢？國王脅迫她跪下，宣布：「正在這裡，就在我的腳邊」

58　"pour la sentir tout entière/ vivante/ et obéissante/ et comprenante".

59　"La Reine/ Marie/// n'est plus/ présentement/ en Angleterre".

（889）。中了國王的圈套，女演員接受了這個角色。

為了強調自己對菲利普‧西多尼亞公爵[60]一往情深，女演員不惜在國王面前主演一場大戲；同樣地，為了重建遭新教大軍擊垮的威權，國王也不排斥演上一齣。他說話裝腔作勢，行事拐彎抹角，在這場會面的結束，用抑揚頓挫的聲調宣布：「所有 // 捲入 / 大海 / 以及我的軍隊 / 的一切 / 在此刻 / 都呼應 / 菲利普 / 的名字」[61]，他在台上繞了一大圈才結論道：「我全都送給你」（890）。

這場「戲」是克羅岱爾主角分裂欲望的降格變奏。「女演員」和「英國」的對等關係奠基於雙重欺騙：國王騙過女演員，使她相信自己是英國女王，後者再欺騙羅德里格；易言之，前三幕中「女人」等同於「領土」不過是謬誤的空想。

1.7 瑪麗七劍→非洲（母親）/ 奧地利的璜（父親）

瑪麗七劍重新奪回非洲 / 母親的欲望披露了本劇主題的另一個小變奏——「待征戰的疆土」對照「初萌的愛情」。四幕三景，她和屠家女忙著規劃出征。她們各自從舞台兩邊的藍色水域搬來海怪頭和海怪尾，兩人坐在海怪頭尾中間的地板上，划起這艘海怪小船。屠家女由女主持人直接出任，沒有改換任何裝束，更凸出這一景的遊戲質地。

兩個女生嬉戲、玩鬧，各自爬上海怪的頭尾偵測遠方動靜、學海鷗叫聲等等。這艘小船甚至一度進水，屠家女趕緊用小手帕忙著把水從船裡舀出去！即便兒戲若此，瑪麗七劍所勾勒收復天主教會失土的反攻計畫，其侵略性及毫無妥協餘地的英雄本質也嚇到了屠家女，她露出害怕的鬼臉。

60　1588 年西班牙無敵艦隊的統帥爵號為 Duc Alonso M. Sidonia，此處克羅岱爾把他的名字改為 Felipe。

61　"Tout/ ce qui// mêlé/ à la mer/ et à mon armée/ répond/ en ce moment/ au nom/ de Felipe".

事實上，瑪麗七劍也躲不了意志分裂的命運。在夏佑舞台上，她出戰的志向和前三幕羅德里格的出征同樣不切實際；話說回來，這場神聖戰役絕不寬容的理想主義超越了一切懷疑：瑪麗七劍喊出情人的名字時，雙手舉起船槳，用肩挑起，狀如挑起十字架，她尋思：福音書提到「『有個人名叫約翰[62]』，好像是在說他！」（883）。

儘管瑪麗七劍二分的欲望在她情人領導的勒潘陀（Lépante）戰役[63]中完美結合為一，她在第三景的衝突是必須在父親和情人間選邊站；她對屠家女否認對璜的愛意，一再強調自己對父親的仰慕。結尾，她單獨站在台上[64]，以偽裝的友誼形式[65]，略微嬌羞、激動地吐露少女情懷，表現很動人。

1.8 繆齊克→那不勒斯總督／「魔幻共和國」

繆齊克與那不勒斯總督幸福的情節支線，作為男女主角的悲劇對照，主體繆齊克同樣表達了內心「佛洛伊德慾望」及其昇華的衝突。在舞台上，繆齊克看來淘氣、純真，卻也留下了令人不安的痕跡。她的愛情目標——建立一個「魔幻共和國」（république enchantée, 787），則須付出鮮血的代價。

二幕十景，繆齊克在西西里的原始森林神奇遇到那不勒斯總督，舞台灑下橄欖綠的光線，場中央出現一長條白色光河，把舞台切成左右兩半，繆齊克的主題樂聲「音樂盒」響起。在這個遺世獨立的角落裡，繆齊克穿著雪白的連衣裙，外披那不勒斯士官的深藍色軍大衣，忙著用小鍋子煮花茶，她的夢中情人則穿著銀光閃閃的歷史戲服[66]，騎著自動小木馬從舞台後景登場。接

62　法文中的 Jean（尚）和西班牙文中的 Juan（璜）均指同一個英文名字約翰（John）。

63　參閱第四章註釋 43。

64　此為舞台表演詮釋，克羅岱爾並未註明屠家女已離場。

65　她喬裝成男生，意外救了璜。

66　以表達月華映照在身之意。

著上演「盲目」相認：他們倆閉上眼睛，各自朝相反的方向轉身，一邊摸索著走到舞台深處後「相遇」，她用一頂樹葉編成的王冠為總督加冕。之後，兩人內心風暴外現，各自轉身往相反方向狂奔，遠離對方，最後再度於光河處碰頭，兩人倒在「河中」，總督在繆齊克懷中得到新生。

　　這一景使用孩子氣的道具如小木馬、三色羽毛軍帽（屬於那不勒斯士官）、小鍋子、裝著一把吉他的小籃子等，利用演技洩露孩提時代的記憶[67]，言下之意頗為模稜：繆齊克在白衣裙外穿上士官的大衣，親吻他的軍帽[68]，別有意味地看了總督一眼，說道：「我可憐的士官僅僅漂浮了一會兒，／沒多久時間，／只夠晃著手向我道別」[69]（761）。總督聞言一臉尷尬，轉頭看向別處。

　　那不勒斯總督在光河裡重生，維德志的場面調度蘊含精神性，委婉披露總督的情慾；繆齊克趴在後者身上，用軍大衣蓋住他，「召喚神聖」的主題旋律響起，總督大喊：「神聖的／音樂／／在／我的裡面」[70]（764）。暗夜中，位於神祕光河盡頭的小木馬始終有聚光燈照著。繆齊克表白：「這幸～福／／使你如此被愛／／我的聲音／對你說話時，／這種喜樂，／哦我的朋友，／我真尷～尬／給了你」[71]（765），略顯疲憊的她離開總督的懷抱，走到稍遠的地方躺下。

67　從佛洛伊德的觀點看，下意識從孩提時期即已植基，見其 *Introduction à la psychanalyse*, *op. cit.*, pp. 184-97; *L'Interprétation des rêves*, *op. cit.*, pp. 453-67。

68　男性大衣和帽子都是男性性器通行的夢象徵，*Introduction à la psychanalyse*, *op. cit.*, p.142; *L'Interprétation des rêves*, *op. cit.*, p. 309-10。這場戲瀰漫特別濃郁的夢境氣氛。

69　"Mon pauvre sergent a flotté un petit peu,/ pas longtemps,/ de quoi me dire adieu avec la main".

70　"La divine/ musique// est/ en moi".

71　"Ce bonheu~r// qui te fait tant aimer// Ma voix/ quand elle te parle,/ cette joie,/ ô mon ami,/ que je suis confu~se/ de te donner".

　　這場戲結束前，總督對繆齊克說：「讓我們向黑夜／及大地／的提議讓步吧。∥和我一起到這張蘆葦、蕨草厚床／你已鋪好的」[72]；繆齊克聽懂了，一臉羞赧地回答：「要是你想擁吻我，／那麼／你就聽不到音樂了！」[73]（766）無暇聽他分辯[74]，她匆匆收拾隨身物品，騎上小木馬，等著她的騎士領她一同前行。這個心靈相通的溯源場景裡，情色的意味點到即止，且被繆齊克個人稚氣的音樂盒主題樂聲、稍後管風琴莊嚴的樂聲、加上無邪的道具和動作表現給淡化[75]。

　　明亮快樂的繆齊克，帶給了作者自認為陰鬱的《緞子鞋》一線光明[76]，相對而言，維德志執導的三幕一景卻充滿暴力陰影，令人懼怕。於布拉格的聖尼古拉教堂內，大腹便便的繆齊克穿著豪華厚重的白皮裘坐在地上，倚靠著跪凳，厲聲道出對生產的焦慮與恐懼。假使各自站在椅子上的三位聖人指涉守護耶穌誕生的三位博士，同樣是即將臨盆的孕婦，繆齊克卻絲毫沒有迎接新生命的喜悅；她的五官皺擠在一起，身體因痛苦而蜷曲，聲調由於恐懼而變得尖銳、刺耳，眼神流露出驚嚇，表情看起來有點猙獰。

　　在莊嚴的管風琴樂聲中，聖尼古拉、聖博尼法斯和雅典的聖德尼斯「辯論」宗教戰爭之正當性[77]。舞台上籠罩著可怕的緊張氛圍，完全不見聖嬰誕生的祥和之氣，繆齊克不住呻吟，面容與身體扭曲，披露了在 17 世紀，無辜百

72　"Cédons à ce conseil/ de la nuit/ et de toute la terre.// Viens avec moi sur ce lit profond de roseaux et de fougères/ que tu as préparé".

73　"Si vous essayez de m'embrasser,/ alors/ vous n'entendrez plus la musique!"

74　他說：「我只想睡在你身旁／握著你的手，／傾聽∥森林、／大海、／流過去的水，／以及總是回流的水聲〔……〕」（"Je ne veux que dormir près de toi/ en te donnant la main,/ Ecoutant// la forêt,/ la mer,/ l'eau qui fuit,/ et l'autre qui revient toujours [...]", 766）。

75　參閱本書第六章「1.2.4 木馬」、「2.4 神聖召喚」、「4.2 洩露／否認愛慾的手勢」。

76　Claudel, *Mémoires improvisés, op. cit.*, p. 310.

77　三位聖人逐一發言，台詞彼此指涉，但未真正對話。

姓只因懷抱不同信仰就遭到殘酷殺害的事實。她哭喊：「啊！／我又見到／**那些血淋淋的人頭**／／從它們中間／我不得不穿過／／〔人頭就〕插在查理橋兩邊／在我丈夫／的命令下！」[78]（784）。

　　繆齊克即便振振有詞地反駁指責，聖人也在一旁助陣，卻完全無法安心。她夢想著建立一個「魔幻共和國／住在其中的靈魂搭著小舟互相拜訪／〔小舟輕到〕一滴眼淚即足以壓垮」[79]；她吶喊：「國王，／我的主人，／為這個國家帶來／／平穩／／及和平，／／／同時也帶來妻子／／**極心愛的**，／而就在這裡／／**沒有面目**／／我要留下來／直到永遠，／我，／繆齊克，／身負／**沉重的**／果實」[80]（787），她嘶喊的聲調道出了內心的恐懼，而非幸福的期望。

　　三位聖人凌厲的反省尤其使人惴惴不安，縱然溫和如聖尼古拉，也不免強硬發表：「醒過來，善良的人！／不要向我／寄望／哭求／施湯！」[81]（783）聖博尼法斯勢不兩立的嚴峻態度源於對異教徒的惱怒。聖德尼斯則凜然作結：自己被砍下的頭顱將是完美的提燈，用來引導信徒「穿越洶湧波濤／和黑夜」[82]（789）。繆齊克為她即將誕生的孩子祈禱，並與後世的其他靈魂許下約定：「我主，／使這個孩子／／**在我裡面**／／我要豎立／在歐洲

78　"Ah!/ je revois/ ces **têtes sanglantes**// entre lesquelles/ j'ai dû passer// et qui furent plantées de chaque côté du Pont Charles/ par l'ordre/ de mon mari!" 查理橋在布拉格，連接舊城與新城。1621 年 6 月 21 日，12 位捷克貴族被砍頭，其首級掛在橋上示眾，見余中先譯，《緞子鞋》，前引書，頁 139，注釋 1。

79　"république enchantée/ où les âmes se rendent visite sur ces nacelles/ qu'une seule larme suffit à lester".

80　"Le Roi,/ mon maître,/ a apporté à ce pays// l'immobilité// et la paix,/// mais il a apporté aussi avec lui son épouse **bien-aimée**,/ et c'est ici// **sans visage**// que je veux m'arrêter/ toujours,/ moi,/ la Musique,/ **lourde**/ du fruit/ que je porte".

81　"Réveillez-vous, bonnes gens!/ ce n'est pas moi/ sur qui il faut compter/ pour pleurer/ dans votre soupe!"

82　"à travers les flots/ et la nuit".

的／中心／成為一個音樂的／創作者／並讓他的喜樂／對所有聆聽的／靈魂／成為／一種約定」[83]（790），她用微弱的聲音道出，隨即累癱倒在場上，使人對此前景不敢樂觀期待。

從一個在啟幕愛做夢的少女，第二幕成為那不勒斯總督幸福的妻子，到第三幕蛻變為敏感、不安、恐懼的未來母親，繆齊克雖然希望她的下一代能建立一個用音樂化解紛爭的和諧國度，但根本無法被三位聖人將宗教戰爭合理化的說詞給說服。演員嘉絲達兒蒂（Jany Gastaldi）驚懼的表情和聲調，將角色對被提升為聖戰的下意識焦慮徹底爆發出來，反映了導演的批判。

1.9 月亮和聖雅各

這齣漫長的愛情大戲中，男女主角兩相分離，因此不但需要許多分身推動劇情[84]，也需要超自然的角色之助，如守護天使、月亮、聖雅各，它們的功能說來似非而是，既要防範這對戀人相見，同時又充當他們彼此聯繫的管道；藉由它們，超越世俗的愛情被大加頌揚。然而月亮和聖雅各縱使信誓旦旦地表達男女主角不能結合的立場，卻頗能體會這對戀人內在撕裂般的痛苦，表現感人。

二幕終場，舞台最前景的兩座船首人身側面雕像被拉近，飾演「月亮」的瓦拉蒂埃（Dominique Valadié）身穿一襲設計繁複的象牙白巴洛克風長禮服，站在兩個雕像中間，羅德里格睡在男性雕像上面。月亮是男女主角在摩加多爾要塞牆前夢幻般結合的唯一見證，是他們下意識的代言人，宣稱他們的結合與肉體無關：「這／神聖的／搏動／一個人的靈魂／和另一個人的靈魂／彼此認出／毫無隔閡，／／就像父親和母親／在受孕的那一剎

83　"Mon Dieu,/ faites que cet enfant// **en moi**// que je vais **planter**/ en ce centre/ de l'Europe/ soit un créateur/ de musique/ et que sa joie/ à toutes les âmes/ qui l'écoutent/ serve/ de rendez-vous".

84　參閱本書第九章「2 主角之嘲諷分身」。

那」[85]（778）。同時間，這個場景中一再重複的「擁吻」（baiser）一字總是加重聲量道出，似乎暗示它的合理延伸含意——「做愛」。

　　瓦拉蒂埃描述那場幽會，在關鍵字上，以突變的語調，一個音節、一個音節地清楚道出，例如：「當／他的靈～魂／和他分離／在這擁吻中，／當／／沒有身體／／她與另一個靈魂相會，／誰能說他還活著？」[86]（781）其中，「沒有身體」一詞，不僅在詩行中被獨立出來，且聲調突然拉高再陡然降下，十分戲劇性。「雙重影」一角體現的是兩個靈魂的「具體」結合，這點從瓦拉蒂埃的矛盾演技可以看出端倪，她異常熱切地代替普蘿艾絲宣示光榮的狂喜：

> 「到了那時／我將把他〔羅德里格〕／交給天主／完全坦露、撕裂，讓天主充實他／在一記天雷中，／到了那～時／我將擁有一個丈夫／而且我將把／一位天主／抱在懷中！／**我主，／我將看到他的喜樂！／我將和您看到他／而且是我／**為促成此事的緣由！」[87]（780）

這段表白愛情勝利的台詞，全部以上揚的語調高聲道出，演員臉上偏偏爬滿了淚水，與她說台詞熱切的情緒相牴觸。

　　因為此事牽涉到將女主角本人當成羅德里格被釘上十字架的婚床（779），瓦拉蒂埃演出這種非同尋常的愛情之快感、痛苦與恐怖，為女主角

85　"ce/ battement/ sacré/ par lequel les âmes/ l'une dans l'autre/ se connaissent/ sans intermédiaire,// comme le père avec la mère/ dans la seconde de la conception".

86　"Et lorsque/ son **â~me**/ s'est séparée de lui/ dans ce **baiser**,/ lorsque// **sans corps**// elle en rejoignait une autre,/ qui pouvait dire qu'**il** restait vivant?"

87　"C'est alors/ que je le [Rodrigue] donnerai/ à Dieu/ découvert et déchiré pour qu'il le remplisse/ dans un coup de tonnerre,/ c'est **alo~rs**/ que j'aurai un époux/ et que je tiendrai/ un dieu/ entre mes bras! / **Mon Dieu**,/ **je verrai sa joie!**/ **je le verrai avec Vous**/ et c'est **moi**/ qui en serai la cause!"

吶喊出在十字架上結合的殘酷。從男主角的立場看，他不斷地通過這顆「衛星」[88] 抱怨：「你所在之處 / 我 / 從此 / 無力 // 逃脫這個折磨的天堂」[89]（781）。可是，萬一有人質疑這段形而上的愛情，教堂鐘聲和聖潔的音樂則伴隨月光傳達這對戀人的下意識夢囈。

在聖雅各方面，他的台詞富精神啟發性，只是字裡行間也披露了愛慾。二幕六景，他站在小舟上，由四名工作人員抬上場，裝扮卻相當人性：身穿深藍色舊大衣，頭戴帽，胸前佩戴一串扇貝項鍊，手上拿著朝聖者助行的長杖，上面還鑲著三顆閃亮的大燈泡。女主持人上台，遍灑閃亮的碎紙片——代表大熊星座，場上迴響著興高采烈的音樂。就是在這種洋溢童稚氣息的戲劇化氛圍裡，聖雅各微笑地傳達了天上愛情之超驗性：「你們〔男女主角〕可以找到我像是個標記一樣。/ 在我身上你們倆的動作結合 / 我的 / 直到永恆」[90]（752），但結論卻道出男女主角戀情的另一面：

> 「雖然我看來靜止不動，/ 我逃不掉 / 無時無刻 / 陷入 / 這種循～環的 / 狂～喜中。///
>
> 抬起 / 眼睛 / 望著我吧，/ 我的孩子，/ 望著我，/// 這個穹蒼的大使徒，/ 他存在 / 這種運～輸〔激～動〕的狀態中。」[91]（752）

88　Recoing, *Journal de bord*, *op. cit.*, p. 60. Cf. Weber-Caflisch, *Dramaturgie et poésie*, *op. cit.*, p. 143.

89　"Où tu es/ il y a l'impuissance// désormais/ pour moi/ d'échapper à ce paradis de torture".

90　"Vous [les amants] me retrouverez comme un point de repère./ En moi vos deux mouvements s'unissent/ au mien/ qui est éternel".

91　"Car bien que j'aie l'air immobile,/ je n'échappe pas/ un moment/ à cette **exta~se**/ circulai~re/ en quoi je suis abîmé./// Levez/ vers moi/ les yeux,/ mes enfants,/ vers moi,/// le Grand Apôtre du Firmament,/ qui existe/ dans cet état de **transpo~rt**".

他特別拖長音強調「狂喜」（extase）和「運輸／激動」（transport）這兩個字，暗示其中的言下之意。

月亮和聖雅各富有同理心的表現反映出他們的人性面，帶給演出溫暖。

上文分析了角色塑造及演出表演系統組織的對話論結構，不禁令人疑惑：這齣以「征服者」（conquistador）為主角的大戲，究竟演的是哪一種戰役呢？基於《緞子鞋》書寫系統化地將大地景致情色化（érotisation），維德志用幻覺的（hallucinatoire）方式展演劇中提到的戰役，這些征伐經常和占有情人一事混為一談。無論是普蘿艾絲、羅德里格、卡密爾、佩拉巨、狄耶戈、阿爾馬格羅、瑪麗七劍、繆齊克、兩位西班牙國王、甚至是超自然的角色，演員詮釋的要務在於洩露高調台詞及隱晦動作二者間之不一致。

2 征戰之中繼──藝術

本劇宗教戰爭主題的另一變奏：藝術，特別是版畫[92]，也標示了一致的愛慾及其超越之爭。本劇論畫的數個場景均以諷刺的手法處理。有趣的是，第四幕斷了一條腿的老英雄，其「塗鴉」（peinturelures, 875）卻掩不住威脅性，暴露了他潛抑的情慾。

二幕五景在羅馬城郊外，落日餘暉中，遠眺興建中的聖彼得大教堂，年輕的那不勒斯總督為神父和好友上了一堂天主教藝術課。他們坐成一排，背對現場觀眾聆聽他熱情的演說。可是，總督的藝術作品救贖論（相對於信仰救贖論）卻說服不了人。他用輕蔑的態度談論那些「憂鬱的〔宗教〕改革

92　瑪麗七劍對羅德里格藝術使命之描述最貼切：「是他和所有的聖人〔版畫〕組成了紙上大軍」（881）。有關男主角為何選擇畫聖人、奇異的聖像美學、製成日本版畫、藝術和基督教及戲劇的關係，參見 Anne Ubersfeld, "Rodrigue et les saintes icônes", *La Dramaturgie claudélienne, op. cit.*, pp. 65-77。

者」，語帶不屑地將清教徒的救贖之道，貶為和神「在一間狹窄斗室裡進行之私人且祕密的和解」[93]（748）。按照他的邏輯，和上天分開的世間，一如清教徒的作法[94]，從此變得「**唯利是圖、俗世化、受奴役、僅限於製造有用之物**」[95]（749），這些形容詞都以加重音的憎惡方式道出。可惜他的立論並不堅實，末尾的一個手勢可以看出來：他把玩一位貴族的手杖，試著將手杖直立在手掌上時說道：「我所接觸的一切，我願它們 // 永生不亡！一個寶藏 / 永不枯竭！」[96]（750）語畢，手杖卻倒了下來。

第二位西班牙國王發表的藝術論述同樣未能說服群臣。四幕九景，為了貶低羅德里格版畫所展現之「快樂的俏皮，/ 一些剛出土 / 的想像力 // 十分充沛」[97]（926），他沒完沒了地為學院派藝術說話，實際上卻沒有人在聽；一群大臣有的打呵欠，有的彼此咬耳朵，有的事不關己，國王等於是白說。

另一方面，四幕二景，羅德里格稱許日本畫家如何藉由藝術達到超然的境界，並表達自己的美學論和宗教觀，對方卻聳肩，甚至搖手指頭表示不同意，箇中原因即在於他排斥異教徒的態度。宣稱將天主的全部福音帶給日本，羅德里格攻擊日本鎖國的同時把日本畫家趕走，他悲情地演繹東方沉默的藝術——「為什麼」片段（870-71），實則披露了一種強迫改宗的熱忱（prosélytisme），訓人的姿態引人反感。即使面對國王的特使雷阿爾（一張剪影的擬人化角色），羅德里格也無法說動對方放棄簡化的藝術口號[98]。

出人意料之外，羅德里格授意繪製的聖人肖像，幾乎都有壯碩的四肢或

93　"cette transaction personnelle et clandestine dans un étroit cabinet".

94　總督批評宗教改革者「將信徒和他們世俗的肉體分開」（749）。

95　"**mercenaire**, laïcisée, **asservie**, limitée à la fabrication de **l'utile**!"

96　"tout ce que je touche, je voudrais le rendre// immortel! un trésor/ inépuisable!"

97　"heureuses saillies,/ les trouvailles/ d'une imagination// généreuse".

98　參閱第九章「2.3 藝術方面」。

五官突出，特別是腳和鼻──男性性器的通用替代象徵，聖人全手執殺傷力強的武器，如鐵鉤（grappin）或標槍（pagaie）[99]。演員桑德勒懷著滿腔熱情形容聖人的雄姿，他們的陽剛氣勢懾人，透出男主角老殘肉體的衝動，可視為一種心理補償作用。即便是在繪畫領域，觀眾也能瞥見老英雄內心的交戰。

相對而言，為第四幕開場的漁夫擠在一張狹窄的木筏上，場上響起輕快的音樂，他們說起話來卻態勢軟弱，動作有氣無力，不明所以地呈現出陰性化的性格，似乎影射了他們對去勢的恐懼。其中一個漁夫曼賈卡瓦羅（Mangiacavallo）聽到同伴描繪羅德里格奇異的版畫時，臉上露出驚嚇的鬼臉，證實了上述男性恐懼去勢心理的假設。更何況，這些漁夫七嘴八舌地議論聖人版畫之前，剛好就是在聊「冷女人」（Femme-Froide）話題。以上種種不免引人揣測他們的性傾向[100]。

總結本章重點，一名征服者（阿爾馬格羅）遭刑求，被綑坐在搖椅上，在簧風琴背景音樂中，竟然大談待奪下的領土猶如女人的胴體，而拷問人羅德里格稍後也坐在搖椅中，擴大格局援引宇宙意象說的其實是同樣的事。第一位西班牙國王和首相討論他的新寵（美洲），一邊彷彿坐在海灘上享受陽光，浮想聯翩，性幻想呼之欲出。三幕八景，普蘿艾絲夢到一種神祕的結合，實際上卻飽受情慾折磨，在簧風琴樂聲渲染的神聖氛圍裡，天使寸步不離地守護著她。同樣地，繆齊克和那不勒斯總督的田園式愛情也夾帶含蓄的情慾，整個場景偏偏罩在夢幻般的天真氛圍裡。被樹籬隔開，卡密爾和普蘿艾絲的手勢和動作洩露了字裡行間的愛慾。宣稱是國王可怕的法官，佩拉巨不停走動，看得出他的猶疑（面對巴塔薩）、挫折（面對妻子）。至於瑪麗

99　Cf. Freud, *L'Interprétation des rêves*, *op. cit.*, p. 308; *Introduction à la psychanalyse*, *op. cit.*, p. 139, 141.

100　參閱第九章「3.2.1 謎樣的神奇漁獲」。

七劍預期的收復天主教會失土之戰，將與屠家女一同進行，這究竟是一場真正的浴血之戰或兒戲，不得不令人起疑。

上述各表演系統面對文本的獨立性促成場面調度產生歧義，角色的意識和下意識互相競爭，表演論述因之分裂，克羅岱爾式的天主教義遂無法統合全場演出。維德志其實並未質疑作者的信仰，他只是選擇從克羅岱爾／羅德里格的內心來觀照主角接受信仰的過程，導演走向比較人性化。

第六章　複調的表演組織

「《緞子鞋》屬於巴赫汀研究的『嘉年華化』文學，因此得
以保持這種深刻的曖昧性，這來自拒絕在對立行動之間做出明確
的選擇，使每個行動都能自由地充分發展為表面的矛盾。」

——Jacques Petit[1]

本章將解析夏佑版演出各表演系統的縱聚合（paradigme）[2]，包括道具
和舞台裝置、手勢、演員移位、音樂、服裝及燈光，不僅可證實上一章的結
論，且可看出這些系統如何組織表演的結構。一些表演系統（例如道具和音
樂）因為和劇本平行發展，得以在這齣超長篇詩劇裡發揮「結構的重複訊
息」（redondance structurale）[3]功能。其他的表演系統（如演技）則較難脫離
文本獨立發展，但每每透露台詞未言之意，使觀眾瞥見角色的真心。

1 道具之運用

在一個空台上，道具往往用來協助塑造角色、觸動引發舞台動作與建構
時空[4]。從夢的角度視之，維德志的演員運用道具的方式洩露了角色的下意

1　"La 'Polyphonie' dans *Le Soulier de satin*", *op. cit.*, p. 10.

2　即「縱向聯想關係」，為語言學概念，指可以在一個結構中占據某個相同位置的
　　詞語關係間之垂直關係。

3　Michel Corvin, *Molière et ses metteurs en scène d'aujourd'hui* (Lyon, Presses
　　universitaires de Lyon, 1985), p. 25.

4　Ubersfeld, *L'Ecole du spectateur, op. cit.*, pp. 151-52.

識。《緞子鞋》是齣超大型製作，利用道具和表演裝置架構表演文本，彷彿詩人透過意象精煉全詩。重複出現的舞台表演要素，非但提醒觀眾前面曾發生過類似的情境，也點出乍看互不相干之場景的相關性。演員如何使用道具，將從下列兩個層面研究：（1）角色個性的塑造與其內心動靜，（2）關鍵道具與裝置的縱聚合。

1.1 決定角色性格的道具

部分核心道具對於刻劃個性起了決定性作用。有些角色甚至由他們所持有的道具表露性格，例如繆齊克隨身攜帶的吉他指出了名字的意思，而中國人也和他手提的茶壺分不開，成為他玩噱頭的利器。以下討論四位主角使用的道具、家具及舞台裝置。

1.1.1 羅德里格

男主角先後用過佩劍（一幕七和九景、二幕 11 景）；船桅、擴聲筒、白手帕（二幕八景）；粗繩索（三幕三景及四幕 11 景）；白羽毛、白圍巾（三幕九景）；一隊模型船艦（三幕 13 景）；水桶（四幕二景）；老花眼鏡和白紙（四幕九景）等，並曾躺在小推車裡（一幕九景）、坐在搖椅上（三幕三和九景）。

四幕戲中，男主角歷經三個階段，一路向下沉淪。在前兩幕中，他大體上展現英雄氣概，只是偶爾陷入性幻想中。首先，長劍作為英雄主義的象徵，是他在一幕七景初登場時的配件，到了第九景當他負傷陷入昏迷，躺在小推車上，長劍仍牢牢地挺立在手中。不過，他的佩劍從二幕 11 景和卡密爾密談後就消失不見，但他才要開始征戰事業！從第二幕開始，羅德里格出現了反常的行為：第八景，他把遭女主角下令炮轟折斷的船桅扛上台，對準摩加多爾要塞位置摔在地板上；他用擴聲筒大聲道出對普蘿艾絲的憤怒，最後撲倒在地痛哭，用手帕拭淚，直到見到哥哥（一位耶穌會神父）搭乘的「聖

第亞哥號」殘骸才回過神，獨自扛著斷桅（狀如背著十字架）下場。

　　第三幕，羅德里格變得難以捉摸。第三景他憤而捆綁叛逆的阿爾馬格羅，之後卻坐在搖椅上遐想。第九景，他披著普蘿艾絲守護天使留下的白圍巾，把玩天使翅膀掉下的一根白羽毛思念情人。羅德里格在第二幕月亮獨白時或許是無意識地躺在男性船首半身像上睡覺，三幕 11 景的他可是完全有自覺地爬上同一個地方發表英雄式的出征演講，實則迸發潛抑的性慾[5]。

　　最後一幕進入老年，羅德里格不再英氣逼人，相反地，他樂於自曝其短：面對國王的使者剪影雷阿爾和女兒，他大剌剌地把一隻木腿抬到桌上展示。他老來在場上只得一個水桶（繪畫用）以進行反擊異教徒計劃：他口述聖人肖像的輪廓，由日本畫家為他畫出來，再製成版畫，大量販售。在海上行宮，要宣讀自己的世界和平計畫草案，他必須戴上老花眼鏡。終場，全身五花大綁的他被當成奴隸賣掉。

　　演員桑德勒使用這些道具的方式，讓人更了解羅德里格的性格，其中幾樣更道出了心聲。

1.1.2　卡密爾

　　卡密爾在一幕三景和普蘿艾絲的對手戲中用到匕首、小包袱；二幕 11 景密會羅德里格時，用到粗索；三幕七景看見熟睡的普蘿艾絲，在她手心放入一顆念珠。

　　卡密爾隨身攜帶的匕首，與羅德里格佩戴的長劍（高貴的武器）形成對比。他的栗子色小包袱，對照羅德里格的黑色小皮箱（一幕七景），流露出浪子的性格，也預示他即將展開的旅程充滿投機和風險。一幕三景，卡密爾出人意料地用匕首自殘以加強求愛的力量，他難以預料的危險面曝光。三幕七景，他把花了一整天找回來的念珠放進熟睡的妻子手裡，除了有明白的

5　參閱第五章「1.2.3 開鑿巴拿馬地峽的隱情」。

性暗示以外，也反應他在生命最後時刻高貴的一面。運用這些道具，演員（Robin Renucci）建立起角色冒險、無畏但危險的個性。

1.1.3 普蘿艾絲

與普蘿艾絲相關的重點道具有樹籬、白扇子（一幕三景）；緞子鞋、木馬（一幕五景）；搖椅、一朵玫瑰（一幕十景）；長劍（一幕 12 景）；刺繡（二幕四景）；銀色床單、一顆念珠（三幕八景）等，並曾坐在搖椅上（一幕十景）。

樹籬遮住普蘿艾絲身體，看似阻擋卡密爾的追求，可是她有意無意露在樹籬外的白扇子卻不停搧動，加上樹籬移動瞬間，她又有意無意地露出身影，這一切彷彿是在引誘追求者注意。克羅岱爾女主角的曖昧盡在於此。

進入第三幕，念珠在這齣大製作中含有多重意義[6]。到了第八景，睡著的普蘿艾絲和月光下閃閃發亮的銀色床單有許多戲，她在上面翻滾、用它包覆軀體、把它捲起當成睡袍等等，散發出誘人的力量。此景的精神性意涵可追溯到上一幕終場的月亮一景：為了安撫分隔兩地的男女主角相思之苦，月亮讓他們領會在十字架上結合的至高境界。循此視角看，第三幕睡著的普蘿艾絲看起來魅力四射，卻被月光照得閃閃發亮的銀質床單緊緊裹住，換言之，月亮禁止了外人接觸她。

綜觀普蘿艾絲使用的道具，和她的個性一樣，都被塑造出很大的解讀空間。她看似認命地獻上自己的一隻鞋當成謝神之奉獻物（ex-voto），偏偏她是騎在馬上，向高高在上的聖母拋出鞋子，更像是挑戰，而非奉獻。一幕十景遇見繆齊克，她全程坐在搖椅上，手拿一朵玫瑰把玩，流露出壓抑的情慾；一徑對繆齊克否認自己的真情，她越發蜷縮在搖椅裡，深陷其中[7]。一幕

6　參閱本章「1.2.2 一顆念珠（一滴水）／地球儀／女性軀體／（蘋果）」。

7　三幕九景，羅德里格陷坐在同一張搖椅裡，同樣沉入愛慾的幻想中，參閱本章「1.2.3 搖椅」。

12 景陷在溝壑裡，普蘿艾絲喬裝成男人，高舉長劍[8]，在精神迷離的狀態中重申自己奔向情人懷抱的決心，而她的守護天使則將一路伴隨！另一方面，在佩拉巨身旁，普蘿艾絲佯裝刺繡以避開他的目光，直到她起身反抗，將刺繡丟在地上，高聲質問丈夫：她的情人正在和死神搏鬥，她還能幫他什麼忙？她大動作抬起椅子，走到舞台另一邊去坐下。

演員米卡愛兒用道具發揮普蘿艾絲迷人的個性，雖受到誘惑卻是顆禁果，內心異常糾結，一時激動起而反抗專制的丈夫，末了卻還是聽從他的建議，當了忠實的妻子。

1.1.4 佩拉巨

這位昔日令人恐懼的法官從頭到尾只用到一樣道具──他的表姊寫給他的求援信。一幕二景，他在巴塔薩面前揮舞著這封信，把護送妻子的任務推給對方。蹲在舞台中央[9]，他高舉來信，回應巴塔薩的疑問：「我將回應／這個／白／點／來自高處／對我的召喚」[10]，維德志提高聲調，強調並拉長後半段台詞的每個字，最後方才降回正常語調，淡然說明：「這封／寡婦的來信／來自山裡，／這封／我表姊的來信／在我手中」[11]（669）。因為說不出口，佩拉巨無法滿足妻子一直以來期待聽到的甜言蜜語（684）；誇張的說詞方式使人覺得他那些無法明言的想法全部灌注在這封信上。維德志讓觀眾「聽」到了從不允許自己表達情感的佩拉巨心聲。

綜上所述，重要道具在夏佑製作中屢屢成為表露角色內心矛盾的利器。

8 參閱本章「1.2.5 長劍」。

9 他先上台，蹲在尚未離場的耶穌會神父腳前祈禱。此為舞台表演動作，不見於原劇。

10 "J'accéderai à l'appel que/ cette/ tache/ blanche/ là-haut/ m'adresse".

11 "Cette lettre/ de la veuve/ dans la montagne,/ cette lettre/ de ma cousine/ dans ma main".

圖1　可可士的海怪設計草圖。

1.2　重要道具與裝置之縱聚合

在本版舞台演出文本中，核心道具和裝置除了在個別場景中發揮詩文的意象功能，達到了隱喻、提喻（synecdoque）、象徵、或換喻（métonymie）的效果，由於重複出現在看似互不相關的場景，從而織就出另一層表演文本，產生了反諷的意味。以下審視一些核心道具與裝置的多重功用。

1.2.1　船桅／鞋子

這兩樣道具常見的性意涵在演出中被轉化，船桅變成耶穌會神父和羅德里格肩挑的十字架，女鞋則是獻給聖母之物；一幕十景，繆齊克還捧起普蘿艾絲的赤腳端詳[12]，以提醒觀眾其弦外之音。

肩挑船桅，象徵耶穌會神父和羅德里格擔負的十字架。戲一開演，源自

12　此為舞台表演動作，未見於原劇。

十字架的真正喜悅由神父悲喜交加的演技體現，他的悲喜反映出救贖的正反兩面：只有歷經痛苦的死亡才能得到救贖，迎來新生[13]。《緞子鞋》中談論的喜樂即以此復活的喜樂（joie pascale）為本。復活節意含解脫，羅德里格在漫漫人生的終點，內心才得以釋然，肩負十字架的重任則傳給瑪麗七劍，她在四幕三景肩挑船槳下場。

船槳的另一層喻意出現在二幕八景，倒地的船槳預示主角將遭去勢；男主角受到重挫的激烈情緒表現，其實是反映他無法接近情敵和情人所在要塞之無力感[14]。這個去勢的意象到了最後一幕變成事實：老英雄斷了一條腿，他以此為由不肯加入女演員、女兒分別提議的反擊西班牙國王和異教徒計畫。

這根船槳究竟意謂著十字架或男性性器？緞子鞋是獻給聖母之物或女性性器？演技僅點出模稜兩可的語境，意涵在多層次意義之間流轉。

1.2.2　一顆念珠（一滴水）／地球儀／女性軀體／（蘋果）

第一位西班牙國王的宮廷中，兩個立在架高底座上的小球體意示地球儀，黃色球體點綴著閃亮的星星，淺藍色球體飄著白雲，這個藍球到了三幕八景，變成一顆大球被推入普蘿艾絲睡覺的後景。不同體積的球體在在揭露主角分裂的意志。

兩位西班牙國王把玩地球儀，顯示出他們的政治野心，儘管兩人均聲稱是要重新統一神的土地。四幕九景結尾，國王將兩個地球儀拿下來放在地上，無疑象徵西班牙國勢之沒落[15]。

球體另有特殊含意。從一滴水（一顆卡密爾交到熟睡妻子手中的念珠）

13　Courribet, *Le Sacré dans Le Soulier de satin de Paul Claudel, op. cit.*, pp. 169-79, 190-201.

14　船槳直對著摩加多爾，參閱本書第九章「2.1.2 船長」。

15　因無敵艦隊被殲滅，此動作為舞台演出內容，不見於原劇。參閱本書第七章「4.2 第二位西班牙國王之脫冕」。

到普蘿艾絲夢裡由天使推入的大（地）球，從天主教的觀點視之，可說意謂著從「墮落」（Chute）到「救贖」的人類歷史[16]。再者，手裡握著念珠的普蘿艾絲在下舞台熟睡，上舞台浮現藍色大球，圖示世界的新生和救贖取決於女人。

耐人尋味的是，夏佑製作還加演了一場繆齊克分娩的啞劇，以凸顯世界由女性生產的意念。三幕開場，「嬌小的」（petite）繆齊克（709）挺著一個圓滾滾的大肚子，使人聯想球體（地球儀）[17]。地球和女性軀體的連結，也在四幕八景羅德里格對女兒說明自己的政治宏圖時，覥腆地用（伊甸園的）蘋果當比喻得到印證[18]。不管是情人的軀體或環球，羅德里格的雙重目標終將殊途同歸，因為是用同樣的形體具象化，差別只在於大小體積不同。

《緞子鞋》的兩大主題——征戰和愛情——由於這些具有相似指涉的不同道具而融為一體。從一顆念珠（一滴水）、地球儀，到愛人的軀體，互相呼應，造成複調的效果，意涵在神祕、情色（érotisme）和政治等不同層面上游移。

1.2.3 搖椅

搖椅出現於一幕十和 11 景，以及三幕三、四和九景。這齣戲之所以會用到搖椅源自維德志排演《正午的分界》經驗[19]。在一幕十景及三幕九景，男女主角分別墜入情慾的深淵，搖椅將這兩場相思戲串了起來。三幕三景用到搖椅乍看十分奇怪，不過阿爾馬格羅和羅德里格都曾先後坐在椅上，攻奪領土

16　Cf. Marianne Mercier-Campiche, *Le Théâtre de Claudel ou la puissance du grief et de la passion* (Paris, Pauvert, 1968), pp. 229-30.

17　對嬰孩而言，母親的身體等同於地球，cf. Malicet, "La Peur de la femme dans *Le Soulier de satin*", *op. cit.*, p. 150 et 157; et sa *Lecture psychanalytique de l'oeuvre de Claudel*, vol. II, *op. cit.*, p. 138-39。

18　參閱第五章「1.2.4.1 瑪麗七劍計劃反攻回教徒」。

19　參閱第一章「4 披露台詞的底蘊」。

和女人的兩大主題遂交疊為一體，吻合本書的假設——主角在行動素模式上追求的目標互為表裡。搖椅不獨供主人使用，也留在續接的僕人場景中，符合嘉年華節慶中社會上下階層之混為一體。搖椅在這些場景中均不同程度地指涉了愛慾。

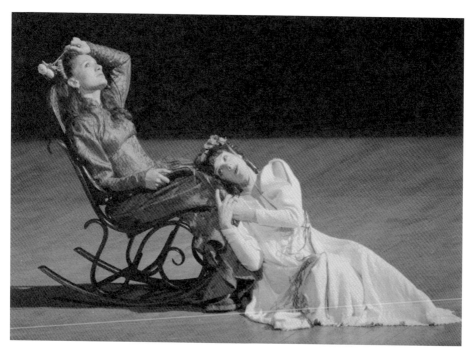

圖2　一幕十景，繆齊克和普蘿艾絲在旅店互訴衷曲。

在僕人的場景裡，一幕八景，中國僕人和黑女僕月下在室外見到搖椅，猶如佛洛伊德所言之「令人不安的奇異」（das Unheimliche）。一邊受到一絲不掛的黑女人誘惑，另一邊是一張「站不穩的椅子」，中國人騎虎難下，不單單必須提防自己被黑女人按入大浴桶中，且因為要維持身體平衡，他還不得不往椅子上靠，結果差點失足。他和這張自己想不通的椅子大戰了一

回，最後把它扛在肩膀跑下台。三幕四景，在摩加多爾要塞月下見到這張搖椅同樣使人摸不著頭緒，然而考慮之前的演出邏輯，三個哨兵談的其實是他們對「這條該死的母狗普蘿艾絲」（805）的慾望。三人中最年輕的一位聲稱不怕冒犯卡密爾，還斗膽坐下來搖了一會兒[20]。搖椅對這些社會底層角色產生莫名的威脅感。

在主角部分，一幕十景，普蘿艾絲一徑否認自己對羅德里格的愛情，身體卻不由自主地深陷搖椅中，在這場和分身——繆齊克——巧遇的夢幻場景中慾求情人。同樣地，羅德里格在巴拿馬總督府中，坐在搖椅中思念普蘿艾絲，後者的分身——伊莎貝兒——就跪在他的腳邊。三幕三景，被綁在搖椅上的阿爾馬格羅，夢想著攻掠新大陸一如攻掠迷人的女性，在他看來，二者是相通的。後來羅德里格自己坐在這張椅上搖，提及難以馴服的新大陸彷彿渾身野性的女人，和阿爾馬格羅並無二致。

通過表演，意指相思、心思搖擺、夢幻般的感情或性愛動作，搖椅連結了原本性質與調性各異的場景，從而統一了主角分裂的追求目標。

1.2.4 木馬

木馬用在一幕五景普蘿艾絲整裝出發，以及二幕十景繆齊克和那不勒斯總督「互相認出」（re-connaissance）的場面。普蘿艾絲站在木馬腳鐙上對聖母像拋出緞子鞋，而在西西里的森林裡，那不勒斯總督騎著同一匹木馬上場，遇見命中注定的妻子。在維德志導演版中，木馬首先喚起童年印象。話說回來，站在木馬腳鐙上獻鞋是個二律背反的（antinomique）動作[21]。而在繆齊克和總督的結合夜戲中，小木馬始終有月光照亮。那不勒斯士官曾在一幕

20 參閱第九章「2.1.3 三個哨兵」。
21 參閱第五章「1.1 普蘿艾絲→羅德里格（卡密爾）／（天主教再度收復的）全球」。

八景幻想和繆齊克同騎一馬雙宿雙飛（705）[22]，二幕十景尾聲，總督果然伴隨騎在馬上的繆齊克離開森林。這匹木馬以對照的方式串起了兩位女主角的命運，其稚氣的外形淡化了這兩場戲的情色意涵。

1.2.5 長劍

在基督教傳統中，長劍為聖戰的象徵武器。在一齣以「征服者」為主角的戲，長劍的雙面刃傳達了雙關的喻意。二幕 12 景，古斯曼（Gusman）在南美森林中疲累至極而陷入狂暴狀態，看著口出狂言、掄起長劍團團轉的他，讓人感到這種自認替天傳福音的心態有多麼恐怖。四幕三景，當瑪麗七劍興奮地宣示：「我們全部一起打著聖雅各和耶穌基督的旗號，一舉佔領布巨（Bougie）[23]」（880），她高舉長劍，其不容異己的狠勁嚇到了屠家女。三幕八景，身為上天的使者，天使手中握的長劍象徵正義，說到將使普蘿艾絲變成天上一顆「閃亮的星星」（820），他舉劍一揮，毫不留情地砍斷自己和女主角的連繫，結束任務。

在幾個接近夢境的場景中，演員揮劍的動作特別是指向衝動的情慾。一幕九景，羅德里格和路易決鬥之後身受重傷，不省人事的他被抬上一輛推車，手中的長劍卻仍然直直挺立！這只是過場，時間甚短，燈光陰暗，下場戲的繆齊克提早上場在舞台邊上玩耍，她的主題樂聲「音樂盒」同時響起，演出場面十分夢幻。一幕 12 景，為了逃出旅店，普蘿艾絲扮男裝爬出溝壑，在夢樣的氛圍中，守護天使站在她身旁，她趴在舞台地板前緣，揮舞著長劍大喊：「羅德里格，／我是你的！／你看到我割斷了這麼堅固的束縛！／羅德里格，／我是你的！／羅德里格，／我走向你！」[24]（716）從佛洛

22　詳閱下文「4.3.1.3 轉譯詩詞意象與片語為動作」。

23　阿爾及利亞北部的港口城市。

24　"Rodrigue,/ je suis à toi!/ Tu vois que j'ai rompu ce lien si dur!/ Rodrigue,/ je suis à toi!/ Rodrigue,/ je vais à toi!"

伊德的理論看，夢裡的長劍無疑是陽具的代號[25]，一幕九景羅德里格陷入昏迷時仍直握長劍，其潛在意義豁然而解。

1.2.6 船首側面人身雕像

　　一男一女的兩座船首側面人身雕像，放置在舞台前緣，擔任大幕的功能，它們在每幕戲開演後退到左右兩側，演完時聚攏在中央，點出了演出的主題——在場時分離，反之亦然。男性雕像在月亮現身的場景裡成為羅德里格的睡床（二幕 14 景），後來又化為載他返回西班牙的船艦（三幕 11 景）。在月亮一景，羅德里格高高睡在人像上，透過月亮轉述自己心底的怨言，這一景的深意到三幕 11 景才浮現：男主角興奮地爬上雕像，耀武揚威地發表返回舊大陸演說，字裡行間隱藏的愛慾呼之欲出[26]。演出用同一物影射情慾及其昇華作用。

1.2.7 樹籬、扇子、小炮、模型艦隊、面具、黑紗

　　克羅岱爾筆下情人會面必不可少的「遮屏」[27]，似非而是地同時發揮了分隔和聚攏的功能。其中，扇子、小炮、模型艦隊、面具是演出另創的遮屏，用以傳達曖昧的情感。一幕三景，卡密爾和普蘿艾絲在花園中相會，樹籬擋住後者的身體，扇子遮住她的臉[28]。二幕九景，在摩加多爾要塞，兩人被一尊小炮分開又聚合，他們互相威脅、譏刺對方，關係緊繃。三幕終場，男女主

25　Cf. Freud, *Introduction à la psychanalyse, op. cit.*, p. 139; *L'Interprétation des rêves, op. cit.*, p. 304.

26　參閱第五章「1.2.3 開鑿巴拿馬地峽的隱情」。

27　參閱第四章注釋 27。

28　參閱克羅岱爾第二版之《城市》（*La Ville*），女主角拉拉（Lâla）說：「我是具有錯誤面貌的真理，愛上我的人不必擔心會混淆二者」（"Je suis la vérité avec le visage de l'erreur, et qui m'aime n'a point souci de démêler l'une de l'autre"），Claudel, *Théâtre*, vol. I, *op. cit.*, p. 490。

角則是被活生生的屏障──戴上面具的眾將官──隔開。這場戲的結局，普蘿艾絲登上小舟返回摩加多爾，還被舟上一位戴死亡面具的角色從頭罩上大片黑紗蓋住全身，從此消失於世間。

1.2.8 望遠鏡和擴聲筒

這兩件用來標誌距離感的道具傳達了分離的愛情，它們將三個場景連結起來：羅德里格抵達摩加多爾外海（二幕八景和三幕 12 景）、狄耶戈返鄉。載著羅德里格和狄耶戈兩人的船皆位於中央舞台，使用望遠鏡和擴聲筒使觀眾感受到船隻和港口之間存在著距離。更值得注意的是，三幕九景花了十年才收到情人的求援信，羅德里格自承「*無法讀*」（832），其實他是不敢讀也不敢看，因為三景之後，他把望遠鏡讓給船長，自己用擴聲筒高聲宣洩對情人的不滿。綜觀全戲，男主角不停抱怨受挫的戀情，擴聲筒實為他的性格標記之一。相對而言，狄耶戈雖然敢用望遠鏡觀察意中人的住處（909），卻不敢直接面對她。從這點看，狄耶戈確為羅德里格的複本（doublet）[29]。

1.2.9 扇子

一幕三景普蘿艾絲使用一把白扇子，四幕六景第一位女演員手持黑扇，提醒了觀眾這兩場戲的誘惑本質。普蘿艾絲的白扇子是她不經意吸引卡密爾接近自己的「遮屏」，這層用意在女演員的黑扇子上得到證實：這是她用來展示自己身為「一個可愛的『*小情人*』」[30]用的道具（900）。搧扇子的親密意義，在狄耶戈的返鄉感觸中得到進一步闡述，他說：「從午夜起／我就聞出馬悠克（Majorque）[31]的氣味，／好像一個女人／一下一下／送過來／

29　參閱第八章「4.1 兩性關係之縱聚合」。

30　"une gentille petite *cocotte*"，cocotte 此處另指涉半下流社會的女人、妓女。

31　為巴利阿里群島的最大島嶼，位於西地中海。

用她黑色的／扇子」[32]（908）。《緞子鞋》一貫將女性軀體轉喻為風景、大地，在此則以「女性氣味」（odore di femina）的原始調性出現[33]，透過扇子加強了這層文本的連結。

1.2.10 小舟

兩位女主角除了騎同一匹馬，也搭同一艘小舟，其上懸掛不同顏色的風帆象徵不同的意義。一幕結尾，在巴塔薩盛宴之後，載著繆齊克逃亡的小舟張著橘紅色船帆，意喻迎向新生；三幕結尾，載著普蘿艾絲返回摩加多爾的小舟則揚起不祥的黑帆，預示死亡。

上述道具和裝置不僅幫助演員形塑角色，且組構了維德志版演出。大多數道具出於文本，而演出延伸了其可能的含意。本戲新加的數樣道具或裝置諸如船首側面人身雕像、木馬、搖椅、情人間的各式遮屏、望遠鏡、擴聲筒、模型艦隊等則形構了表演的大論述。

2 配樂

夏佑製作的配樂發揮了許多功能，演出的先驗層面主要是利用簧風琴及管風琴樂聲[34]的主導動機（leitmotiv）觸及。除提示場景所在地之外，配樂也不時發揮荒誕的反襯效果。例如南美原始森林中的幾名歷險者瀕臨崩潰，配的居然是節奏輕快的音樂；或是在西班牙海上行宮（四幕九景），一群戴面具的朝臣在生氣勃勃的簧風琴樂聲中亂烘烘地登場，即將上演的內容卻是悲悼無敵艦隊之全軍覆沒，均產生反諷的作用。另有專屬某個角色的特定音樂，如繆齊克的音樂盒曲調、中國僕人的類廣東小調、日本畫家的斷弦聲。

32　"Dès le milieu de la nuit/ j'ai reconnu l'odeur de Majorque,/ comme si c'était une femme/ coup par coup/ qui me l'envoyait/ avec son éventail/ noir".

33　Malicet, *Lecture psychanalytique de l'oeuvre de Claudel*, vol. II, *op. cit.*, p. 150.

34　舞台上見到的是簧風琴，實際上較常聽到的則是管風琴雄渾的配樂。

就全場演出的骨架而論，音樂家阿貝濟斯（George Aperghis）利用主題引導動機，設計出四個主題旋律「受挫愛情」、「女人／大地的呼喚」、「上天的規律」（ordre du ciel）以及「神聖召喚」，巧妙地連結了一些各自獨立的場景，演出的深意更易聚焦。

2.1 受挫的愛情

這個主題樂句聽起來低沉、悲傷，最先在開幕場景耶穌會神父的祈禱結尾響起；他提到男女主角的戀情，台上同時傳出這個悲傷的音樂主題。接著，第三景卡密爾和普蘿艾絲隔著樹籬對話之前、第五景巴塔薩護送普蘿艾絲上路之前、第 12 景普蘿艾絲爬出溝壑去找情人之際均響起這個沉重的音樂主題。

接下來，主題樂聲「受挫的愛情」在討論、展演佩拉巨和普蘿艾絲的夫妻關係時迴響（二幕四和七景），悲傷的旋律預告其悲劇性結尾；佩拉巨對妻子絕望的愛情，在音樂的渲染下變得悲情。同樣樂聲也在三幕三景阿爾馬格羅被刑求之前響起，演出的兩大主題——愛情和征戰——由此連結為一體：非洲之於佩拉巨，顯然等同美洲之於阿爾馬格羅。配樂印證了表演的主旨。

2.2 女人／大地的呼喚

這個音樂主題引導動機很悅耳，以微弱的聲量用在一幕五景和二幕 11 景，藉以提示演出的旨趣：女人的呼喚意即大地的呼喚。一幕五景，當普蘿艾絲對巴塔薩承認自己已去信情人要他到海邊旅店會合，這段主題樂聲傳出，直到巴塔薩質問她：「難道你不愛你的丈夫？」（682）為止。在溫柔的樂聲中，女主角傾訴自己愛無反顧。同樣的主題樂聲再度用在情敵碰面時：二幕 11 景，卡密爾提醒羅德里格，請他正視國王即將交付的任務（統領美洲），這個音樂主題漸強直到此景結束才收掉。這兩景用同一段音樂，

達到交互指涉的作用，直指男主角奮戰志業的本質：他對卡密爾宣稱要尋找「世界的鑰匙」當成愛情的擔保品，而他說不出來的那個「神祕東西」（772）正是情人的軀體。

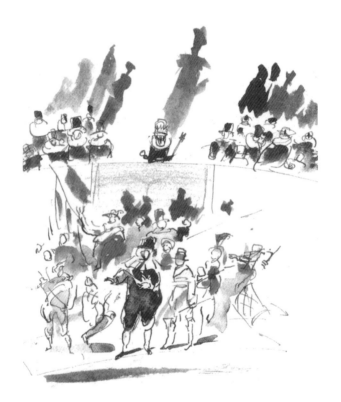

圖3　第四幕的海上行宮，可可士舞台設計草圖，後未採行。

2.3　上天的規律

　　這段主題樂聲以簧風琴主奏，聽起來莊嚴肅穆，只出現三次。三幕一景，聖德尼斯在布拉格教堂證道，他說：「世上本無一個國王被所有強

權所接受」，「因為只有在天才有規律」（788），這段主題樂聲首度
響起。三幕壓軸，男女主角死別，普蘿艾絲表白自我犧牲的決心，再次使用
這段主題樂聲。四幕九景，老英雄遭面具朝臣修理，這段主題樂聲響起，到
此景結尾，國王把朝廷上的板凳逐一丟到藍色區域（象徵西班牙海上帝國解
體），樂聲漸強，益增舞台表演意象的悲愴力量。

　　這段主題樂聲主要建構《緞子鞋》的時空觀：天上（三幕一景）、人間
王國（四幕九景）、永恆的愛情（三幕13景）。另外，也和全戲其他表演系
統一樣，到第四幕被顛覆，雖然如此，在這個主題音樂中受辱的羅德里格仍
保有尊嚴。

2.4 神聖召喚

　　全戲出現最多次的主題樂聲長度極短，總是在關鍵時刻響徹劇場，震人
心弦，予人當頭棒喝之感。在開場的序曲，舞台上看過去盡是五顏六色的
大小道具，「神聖召喚」（appel du sacré）[35] 的主題樂句提醒觀眾本戲有崇
高的一面。一幕五景，普蘿艾絲獻鞋，這個主題樂聲不特將此高潮時刻神聖
化，更重要的是，彷彿在警告她的造次。二幕十景，繆齊克和那不勒斯總督
結合的一瞬，被這短短的主題引導動機昇華。三幕八景，普蘿艾絲夢到身在
煉獄，「神聖召喚」的樂句加強了場面的莊嚴性。下一景，羅德里格坐在搖
椅，伊莎貝兒陪在身邊唱歌要他忘記舊情人，眼見就要陷入溫柔鄉，普蘿艾
絲的守護天使突然現身場上，這時「神聖召喚」音樂主題猛然響起，有如在
警示男主角，提醒他生命的更高意義。

　　思索其功用，這個聽起來具有聖潔感受的主題旋律淡化了可能的曖昧指
涉。到了四幕七景，狄耶戈返鄉，跪吻故鄉的土地，這個主題樂句終於傳達
出它的終極意義[36]。從這個觀點看，《緞子鞋》全場表演宛如是一種神聖的召

35　Cf. Courribet, *Le Sacré dans Le Soulier de satin de Paul Claudel, op. cit.*, pp. 45-50.
36　參閱第五章「1.2.4.2 狄耶戈‧羅德里格茲老來返鄉」。

喚，一再提醒劇中要角超脫世俗牽絆，回歸「大地－母親」。

　　妙用上述的主題動機，全戲在音樂的層面上建構了另一層表演文本，將原本不直接相關的場景串連起來，產生了弦外之音，並連結愛情和征戰主題，揭示主角人生職志一分為二但相互依存的演出旨趣。值得注意的是，「神聖召喚」主題樂句傳達出的宗教意涵，屢屢和其他表演系統發生衝突。

3 演員走位

　　維德志執導的《緞子鞋》建立了空間的文法[37]，整場演出「走向」（en marche, 663）克羅岱爾式的意義和方向[38]。本次製作的演員走位幾乎可以獨立存在，即使拿掉對白，光看他們走動，就能感知角色的心跡。原則上，每個場景由一種行動方式主導。以下檢視數種別具意味的走位方式。

3.1 來來去去[39]

　　被一截活動的樹籬分隔，卡密爾和普蘿艾絲各走在一邊，從未真正遠離過對方。兩人的走位透露出他們之間的情愫。從卡密爾的開場台詞：「衷心感謝夫人允許我向她告別」，躲在樹籬後面的普蘿艾絲一溜煙從舞台左邊逃到右邊才回答道：「我什麼都沒有允許你，佩拉巨什麼也沒有禁止我」（672）。當卡密爾提到自己有摩爾人血統時，她（和樹籬）靠近

37　克羅岱爾對演員走位相當重視，他指出一齣戲的場面調度永遠都是「在行動中」，為一個有意義的行程，演員「往一個不可抗拒的方向進展」，René Farabet, *Le Jeu de l'acteur dans le théâtre de Claudel* (Paris, M. J. Minard, 1960), p. 113。從維德志的觀點看，演員的走動洩露「下意識在舞台上之地勢行程」，Vitez, *Le Théâtre des idées, op. cit.*, p. 284。

38　Claudel, "Connaissance du temps", *Oeuvre poétique, op. cit.*, p. 135.

39　在巴侯縮減版的演出中，克羅岱爾註明：「卡密爾和普蘿艾絲從舞台的一頭散步到另外一頭，相互追逐、停下、各自走遠、背對背、在一個角落接近對方、再繼續走來走去，像是兩隻各關在自己籠中的花豹」（964）。

他，有如在為他打氣，沒想到在向他確認自己知道他「*出身極好的家庭*」（673）後又飄然而去。

　　兩人數次如此過招，情意交流愈見密切，直至卡密爾聲稱猜到她的想法，樹籬略微顫抖並後退，卻靜立聆聽他「*愛撫的微笑*」風流言語（674）。最後，卡密爾翻覆樹籬，女主角的態度轉趨保守，他感到氣餒，她改用扇子遮住臉龐靠近，詢問要變成一位「*十分忠實的丈夫*」對他而言是否有困難（677），普蘿艾絲真正的心意方才浮上檯面。這對戀人在禁忌的幽會中，藉著樹籬和扇子互相接近，其走位透露一種心照不宣的高度默契，儘管台詞內容看似維持著分際。

3.2 連續交叉

　　二幕九景，在摩加多爾的炮台上（由一尊小炮代表），卡密爾和普蘿艾絲從舞台深處上場，兩人巡視抽象的炮台，移動的路徑彼此交錯了兩次後，卡密爾方才道出第一句台詞：「*我向你展示完畢我小小的設防*」（758）。接著，兩人不停圍著小炮交錯走動，卡密爾出言威嚇，她倒是毫不畏懼，背著手四處巡視。卡密爾見狀，先是感到被忽視，繼則覺得有趣，禁不住一再調侃他的「統帥」，且一再搶先站在她即將經過的地方堵她，因而形成連續交叉的行進路線，兩人間的緊張關係因而遽增。

3.3 繞圓圈

　　三幕三景，阿爾馬格羅被羅德里格綁在搖椅上，後者拉著綁繩圍著搖椅繞圈圈，手上的繩子愈來愈短，衝突跟著逐步升高。從象徵層次視之，繞圈子意味著徒勞無功，白費心機；羅德里格看似完成了不少大業，被視為英雄人物，事實上，只要他不在美洲和情人之間做個決斷性的抉擇，不過是原地繞圈，根本白費功夫。二幕 12 景，幾名歷險者走路也是依照環狀路線：狂熱的古斯曼不停轉圈，直到暈眩而腳步踉蹌，其他累垮的歷險者在原地踏步，

邊走邊揮劍，腳步卻總是邁不開，無異於惡夢。

三幕五景，在巴拿馬一間旅店裡，奧古斯特、一位街頭賣藝者／主持人、旅店老闆娘三個人繞圈爭搶「致羅德里格之信」。繞圈的走位暗示了這封信之無用：根據卡密爾的說法，信十年來「從弗朗德爾（Flandres）跑到中國，又從波蘭跑到衣索匹亞」，甚至於「有幾次又回到摩加多爾」（835），可就是從未交到收信人手中。等到羅德里格終於拿到，信早已過了時效。演員繞圈子走路，處處示意沒有結果的行動。

3.4 對角線

維德志觀察到跨越整個舞台的對角線走位會引起觀眾的焦慮感[40]，刻意用在幾個決定男主角命運的樞紐時刻：二幕七景國王接見佩拉巨、下一景男主角船艦主桅被擊倒、三幕 12 景羅德里格航向摩加多爾、四幕四景和八景第二位西班牙國王決定作弄羅德里格、四幕 11 景主角臨終。前面三景事關男主角在普蘿艾絲和美洲間的抉擇，四幕四景則為二幕七景的戲擬。

二幕七景，西班牙宮廷上（除兩座置於對立角落的地球儀之外）空無一物，國王和佩拉巨一前一後奇怪地循對角線走動，共來回三次，兩人談到「犧牲」，劇情緊繃的壓力被發揮到極致。這兩個重量級人物共同反省分別將交付男女主角的任務，他們既是男女主角行動素模式中的發送體（destinateur），國王更代表接收體（déstinataire），對男女主角的命運握有裁決的權力。下一景，羅德里格抬斷桅上台，再以對角線方向丟在場上，直對著摩加多爾要塞方向，後因看到一塊「聖第亞哥號」船骸，知道哥哥已經遇難而放棄愛情。三幕 12 景率領艦隊回到舊地，羅德里格登場的第一個大動作，就是對著摩加多爾要塞大踏步走對角線接近，此行之重要可以想見。四幕 11 景，老英雄遭兩個士兵虐待，倒在地上，當他又想起普蘿艾絲時，兩個

40　Ubersfeld, *L'Ecole du spectateur, op. cit.*, p. 70.

士兵用繩子控制他的行動，逼迫他以對角線的路線爬行[41]。最後來了一位老修女，她好心收容老主角，結束了這齣長篇傳奇（saga）。

　　演到了推翻前三幕的最後一幕，首相／傀儡師傅詢問第二位西班牙國王要找羅德里格的原因後出場，但方式很特別：他邊倒退邊轉圈，依對角線一路退到舞台右後角出場。這個對角線退場動作戲仿了之前出現的對角線行進路線，反諷意味甚強。總的來看，對角線的路線強化了決定主角命運關鍵時刻其無與倫比的張力。

3.5　動靜之對照[42]

　　一位演員繞著另一位立定的演員走動，如佩拉巨和巴塔薩（一幕二景）與普蘿艾絲（二幕四景）、羅德里格和中國僕人（一幕七景）與船長（二幕八景）、普蘿艾絲和繆齊克（一幕十景）等等。表面上看來是為了強調兩種相對的精神狀態，深一層看，這個原則使四場受挫的戀情戲互相參照：一幕七景和十景，男女主角分別受執念所困而動彈不得，另一名角色則靜不下來；二幕八景，妒火中燒的羅德里格大踏步直走，他的船長倒是坐定不動，眼睛直視前方；一幕五景，無法下定決心私奔的普蘿艾絲在花園中走來走去，巴塔薩則立定不動。

　　與普蘿艾絲和卡密爾的默契相較，二幕四景的普蘿艾絲和佩拉巨則幾乎從未同時行動，當一人漫步場上，另一人便坐下，反之亦然，具現了失和的夫妻關係。深入思考，佩拉巨和巴塔薩相對的走位方式揭開了全劇演出的旨趣：為了躲避老友的視線而走動，佩拉巨唯有兩次提到兩位女主角的名字時

41　此為舞台表演動作，不見於原劇。

42　綜觀全戲，舞台上可說無時不動，場景轉換全由演員上下場完成。只有少數場次，整個舞台沒被走遍，如開幕耶穌會神父之臨終，或四幕開場的神奇漁獲（因演員全擠在一葉小舟上）。

才停下腳步注視對方，從巴塔薩提醒：「現在這位梅兒薇依（Merveille）[43]比這隻小山羊對你更重要」（670）開始，佩拉巨在場上大繞圈子，僅在反擊時才停下腳步：「為什麼你沒有娶她〔繆齊克〕呢？」（671）劇情的關鍵——女人——隨之浮現台上。這景中，巴塔薩的目光緊緊跟隨著老法官，可以知道他心底對即將肩負的護送使命深感不安。結果在第一幕結尾的饗宴上，即便渴望有繆齊克／音樂相伴，他還是放手讓她離開了。

演員繞圈子、走對角線、來來往往、移動路線互相交錯，映射了角色內心的波動，每每和他們的台詞形成顯著對比，動靜之間，流露出對照的心境。

4 演員的手勢／動作和文本之關係

在一個自我指涉的舞台上，不免經常出現指示性的手勢，以展演現場表演「當場並立即」（hic et nunc）的特質。空曠的舞台最能凸顯表演性，進而促成一種「超出常規的」（extravagant）演技，演員此時全力表演，往往透露隱含的喻意。

4.1 隱喻角色的心緒

和東方傳統戲曲演員不同，維德志的演員展示的不是虛化處理的場景（如模擬所處場景應有的動作或台詞提到之物），而是角色所在場景的隱喻化層次。維德志的演員幾乎不複製人生的真實動作，他們轉喻角色臨場的心靈狀態。例如一幕七景在卡斯提耶的荒野中，觀眾目睹羅德里格愛慾纏身，他的台詞美化了渾身的熱情，演員表演逐步升溫直到頂點，揚聲快速道出自己的慾求：「這是和我的慾望之下同樣強烈的那種愛，像是一把熊熊的烈火，像是我臉上綻開的笑容！」他邊說邊躺下來，放慢說話速度，

43 「美妙」之意，是普蘿艾絲的別名。

「啊！願她把這愛給我（我支持不住了，黑夜壓上了我的眼睛）」[44]
（699），滿溢熱情的身體直接道出了台詞的言下之意。

　　值得一提的是，全部發生在海上的第四幕，除了第九景開場[45]，演員沒有
出現任何腳步搖晃、身體重心不穩的情形，因為這一幕的表演重點在於傳達
大海的象徵意義——變化莫測的世局和人際關係。

4.2 洩露／否認愛慾的手勢

　　從手勢洩露角色的內在，主要是涉及潛抑的情慾；有的角色嘴上儘管一
再否認，其手勢和身體態勢卻說出真情。例如一幕十景的繆齊克，面對悲情
的普蘿艾絲，她看來天真、無憂無慮，實際上她的每一個手勢都意含愛慾，
但馬上用無邪的手勢予以否認。為了宣誓自己的愛情哲學，她跑到舞台中
央，兩手環抱自己，說道：「我已經和他〔夢中情人〕在一起了，他卻
一無所知」（708）；接著她跑到左舞台邊上沿著邊緣走，像小孩一樣打開
雙手以維持平衡，再回到場中央邊想邊說：「對他，我想要變得既稀罕
又普通像是 // 水，像是 // 太陽一般，水／對口渴的嘴而言」[46]，她將
手放到唇上，很快結論道：「永遠不會是同一個樣子／當一個人稍加注
意」[47]。她宣稱：「我要一下子就填滿他／又離開他／在一瞬間」[48]，她

44　"C'est cet amour aussi fort que moi sous mon désir comme une grande flamme crue,
comme un rire dans ma face! Ah! me le donnât-elle (je défaille et la nuit vient sur
mes yeux)".

45　此景的舞台表演指示為：演員在海上行宮步履不穩（922）；在夏佑舞台上，面
具朝臣一個一個步履不穩地走向扶凳坐在地上的國王，向他逐一通報被擊沉的
戰艦，這是個鬧劇場面，參閱第七章「4.1 羅德里格之加冕／脫冕」。

46　"Je veux être rare et commune pour lui comme// l'eau, comme// le soleil, l'eau/ pour
la bouche altérée".

47　"qui n'est jamais la même/ quand on y fait attention".

48　"Je veux le remplir tout à coup/ et le quitter/ **instantanément**".

側伸出兩手：「我要他沒有任何辦法找到我，/ 既找不到眼睛也找不到手，而是 // 只有中心 // 以及我們的聽覺 / 打開」[49]，她閉上眼睛，緊緊抱住提籃，愛撫它以及籃內的吉他，「這或許是我的**靈魂** / 在我的**肉體**中，/ 我**靈魂**和這些不可言喻的心弦 / 聯合為一場音樂會 / 除了他之外沒有人能感受到？」[50] 她大聲道出，雙眼閉上，逐漸回過神，最後近乎乏力地表示：「他只要默然 / 我就能唱歌！」[51]（709）像是突然從夢中醒過來。愛撫提籃中的吉他——隱喻化的人體，繆齊克手勢的情色意味不言而喻。

　　這場戲的夢幻氛圍也有助於角色釋放潛抑的愛慾；在同時，繆齊克別有意味的手勢又立即被近乎孩子氣的動作所抵消。深入而論，她可說是表達了普蘿艾絲心底渴望滿足的情慾。

4.3　手勢對照台詞

　　除洩露言下之意以外，演員的手勢和台詞的關係可進一步檢視如下：

4.3.1　生動的重複訊息 [52]

　　這種手勢深入且藝術化地複製台詞所述，生動地揭露角色的下意識。而指示性手勢則不斷地指涉劇情展演的時空。

49　"et je veux qu'il n'ait alors aucun moyen de me retrouver,/ et pas les yeux ni les mains, mais// le centre seul// et ce sens en nous de l'ouïe/ qui s'ouvre".

50　"Que sera-ce de mon **âme**/ dans mon **corps**,/ mon **âme** à ces cordes ineffables/ unie en un concert/ que nul autre que lui n'a respiré?"

51　"Il lui suffit de se taire/ pour que je chante!"

52　按照 Michel Corvin 的定義，「生動的重複訊息」是指當訊息已不再需要處理得更完善，且觀眾的注意力已被功能性的重複訊息所滿足，這時訊息即可從語義轉到美學的層次，本質因此改變，故而能讓觀眾注意到「符號可觸知的一面」，見其 *Molière et ses metteurs en scène d'aujourd'hui, op. cit.*, p. 24。

4.3.1.1 摘要台詞的手勢和動作

　　在演員開口之前先行點出所處情境之關鍵，這種手勢可說達到至高的表演層次。二幕四景，在羅德里格母親的古堡，佩拉巨總算面對妻子，他站在右舞台深處，在道出開場白前，先高高舉起雙臂再頹然放下，心中像是有無限的遺憾，這才開口：「還有更理所當然的事嗎？／這可悲的誤會／這愚蠢的旅店攻堅，我可憐的巴塔薩為了守護你，因為他始終以為在守護你／／／已一命歸天了……」[53]（739）。這個醒目的無奈手勢歸結了他面對意圖私奔的妻子之尷尬，不便說破，他表現得似乎無法事先避免這場意外。假裝渾然不知妻子私奔一事，他不知如何是好，只得又做了一次上述的大手勢，方才找到繼續往下說的理由：「也是鬼使神差／讓你遇見了／這些挺身相救的騎士，使你一路逃到這安全之地〔……〕」[54]（739-40）。這個無奈、懊悔又不知從何說起的手勢，在尚未道出開場白之前即先出現，且緊接著台詞再重複一次，暴露了老法官面對年輕妻子不知所措的心態。

　　再舉一例，在西班牙朝廷上，佩拉巨和國王辯論男女主角的命運，老法官始終謹慎地走在國王身後，只有一次，當他詢問羅德里格是否已「準備好／終於」，他突兀地中斷句子，輕抬右手，似乎要揮掉不祥的預感，之後竟然超越國王走到他前面去，再說完句子「要出發到美洲？」[55]（753）。雖然佩拉巨不過是執行句子中的動詞「出發」（partir）一字，透過這個超越國王的下意識舉動，並在提出敏感的問題之前，伴之以不安的手勢，觀眾更能體

53　"Quoi de plus naturel?/ ce malentendu lamentable/ Cette attaque stupide de l'auberge où mon pauvre Balthazar, en vous défendant, car il croyait vous défendre/// A trouvé le trépas...".

54　"Appelons/ providentielle également/ la rencontre/ de ces secourables cavaliers qui vous ont permis de fuir jusqu'à cette sûre demeure [...]".

55　整個句子是："Prêt/ enfin/// à partir pour l'Amérique?"

會這位高貴人物內心的糾結。

4.3.1.2 指示性手勢

在沒用布景的戲裡，指示性手勢由於可指涉劇情時空，作用很大。角色的身外之物，不管是地點或物件，全依賴「在那裡」（"là"）的手勢指出來，像是地點的指示詞（例如佩拉巨的宅第），或台詞提及之物（佩拉巨花園中的山羊或橙樹）等等，演出此時是自我反射。

面對一齣意義偶見晦澀的詩劇，指示性手勢也可立即說明戲劇情境。一幕 12 景，守護天使看到女主角奮力想爬出溝壑，感嘆道：「對這個擁抱他的對象的生物來說，她是這麼讓人愉快容納的東西嗎？」[56]（714）說到「這個生物」（cet être），他指了指自己，說到「他的對象」，他指向普蘿艾絲，兩人的關係頓時確立。再舉一例，卡密爾在一幕三景有句奇怪的台詞：「亟待創建的美洲／比起行將沉淪的靈魂，又算得了什麼呢？」[57]（676）他說「行將沉淪的靈魂」時指著自己，意思豁然而解。

4.3.1.3 轉譯詩詞意象與片語為動作

將詩文意象轉譯為手勢是常見的表演手段，且往往提供了發展成喜劇噱頭的材料。例如一幕八景尾聲，那不勒斯士官學鳥飛，他用勾引的語調、輕快的節奏對台下「誘人的女孩」保證：「當／／你們感覺到／／自己就像這些種子／／大自然／配備了／羽毛和絨毛／／讓它們飛來飛去（s'envolent）／隨著四月的春風，／／那時／／我就會出現／／在你們的窗檯上，／／鼓動著雙翼／／並塗上金黃色澤！」[58]（705）鑑於表演情境之曖

56　"est-ce qu'elle est une chose agréable à contenir pour cet être qui embrasse son objet?"

57　"Et qu'est-ce qu'une Amérique à créer/ auprès d'une âme qui s'engloutit?"

58　"Quand// vous sentez// que vous êtes comme ces graines// que la nature/ a pourvues/

昧，士官振翅欲飛的手勢不免引人聯想「雙宿雙飛」（"convoler"）的含意。

4.3.2 手勢抵觸台詞或預示未來

這是為了製造矛盾或顯示未來，台詞隱而未言之意隨即曝光。

4.3.2.1 矛盾

演員心口不一，角色的內在衝突因之曝光。一幕十景在旅店中，普蘿艾絲對繆齊克強調自己很幸福，臉卻轉向椅背，顯然不想被對方識破自己言不由衷。一幕七景，對著中國僕人，羅德里格表示今生已放棄了普蘿艾絲，隨即倒地不起，身體表現看來更像是慾火焚身，推翻了自己剛剛的說詞。或一幕五景女主角「獻上」自己鞋子的方法，是甩向高處的聖母像，無異於挑戰。

4.3.2.2 預期

演員的手勢預示角色無法避免的悲劇。例如，羅德里格終場走到生命盡頭，在他和卡密爾於第二幕碰面時已先行透露：卡密爾把手中的繩索打了一個結並秀給情敵看，告誡他：「你提議要永遠消失；好得很！你就開始行動吧 // 馬上！」[59]（769）這個帶著威脅意味的手勢被投射到後牆上變成巨大的黑影，增強了恫嚇的力量。到了全戲結尾，拾荒修女伸手扶起繩縛的男主角站起身來，年輕修女用男主角身上的綁繩在末端打了一個結，再高舉起來讓觀眾清楚看到，呼應上述卡密爾打結的手勢。

巴塔薩之死亦同。一幕二景，佩拉巨要求老友接下護送妻子的任務，為

de plumes et de duvets// afin qu'elles s'envolent/ au gré d'avril,// Alors// j'apparais// sur le rebord de votre fenêtre,// battant des ailes// et peint en jaune!"

59　"Vous proposez de disparaître pour toujours; eh bien! vous n'avez qu'à commencer// sur-le-champ!"

了強調此行之必要，他用手指了指對方胸部，這正是巴塔薩最後遭槍擊之處。一幕五景，普蘿艾絲回憶巴塔薩年輕時曾吃過她父親「重重的一擊」（680），她開玩笑地用扇子指向巴塔薩胸部同一處。第一幕結尾，巴塔薩打開襯衫前襟，讓死亡天使——女主持人——用槍瞄準胸部射殺自己。這些期待性的不祥手勢強化了悲劇的命定性。

4.3.3 文化隱喻

維德志喜歡深掘文學傳統使角色行動的寓意更深。源自西方典故的手勢，例如二幕四景普蘿艾絲刺繡，令人聯想奧迪塞之妻蓓內洛普（Pénélope）的賢妻典範。普蘿艾絲猛然起身，刺繡掉到地上，無疑意味著想要走出婚姻。文化隱喻的手勢以指向基督教文化的最多：雙臂橫向平伸與身體呈十字形，或者是背起船桅或船槳的態勢猶如背起十字架（開場的神父、二幕八景的羅德里格以及四幕三景的瑪麗七劍）。四幕十景，瑪麗七劍走在海面（中央舞台）上的「奇蹟」，不由得使觀眾想起耶穌行走海上的典故，這個動作是其後指涉「諸聖相通引」的序曲[60]。西方話劇沒有嚴格規範的手勢，缺少台詞的支持，光靠手勢本身很難單獨表達意義，夏佑製作因此轉向文化、語言以及基督教傳統取材。

5 燈光設計

幾場滑稽戲之外，《緞子鞋》的燈光總體而言偏暗，盡展主角歷經心靈暗夜的意味[61]。燈光師拓第埃（Patrice Trottier）為空台上的 52 個場景設計個別的氛圍，較特別的設計見於戲劇化時刻、超自然的場面，而最顯眼的是，燈光選用令人不快的色彩批評劇中情境。

60　參閱第九章注釋 38。
61　參閱第八章「1 舞台上的夜景與夢境」。

在戲劇化的時分亮起腳燈：一幕八景黑女僕和那不勒斯士官爭吵，以及四幕六景兩位女演員搶場子，腳燈發揮了演出自我反射的功能。在超自然的場面，燈光一貫地為聖人角色打上光圈（halo），而且用聚光燈強化超神入化的時刻。故而「奇蹟」剎那均悉數利用聚光燈的光圈加以標示：繆齊克和那不勒斯總督共浴愛河（二幕十景）；普蘿艾絲夢到自己身處煉獄時被天使抱在懷中（三幕八景）；月亮回應在汪洋中游泳的瑪麗七劍之幻想，當真現身台上（四幕十景）[62]；羅德里格終場頭靠在拾荒修女的胸前等等。不停地介入人間事，守護天使始終有一輪光圈照身，使他有別於其他凡人角色。

最能看出批評的演出燈光發生在和台詞發生對照關係時。二幕 12 景，幾名歷險者在美洲原始林神智喪失大半，中央舞台籠罩在惡夢般的橄欖綠中，角色看來荒誕不經，原本氣勢奪人的台詞因此被渲染可疑的色彩。繆齊克月下在森林中遇見白馬王子，也罩在綠色光線中，氛圍不真實且迫人焦慮，演出似乎是在質疑這個命中注定的奇遇。四幕九景在西班牙的海上王廷，一群面具大臣交相指責男主角畢生的志業，慘白的燈光由舞台上方直直照下，冷冽陰森，不近人情，公審意味濃，和大臣們可笑的指控成強烈對比。日本畫家發光的版畫（以長方形燈格意示）寫意處理，這些打在地上的抽象燈畫，偏偏和主角執著的道德化藝術觀念起了衝突。

夏佑版燈光基本上營造夜晚的觀感，在必要時強化了作品的崇高層次、凸顯戲劇化剎那，同時也利用對位法間接表達批評，從而肯定了發言的主權。

6　服裝設計

總括而言，《緞子鞋》的歷史角色穿著 16、17 世紀的戲服。依循超驗性對照戲劇性的大原則，幾名超自然的角色如守護天使、聖雅各和雙重影均藉

62　此為演出詮釋，不見於原劇。

助整體造型流露人性化的一面；另一方面，為了凸顯情節之荒謬，某些場景
的服裝設計刻意混淆歷史時代。

在超凡入聖的角色穿著方面，一些角色是刻意地平凡，例如守護天使穿
寬鬆的灰褲子，配上灰撲撲的長外套，戴黑帽子，帽沿上插著一朵紅玫瑰，
只有肩上的一雙大翅膀符合一般對天使的印象；三幕八景，天使換穿白色和
服出現在女主角的夢中，宣布羅德里格日後將遠征日本。聖雅各穿著深藍色
長大衣，頭戴帽子，胸前佩戴貝殼項鍊，手上拿著朝聖者木杖，上裝三顆燈
泡！作為對照，月亮身穿象牙色巴洛克式的華美禮服，和其他角色的歷史服
飾截然不同。由女主持人代言的雙重影，僅僅從頭頂罩上大片長度及膝的黑
紗，沒有其他特殊處理，和克羅岱爾的希冀有出入 [63]。在聖尼古拉教堂中的
三位聖人穿著正統，盲眼的聖隨心所欲則穿西裝，頸間圍深玫瑰色的圍巾代
替聖帶（étole），頭戴禮帽（權充主教冠，mitre），持杖（意示主教權杖，
crosse），背著現代公事包；真假聖人混在一起，只能從服裝去判別。

時代錯置的服裝設計必定和台詞起衝突，發生在巴塔薩的宴會（一幕
14 景）[64]、歷險者之潰逃（二幕 12 景）。在南美的原始林中，歐索里歐
（Ozorio）和蕾梅蒂歐絲（Remedios）頭戴草帽，穿著破爛的白襯衫、深色
的寬鬆長褲；他們的首領古斯曼頭戴中古時代的頭盔，配上胸甲與盾牌；老
佩拉多（Peraldo）則在赤裸的上身披深灰色長大衣，穿黑長褲，頭戴不成
形的帽子；印第安腳夫（主持人飾）只簡單地罩上黑袍。同一場戲中混合不
同時代的戲服著實不可思議，充分顯示這群歷險者之瘋狂，和他們口口聲聲
所標榜的神聖目標產生牴觸。同理，摩加多爾要塞中，三個哨兵在他們穿的
短袖破襯衫之上，套上中世紀的盔甲，頭戴中世紀頭盔，手上拿著長矛和盾
牌；他們不符合時代的穿著體現這場夜巡的奇異本質。這些不合邏輯的服裝

63　參閱本書第二章注釋 21。

64　參閱下一章「1『巴塔薩的盛宴』」。

與造型設計均暗藏另一層玄機。

終場，雷翁修士／主持人身披栗子色的連帽僧衣，斜背公事包；兩位修女著正規服飾，年輕修女的裙長只到膝上，露出她身為主持人穿的紅紗裙；老羅德里格一身既髒又破的淺藍色衣褲；兩名士兵著淺綠色現代軍裝，其中一位佩戴過時的胸甲。這齣傳奇在混合今昔、俗聖服裝中結束，最終導向我們的世紀。

《緞子鞋》的戲服除了用來表示角色的社會階層及歷史時代以外，基於古怪的時代錯置設計、超自然角色的凡人化造型、歷史服裝之戲仿，時不時和其他表演系統起衝突，凡此均促成演出喻意更加多元。

分析夏佑演出各表演系統的縱聚合，顯見其間的辯證關係，複調的觀感源自於此，並進一步組織了全場的表演結構。

第七章　展演嘉年華

> 「《緞子鞋》最後一句台詞或許不是提出一個解釋，而是一個問題。」

——Jacques Petit[1]

　　所謂的「嘉年華」是指在聖灰節（四旬齋的開始）前三天大吃大嚼的狂歡節慶中進行的系列儀式性活動：法定國王脫冕，另選嘉年華國王（愚王），為他加冕／脫冕，愚王接著被戴面具喬裝的民眾簇擁著遊街，三天歡慶過後則被象徵性地淹死、吊死或燒毀。嘉年華期間，人人活在古怪的世界中，熱烈舉行拉伯雷式的歡慶饗宴，社會所有階層共同參與，自由接觸交流，縱情狂歡，百無禁忌。舉行嘉年華的時機正逢季節交替，到歡慶的最後，隨著春天到來，給人一種交替、復活、新生的感覺，勝過之前的停滯、衰退與死亡之感。

　　夏佑製作中，嘉年華發生在每一幕的關鍵時刻[2]，當主要角色正在跨越心理危機的門檻：一幕 14 景「巴塔薩的盛宴」、三幕 13 景男女主角在面具軍官注視下訣別、四幕九景嘉年華愚王的加冕／脫冕，11 景為其收尾。第二幕沒有出現嚴格定義的嘉年華場面，不過 11 景羅德里格會晤卡密爾，可視為嘉年華場面的延伸；從象徵意義的角度看，這對情敵的決定性會面發生在「無

1　*Pour une explication du Soulier de satin, op. cit.*, p. 29. 本劇最後一句台詞是：「受囚的靈魂得到解脫」。

2　Cf. Jean-Noël Landry, "Chronologie et temps dans *Le Soulier de satin*", *op.cit.* pp. 7-31.

止境」、「最後一次」，沿用巴赫汀分析杜斯妥耶夫斯基小說的結論，為嘉年華及神祕劇固有的時空[3]。

　　透過指涉歡慶季節交替的嘉年華，主角一生遂似乎不斷重覆死亡／重生的過程。第一與第三幕的尾聲均冒出一個偽統領打斷了嘉年華，真正的統領（Commandeur）以「拾荒修女」（Soeur Glaneuse）的面目在這齣傳奇的終場現身。在頭尾兩幕中，維德志處理的嘉年華顯得抽象、荒謬，甚至迫人焦慮；在中間兩幕，他主要是借重嘉年華的諷刺作用及其獨特的時空觀。

1 「巴塔薩的盛宴」

　　歷經一連串波折，第一幕分頭進行的數條劇情線在一家海邊客棧會合：男女主角奔向愛情、巴塔薩代佩拉巨護送女主角踏上歸程、繆齊克逃離故鄉、以及中國僕人、黑女人和那不勒斯士官各自為主人的愛情穿針引線。第14景由一塊代表門牆的景片立在中央舞台後方簡單示意，場上僅有一桌二椅。

　　巴塔薩的饗宴是場不折不扣的鬧劇。主角本人穿著16世紀的歷史服裝，他的旗手配中世紀盔甲，中國僕人穿「舞台中國人」（Stage Chinaman）定型角色的刻板藍衫、瓜皮小帽、黑布鞋，外加一條長辮子[4]，旅店侍者（男主持人飾）著現代西裝，女侍（女主持人飾）模仿美國西部片酒吧女服務生，造型時髦。

　　在這個奇裝異服的場域中，巴塔薩在遭圍攻的客棧中大張旗鼓地迎接死亡。他下令在他揮帽之前不得開火反擊，但他明明沒有戴帽子上場。坐在長桌旁，他假冒「某個犯人的聲音」（718）──普蘿艾絲的，對著旗手傾訴自己挫折的戀情。旅店一遭攻擊，巴塔薩要人去找中國僕人來，準備在炮火

3　Bakhtine, *La Poétique de Dostoïevski, op. cit.*, p. 236.

4　參閱本書第四章「1.1 寬廣的表演範疇」。

中大吃一頓。假裝聽不懂攻擊者大聲叫囂：「我們要堂娜繆齊克／音樂」（"Nous demandons Doña Musique"）（722），巴塔薩大玩諧音遊戲，硬逼中國僕人唱歌，一邊懊惱手邊沒有吉他可伴奏，意即沒有繆齊克在場[5]。

　　受到威嚇，中國僕人怪聲怪調地唱起歌來，巴塔薩登上長桌作「最後一度」巡禮（722），而非坐下來盡情享受。這時旅店的大門遭到重擊，「從舞台左邊移向右邊」（723）。旗手嚇得連滾帶爬逃出場外，旅店老板戴上頭盔，居然變成一名來犯的士兵！台上響起繆齊克的「音樂盒」主題音樂，巴塔薩沉醉其中，閉上眼睛，打開上衣，袒露胸膛，甘願讓一名殺手——女主持人飾——舉槍射殺。歡慶的宴會一夕變色，悲愴的氣息籠罩場上，愛慾以隱喻的方式現形，死亡受到熱烈歡迎。

　　《聖經‧但以理書》第五章，神撞見巴塔薩王擅用神聖器皿大宴賓客而給他殺身亡國的嚴懲。依包納帕德（Marie Bonaparte）之見，這個故事涉及伊底帕斯情結：復仇的父親強迫兒子敗興、挫折[6]。用佛洛伊德理論分析這場戲，意義豁然而解：「旅店遭襲擊、被占領，大門被人用斧頭砍破，長槍深入牆上的裂縫中」，意味著女體遭到了強暴[7]。然巴塔薩既無法也不願防衛，他耳中傾聽繆齊克「迷人的聲音」，「兩手抱著桌子」而亡（724-25）。場上最後唯一有燈光照射之物——桌子——是幻想化的女體[8]，巴塔薩只在死亡的剎那才能擁抱意中人的身軀。

　　維德志轉引嘉年華盛宴的要素——肉體與吃喝、丑角、面具、瘋狂、返回的統領[9]，但未照章排演。吃喝基本上以抽象手法處理，餐桌上只見紅

5　因為她總是隨身帶著一把吉他（704）。

6　Cf. Malicet, *Lecture psychanalytique de l'oeuvre de Claudel*, vol. I, *op. cit.*, p. 241.

7　*Ibid.*, p. 240.

8　*Introduction à la psychanalyse*, *op. cit.*, p. 143, 147; *L'Interprétation des rêves*, *op. cit.*, p. 305.

9　根據 Ubersfeld 對雨果《呂克萊絲‧波基亞》（*Lucrèce Borgia*）一劇之嘉年華

酒和兩三樣水果，其他劇本裡提到的食物則以器皿杯盤示意：一個大銀盤上罩著圓蓋子，打開蓋子散出大量煙霧卻看不見主菜。對白詩意地形容被壓抑的愛意，舞台場面調度也立意傳遞這層況味，重點不在於真的食材，而是其象徵意義。克羅岱爾寫道：桌上擺了「夜空一樣藍的介貝」、「在銀色魚皮下美麗的粉紅鱒魚美得像是可吃下肚的水仙」、「半透明的葡萄串」、「甜到裂出開口的無花果」、「包著瓊漿玉液的圓滾滾仙桃」、「包著濃郁香料的肉餅像個墳包那樣鼓起來」（722）等等，這是一系列常用來形容或比喻女性軀體的語彙[10]，演員（Alexis Nitzer）說詞時著力表現每樣食材的「滋味」。

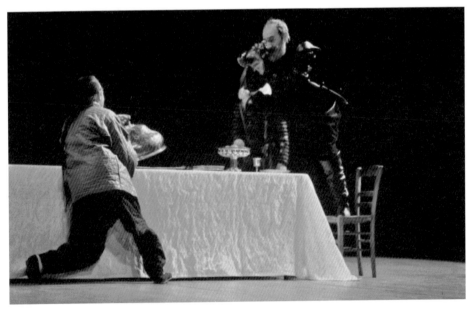

圖1　一幕14景，巴塔薩瀏覽盛宴。

饗宴及時空觀分析準則，*Le Roi et le bouffon, op. cit.*, pp. 568-69。

10　Cf. Freud, *Introduction à la psychanalyse, op. cit.*, p. 141.

　　巴塔薩沉醉在這一桌幻想的美宴裡，一名前來警告他危險將至的士兵被他順手丟出的叉子刺死。他爬上桌子欣賞每一道佳餚，卻一口也不敢品嚐自己讚不絕口的佳肴。死亡來臨的瞬間，他兩手環抱桌子，「臉倒在水果中」（725）。舞台上未直接搬演嘉年華盛宴之痛快吃喝、狂歡作樂，而是轉向發揮舞台表演的象徵喻意。

　　中國僕人無疑是這場宴會的丑角，他利用特許的丑角表演，具現巴塔薩的性衝動。按巴塔薩的說法，中國僕人在前夜差點把黑女人「像是顆無花果般」剖成兩半（717）。他被帶到巴塔薩面前時手裡拿著茶壺，位置正好提在他下體前方，他恭敬地行九十度鞠躬時，壺嘴也跟著倒出茶水。與退縮的巴塔薩截然不同，中國僕人有勇氣打開大門查看外面的戰況，他坐在巴塔薩的位子大快朵頤，他開口唱歌，他親眼確認繆齊克逃亡的方向，他提醒巴塔薩殺手來了，甚至在後者死後企圖勾引女殺手！這種種逗笑的招數受到巴塔薩的悲情影響，難以令人開懷大笑。再說，死亡就等在門外。這一切全破壞了丑角插科打諢的原始功用。

　　這場歡宴沒用到面具。不過混雜時代的戲服設計已多少混淆了角色的真實身分。尤其巴塔薩必須透過一個女人的聲音吐露心聲，他的旗手因之困惑地問道：「您究竟說的是一個男人或女人呢？」（718）。即便沒有面具助陣，夏佑版製作大開身分的玩笑：一名演員僅更換小配件即立時兼演來犯的士兵，揭破了這場旅店攻堅的乖謬。出於絕望的瘋狂，巴塔薩將旅店攻堅當成是自己赴死的序曲。是以，角色身分的混淆在此並不是為了要製造笑料，而是用來遮掩分裂的內在。

　　旗手一上場就發現上司不對勁，卻阻止不了他接下來一連串失去理智的行動。巴塔薩不獨裝瘋求死，且按照狂歡傳統安排了一場饗宴，沒想到不但無法引人發笑，反倒令人震驚。而統領一角則淪為女殺手，這只是個冒牌貨，在第一幕尾聲暫時恢復場上的秩序，巴塔薩孤獨的極宴──一場他不允

許自己享用的酣宴——就此落幕。這場宴席實為中國僕人於一幕七景調侃羅德里格的愛情所下的結論：「一頓感官肉慾的盛宴！」（696）。

嘉年華是個嘲弄的空間，劇情動作轉為笑料。巴塔薩既然拒絕反擊，旅店在攻防戰開打之前已然遭到棄守，敵人的進攻不過是故弄玄虛，且台詞句句語帶雙關。宴會一開始，僕人、旗手與上司平起平坐。巴塔薩不願面對意中人，一味沉溺於自己的性幻想，捨死忘生，中國僕人耍的各種花招戲謔地折射出他的悲情。更甚者，褻瀆神顯而易見：「人在此」（"Voici l'homme"，《約翰福音》第 19 章第 5 節）指的是中國僕人（719）——台上唯一的異教徒。

這場歡宴發生在濱海旅店，這是一個人來人往的場域，既開放又封閉，第一幕的數條劇情線在此交會，來自社會不同階層的角色齊聚一堂，「慾望、食慾、攻擊性得以盡情發洩」[11]。旅店處於兩個時空的交會點：裡面洋溢準備筵席的哄鬧，而死亡正等在門外。舞台上單置一片門牆景片點出劇本中「門」作為暗喻的深意[12]。最後，冒牌統領從這扇門潛入店中，結束了曖昧的飲宴，而在舞台深處，繆齊克、黑女人、那不勒斯士官同搭紅帆小舟出逃。巴塔薩死亡之際，繆齊克則在海上得到了新生；嘉年華式時間既具毀滅性又意含新生。宴席透過服裝設計混合了幾個時代，時間大亂。巴塔薩注視銀盤中自己的反影，一邊聽著中國人唱歌，一邊摸著自己微禿的頭頂，繆齊克童稚的音樂主題慢慢地充滿了旅店，他似逐步退回孩提。

滑稽的饗宴始終和其悲劇面緊密連結。一方面，中國人和巴塔薩的衝突全以耍寶手法開演：巴塔薩持劍強迫中國人開口唱歌，而後者只能用手上拿的茶壺抵抗。士兵／演出節目主持人／旅店老板被巴塔薩丟的一根叉子擊中

11　Ubersfeld, *Le Roi et le bouffon, op. cit.*, p. 569.

12　羅德里格在四幕二景自稱「門的撞開者」（"l'enfonceur de portes", 871）。Cf. François Varillon, "Repères pour l'étude du symbolisme de la porte dans l'oeuvre de Paul Claudel", *Cahiers Paul Claudel*, vol. 1,1959, pp. 185-220.

身亡，這具「屍體」從舞台後方一路滾到最前面，死亡轉瞬間變得「真實」無比，不再可笑。女殺手的現身相當突兀[13]，卻當「真」開槍射殺了宴會的主人。巴塔薩站在餐桌上用眼睛享受這場空空的筵席，看不見的食物直指場上真正缺少之物──得不到的女人／愛情。冒牌統領結束了「巴塔薩的盛宴」，也一舉解決啟幕中橫生歧出的劇情枝節。

2　兩位情敵面對面

第二幕尾聲羅德里格發生心理危機，他和卡密爾在摩加多爾要塞「一間小小的行刑室」相見，這個房間既封閉又開放，是「一間留作急迫碰面的小廳（boudoir）[14]」，一般用作「唇槍舌劍的會談」（767）。這兩個敵對角色的影子疊印在牆上，具現二者之一體兩面。這場至關重要的會見看似斷然地解決了男主角的兩難抉擇，他從此選擇自己的意識可以接受的征伐美洲之路，而將下意識慾望留給他「陰暗的」（673）另一半；嘉年華正允許潛抑的衝動採具體形式存在而無須受到良心譴責[15]。

這一景中，普蘿艾絲──或者卡密爾所說的「法官」（767）──應該是躲在帷幕後，卡密爾用一條粗繩子威脅他的情敵，把玩後者投射在牆上的陰影，嘲笑他，最後點醒對手原本想爭逐美洲的野心。就在這個剎那，兩人一起從舞台深處走向前景，情勢似乎將導向下一個明確的決定。羅德里格提及只有麥穗能治癒自己受傷的靈魂，卡密爾回他：「麥穗，就等在國王交給你的另一個世界裡」（772），這個遠征新大陸的欲望被配上了「女人／大地的呼喚」主題音樂[16]。

13　在原劇本當中，巴塔薩在一陣炮火過後倒地不起，並無殺手一角。

14　也有「閨房」之意，卡密爾刻意使用曖昧的字眼。

15　Bakhtine, *La Poétique de Dostoïevski, op. cit.*, p. 170.

16　參閱第六章「2.2 女人／大地的呼喚」。

　　既然「想在另一個世界贏得救贖，在我們這個世界贏得女人，沒有其他方法」（771），角色塑造乃一分為二。主角行動素模式中的目標表面上看來互相矛盾，故而由兩個情敵各自承擔目標的一面，完成原本是兩難的抉擇：卡密爾擁有心愛的女人，羅德里格稱霸新世界。另一方面，卡密爾在自己的地盤占盡上風，沒料到尾聲他卻坦承普蘿艾絲「就像命運一樣來干涉我的人生，我完全無法左右她」（773），臉上抹了一層陰影。在本劇中，即使是對一位得到滿足的男人而言，女人仍不免引發焦慮。

　　羅德里格為何不第三度呼喚心上人出面呢？事實上，他沒必要這麼做，因為他讓替身——其行事遭其他角色齊聲批評的卡密爾——擁有心愛的女人。更何況，「征服領土」的任務不只在劇中被寫成「征服女性」的轉換，在舞台上也如此處理；更甚者，卡密爾說話還帶刺[17]。即便如此，羅德里格也不允許自己拉開幃幔面對愛人，換句話說，他迴避面對自己的慾望。綜觀全劇，羅德里格從未因為做了英雄抉擇——開拓新世界——而釋懷。「今後不論你上哪兒去，都不能再阻礙我的回憶混入你的思慮中」（767），卡密爾預言道；或者按照羅德里格自己的說法，「肉體與靈魂的滿足」在他身上合而為一（772），是以始終無法忘懷心上人。

　　從雙重意識的角度看，羅德里格揚聲宣布的偉大愛情，逐一遭他「脫冕」的另一個自我調侃、取笑。這場看似「唇槍舌劍的會談」不過是影子的對話，因為開始不久，卡密爾就在玩弄兩人反射在後牆上的黑影。所以兩

17　他說：「你想要滿足 / 在同時 / 你的靈魂 **//** 還有 **//** 你的肉體， / 你的良心 **//** 還有 **//** 你的愛好， / 你的愛情，就像你自己說的， **//** 還有 **//** 你的野心 」（"Vous vouliez satisfaire/ à la fois/ votre âme// **et**// votre chair,/ votre conscience// **et**// votre penchant,/ votre amour, comme vous dites,// **et**// votre ambition", 770），演員強調連接詞，將「et」（「還有」）與前後單字隔開道出，羅德里格矛盾的人生目標聽來格外刺耳。卡密爾在這景中說話帶刺，但不是靠強調關鍵字眼，而是利用說詞方式，如隔開特定音節或突轉聲調、節奏。

位情敵儘管彼此針鋒相對，毫不讓步，劇情卻未真正向前推進，他們看似決定性的衝突因之更為反諷，這一切均被躲在幃幔後的女主角看在眼裡；心愛的女人實為劇中男性角色對話的唯一主題。正如同巴塔薩寧願一死也不敢面對情人，羅德里格亦然。維德志版演出強調這個決定的關鍵剎那——一個通向永恆門檻的剎那，卡密爾威脅男主角的生命將結束「在繩子的末端」（770），他拿起手中的繩索打了一個繩結，暗示對方有朝一日將被吊死。放大視角來看，這個充滿陰影的對談空間開向永恆，按巴赫汀的延伸看法，為嘉年華特有的時空。

　　羅德里格的死亡／再生於四幕戲中經歷了幾個階段，主角一再象徵性地死亡又重生，自我超越。這個超越的態勢其實模稜兩可，他根本沒有因為自己做出「正確」的選擇而感到安慰。可以預期，他到了美洲，個性並未因而向上提升，反倒日趨墮落。

3　男女主角訣別

　　到了第三幕，男女主角總算在頭戴高禮帽、臉上戴怪誕面具、身披黑袍的軍官[18]見證下見到面，眾角色散立在模型艦隊中（意示場景發生在羅德里格船上）。一個小女孩（瑪麗七劍）走在男女主角之間，有時也靜靜地在一邊玩小船模型。在這一切之上，無所不在的守護天使站在舞台後方的梯子上凝視這次會面[19]。圍繞在兩位主角身旁的面具表情有點猙獰，臉上彷彿上了一層死屍般的白蠟，暗示這將是一場不祥的嘉年華。他們似笑非笑的目光彷彿質疑上司最終放棄女主角的英雄決定，貶低了這段傳奇的愛情。可是超越這些嘲諷，守護天使始終在場。當羅德里格開始他那段冗長的公開反省（「軍官、作戰的伙伴、聚在我身邊在暗地隱隱約約呼息的人〔……〕」，

18　此為舞台表演詮釋，不見於原作。
19　同上註。

853），面具軍官悄然退場，只留下一位坐在右舞台深處簧風琴前[20]，諦視男女主角最終的相聚。

男女主角訣別時儘管動了許多真情，兩人卻有點各說各話。羅德里格並沒有把情人提及的永恆喜樂聽進耳裡，縱使她口口聲聲表示：「為什麼要假裝不相信我／當你絕望地信著我」（857），事實並未改變。話說回來，她本人也說得毫無熱情，似乎不相信自己的言詞：

> 「為什麼不相信這喜樂的話語／而追求這喜樂話語以外的東西／我的存在就是讓你聽懂而不是／其他的承諾／是我！//
>
> 是我／羅德里格！///
>
> 我，我，羅德里格，／我就是你的喜樂！／我，我，我，羅德里格／我是你的喜樂！」[21]（856-57）

演員強調最後一個斷句中的「是」（suis）一字，以加強結論：「我是你的喜樂！」語調卻不由自主地下降。她再三自我肯定，男主角卻很困惑，最後直言：「這些話／超越死亡／我簡直聽不懂！」[22]（858）演出顯然並未採信克羅岱爾的說法[23]。

20　四幕七景，狄耶戈幸福返鄉，羅德里格也落坐此處，串起這兩個場景的關係。

21　"Pourquoi ne pas croire cette parole de joie/ et demander autre chose que cette parole de joie/ [*sic*] que mon existence est de te faire entendre et non pas/ aucune promesse/ mais moi!/// Moi/ Rodrigue!//// Moi, moi, Rodrigue,/ je suis ta joie!/ Moi, moi, moi Rodrigue,/ je **suis** ta joie!"

22　"Paroles/ au delà de la Mort/ et que je comprends à peine!"

23　簡言之，「天主」意即「喜樂」，意即「生命」，意即「真理」，Courribet, *Le Sacré dans Le Soulier de satin de Paul Claudel*, *op. cit.*, pp. 185-87。

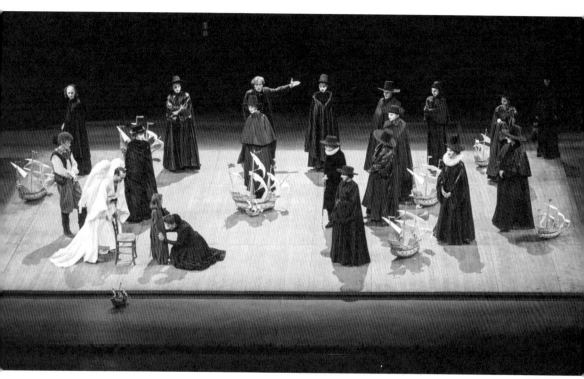

圖2　三幕13景，男女主角當著眾面具將官訣別，天使也來見證[24]。

碰面之際，羅德里格對普蘿艾絲的態度畢恭畢敬，跪在她椅前，甚至看似害怕碰觸她，至多是在她情緒激昂時扶她一把。普蘿艾絲要返回摩加多爾時，一名全身著黑、臉戴不祥面具的冒牌統領登上後景揚著黑帆的小舟接她同行，反諷達到了高點。瑪麗七劍喊了三次「媽，不要遺棄我」（859），而羅德里格則跪坐在前景直視前方，淚流滿面。考慮全戲結尾的表演意象——羅德里格把頭枕在老修女的胸前，男主角在此彷彿是透過女兒呼喚母親。

24　這張劇照是巡演到比利時「國家劇院」時拍的，舞台小很多。

在守護天使的注視下，兩位主角臨別交心的意義在於如何跨過人生的門檻。普蘿艾絲最後決定自我犧牲而離去，她把女兒託給情人照顧，她的生命由此得到延續，於是當羅德里格說到「我流亡中的伴侶」（857），他摸了瑪麗七劍的頭。事實上，一如他指控普蘿艾絲的悲言所披露，他本人雖生猶死：「因此／昔日看到這個天使〔普蘿艾絲〕／對我來說就像是死亡的一擊！啊！／死亡需要花時間／生命再長也不夠用來／學會回應這耐心的召喚！」[25]（854）然而象徵性的死亡沒有點醒他超越自我，在最後一幕他繼續沉淪。

男女主角永別的所在既親密又公開，既狹窄又遼闊。他們在全體軍官在場的空間中聚首，不過對兩位當事人而言，面臨生死關卡，身旁有無他人存在並不重要。進一步思考，這個地點通向無垠的大海，主角的愛情被定位在永恆。

4 雙重嘉年華

「嘉年華行動」——劇情動作的反轉——發生在四幕九景，其間發生了愚王之加冕／脫冕儀式：一方面，羅德里格被加冕為愚王[26]，同時間第二位西班牙國王則暫時被脫冕；另一方面，國王因無敵艦隊慘遭滑鐵盧，早在嘉年華舉行之前即已失去權力，他只能在大勢已去的朝廷上稱王，受玩木偶的首相、戴面具的朝臣[27]以及女演員簇擁。這一景結束，他還加演了一場帝國解體

25　"Ainsi/ la vue de cet Ange [Prouhèze]/ pour moi qui fut comme le trait de la mort! Ah!/ cela prend du temps de mourir/ et la vie la plus longue n'est pas de trop/ pour apprendre à correspondre à ce patient appel!"

26　Cf. notamment Jacques Houriez, *La Bible et le sacré dans Le Soulier de satin de Paul Claudel*, Archives des lettres modernes 228, série Paul Claudel, no. 15, Paris, Lettres modernes,1987, p. 33; Lioure, "Fête nautique ou saynète marine?", *op. cit.*; Lioure, *Claudeliana, op. cit.*, pp. 107-08.

27　二者均為舞台表演詮釋，不見於原作。

的戲碼，羅德里格的脫冕則發生在《緞子鞋》終場。

　　嘉年華儀式在加冕的過程即潛藏脫冕的根源，本身已無比曖昧，維德志更深入其中，在同一空間安排具有雙關意義的儀式，以至於到了嘉年華的收尾，誰才是真正的笑柄頗堪玩味。與第七景「狄耶戈老來返鄉」相較，第九景戲謔地重溫重要情節並預告結局，因而構成全場演出真正的嵌套。

4.1　羅德里格之加冕／脫冕

　　第九景的開場用了輕快雀躍的音樂，一群朝臣各自攜帶小板凳迅速登場，他們頭戴高禮帽，臉戴表情怪誕的面具，身披黑袍，頸間圍大圈白皺領，上場先演了一段逗笑的默劇：他們在台上你推我擠，東奔西走，亂排凳子，最後才在音樂將結束的瞬間，決定圍著國王寶座排成半圓形坐下，而留給羅德里格坐的凳子則擺在王位的正對面。男主角登場前，踏著舞步的首相警告眾朝臣，國王將對老主角玩一個把戲。這段籌備嘉年華儀式的默劇既陰森又荒誕，預示詭異的氛圍。

　　老主角上場，他先是憤憤不平，繼之無聊地旁觀一場批判自己的大會，他的政治功績整個遭到翻轉，巴拿馬地峽的穿鑿被歸功於拉米爾，他晚年彩繪聖人畫像的藝術志業則遭到譴責，眾臣紛紛指控他的不是。國王則大步走在朝廷上，興高采烈地發表一篇浮誇的冗長演講，群臣莫不感到無趣，偏偏國王根本不在意他們的反應。老主角也配合演出，用尖酸的口吻自承不是，後被指派去治理英國，同時肩負拯救歐洲、基督教世界及全世界的任務！

　　面具朝臣們爭先恐後地跑到「這個獨腳老頭」（939）身邊，個個高高伸出手，想和這位新任命的英國總督握手表達祝賀，一邊發出刺耳的叫聲和尖銳的怪笑，這是變相的「加冕」儀式。不過羅德里格沉醉在光榮的幻想裡，既未聽到也未看到面具朝臣發出的「脫冕」信號，國王則得意地蹲坐在王位上欣賞好戲。

　　緊接著上演面具朝臣「凌辱」愚王的儀式：在憂傷的樂聲中，他們對老

圖3　羅德里格受難。

英雄拳打腳踢，首相的食指更直指著笑柄——羅德里格，就像在聖畫中常看到的畫面。群臣原本看似要扶住站不穩的他，實則一再使些小動作加以修理，羅德里格不敵倒地。好不容易摸出老花眼鏡戴上，他掏出一張紙宣讀促進世界和平草案，壓根兒沒聽到周圍的怪叫聲，末了還需要在一旁看得津津有味的國王親自去扶起這個「老蹺腿」（942）。得到國王表面的支持，殘廢的老英雄越發沉浸在宏觀的幻象裡，他的世界和平計畫包裹在全球福音傳教的論述中，結尾甚至懇請國王權衡利弊，「看看將西班牙的繼位交予一個外姓是否合適」（931），說完，他身子一軟，倒坐在王位上，群臣大吃一驚。

　　這個傲慢的「自我加冕」象徵行動過後，其他角色全體退到右後方，老英雄獨對眼前空無一人的王廷，繼續夢想著在天主教旗幟下統一全球的大業，他從寶座上起身，慢慢走向前舞台，昏倒在地不省人事。在國王的命令下，他的身體被面具朝臣們高高舉起，他「胡亂寫的」和平計畫（929）還握在高舉著的手中。愚王的死亡「遊行」就此展開，老羅德里格繞場一周後被抬出場。

　　回顧這一景的場面調度：先是一群面具朝臣在輕鬆的音樂中湧上舞台為嘉年華準備場地，接著首相宣布要作弄老英雄，聽到「人在此」（Le voici, 924）的通報後，羅德里格穿著破敗地上場[28]。國王主導控訴場面，並選出他當嘉年華愚王（赴英任總督），加冕由面具群臣伸出表面上支持、實則暗傷的手意示；繼之凌辱這位野心勃勃的王位覬覦者，首相的手一直指著這個笑柄；老英雄單獨在眼前無人的王廷「自我加冕」，他倒坐在王座上，終場由面具角色抬著半昏迷的他遊行出場。這系列動作同時指涉「耶穌受難」的重要進程，如「瞧！就是這個人！」（Ecce homo）[29]、審判、凌辱等。在夏佑的舞台上，上述每個步驟均預見其反轉；老羅德里格則沉湎在幻想中，對周遭的敵意和挖苦毫不在意。這系列舞台動作全獨立於劇本之外。

4.2 第二位西班牙國王之脫冕

　　羅德里格果真是嘉年華愚王嗎？國王在遊行前已指出：「你讓我們全部人看了一齣好戲」（934），事實則是國王本人為老主角準備了一齣好戲讓他主演。正當嘉年華儀式進行時，國王逐漸感受到自己設局的逆轉力量，

28　這點和劇本的舞台表演指示有出入，克羅岱爾註明羅德里格「穿著黑色華服，頸間戴金項鍊，扶著小侍從，由兩個侍衛左右陪同」（924）進場。

29　「人在此」為其降格變形。Cf. notamment Houriez, *La Bible et le sacré dans Le Soulier de satin de Paul Claudel*, *op. cit.*, pp. 32-33; Weber-Caflisch, *La Scène et l'image*, *op. cit.*, p. 129, note 115, et sa *Dramaturgie et poésie*, *op. cit.*, p. 295.

最終淪為受害者。

　　接見羅德里格之前，已預知無敵戰艦全軍覆沒的國王傷心欲絕，背對觀眾，身體折成兩半，哭倒在前景正中的凳子上。不停被哭天抹淚進來通報一艘又一艘沉船的朝臣騷擾，國王最後倒在地上（去冕）。可是當羅德里格晉見時，他即刻又變回一個大權在握的國王，準備教訓不肯被馴化的老英雄（加冕）。欽點羅德里格去統治英國，西班牙國王不是沒有感受到自己可能遭到去冕的危險，他摸著脖子，擔心地說：「我把兒子的事業交付在你手上了」（931）。國王雖得到全體朝臣支持，一起簇擁著他站在右後舞台，這時坐上寶座的羅德里格，一個人卻幾乎能與他們所有人分庭抗禮。

　　捉弄老英雄之後，西班牙國王加演了一段帝國解體的默劇：在悲劇的旋律中，他把場上的凳子一只又一只地甩到藍色海面區，將兩個象徵環宇勢力的球體從台座上拿下放在地上，最後扛起寶座下場（脫冕）。就這樣，設局的人反淪為受害者，第九景終場，徹底失勢的國王走下台，成為真正的愚王。

　　由此可見，夏佑舞台其實上演雙重嘉年華。正統國王的權勢在狂歡之前已經失去，他不甘心，在宮廷上安排一場嘉年華以拱出愚王。第二位國王的施政格局不如他的前任，與其當羅德里格行動素的發送者（destinateur）角色，他不惜親自介入自己子民的私事，脅迫首相和朝臣演木偶劇（第四景），用面具扮裝愚弄對自己有功的男主角（第九景）。經由兩場反向進行的嘉年華之對照與衝突，原來的權勢地位標記頓時消失不見，法定國王就是愚王，委實為莫大的反諷。

　　嘉年華愚王之加冕同時預示其脫冕，這是個二合一的過程，所以羅德里格被騙去統領英國是伴隨著嘲笑、辱罵，外加拳打腳踢。而在西班牙國王的情形，全朝廷聾人聽聞地哀悼無敵艦隊一敗塗地──預示王朝之覆滅：面具朝臣一個一個起身，步履不穩（在船上）地走向遭到打擊、扶凳坐在地上的

國王，向他一一通報被擊沉的戰艦，國王傷心過度，不支倒地。正統國王及嘉年華愚王（老羅德里格）二者輪流加冕／脫冕，譏刺作用發揮到極致。

和三幕 13 景靜立的船上面具軍官相較，第四幕的面具朝臣個個喧鬧、幼稚，外表萎靡，全數面具以一致的方式說話和行動，觀眾不免疑問在面具之下是否真有一個人？這群荒謬透頂的朝臣固然可笑之至，然而殘廢英雄之目空一切和陳義過高的和平幻想，難道不可笑嗎？昔日的英雄在眼前空無一人的王廷上 [30] 大放厥詞，幻想在「兩大洋之間」的巨桌上讓全球人民歡慶復活節；他是如此相信這個夢想以至於人躺到地上去，閉上雙眼，嘴角含笑，雙手畫出一個大圓圈以圖解「這張巨大的桌子」（932）[31]。

從編劇的角度看，四幕九景的時間觀既前瞻又退行，在這場嵌套戲中，每個動作均默示男主角的死亡、一個朝代的覆滅，劇情在回顧情節主軸之際加以挪揄：心上人貶為善變的女演員，出戰的規模從全球縮減為英國，王廷淪為嘉年華的場地，愚王和傀儡出入其中，藝術作品降格為老主角顛覆常規的聖人版畫。

王廷是世間權力的絕佳象徵。在這個既獨斷又幻象重重的權力中心，嘉年華的逆轉行動不僅止於象徵性，而是惡夢般真實。王廷事前已因指涉劇場和嘉年華而遭到戲擬；嘉年華正巧傳達現世權力轉眼即逝的事實，永世稱霸不過是個野心的陷阱。第二位國王的盛世結束了，但是另一個即將取而代之；西班牙的衰敗很快會被下一場瑪麗七劍游過大海搭上瓚的戰艦，以迎戰回教徒、開拓新世界的願景所彌補。漂在海浪上的宮廷越發強調世事變動不居、交替輪換的本質，傳神地透露嘉年華的時間觀。

30　其他角色全退到右後舞台。

31　其晦澀的意思可能要從巴塔薩之宴中用到的大餐桌探尋，意指女性軀體。

4.3 羅德里格之脫冕

四幕 11 景上接四幕九景，羅德里格被罷黜，全身繩綁，遭兩名士兵侮辱、訕笑、拳打，最後被當成奴隸拍賣。在嘉年華傳統中，小丑國王的任期一旦終止，就會被穿上瘋子的衣服。按照巴赫汀的解讀，毆打和侮辱相當於變形的脫冕。侮辱不單單去掉小丑－國王還保留的權位幻想，且意味著「活生生的肉體變成死屍」[32]；在此同時，新生緊跟著死亡，而且放大格局看，是一個新時代的開始。

維德志既指涉耶穌受難（士兵擲骰子、侮辱並暗指羅德里格將被吊死），也展演嘉年華行動之結局。透過腳踢、繩縛、恥笑，羅德里格的王權完全被解除。兩個士兵和雷翁修士（代替羅德里格）擲骰子以爭取瑪麗七劍留給他的信，士兵一邊讀信一邊酸言酸語，老獨腿倒在台中央，任人殘忍地拉向左後舞台。雷翁頭罩在僧衣的風帽中，坐在主角旁邊為他禱告。以拾荒修女面目現身的統領登船回收她的信徒，她買下羅德里格及一堆破銅爛鐵，終結了《緞子鞋》嘉年華愚王的命運。

全戲終場是個逆光的畫面：左邊兩個士兵在抽菸，正中間雷翁修士扶著羅德里格，後者的頭靠在老修女胸前，雷翁宣布：「受囚的靈魂得到解脫！」年輕修女用綁住老主角的粗繩打了個大繩結，並將繩結舉高，呼應卡密爾於第二幕預示主角結局將遭到絞刑的同一手勢，再用拉丁文說：「奇妙的作品全部結束」[33]（948）。《緞子鞋》的愚王命運於焉落幕。

主角臨終時分，他的左邊站著兩個士兵，右邊是三名教會人士，左邊的奚落他，右邊的支持他，嘲諷和同情同台。這兩個士兵扮演粗魯的丑角，言詞刻薄，動作激烈，猛然戳破老主角最後的錯覺，因為後者遭到折磨的時候，剛好就是他懷念普蘿艾絲之際。士兵展讀瑪麗七劍的信，挖苦老主角一

32　Bakhtine, *L'Oeuvre de François Rabelais, op. cit.*, p. 199.

33　原為舞台表演指示。

生的重要「英雄」事蹟：和女演員搞曖昧、統領英國的騙局、不自量力的世界和平草案、捲入佩拉巨－普蘿艾絲－卡密爾的三角關係，以及不合常理由三個人（卡密爾、普蘿艾絲和羅德里格）生出來的瑪麗七劍等等。

　　總結羅德里格的一生，逐步失去普蘿艾絲、伊莎貝兒、美洲、日本、一條腿、女演員、瑪麗七劍，最後被當成叛臣－奴隸賣出。經由這一漸進、嚴厲的「脫冕」程序，儘管帶著再犯的陰影，主角總算超越一己的私情。

　　結局的卡司安排也提醒了觀眾本次演出的幾位核心角色：男主持人演雷翁修士，女主持人演年輕修女，士兵甲與第一位西班牙國王是同一名演員（Jean-Marie Winling），士兵乙是開場的耶穌會神父（Serge Maggiani 飾），拾荒修女之前是羅德里格的母親（Madeleine Marion 飾）。

　　羅德里格在星光下的大海終獲解脫。在修女的守護下，男主角即將跨過人生關卡，在海中重生。不過，老朽的悲情很快被戲終響起的炮聲所驅散，炮聲出自瑪的船上，用以通告瑪麗七劍已經安然登上了情人的戰艦。最後一景特別強調海浪規律的聲效，中央舞台四周出現波光粼粼的效果，以深化大海的意涵，成為象徵嘉年華交替無可匹敵的意象，將表演意境拓展到寰宇。

　　終場，主角回歸聖母／海洋（Mère ／ mer）的懷抱，倘使主角個人的寧靜終於呼應了和平的大我世界，羅德里格須付出這麼大的代價，內心才得以坦然，也不禁令人懷疑是否值得。有鑑於此，《緞子鞋》寫作與其說是歡慶重新找到的心靈自由，似乎更像是表達了解放的痛苦企圖 [34]。

5　無盡期的心理危機

　　維德志在四幕戲的高潮重新演繹嘉年華，予人主角心理危機定期發作之感，更重要的是，小我私情和大我的宇宙互映，個人的愛情臻至典範的格局，在世間傳頌。嘉年華愚王之死不但預告一個新時代來臨，也期待天地間

34　參閱本章開頭的引言。

的太平，由演出中規律的波濤聲效、美麗的寶藍色波浪燈影效果傳達其意境。相較於庶民嘉年華關注狂歡的解放、重生的樂觀意涵，維德志則經營其荒謬、面臨死亡的憂慮感，以反射男主角難以平衡的內心。故而舞台上不見花花綠綠、尋歡作樂的嘉年華，取而代之的是隱喻性強的舞台表演意象與動作。全戲的核心意義超越節慶的層次。

在維德志導演版中，嘉年華同樣促成潛抑之事曝光，意即揭破男主角和女人的親密關係。這其中除了第二幕卡密爾和羅德里格的密會之外，其他三景都發生在公共空間，在同場眾多角色批判的視線下進行。巴塔薩可悲地折射男主角面對情人的消極態度，他寂寞的晚宴以隱喻的方式暴露心底的慾望；一如巴塔薩，原本熱情如火的羅德里格儘管遭到卡密爾一再慫恿，就是未第三度呼喚心上人現身。實質上，羅德里格和卡密爾面對面，觸及兩個分裂的自我對話；男主角不可告人的慾望全然具現在他陰沉的分身身上，卡密爾不停地用矯揉造作的聲調拆穿他的英雄假象。面對情人，巴塔薩和羅德里格可互相指涉的行為，在在讓人感受到兩人對女性的焦慮。

羅德里格和普蘿艾絲延遲了一幕重逢，兩人在戴陰森面具的軍官凝視下相見；第二幕的會晤困局再度發生，羅德里格無法開口要求心上人不要離去，他連一個字也說不出來（859）。瑪麗七劍則三度呼喊母親，道出了羅德里格的心聲，愛人的形象被提升到「母親」的高度。這個聖潔的母親形象縱使一度在第四幕遭諧擬，以「女演員／英國女王」的造假形象現身，到了終場戲，由修女／聖母（Mère）意象獲得最終確認，其「令人畏懼的偉大母親」（grande Maman effrayante, 686）形象，在舞台上以不尋常的高度出現[35]。

35　女演員是踩高蹺登場，她的長袍遮住了高蹺。精神上的「偉大」之外，「grande」一字有體積上的「大」的意思，特別是對小孩而言。再者，老修女的長木杖更強化母性之恫嚇面，不過她最後還是接納了回頭的浪子。

　　從巴塔薩的饗宴中缺席但被慾求的女人，躲在幃幔後偷聽男主角兩個自我對話的愛人，到一位託付自己女兒的母親，最終昇華為拯救靈魂的修女，女主角的形象不斷躍升，而男主角卻逐步沉淪，昇華和反諷並轡而行。由於指涉了嘉年華，羅德里格最終是否當真走出心理危機不無疑問[36]，本劇的含意是以更耐人尋味。

36　Weber-Caflisch 說得好，羅德里格在這一景憶往，剎那間他不再是一個角色，而是克羅岱爾的代言人，見其 "Ecritures à l'oeuvre: L'Exemple du *Soulier de satin*", *Ecritures claudéliennes: Actes du colloque de Besançon*, 27-28 mai 1994 (Lausanne / Besançon, L'Age d'Homme / Centre de recherches Jacques-Petit, 1997), p. 188。

第八章　舞台場面調度之夢邏輯

> 「與其演出戲劇情境，我演出這些場景對我啟發的夢境。」
>
> ——維德志 [1]

　　有關戲劇和夢的關係，克羅岱爾曾說：「跟著戲劇，我們潛入人類大腦最晦澀之處——夢。在夢中，我們的精神被限縮在消極或半消極狀態，這是一種舞台狀態，被蜂擁而入的幽靈所入侵〔……〕所以，我稱劇本為受指引的夢。主題——從何處而來？——一旦強行出現（imposé），隨即浮現一位戴面具的戲班班主召來演員從頭到尾加以說明。舞台上的一切逐漸組織成形。這不像是當真在戲院中〔……〕，觀眾付費入場，且從觀眾席到舞台只能無言交流。在這裡，從觀眾席到舞台出現了有機的吸引力」[2]。有趣的是，《緞子鞋》當真在二幕二景突兀地冒出了一個「耐不住/壓抑不住的傢伙」（l'Irrépressible）[3] 當戲班班主，他自稱等不及克羅岱爾安排後續的情節，從後者的大腦逃了出來，趕著召來需要的演員粉墨登場，可見本劇創作帶著夢幻色彩。

1　Cité par Jean Ristat, *Qui sont les contemporains?* (Paris, Gallimard, 1975), p. 95.

2　Claudel, "La Poésie est un art", *Oeuvres en prose, op. cit.*, pp. 52-53. 有關克羅岱爾的夢境書寫，參閱 Malicet, "La Peur de la femme dans *Le Soulier de satin*", *op. cit.*, p. 183, note 2, et sa *Lecture psychanalytique de l'oeuvre de Claudel*, vol. I, *op. cit.*, pp. 11-26; André Espiau de la Maëstre, *Le Rêve dans la pensée et l'oeuvre de Paul Claudel*, Archives des lettres modernes 148, série Paul Claudel, no. 10, Paris, Lettres modernes, 1973。

3　參閱本書第四章結論。

　　或許是基於此，維德志調度舞台場面可說大受「夢」的啟發，按照佛洛伊德所言之「夢工作」（Traumarbeit）推展，包括「濃縮」、「轉移」、「視覺化」、「二次修正」等技巧均使用到，並指向童年[4]。此外，夏佑版之各表演系統間經常互相矛盾，如本書第五與六章所分析，再加上角色間的關係安排猶如不同的「我」，均可印證舞台調度的夢邏輯。

　　《緞子鞋》角色為數眾多，其實多是男女主角的分身（dédoublement）或增生（redoublement）[5]，他們是一個「我」的不同面；換句話說，維德志在角色安排上強調「自我演出」的觀感。舞台技術方面，全場演出大部分沉浸在「夜間」[6]和「夢境」的氛圍。四幕戲場場緊接，中間幾無間隔，看完全戲，感覺就像經歷一場無縫接軌的夢。這種舞台場面調度手法有助於主角

4　對佛洛伊德夢理論的批評，近年來反駁最力者莫過於 J. Allan Hobson，他透過科學實驗，強調夢境只是「快速動眼睡眠」（rapid eye movement）時腦部活動的附帶產物，本身並無深遠的意義可言，因此分析夢的內容以解讀病人的潛意識並無意義，參閱其 *Dreaming: An Introduction to the Science of Sleep*, New York, Oxford University Press, 2002。

另一方面，Hobson 的研究也遭到質疑，其中以香港樹仁大學的 Calvin Kai-Ching Yu 教授從 2001 年起的系列研究最具實證意義，證明佛洛伊德的理論（夢工作、夢起因、夢的心理審查機制）仍經得起科學驗證，參閱其系列論文 "Neuroanatomical Correlates of Dreaming: The Supramarginal Gyrus Controversy (Dream Work)", *Neuropsychoanalysis*, vol. 3, no. 1, 2001, pp. 47-59; "Neuroanatomical Correlates of Dreaming. II: The Ventromesial Frontal Region Controversy (Dream Instigation)", *Neuropsychoanalysis*, vol. 3, no. 2, 2001, pp. 193-201; "Neuroanatomical Correlates of Dreaming, III: The Frontal-Lobe Controversy (Dream Censorship)", *Neuropsychoanalysis*, vol. 5, no. 2, 2003, pp. 159-69。

5　此為克羅岱爾編劇的一大「執念」，參閱 Jacques Petit, "Claudel et le double — esquisse d'une problématique", *La Revue des lettres modernes*, série Paul Claudel, 8, nos. 271-75, 1971, pp. 7-31 et "Les Jeux du double dans *Le Soulier de satin*", *La Revue des lettres modernes*, série Paul Claudel, 9, nos. 310-14, 1972, pp. 117-38。

6　夜景是克羅岱爾編劇的另一特色，參閱 Jacques Petit, "Le Décor nocturne", *La Revue des lettres modernes*, série Paul Claudel, 7, nos. 245-48, 1970, pp. 7-24。

展演自我，幾位主要角色實質上都在講同一件事，其舞台處理卻是去中心式的，影射了潛抑的孩提慾望。從舞台上具現的夢境來看，是否看得出克羅岱爾在自我辯白？特別是他自己深知，舞台上演的是一段根本無法辯解的戀情。從角色間的關係切入研究維德志版演出，浮現了答案。

1 舞台上的夜景與夢境

　　開場，男女主持人走進舞台，他們略顯意外與困惑，彷彿誤闖夢世界[7]，小心翼翼地觀察舞台和四周陳列的玩意兒。這些東西一會兒將通通派上用場，只是開場就全部亮相；這種嵌套作法凸出演出整體元素的共時性及圖示本質，卻打亂了戲劇展演的線性邏輯，透露出一抹夢幻色彩。

　　全戲舞台燈光設計偏暗[8]，觀眾彷彿瞥見角色心靈的暗夜，特別是下列日落時分和夜景：

　　第一幕

　　　　第一景：耶穌會神父臨終，禱詞觸及復活節之夜。

　　　　第五景：天暗，普蘿艾絲和巴塔薩準備上路。

　　　　第七景：一個「晶瑩清澈的星夜」（691），羅德里格和中國僕人停在卡斯提耶的荒野休息。

　　　　第九景：暗夜，受重傷的羅德里格躺在推車上。

　　　　第十景：日落時分，普蘿艾絲和繆齊克在一家旅店不期而遇。

　　　　第 11 景：月下，黑女僕跳舞、施巫術。

　　　　第 12 景：深夜，普蘿艾絲逃出旅店，困在溝壑裡。

7　Weber-Caflisch 指出全劇開始的舞台表演指示寫法披露了夢的意境，報幕人就像是「一個夢的人物」（une figure de rêve），見其 *Dramaturgie et poésie, op. cit.*, p. 119。

8　除了幾個好玩的場景之外：在巴拿馬（三幕二、五、六景）、瑪麗七劍和屠家女划船出海（四幕三景）、漁夫拔河（四幕五景）。

166

第 13、14 景：晚上，旅店遭猛攻，巴塔薩佯裝嚴陣以待，卻在炮火中舉行宴會。

第二幕

第二景：在「美麗的月光」（731）下，耐不住的傢伙披露羅德里格的夢境。

第五景：黃昏，那不勒斯總督和幾位好友在羅馬郊外駐足。

第六景：星空中，聖雅各出現天上。

第八景：入夜，面對摩加多爾要塞，羅德里格因船桅被炮火擊斷而火冒三丈。

第十景：月夜，繆齊克在西西里森林遇見那不勒斯總督。

第 13 景：月下，雙重影控訴男女主角棄它而去。

第 14 景：月亮獨白。

第三幕

第一景：入夜，繆齊克在布拉格的聖尼古拉教堂祈禱。

第四景：摩加多爾堡壘的三個哨兵夜巡。

第七景：月下，普蘿艾絲熟睡，卡密爾將一顆念珠放入她的手中。

第八景：普蘿艾絲夢到守護天使。

第九景：日落，羅德里格在巴拿馬官邸思念普蘿艾絲。

第 12 景：星夜，羅德里格率領艦隊抵達摩加多爾外海。

第 13 景：男女主角在船上訣別。

第四幕

第四景：船上，西班牙國王在一水晶頭蓋骨裡預見無敵艦隊灰飛煙滅。

第十景：月下，瑪麗七劍和屠家女游泳過海。

第 11 景：燦爛星光下，羅德里格獲得解脫。

其次，部分場景陰影幢幢，容易誤導觀眾以為劇情發生在晚上，計有：

第一幕

第三景：正午，卡密爾和普蘿艾絲隔著樹籬散步，些許陽光透過籬笆縫隙篩入。

第二幕

第 11 景：摩加多爾一密室，卡密爾會見羅德里格。

第 12 景：幾位「歷險者」從南美森林撤退，沐浴在橄欖綠光線中。

第三幕

第三景：羅德里格處置叛逆的阿爾馬格羅。

第四幕

第四景：西班牙國王和女演員排演對手戲，首相－操偶師操弄一群牽線木偶大臣為國王助興。

第七景：羅德里格坐在簧風琴前凝視狄耶戈幸福返鄉。

第八景：在天使的注視下，羅德里格婉拒加入女兒去非洲收復天主教會的失土。

第九景：海上王宮的嘉年華。

此外，本劇和演出還有一些做夢或提到夢的場景，計有：

第一幕

第八景：那不勒斯士官隨口胡謅總督夢到繆齊克。

第二幕

第二景：耐不住的傢伙描述羅德里格陷入昏迷時狂言。

第三景：翁諾莉雅告知佩拉巨，羅德里格發高燒說的夢話。

第 13 景：男女主角夢幻般的結合，在牆上留下永恆的雙重影。

第 14 景：月亮傳達男女主角的下意識慾望，舞台上羅德里格睡在男

性船首側面人身雕像上。

第三幕

第一景：繆齊克見到清教徒被砍頭的幻象。

第七景：普蘿艾絲入夢序曲。

第八景：普蘿艾絲做夢。

第四幕

第四景：西班牙國王預見無敵艦隊全軍覆沒，直如一場惡夢。

第七景：羅德里格帶著夢幻表情凝視狄耶戈返鄉。

　　從這些夜景和夢境來看，維德志導演版呈現不同的「我」之間的複雜關係，其舞台景致接近心靈圖像，而非只在舞台上排演角色的故事及其所在的世界。說得更明確，維德志並未搬演角色在劇中世界的客觀情狀，而是展演劇情世界對他們代表的意義；是以，觀眾看見的不是角色身處的現實情境，而是他們對現實的領悟。本劇反宗教改革與殖民歷史的背景，遂可視為主角內在衝突的延伸。為此，維德志將舞台表演整個隱喻化，演員的上下場大可視為不同的「我」進出「夢境」——另一個舞台（ *autre scène* ），他們用不同方式談論同一件事：「贏得女人」相當於「贏得領土」。

　　《緞子鞋》的舞台經常處於幽暗裡，影射男主角從陰翳過渡到超然的狀態，中間經過漫長的旅程，男主角終於在一個繁星閃爍的夜晚得到了解脫。

2 場景之淡入與淡出

　　按照佛洛伊德理論，夢用同時並呈的方式取代邏輯關係，夢的前後順序構成因果關係，例如接續的夢，或迅速轉化的意象[9]。針對《緞子鞋》，維德志特別注重場景之轉換，要求必須做到毫無縫隙，吻合克羅岱爾的要求

9　*L'Interprétation des rêves, op. cit.*, p. 272.

（663），前後場景在轉換時遂顯得彼此相溶。

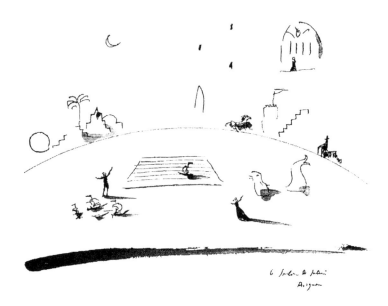

圖1　《緞子鞋》，可可士舞台設計簡圖。

　　和夢境相仿，《緞子鞋》的世界超越時空限制，場景之間無縫接軌，以下舉一、二幕為例。啟幕第二景，佩拉巨蹲在背著船桅的耶穌會神父腳前冥想，巴塔薩上台後，神父才下台。第四景，卡密爾向普蘿艾絲告別之前，伊莎貝兒的歌聲響起，她告知情人路易私奔的地點和時間，似乎填補了卡密爾和普蘿艾絲約會的時間點[10]。第五景，確定好私奔計畫，普蘿艾絲在巴塔薩護送下，即刻準備啟程。第六景，西班牙國王快步走入王宮，他急著上台以至於來不及戴上王冠，而他的首相手上拿著板凳（意即王座）跟著跑上台。第七景，國王一答應讓羅德里格統領美洲，中國僕人立即陪著主人跳上台。這

10　Weber-Caflisch, *Dramaturgie et poésie, op. cit.*, p. 134.

一景演到尾聲，是黑女人的叫聲（第八景），而非伊莎貝兒的求救聲（第九景），促使主角跑去「援救聖雅各先生」（702）。而第八景開場黑女人大吼的「叛徒」（"Traître"）一字原是指責那不勒斯士官，也正巧可用來形容逃脫國王追蹤的羅德里格，這個指責剛好夾在兩景之間道出。

　　和情婦黑女僕大吵一架，那不勒斯士官見到下一景數名全副武裝的角色（路易與他的一群好友）登場而大吃一驚，趁機逃之夭夭，這時響起繆齊克的主題旋律，她已走在舞台邊上玩耍，等著第十景巧遇普蘿艾絲。到了第十景結尾，換成是繆齊克見到情敵——裝在大桶中的黑女僕——上場而嚇得跑下場。第12景，普蘿艾絲和她的守護天使從舞台後方現身，他們的戲收場，天使仍逗留在場上，興味盎然地看著下一景：巴塔薩籌備宴會。巴塔薩下令去找羅德里格的中國僕人，一聽到「人在此」（719），中國人同時跳上舞台，最後一景緊接著開演。

　　進入第二幕[11]，第三景佩拉巨和翁諾莉雅應前一景耐不住的傢伙要求現身。他們的戲收尾，各人提起自己的椅子往前走幾步（暗示換了房間），女主角隨之上場面見佩拉巨。普蘿艾絲一回應願意去非洲接管摩加多爾，那不勒斯總督和他的好友人手一只皮箱登台，場景便來到了羅馬城郊外（第五景）。第六景，聖雅各現身星空中，在他超然的視象告終時，兩艘小帆船的剪影出現在舞台前端最上方，一艘船追逐另一艘，被追的船（普蘿艾絲的）發炮攻擊後方追逐的船（羅德里格的，此為第八景之前因）。第七景，回到現世，國王即刻召來佩拉巨討論男女主角的命運。

　　佩拉巨甫被國王拉出場外，羅德里格隨之從另一頭（左舞台）肩挑斷槍、拖著腳步走上中央舞台（表示海上無風，船難以前行，第八景）。這一景演到摩加多爾要塞的模型被一圈燈光打亮（意指船長用望遠鏡看到的目標），兩位節目主持人合抬一尊小炮上場，放在舞台右側，代表下一景摩加

11　第一景省略未演，可能的原因見本書第14章。

多爾要塞的武裝設施。第九景，卡密爾和普蘿艾絲彼此較量權力快終了時，響起將進場的繆齊克之主題樂聲。第十景，那不勒斯總督在森林中遇到自己命定的妻子，正準備和她騎馬離開，11 景的羅德里格和卡密爾已經開始爭執。當男主角決定啟程赴美洲打天下，12 景的歷險者和印第安腳夫同步上場，腳步踉蹌地從南美森林退卻。印第安腳夫沿著舞台四周走一圈，脫掉黑罩袍，變回主持人，一臉同情地為觀眾介紹下一景的雙重影，而終場的月亮已走到雙重影身後等著展現月華。

綜上所論，場景迅速轉換，造成相連場景並置的錯覺，舞台動作的並時感油然而生，相鄰場景原本彼此獨立，然因轉換之際互溶，彷彿產生了因果關係。這種關係取決於視聽效果的延續性上，如同人在作夢時的情形。從夢邏輯來看這齣《緞子鞋》的時空組織，52 場戲首尾相連，前後一貫，構成一部緊密交織的作品。

3 夢工作

按照佛洛伊德，夢思維經由濃縮、置換、化成夢形象以及再修正等工作轉化為顯見的內容。追根究柢，佛洛伊德之後的現代戲劇無可避免地受到他的理論影響 [12]，維德志也不例外，《緞子鞋》一戲更是明白借鏡。

3.1 濃縮

濃縮、精煉表演的喻意始終存在維德志的思維中，以至於他常被評為搞冉森主義（jansénisme），因為他的舞台畫面十分簡練，舞台上一切莫不具備隱喻意涵，通過演技表達。本戲的關鍵道具，諸如搖椅、桅杆、木馬、球

12　Cf. André Green, *Un Oeil en trop* (Paris, Minuit, 1969), pp. 26-29。事實上，廿世紀文學批評理論即曾主張文學藝術創造過程神似夢工作，二者有異曲同工之妙，參閱 Bert O. States, *The Rhetoric of Dreams* (Ithaca, Cornell University Press, 1988), chap. 3-6，不過他反對佛洛伊德的下意識理論。

體、搖椅、長劍等，因出現在截然不同的情境中，看得出它們是具有多重決定（surdéterminer）《緞子鞋》的夢思維。在愛情和征戰空間中運用同樣的凝縮道具，主要角色互為表裡的雙重慾望看來確鑿無誤 [13]。

在分派角色方面，濃縮作用也發揮功效。一些角色統一由一名演員出任，例如大衛（Gilles David）永遠詮釋船長，他先是為羅德里格服務（二幕八景及三幕 12 景），到了四幕七景又成為狄耶戈的副官。瑪麗翁（Madeleine Marion）是永恆的母親，二幕三景她是羅德里格慈愛的母親翁諾莉雅，到了全劇終場，又化身為老修女，衷心接納了老羅德里格——她之前的兒子。

除了精簡功用之外，角色之濃縮偶或擾亂夢的顯意和隱意功能。例如巴塔薩駐守旅店，攻擊旅店的全部士兵僅由節目主持人一人負責，他同時還兼職旅店的服務生！女服務生則出任殺手。一位演員詮釋多名角色，其間的關係若有若無，可視為演員之凝縮。

3.2 轉移

維德志導戲經常耳聽演員道出的台詞而聽任自己的思緒自由聯想，不喜歡複製劇本編織的情境。本次製作歷經嘉年華化的程序——戲劇化、表演系統間的對話論關係、轉引嘉年華會、舞台表演意象的夢結構、發揚嘉年華笑聲 [14]，男女主角的偉大愛情不免看來夢影幢幢。戲劇化的過程擾亂觀眾看戲的線索，再加上引用嘉年華，觀眾面對文本的性層面指涉猶如墜入五里霧中，即因置換作用發揮了功能。

3.3 形象化

誠然，一切演出均在舞台上具現了劇本。耐人尋味的是維德志借用了不

13　參閱本書第五與第六章。
14　詳閱第九章。

少暴露潛意識思維之夢象徵[15]，諸如女鞋、小馬、長槍、匕首、手槍、手杖、棍子、水果、容器、船艦、男性大衣與帽子、行李箱、傘、船、（摩加多爾）要塞等，不一而足。場上諸多道具的造型或天真或縮小，觸動觀眾聯想到童年，按佛洛伊德的理論，是夢的絕佳背景。它們的性含意原先並未引人注目，一旦放在空台上，它們構成了演員之外，僅有的視覺元素，足以視為夢境的多重決定之物。重點在於，這些夢道具的性意涵是透過演技洩露，而非本身使然，全戲的夢幻氛圍也影射這層隱私況味。

3.4　二次修正

再修正工作將夢的腳本重新調整，使其邏輯前後一貫，讓人比較看得懂，甚至加以美化，藉之閃躲意識的糾察。在夏佑製作中，本劇的政經宗教層面可視為再修正的工作，以發揚作品的崇高面。這也就是說，信仰和性是同一場心理超越之角力，是同一場激烈抗爭的正反兩面。演出與文本的嘉年華層面岔開了原作的性指涉，而宗教辯論則將其神聖化。嘉年華促使角色的下意識慾望得以發洩，信仰則確保並昇華其意識。一方面，劇中主角經常呼喊神做見證；另一方面，他們的愛慾又藉助具有性指涉的道具暴露，經由演技發揮，均在崇高的意涵之外透露了言下之意。

從這個視角看，這齣以地理大發現時期的「征服者」為主角的戲劇，主要角色均奮不顧身地奉神之名去爭逐天下，經維德志解讀，同時表達了對白披露的神聖顯意以及被壓抑的性衝動。追求心上人被演繹成為神而戰，心上

15　按佛洛伊德理論，夢象徵為夢思的字面翻譯，*L'Interprétation des rêves, op. cit.*, pp. 291-347; *Introduction à la psychanalyse, op. cit.*, pp. 134-54。釋夢時，病人的自由聯想或普世的象徵主義孰輕孰重，佛洛伊德原有疑慮，然從後續《夢的解析》中夢通用象徵的篇幅不斷擴增來看（1914 年版即增加了 50 頁），可見他傾向加強夢象徵的權威性，其與個人自由聯想的矛盾處，見 Nicholas Rand & Maria Torok, "Questions to Freudian Psychoanalysis: Dream Interpretation, Reality, Fantasy", *Critical Inquiry*, vol. 19, no. 3, Spring 1993, p. 570-79。

人的形象到劇終提升至聖母的高度，甚至連藝術也轉換為宗教戰爭的管道[16]。

選用管風琴聖樂是這齣大製作直接觸及神聖層次的主要媒介[17]。只不過，聖樂經常用在可疑的情境中，因此往往和其他表演系統形成對立關係，再修正的夢工作遂看似對舞台表演場面調度提出警示。

3.5 退回童年

涉及夢的心理，夏佑製作的各色縮小模型洋溢童趣，暗合做夢回溯時間的特質。特別是繆齊克的主題樂聲「音樂盒」立即勾起了孩提的記憶。佛洛伊德指出，從思維和感情來看，夢將我們變回孩子，夢是幼年記憶的殘存，我們經由夢回歸道德發展的初期[18]。維德志也表示，戲劇透過世界的隱喻藉由演員軀體內外在演繹，指涉了童年[19]。按此視角，演戲和做夢的共通點是回歸童年，下意識透過想像的活動浮現台上。

從佛洛伊德的理論來看，本戲演出男性角色多半自私自利，他們動輒迸發性衝動，有些還出現亂倫傾向，在在透露了夢回溯童年的特徵。和劇中寬宏大度的女性角色[20]相較，男性全有待情人救贖，卡密爾、羅德里格、狄耶戈、那不勒斯總督等皆然。更關鍵的是，幾乎所有男性角色都掩不住他們畢生志業的性暗示，包括了兩位西班牙國王、佩拉巨、征服者、下人或丑角均外現潛抑的愛慾，其中幾位說話喜強調曖昧的字眼，一些場景為了躲避心理的自我糾察，其舞台調度看來遭到變形（例如三幕三景，阿爾馬格羅詭異地

16　參閱本書第九章「2.3 藝術方面」。

17　其他表演系統絕少運用宗教符碼，只有用到十字架，出現在第一位西班牙國王的王冠上、第二位國王的胸前墜飾，有時是實物出現（二幕 12 景，在歷險者古斯曼手中）。至於演員兩手平伸成十字架態勢則是瞬間即過，較難顯示宗教意味。

18　Freud, *Introduction à la psychanalyse, op. cit.*, p. 192-96.

19　參閱本書第四章「3.4 孩提－身體」。

20　伊莎貝兒和「女演員」例外。

被綁在搖椅上刑求），或顯得荒誕不經（如二幕 12 景，歷險者在南美森林發狂[21]）。

　　至於佛洛伊德所論夢中經常冒出來的亂倫傾向，馬利塞（Michel Malicet）在克羅岱爾整體作品觀察到男主角對父親－國王之過度仇恨以及對母親的亂倫愛慾，也具現在維德志的戲中：卡密爾和羅德里格藐視西班牙國王[22]，更不必提其他征服者，這點演得無可置疑，而第二位西班牙國王在四幕九景雖惡意地開男主角玩笑，他本人卻也遭羅德里格反唇相譏，法定的國王最終仍逃不掉淪為愚王的下場[23]。

　　羅德里格對普蘿艾絲難以釐清的感情，也可從馬利塞主張的亂倫焦慮[24]進一步理解。二幕 11 景在摩加多爾的行刑室中，羅德里格站在遮蔽情人的帷幔前，就是沒勇氣掀開一探究竟；男女主角在第三幕訣別時相敬如賓，根本不像熱戀的情人；羅德里格和女演員／「英國女王」的關係虛虛實實，充滿疑懼和猜忌（四幕六景）；以及終場老英雄在拾荒修女胸口嚥下最後一口氣。這些場面的處理均支持馬利塞的見解。

　　男主角和女人的關係既愛戀又帶母子親情色彩，女兒對羅德里格而言時而是情人或母親；四幕八景瑪麗七劍在他的小船上，兩人輪流坐在對方的腿上。相同的情侶及母子關係也表現在普蘿艾絲和卡密爾的關係上，兩人在佩拉巨的花園道別（一幕三景），普蘿艾絲被懇求去「改造」（refaire, 674）浪子。同理，二幕十景繆齊克在光河中給了那不勒斯總督新生。更有趣的是，在喜鬧的基調上，這個亂倫傾向遭兩位學究在三幕二景中訕笑；兩人謬

21　參閱本書第九章「2.2 為神而戰方面」。

22　在此僅舉一顯例，卡密爾在一幕三景中提及「宗教、家庭、祖國」（673）時連啐三口口水。

23　參閱本書第七章「4 雙重嘉年華」。

24　Malicet, *Lecture psychanalytique de l'oeuvre de Claudel*, 3 vols., *op. cit.* et sa "Peur de la femme dans *Le Soulier de satin*", *op. cit.*

圖2　第四幕，西班牙國王接見下屬，可可士設計草圖，後未採用。

論「文法」（gram-maire）之為要，實則大開「祖母／母親」（grand-mère,
792）的玩笑[25]。

　　一言以蔽之，佛洛伊德所言夢思回溯童年的特質，在夏佑劇院版中可從
天真造型的縮小道具、男性要角暴露的性傾向——夢固執的殘留記憶，看出
端倪。

4　一個聲音之複調

　　在精心構築的夢氛圍中，角色的塑造也看似幻影重重，本劇眾多的角色
可視為同一個角色之分裂或增生，他們不停出入於夢幻舞台上，或起衝突，

25　參閱本書第九章「2.1.4 奧古斯特和費爾南」。

或互補，或挖苦對方，互相駁斥。他們用不同的方式反覆闡述同一件事——肉體和聖寵（grâce）之激烈的搏鬥，就像一個人的焦慮會在夢中以五花八門的變形湧現一樣，複調效果源自於此。追根究柢，本次演出中的男性角色可悉數視為男主角的反射，女性角色皆為女主角的映照，偏偏女性是從男性視角看的。這點吻合克羅岱爾寫這個劇本的經歷，其發軔為自己愛情的衝擊，這個衝擊再引發陣陣漣漪，不停擴大，最後發展為《緞子鞋》的宇宙[26]。

　　夏佑表演版不獨揭示男性和女性角色相處的一貫行為，而且在這個夢世界中，還出現了顛倒的兩性關係。經由多張嘴辯證，男主角在戲中企圖為自己推論出一個說得通的結論。本書第五及第六兩章已解析本版角色之塑造，旁及表演系統間的複調組織，本章將深論眾角色彼此間的此一特色，最終形構作品成一「對位的整體」（ensemble contrapuntique）。這種「相反事物並存的『對話』」（"dialogue" de coexistence de contraires），佛洛伊德在下意識和夢中發現，巴赫汀稱之為「夢的邏輯」[27]。

4.1　兩性關係之縱聚合

　　維德志版演出之所以造成一個聲音的複調現象，首先是來自劇中要角相互依存的雙重志向。本次演出的兩性基本互動模式奠基於羅德里格的行動素模式：

　　羅德里格→普蘿艾絲（伊莎貝兒）/ 美洲

　　　　　　　（女演員）/ 英國

　　　　　　　（瑪麗七劍）/ 全球

羅德里格將心上人同化為天主教會亟待奪下或收復的領地，其他女性角色則是男主角情人的化身。其他男性角色也有類似的情形：

26　Claudel, *Mémoires improvisés*, *op. cit.*, pp. 302-03.

27　Cf. Kristeva, "Une Poétique ruinée", *La Poétique de Dostoïevski*, *op. cit.*, pp. 14-15.

卡密爾→普蘿艾絲／非洲

佩拉巨→普蘿艾絲／非洲

巴塔薩→繆齊克／弗朗德爾（Flandres）

第一位西班牙國王→西班牙（原配）／美洲（奴隸）

第二位西班牙國王→女演員＝英國

阿爾馬格羅→女人／美洲

狄耶戈・羅德里格茲→奧絲特杰齊兒（Austrégésile）／大地

男性角色一貫的行動素模式因在不同的調性上展演，從而避免了單調。從悲劇（佩拉巨）開始，歷經莊重（第一位西班牙國王）、粗獷（卡密爾）、悲情（巴塔薩）、叛逆（阿爾馬格羅）、戲仿（第二位西班牙國王），以荒謬（狄耶戈）作結，這些男性角色行動調性分歧，但主旋律一致，產生了複調印象。

女性角色在本劇中遠比男性角色積極，也反映了同樣的分裂志向：

普蘿艾絲→羅德里格／全球（在天主教的旗幟下統合為一體）

繆齊克→那不勒斯總督／「魔幻共和國」

瑪麗七劍→奧地利的璜（父親）／非洲（母親）

這三位女性肩負指引意中人步上救贖之道，其人生目標超越俗世的欲求，同樣歷經需將自己的慾望昇華的痛苦。

本劇每個角色都有自己的故事，偏偏因兩性關係之表現是如此一致，以至於觀眾感覺到主角一人分裂為多人，他們或互補或彼此衝突，彷彿主角的分身：互補（卡密爾）、戲仿基調的「脫冕」性同謀（中國僕人、雷阿爾、拉米爾、船長、那不勒斯士官、一群歷險者、蛋頭學者、日本畫家、摩加多爾要塞的三名哨兵等等）、複本（doublet，狄耶戈）、敵對的兄弟（阿爾馬格羅）、昇華的化身（耶穌會神父）、悲情的自我（巴塔薩）、悲劇性的分身（佩拉巨），猶如夢中角色全出自同一思維。

4.2 分派角色造成的分裂或增生之感

在維德志版演出中，多數男性演員一人分飾多角，羅德里格於是總像是遇到相似的人，彷彿和自己的分身、另一個自我（alter ego）或其諷刺化身打交道。女性角色則不然，不過從男主角的觀點來看，她們彼此間基本上沒有什麼不同，同樣難以捉摸（如第一位女演員），也同樣缺乏主體性（如第二位女演員）。

首先檢視第一個登場的劇情演員馬吉安尼：他首先是一位耶穌會神父，在全劇之首為他的兄弟羅德里格祈禱，劇終又扮演士兵乙，見證了老羅德里格之臨終。二幕 12 景，再化身為赴南美淘金的歷險者古斯曼，荒謬地預示了羅德里格將在下一幕赴南美開拓疆域，其本質變得相當可疑[28]。演到第三幕，馬吉安尼變成拉米爾——快速被提升為主角的另一個自我（797），只為他的偶像而活，而且羅德里格在南美的全部建樹最後都歸諸於他！第四幕，馬吉安尼先演國王的特使雷阿爾，大肆抨擊老羅德里格的聖人版畫，其中處處可見老英雄的自我投射（871-72）。馬吉安尼甚至於現身在羅德里格的美夢中，主演阿爾辛達斯（Alcindas）一角，前來迎接老來返鄉的狄耶戈。

文林（Jean-Marie Winling）出任第一位西班牙國王，心不甘情不願地將自己的新寵——美洲——交給羅德里格支配；二幕 12 景，文林改演逃離南美森林的歷險者佩拉多，預告羅德里格將離開南美總督的職位（準備和普蘿艾絲重逢）；第三幕，他扮演阿爾馬格羅，成為羅德里格叛逆的副官；而到了全劇終，他則是反過來，變成折磨老英雄的士兵甲。馬坦（Daniel Martin）主演的中國人，在第一幕費盡心思地逗樂羅德里格，第二幕他升格，詮釋聖雅各，對男女主角的命運深感同情；第三幕他變成學究奧古斯特，身懷

28　在巴赫曼版演出中，這一景是在羅德里格的注視下搬演的，似乎預見在南美洲打天下的自己，他和歷險者的關係更見密切，參閱本書第 12 章「1 總體劇場觀」。

女主角「致羅德里格之信」前往巴拿馬；四幕開場，他扮演漁夫包格提洛斯（Bogotillos），迷上了羅德里格的聖人版畫。奧黑利恩・何關（Aurélien Recoing）身為普蘿艾絲的守護天使，也同時監護她的情人 [29]；而且他是如此地了解羅德里格以至於出任狄耶戈——羅德里格的複本——一角。

年輕、剛出道的吉哈（Philippe Girard）[30] 於第三幕飾演男主角在巴拿馬的秘書羅迪拉，不厭其煩地記載上司的命運（828）；下一幕，他搖身變成第二位西班牙國王，尖酸地批評「聖像的商人」（890）——老羅德里格——之政治和藝術事業。米託維特沙（Redjep Mitrovitsa）詮釋那不勒斯總督，看似和羅德里格的人生無交集，但他同時詮釋代老英雄揮筆作畫的日本人。再者，第一幕他演路易，欲劫走情人之際，遭羅德里格一劍刺死，暗示男主角的私奔計畫也將出師不利。尼策（Alexis Nitzer）飾演巴塔薩，面對昔日情人自我退縮及犧牲的態度，影射羅德里格終將放手讓女主角離開的結局。此外，尼策還演了第二位國王的首相，他鼓動其他朝臣騷擾、折磨老英雄。

綜上所述，男性演員一人飾演多角，其間的關係若有似無，造成他們是主角的分身或化身之感，從而串起全劇龐雜的情節。

從羅德里格的角度來看，女性意味著情人、女兒和母親。劇中多數女性角色雖由不同演員飾演 [31]，表演上倒是流露相同的特色，她們看起來全像是女主角的分身。她們彼此之間的不同個性，主要取決於她們和普蘿艾絲的關係，包括：互補（繆齊克）、替身（伊莎貝兒〔負面替身〕、瑪麗七劍〔正面替身〕）、戲仿（「女演員」）、母親形象（翁諾莉雅、拾荒老修女）；另一方面，黑女僕則為女主角的降格分身。

29 此為舞台詮釋，未見於原劇。
30 16 年後他主演奧力維爾・皮版的羅德里格。
31 唯一的例外是翁諾莉雅和拾荒老修女皆由瑪麗翁飾演。

4.3 男女相處的一致化模式

夏佑版中，角色複調的觀感也來自男性與女性一貫的行為模式。與一般情形相悖，本戲的男性角色表現出陰性化的行為，他們信仰不堅定、自私自利、消極被動、對女人又愛又懼，在極端狀況中常逆轉為驕傲自大、桀驁不馴、具攻擊性。相較之下，女性角色則表現出決斷力、慷慨大方、信仰熱烈、勇氣百倍且積極主動 [32]。故而往往是女性角色激發男性角色展開行動。

深一層分析，男性角色在面對女性時幾乎都出現陰性化動作：說話聲調變軟、手勢做作、出現猶豫不決的小動作、態度消極等等。原本堅毅、勇敢、甚至可以粗暴 [33] 的羅德里格面對卡密爾，當意識到心上人就躲在帷幔之後時，他突然變得有點畏首畏尾、踟躕不前，就算情敵在一旁酸言酸語，他硬是不敢伸手掀開帷幔，一親芳澤。這位沙場英雄能用劍威脅卡密爾 [34]，一開始尚能放聲呼喚心上人的芳名，到了關鍵時刻，他的手卻停在半空中，聲音卡在喉嚨裡，最後轉身遠離了那面帷幔。

三幕壓軸和普蘿艾絲死別，羅德里格一開始對她的冷漠感到憤怒，但逐漸被自己悲情的指控影響情緒，臨了卻跪在她的椅前 [35]，對她小心翼翼，甚至令觀眾覺得他深怕碰觸愛人。當訣別時刻來臨，兩人跪在前舞台，羅德里格不准她離開，卻突然聽不見也無法領會對方的懇求，傷心的普蘿艾絲只得黯然離去。

32　Cf. Huguette Buovolo, "A propos d'une analyse structurale de la Quatrième Journée", *La Revue des lettres modernes*, série Paul Claudel 9, nos. 310-14, 1972, pp. 68-71.

33　當他面對阿爾馬格羅的時候。

34　當他被卡密爾譏笑，憤而舉劍，威脅道：「我自問為何不把你變成一個徹頭徹尾的影子」（768）。

35　當他說到「神祕的解脫」（délivrance mystique），女人擁有的能力比男人強，直如「聖寵」（855）。

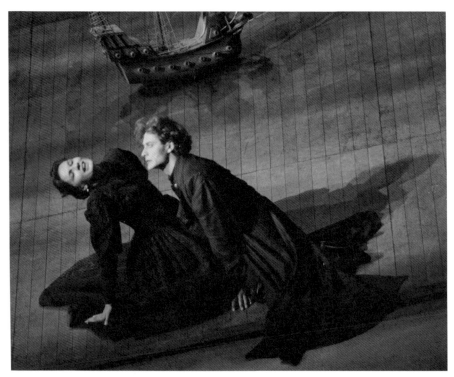

圖3　三幕13景，男女主角訣別。

　　在佩拉巨的情況，他強迫老友和妻子接受自己的決定時，身為「國王陛
下可怕的法官」（670）沒有任何協商的餘地。可是當他反省自己和年輕妻
子的關係時，卻避開了對話者的目光，在場上大繞圈子（一幕二景），態度
游移，腳步遲疑（尤其是在二幕七景面見國王之際）。和普蘿艾絲說話，他
用一種「拐彎抹角」（détournée, 684）的方法示愛（把她比喻為非洲），
他站在她的椅後，俯身靠近她，手幾乎要碰到她，偏偏就是不允許自己愛撫
她。他直起身，傷心地走到舞台左後方，方才以雷霆萬鈞之勢道出他對異教
大地（非洲）／普蘿艾絲的盛怒，二者均無法親近[36]。心愛的妻子近在眼前，

36　參閱本書第五章「1.4 佩拉巨→普蘿艾絲／非洲」。

卻奇怪地無法觸及。

　　即使是卡密爾——本劇中唯一愛情與事業兩得意的男人，也曾兩度閃過不祥的表情：一次是在一幕三景他向普蘿艾絲告別，伊莎貝兒憂鬱的音樂引導動機先行響起；另一次是二幕 11 景，和羅德里格交心的最後，他自承：「不過實不相瞞，她帶給我的好處似乎比壞處更可怕」（773）。縱使態度粗獷、陽剛，他對羅德里格坦承自己也有陰性的一面（Ibid.），就像他的名字所暗示的 [37]。到了三幕十景，已和普蘿艾絲結縭的兩人激辯神學，狀況激烈到動手動腳；沒想到為了得到救贖，卡密爾終於還是在毫不妥協的妻子面前跪了下來。

　　同樣地，那不勒斯總督在西西里森林也只能聽憑繆齊克擺布。一身銀光熠熠的歷史朝服在身，看來英氣逼人但青澀。他先是因繆齊克略顯庸俗的熟絡態度而吃驚 [38]，接著被這個能讀出自己心聲的神祕女人所吸引，最後任憑她帶路走入黑暗的森林，但並非全無焦慮；他放慢腳步以自我辯解，蹲下來試圖專心思索，遠離繆齊克身邊，臉上出現困惑、質疑的表情，尾聲才被果決的愛人說服。

　　丑角方面，從拉米爾、雷阿爾、那不勒斯士官、一群歷險者、愚蠢學者、到四名漁夫、狄耶戈、兩名士兵（全戲終場）等，他們清一色說話軟調，手勢猶豫或講究（特別是朝臣、雷阿爾、拉米爾），心胸狹隘。面對女性，他們或者是充滿慾望例如漁夫，或者是膽怯懦弱如拉米爾和狄耶戈，或「無能」（impuissant）如精疲力竭的歷險者，或是引人猜想同性戀傾向（尤其是被第二位國王馴服的一群面具朝臣及雷阿爾），這些角色均利用喜劇動作表露委頓 [39]。

37　Camille 是男女通用的名字。此外，克羅岱爾的姊姊也叫 Camille，為知名的雕刻家。

38　當她說明自己在一些廟裡找到祭品果腹時（761），做了狼吞虎嚥的手勢。

39　參閱本書第九章「2 主角之嘲諷分身」。

其他男性角色方面，例如第一位國王、阿爾馬格羅和巴塔薩，他們的演技則奠基於榮格所言之「阿尼瑪斯／阿尼瑪」（Animus ／ Anima）交替機制上 [40]，不過比較是阿尼瑪占上風。當國王對首相坦承自己對「他的」美洲複雜的情感時，一種憂鬱的消沉浮上心頭；阿爾馬格羅被綁在搖椅上時，人沉浸在情慾中，不復英勇。至於巴塔薩對旗手透露心底祕密時，他模仿普蘿艾絲的聲音說話，因而呈現了兩種面目——他和普蘿艾絲的。

克羅岱爾筆下大無畏的英雄在戰場上絕不輕易退卻，面對情人卻屢屢表現出失措、不安、疑懼。不管是在情人面前表示出順從，跪在其身前以示崇拜如羅德里格，或者是蠻不在乎、甚或粗魯以自衛如卡密爾，或者乾脆閃躲，壓根兒沒想到要爭取妻子如佩拉亘，或者聽任情人指引卻仍猶豫、放不下心如那不勒斯總督，甚或是先行退讓如巴塔薩，男性主要角色基本上均固守不信任的自衛態勢。

女性要角——普蘿艾絲、繆齊克和瑪麗七劍，以及她們的滑稽模仿，如女演員、黑女人、屠家女和伊莎貝兒偶或心生疑問，但大體而言均表現出堅定、熱烈、生命力旺盛、甚至是陽剛氣息，她們總是領著情人迎接挑戰。這其中最年輕的瑪麗七劍內心最澎湃，她激勵殘廢的父親領軍迎戰異教徒；她剛強的意志是如此熱烈，老羅德里格剎那間竟然受到了鼓舞，然旋即消沉

40 「阿尼瑪斯」是女人無意識中的男人性格與形象，「阿尼瑪」是男人無意識中的女人性格與形象；二者可以是負面的，也可以是正面的，參閱 Jung, "L'*Anima et l'animus*", *Dialectique du moi et de l'inconscient* (Paris, Gallimard, «Pléiade», 1964) , pp. 143-99。克羅岱爾本人對此理論也深表同感，見其 "Parabole d'animus et d'anima: Pour faire comprendre certaines poésies d'Arthur Rimbaud", *Oeuvres en prose, op. cit.*, pp. 27-28。Cf. Gérald Antoine, "Parabole d'Animus et d'Anima: Pour faire mieux comprendre certaines oeuvres de Paul Claudel", *Mélanges de littérature française offerts à Monsieur René Pintard* (Strasbourg / Paris, Centre de philologie et de littératures romanes de l'Université de Strasbourg / Klincksieck, 1975), pp. 705-23。

下來（四幕八景）。而為了使白馬王子聽到內心的音樂，繆齊克變得不近人情，面容扭曲，口中發出可怕的叫聲。她緊跟在那不勒斯總督身後走，用無可商量的堅定語調，配上指示性手勢，要求他反躬自省，總督被逼著自我確認救贖之道。普蘿艾絲到了三幕結尾，即便仍無法全然體會自己所堅稱之「永恆的喜樂」而淚流滿面，內心卻是確定不移，終場未回到羅德里格的懷抱。看來天不怕地不怕的卡密爾，最後也不得不懾服於她不屈的意志之下。面對丈夫，普蘿艾絲只是表面上服從，可怕的法官佩拉巨其實是被她打敗。

　　和普蘿艾絲相似的個性特質也見於女配角，例如伊莎貝兒嫁給成日無精打采、天性遲疑的先生拉米爾，表現出女強人一面：她從衣領提起懶懶坐在椅子上的先生，對他坦承：「我不愛你，但我深深地和你結合在一起。〔……〕羅德里格應該消失，〔……〕你應該取而代之」（809-10），拉米爾完全聽命於她[41]。總而言之，面對軟弱的情人，女性角色主動地決定兩人的關係。

　　基於上述，情人間的互動模式可歸納如下：男性角色雖滿懷深情，實際上卻和她們保持距離，他們注視意中人的視線偏斜，手勢不明確，態度缺乏生氣但可在瞬間勃然大怒，終了卻不得不順從對方；而女性角色則始終關注愛人的反應，內心雖然撕裂，態度卻毅然決然，勇敢主導男性應走的正途（他們總是被動地跟著果斷的情人移位），常用指示性手勢強調重要論點。兩性之間的身體接觸，除了卡密爾和普蘿艾絲這一對之外，極為罕見；羅德里格和佩拉巨隔空愛撫普蘿艾絲，拉米爾在伊莎貝兒面前顫抖，那不勒斯總督則像是因繆齊克而得到性啟蒙。卡密爾雖有暴力傾向但並不管用，他末了仍然屈從於女主角。本戲的兩性關係實徘徊在愛慾及其禁忌之間。

　　這種兩性相處的模式可說首尾一貫，幾乎見證於所有角色身上，在在顯

41　這點符合劇情的設定，巴赫曼對此則另有別解，參閱本書第 12 章「4 新現代　　啟示錄」。

示出一個主體分裂成不同角色的觀感，反映出維德志的感言：在《緞子鞋》中，女人是男人和神之間的代求情者（Intercesseur）[42]。

　　經由系列做夢程序──從夜間光景、夢工作，到複調的角色組織，維德志凸顯主角心靈暗夜的掙扎。對外征伐遂像是主角的幻想，和夢境並無二致[43]。運用夢的邏輯，經一群可笑的分身演繹，遭到壓抑之事逐一解放，因此是可以道出的，直如在夢中。

42　參閱本書第一部之篇首引言。
43　參閱本書第二部之結語「一齣自我的演出」。

第九章　發揮嘉年華的曖昧笑聲

　　《緞子鞋》中，「喜劇層面遠遠未讓作品輕鬆，而是令其失衡。再說，沒有什麼比這點更有意思，沒有什麼可以使這齣劇本更宏偉；去掉喜劇層面，這部作品是否僅止於一齣神祕的通俗劇呢？」

——Jacques Petit[1]

　　克羅岱爾寫的《緞子鞋》最原創之處應在於其自我解嘲[2]。介於莊嚴和詼諧之間，維德志的導演版氣氛多變，也絕非悲劇。嘉年華實奠基於「笑」，夏佑演出探索其曖昧性：演員不獨大玩戲劇演出的約定俗成本質，而且角色的崇高情感、英雄壯志、熱烈信仰均遭到諧擬，或經由降格的分身予以揭發。追根究柢，嘉年華笑聲的意義本身即不單純，包含了怪誕（le grotesque）、幻想（le fantastique）、恐怖與死亡層面[3]。演出的笑聲到了第四幕出現清楚的分界，前三幕基本上輕鬆愉快，最後一幕則多半陰暗緊繃；經

1　"Les Images dans *Le Soulier de satin*", *op. cit.*, p. 11.
2　克羅岱爾本人對此奇特的創作傾向給的理由如下：這是一種靈魂總算得到解脫後的興高采烈，一種隨著年紀成熟對作品採取一個審視距離，一種以「創世」（Création）為摹本而滿懷喜悅創造出來的許多「滑稽小玩意」（joujoux drôlatiques），一種擴展到天穹的抒情主義等等，*Mémoires improvisés, op. cit.*, pp. 309-11, 317-20, 322。克羅岱爾似乎先為自己的作品打預防針，先行自我調侃，以抵抗可能出現的批評，見 Brunel, *Le Soulier de satin devant la critique, op. cit.*, pp. 13-15。Weber-Caflisch 也認為喜劇是《緞子鞋》的組成要素，而非事後追加、可有可無，*La Scène et l'image, op. cit.*, p. 82。
3　Ubersfeld, *Le Roi et le bouffon, op. cit.*, pp. 465-68.

此扭轉前情的最後一幕，羅德里格方才覺悟。

1 場面調度的好玩面

依照巴赫汀的理論，嘉年華之笑有三大特徵。首先，這是一種眾樂樂，這點跟笑人者與被笑者清楚畫界的譏笑不同。其次，這是一種廣泛的笑，遍及萬事萬物，以至於世界似乎都加入同樂。最後，這種笑既歡欣又嘲諷，既肯定又否定[4]。這三大特色也出現在夏佑製作中。

嘉年華的普遍歡樂主要從詼諧的演技看出。夏佑舞台上的演員精力充沛，表現超出常軌，一上場即在空台上不停走動，看來像是要趕走上場戲的演員，丑戲中常見到追趕跑碰跳動作，場上活潑熱鬧。演員運用想像力玩許多縮小的道具，也促成演技的風趣面。

在某種程度上，演員使用道具的方式，跟瑪麗七劍和屠家女玩道具的方式沒兩樣；這兩名少女在四幕三景用海怪的頭尾拼成幻想的小船，到了第十景，她們利用坐墊當救生圈游過大舞台（意即大海）。從這個角度看，夏佑製作乍看宛如一場遊戲。在佩拉巨的花園中，卡密爾和普蘿艾絲被移動的樹籬分隔兩邊，欲擒故縱的兩人輪流躲藏，看起來不像是在捉迷藏嗎？而繆齊克與那不勒斯總督深夜在森林中巧遇，她忙著用小鍋子煮花茶，用葉子編織的王冠加冕她的白馬王子[5]，散發出扮家家酒的氣息。至於男女主角的訣別大戲，兩個大人在模型艦隊中走來走去，不忍分離，內心充滿悲情，而小瑪麗七劍則是蹲下來玩小船。

4　Bakhtine, *L'Oeuvre de François Rabelais*, *op. cit.*, pp. 20-21.

5　這是舞台表演動作，未見於原劇。

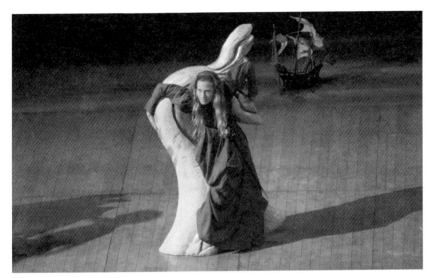

圖1　四幕三景，瑪麗七劍和屠家女划船出海。

　　維德志用簡易、幾近東拼西湊的手段搬演《緞子鞋》，連神聖的層面也比照辦理。一幕五景舞台上需要一尊聖母像，直接由女主持人上場意示。三幕一景，站在三位「真」聖人身旁，眼盲的「聖隨心所欲」（St. Adlibitum）由男主持人出演；絲毫不覺受到威脅，他仍穿原來的西裝悠然地誦唸自己的「玫瑰」聖歌[6]。其他超凡入聖角色的詮釋也都飽含人性：聖雅各在二幕六景收場走出小船時差點兒跌倒，守護天使首度現身時忍不住打了噴嚏。這些安排顯現了舞台場面調度的灑脫面（désinvolture）。

　　演員也大玩戲劇演出的慣例，其中有一些被建立之後又故意推翻。例如戲甫開場，男女主持人用涉水的姿勢跨過藍色區域登上中央舞台，隨後卻又可以毫無顧忌地在此區域正常走動。移動式樹籬看來像是卡密爾和普蘿艾絲

<hr />

6　參閱本書第六章「6 服裝設計」。有關「玫瑰」在克羅岱爾作品中的重要性，參閱 Jacqueline de Labriolle, "Le Thème de la rose dans l'oeuvre de Paul Claudel", *La Revue des lettres modernes*, série Paul Claudel, 3, nos. 134-36, 1966, pp. 65-103。

之間難以撼動的「遮屏」，偏偏過沒多久即被前者掀翻。

　　採用縮小模型、平凡無奇的傢俱、或童趣的手段，緩和了嚴肅劇情的緊繃感。二幕九景，在摩加多爾要塞，卡密爾和普蘿艾絲針鋒相對，局勢緊繃，兩人中間的一尊小炮模型彷彿在笑話他們緊張的權力較勁。同樣地，四張平常的椅子代表四個雕像的底柱（三幕一景）、一塊寫著聖第亞哥的漂流木影射沉船（二幕八景）、或者是以漫畫形式穿越舞台前景的鯨魚（三幕二景）等等，不禁令人感覺這齣戲不是這麼正經八百、道貌岸然。擴大來看，聲效、服裝、燈光等方面之嵌套設計加強了這齣製作妙趣橫生的觀感[7]，印證了嘉年華普遍化的笑。

2　主角之嘲諷分身

　　角色塑造也深受非笑的影響。本戲中的丑角自娛娛人，而高貴的角色則自有其「脫冕的分身」在身旁扯下他們正經的面具。事實上，好笑和非笑的分際不容易分辨，因為暗笑的分身既逗趣又損人。上章已分析，夏佑製作的整體角色組織奠基於分身之上，各色各樣的丑角奚落並道破主角不可告人的慾望，構成了一個變形的鏡像反射系統。

　　以下從男主角生命的三大層面——愛情、征戰和藝術——來討論這些令人發噱和不安的分身[8]，他們的行為符合本戲男性要角的行為模式：外表順從、動作陰性化、自私自利、對女人既愛又怕。

7　參閱本書第四章「1.2 一齣在觀眾眼前萌發的戲」。

8　這是克羅岱爾角色的一大特色，主要參閱 Jacques Petit 的兩篇論文 "Claudel et le double—esquisse d'une problématique", *La Revue des lettres modernes*, série Paul Claudel, 8, nos. 271-75, 1971, pp. 7-31; "Les Jeux du double dans *Le Soulier de satin*", *La Revue des lettres modernes*, série Paul Claudel, 9, nos. 310-14,1972, pp. 117-38; Weber-Caflisch, *La Scène et l'image, op. cit.*, pp. 111-31。

2.1　女人方面

中國僕人、那不勒斯士官、船長、三名哨兵、費爾南、奧古斯特、比丹斯、伊努魯斯和拉米爾荒誕地反射男主角慾望之晦澀、甚至是低俗面。

2.1.1　中國人、黑女僕和那不勒斯士官的三角關係

在《緞子鞋》這齣嘉年華大戲中，釐清僕人角色的行為動機，有助於領會主人的追求，例如那不勒斯士官、黑女僕和中國人的糾葛，即指涉羅德里格、普蘿艾絲和卡密爾的三角關係，三人各自表露他們個別主人的想望。

一幕八景，那不勒斯士官樂陶陶地影射自己和繆齊克的曖昧關係：萬一要他尊敬這個「可憐的女孩」，他甘心滿懷敬意，帶著柔情「蒸發」在她的石榴裙下。他補充說明：「我為她吹氣以吹走灰塵！我用手指尖在她身上灑些水！每天早上我用蜂鳥絨毛撣子為她揮掉灰塵」，這時他像是在彈詩琴（luth）般地觸碰黑女僕的肚臍，惹得後者興奮地怪叫，暴露了這個動作的性指涉。那不勒斯士官陶醉地模仿繆齊克說話的聲調和動作，愉快地預告將和她「兩個人／騎在同一匹馬上」。臨出場時，他明確指出將用「一根釣竿」把「誘人的女孩」從「洞的深處」找出來（705）；好玩地模仿鳥飛的動作，他已準備好和她們比翼雙飛。

黑女僕在月下洗澡無疑是情慾流露的表現，這一景著實諷刺她的女主人：一幕十景普蘿艾絲在旅店中赤著一隻腳坐在搖椅中思念情人，第 12 景她一手高舉長劍奮力爬出溝壑，這兩個動作均別具含意 [9]。而中國人拿著小刀威脅黑女僕走出浴桶，情慾昭然，實嘲弄羅德里格對普蘿艾絲表示的純情。更甚者，中國人還折射出男主角個性假正經的一面：卡在搖椅和赤裸裸的黑女人之間，中國人大玩自己的長辮子、搖椅、黑女僕的波浪捲假髮、小刀（實際上沒真正威脅到任何人）以遮掩自己的窘迫。末了，眼見自己渴望的女人

9　參閱本書第六章「1.2.3 搖椅」和「1.2.5 長劍」。

要逃走，中國人覥腆地把玩她吊掛在浴桶上的內褲、瘋狂地撫摸浴桶——而非桶中的女人。

　　一幕七景，陪侍羅德里格在荒野休息，中國人笑話主人美化自己的愛情，說話喜歡拉長或強調關鍵和神聖的字眼，如「聖～雅各」（Sain~t Jacques, 691, 698）、「匹～里埃聖母」（Notre-Dame de Pi~lier, 691）、「錢包」（bourse, 692）、「腰子」（rognons, 692）、「亂摸」（tripotent, 692）、「肉體結合」（conjonction corporelle, 693）、「神馳魂蕩」（*lubrico*, 694）、「基～督徒」（chré~tien, 695）、「犧牲」（sacrifice, 695）等等。猶有甚者，他還常配上另有所指的姿勢以補足反諷意味，或快速搖晃身體，好像處在一種興奮過度的狀態。中國人大玩喜鬧劇噱頭，將男主角台詞的詩情徹底粗俗化。

　　羅德里格在這場心靈暗夜戲中則飽受情慾折磨，他努力使自己的熱情顯得高尚，中國僕人卻強調雙關字眼、模仿猥褻的動作，外現他的情慾 [10]，代他說出不可告人的慾望。另一方面，當羅德里格的情慾達到頂點 [11]，中國人退到舞台邊上觀察，像是要欣賞好戲一般。中國人一角誠可視為羅德里格尚未接受福音的一面 [12]。

2.1.2 船長

　　二幕八景，羅德里格的船遭普蘿艾絲下令炮擊，主桅折斷，無法長驅直入摩加多爾，他激動萬狀，對表情木然的船長坦承自己對她的肉慾。船長和

10　「中國人」（"chinois"）在情色範疇中意指陽具，Malicet, *Lecture psychanalytique de l'oeuvre de Claudel*, vol. I, *op. cit.*, p. 238, note 48; Recoing, *Journal de bord, op. cit.*, p. 36。

11　當他說：「她早已裝載這屬於我的喜樂，我正要上路去向她討回！」（697）

12　Petit, "Les Jeux du double dans *Le Soulier de satin*", *op. cit.*, p. 127.

羅德里格同樣遭到愛情挫折，反應倒正好相反；羅德里格自甘降格，和船長處於同一階層，氣沖沖地在右舞台大踏步來回奔走，靜不下來，船長則眼神茫然坐在中央舞台的斷桅上，一動也不動：十年前他和一個醃肉商同爭一個女人失敗，這個痛苦他全藏在心底。經此顯眼的對照，羅德里格的盛怒顯得離譜，面無表情的船長反而令人發噱。

2.1.3　三個哨兵

　　三幕四景，在摩加多爾要塞，三名哨兵不合邏輯地穿戴中世紀盔甲，聽到塞巴斯提安（Sébastien）遭酷刑的恐怖叫聲（因暗助普蘿艾絲奪權而遭卡密爾嚴懲），一邊偷偷討論「老太太」（vieille，指普蘿艾絲）和「老先生」（vieux，指卡密爾）的婚事。士兵丙聲稱要給卡密爾「來一槍」（805），走過去搖椅那兒坐下來。搖椅是上一場戲（羅德里格威脅阿爾馬格羅）留下來的，士兵丙落坐搖椅使這場原本帶點恐怖、悲意的戲變得怪誕又荒唐。鑑於搖椅在其他場景建立起的特殊含意，它出現在此，似乎意指這場戲乃是三個「兒子」（哨兵）如何覬覦被父親（卡密爾）所占有的母親（普蘿艾絲）[13]。這三個哨兵吐露了男主角隱晦的愛情。

2.1.4　奧古斯特和費爾南

　　三幕二景，兩名學究奧古斯特和費爾南穿著黑色博士袍，頸間圍著大圈白皺領[14]，搭船赴新世界，兩人長篇大論地賣弄學問，奧古斯特興奮表示：「親愛的語法，美麗的語法，美味的語法，教授們的女兒、妻子、母

13　Malicet, *Lecture psychanalytique de l'oeuvre de Claudel*, vol. II, *op. cit.*, p. 172.

14　DVD演出是如此打扮，再者伊莎貝兒的哥哥費爾南的身分是「騎士」，並非大學教授，但在這景中他和奧古斯特大掉書袋，研究克羅岱爾的學者一般視之為學究型角色。

親、情婦和生計！」看似單純頌揚「語法」[15]，其實披露亂倫的慾望。這兩位學究是羅德里格脫冕的分身。一如男主角，他們之所以飄洋過海是為了重新贏得這個面目多變的「女人」：「正是對語法的酷愛，先生，令我心蕩－神馳，欣－喜－若－狂！」（792）奧古斯特笑著對費爾南說明自己離開薩拉曼卡（Salamanque）大學遠赴南美的原因，其中兩個字──「心蕩－神馳」（ra-vi）和「欣－喜－若－狂」（trans-por-té）──被演員分開音節道出，因為語帶雙關[16]。

馬利塞分析：「〔語法〕這位親愛的女老師（maîtresse）正被交到『所有這些赤裸裸的盜賊搶匪般的士兵』手中，他們在『教授資格評審團』的父執輩面前進行篡位奪權的種種行動，對他們的『母』語擁有『可怕的特權』，『到處恬不知恥地展示』」[17]。為了保護「母」語的純粹，那些大無畏的「征服者」必須被「槍殺」（795），演員模仿機關槍掃射的動作，觀眾笑翻天。這個保存純粹「母」語的企圖，降格仿諷羅德里格欲再合攏全球、重建其源頭的任務[18]。

這兩位演員立於空台上，手扶著一截欄杆，代表他們身在船上，當他們提到羅德里格，因怕人聽見，便從右舞台走到左舞台，這才提到開鑿巴拿馬運河一事，奧古斯特表示不以為然，費爾南則表示支持，儘管他搞不清楚狀況，說明時不住停頓：「這涉及〔……〕一種通道／藉著一股股纜繩和我說不出的水利設施／將船固定在一種拖車上，從一個半球拉到另一

15 這一景中克羅岱爾對語言的看法，參閱 Emmanuelle Kaës, *Paul Claudel et la langue* (Paris, Classiques Garnier, 2011), pp. 373-406。

16 "transporté" 另有「被運輸的」意思，cf. Weber-Caflisch, *Dramaturgie et poésie, op. cit.*, pp. 163-67.

17 Malicet, *Lecture psychanalytique de l'oeuvre de Claudel*, vol. I, *op. cit.*, p. 124.

18 Weber-Caflisch, *Dramaturgie et poésie, op. cit.*, p. 164. 參閱本書第五章「1.1 普蘿艾絲→羅德里格（卡密爾）／（天主教再度收復的）全球」。

個半球去」[19]（797），費爾南邊說邊逼著奧古斯特倒退，兩人從左舞台一路退回到右舞台原來的出發點。這是全景唯一的移位，分散了這段台詞的性意涵（複雜的機械[20]）。

圖2　三幕二景，兩名學究奧古斯特和費爾南搭船赴南美。

　　這場戲中兩名學究從頭到尾忙著發表無稽的言論，奧古斯特滿面帶笑，費爾南則是一張撲克臉，兩人一搭一唱，猶如一唱一和的兩個丑角，觀眾被逗得捧腹大笑，正因為笑聲碰觸到禁忌。

19　"Il s'agit seulement [...] d'une espèce de chemin// Par lequel au moyen de câbles et de je ne sais quelles manigances hydrauliques// On ferait passer les navires, assujettis sur des espèces de chars, d'un hémisphère à l'autre".

20　參閱本書第五章「1.2.3 開鑿巴拿馬地峽的隱情」。

2.1.5 比丹斯和伊努魯斯

　　四幕五景，兩名古怪的研究員分別搭船在大海中撈東西，說是要找「母魚」（la poissonne）[21] 或是「瓶子」，當他們看到由女主持人坐在地上代表的「浮標」均表示「興奮不已」（terriblement excité, 894），合理推論他們要找的其實就是「女人」。女主持人伸出兩手分別拉住兩隊人馬的繩子。這兩名研究員的科學謬論連心思簡單的漁夫也騙不了，後者齊聲高喊「拉」，身體卻紋風不動。面對伊努魯斯提出的幼稚說明，比丹斯隊一律面無表情地回道：「這很有趣」，或者分說一句台詞，應付對手煩人的提問。拔河比賽的結果：「浮標」鬆掉手中拉住的繩子揚長而去，兩隊人馬紛紛四腳朝天摔進海裡。

　　倘若要試圖詮釋[22]，這場拔河賽其實意味著羅德里格和卡密爾的荒誕分身——比丹斯和伊努魯斯——用可公開承認的名義（科學研究）爭取同一目標物（女人）；偏偏同時在水平方向競爭，兩個學術上的對手以及兩名情敵不過是互相傷害[23]。基於此，這場海上拔河並未企圖製造任何效果，其深諦要在全戲終場才會顯現：男主角真正的出路位在垂直層次上。

2.1.6 拉米爾

　　身為「假羅德里格」（846），對上司無限敬愛，對妻子萬分畏懼，拉米爾一角戳穿了男主角之英雄表面。三幕 11 景，拉米爾因羅德里格突然決定離開巴拿馬而驚慌失措，他根本沒辦法接受，情不得已而當場道破上司急著返回歐洲的真正原因（為了女人）。拉米爾實為怕事卻不乏野心的分身——一個降格的馬克白，對男主角和妻子的情感模稜，透過反襯作用，羅德里格

21　法文中的「魚」為陽性名詞「le poisson」，沒有陰性「la poissonne」一字。

22　參閱本書第四章「1『這齣劇本的世界是舞台』」。

23　Weber-Caflisch, *La Scène et l'image, op. cit.*, pp. 114-18.

的政治雄心和愛情追求不免啟人疑竇。

扮演羅德里格的喜劇替身，中國人、拉米爾及船長面對自傲自信的上司，大膽道出他不純的行為動機，特別是中國僕人幾乎化成他內心的另一個聲音。至於海上拔河，則滑稽地表演兩位情敵英勇競爭普蘿艾絲之無意義；在摩加多爾要塞，三名哨兵夜巡演的是同一齣競爭劇碼的微短劇版本。奧古斯特與費爾南，和主角一樣，將自己的追求——女人——耍寶地轉換為一個值得稱許的目標——語言學研究。逗笑又嘲笑，這些分身看似扭曲主角的愛情，實則拆穿這段神祕愛情的曖昧。

2.2 為神而戰方面

戰場上，羅德里格也不缺可疑的分身來質問他的人生志業。二幕 12 景，在南美的原始森林中，幾名「歷險者」如古斯曼和佩拉多到底在找什麼呢？他們全都穿著時代不符的破爛服裝 [24]，舞台籠罩在橄欖綠色光線中，氛圍如同惡夢：規律地踏著步伐，但發軟的雙腿卻一步也邁不出去，他們亢奮地發出各種動物叫聲，台上響起輕快的音樂，洋溢一股戲謔的焦躁氣息，一名印第安挑夫按音樂節奏沿著中央舞台四周走。談到一座異教徒廟宇，古斯曼和佩拉多的意見相左，後者想趕緊「逃離」這處「惡臭之地」的「腐爛」（corruption, 775），前者卻更想繼續他的追尋。這些角色動作綿軟，完全沒有歷險者一般予人的陽剛印象。他們之中甚至有一位「蕾梅蒂歐絲」（Remedios），這是一個西班牙女性的名字，並由一位女演員（Elisabeth Catroux）出任。到了結尾，台上角色的言行越發離譜，古斯曼乃高舉十字劍以確認聖戰的決心。

這場撤退的戲突兀地安排在羅德里格放棄愛情而選擇雄霸新大陸之後，分明是用來質疑他那看似高貴的動機。宣稱要追隨「聖寵」的腳步前進，這

24　參閱本書第六章「6 服裝設計」。

群歷險者的實際作為卻是：搶奪祖母綠、逃避法律制裁、閃躲重婚罪、「佔有死神從西班牙國王手中奪去的所有人」（775），他們用傳福音的光榮使命來掩蓋不法的意圖。另一方面，四幕七景狄耶戈揚帆世界的追求，也令人噴飯地反射羅德里格的志向。更不必提，男主角的成就再三被他的分身挖苦或反問：奧古斯特（797）、船長（三幕 11 景對發表英雄離別演說的羅德里格投以懷疑的眼光）、羅迪拉（843）、拉米爾（846）、日本人（869）。

2.3 藝術方面

　　身為羅德里格的繪畫指示執行者，日本人畫出男主角構思的畫面，兩人合作無間。羅德里格讚美對方畫的比他本人還好（872），兩人三度在舞台中央碰頭，羅德里格舉起對方的手欣賞，稱許其天分[25]。即使如此交好，羅德里格發表的藝術評論並未得到日本畫家欣賞，後者伸出小指頭明確表示不同意。童顏鶴髮，仙風道骨，頭部時不時輕輕轉動一下，說話截斷音節，步履矯健，日本人一角（Redjep Mitrovitsa 飾）的舞台詮釋透露一種逆齡的老年，幾乎是回歸童年。他站著作畫，雙眼閉上，畫紙由打在地板上的長方形白色燈格默示，過程寫意，境界清高，明顯和老英雄想像的滿幅畫面全然不搭。作為分身之一的日本畫家轉化了主角藝術志業之神聖性。

　　四幕二景，剪影化身的雷阿爾在羅德里格的小船上搗亂。他一舉一動像是傀儡，說話強調鼻音，尖言冷語，態勢女性化。他把船上的聖人版畫丟到海裡，猛烈攻擊老主角違反藝術傳統的「塗鴉」。深感受辱的羅德里格替這位國王特使畫了幅漫畫作為報復。在這場鬧劇中，雷阿爾代表藝術潮流極保守的一端，而羅德里格的藝術事業則起於對此的反動。老英雄之所以會被尖酸的議論所激怒，顯然是因為自尊心受損，因為殘廢的羅德里格從自己畫作

25　有關克羅岱爾本人的藝術志向，參閱 Guy Borreli, "Don Rodrigue peintre ou la vocation manquée", *Revue d'histoire du théâtre, Paul Claudel (1868-1968)*, no. 79, juillet-septembre 1968, pp. 337-46。

中那些孔武有力的聖人得到心理補償[26]，國王特使之恥笑揭破了主角在繪畫裡尋找認同的深度緣由。

羅德里格和這名乖謬的分身關係曖昧，可從後者來訪的動機看出端倪。臨走之前，他自己倒是直言不諱：「當你**有力**時，／我希望你能給我很多錢。／／哦！我是多麼**渴望**／得到你能給我的一切！」[27]（878）兩個雙關字眼「有力」（puissant）和「渴望」（désire）被曖昧地強調。無論是對東方繪畫的藝術情感，或經由他人之手完成的版畫，羅德里格的藝術評論未獲日本人認同，其版畫則遭雷阿爾抨擊。

上述這些男主角的戲仿化身，提供檢視男主角人生三大層面（愛情、征戰和藝術）的多樣化視角，共同形構表演文本的複調結構；荒唐又譏誚，他們對主人愛恨交織，從而披露其英雄經歷不單純的一面。

3 從怪誕的笑到迫人焦慮的怪誕

全場演出的前三幕洋溢詼諧、趣味性，時而帶點奇想或荒誕風，到第四幕，喜劇元素質變，威脅性漸生，形變、恐怖和死亡蔓延舞台，一種尖銳刺耳的滑稽顛覆了前面的大論述。雖然不易明確分清，前三幕即便偶爾冒出令人心焦的陰影，也往往被丑角迅速化解掉；第四幕則普遍籠罩在不祥的怪誕氛圍中。從巴赫汀的角度看，夏佑版演出氛圍之前後分野，可從通俗和浪漫的怪誕區分之：前者是直率的喜悅、光明，具重生意涵，強調集體同樂，後者則帶著脅迫性，險惡、幽暗且孤獨，死亡似無所不在。

26　參閱本書第五章「2 征戰之中繼——藝術」。

27　"Quand vous serez **puissant**,／ j'espère que vous me donnerez beaucoup d'argent.／／ Oh! comme je **désire**／ tout ce que vous êtes capable de me donner!"

3.1 前三幕戲中的怪誕

第四幕前的打鬧場面中，笑人者與被笑者常常一起哈哈大笑，比較是一種可以分享的歡樂。一幕 11 景中，中國僕人、黑女人和那不勒斯士官玩的花招儘管不甚高雅，三位演員運用異國情調來塑造角色，從鬧劇傳統取材逗趣手法，而且仿諷歌舞雜耍秀（Music Hall），種種手段減低了情色指涉。

至於奧古斯特和費爾南兩名食古不化的學究，兩人的台詞有諸多性指涉，不過由於推論本身的離譜，再加上演員簡化了表演手段而斷然淡化台詞的意指，轉移了觀眾對此的注意力[28]。巴塔薩的盛宴其實充滿苦澀的意味，演出來卻是不折不扣的鬧劇：中國人和旅店服務生演丑戲，宴會主人巴塔薩故意忽略屬下不敬的言語，直到死亡倏忽來臨，才令人感到錯愕[29]。在南美原始森林中，幾名歷險者胡言亂語惹人反感，但很快就被無意義的動作所沖淡；他們累到只能原地踏步！更何況，這場戲太短，不至於真正冒犯觀眾。同樣地，摩加多爾要塞中的三名哨兵夜巡是過場戲，觀眾還來不及感覺被刺到，他們已然下台。這些短景最多只是擾亂了一點觀眾看戲的視角，還不至於構成顛覆。

演出的前三幕縱使出現死亡，也不是太可怕的事：巴塔薩視死如歸，他還一手精心安排、導演自己的死亡；那不勒斯士官之死，由繆齊克三言兩語帶過（二幕十景）；普蘿艾絲之死雖經由第三幕終場感傷地鋪排，臨了卻僅以登上舞台後方駛入一葉暗示冥船的黑帆小舟交代。反觀第四幕，死亡往往排演得異常顯眼，成為無法忽視的事實，屠家女游泳渡海，最後在前景藍色海域中央醒目處力竭而死（四幕十景）。而且為了強調，演出還加演了一段

28　例如，鯨魚的「精液」（sperme liquide, 791，實為精蠟〔blanc de baleine〕）之性指涉被一群可愛的大小鯨魚漫畫剪影淡化，牠們悠然穿越舞台最前景。這段台詞的情慾意涵，詳閱 Malicet, *Lecture psychanalytique de l'oeuvre de Claudel*, vol. II, *op. cit.*, p. 104, note 92。

29　參閱本書第七章「1『巴塔薩的盛宴』」。

啞戲：第一景的漁夫意外地發現她溺斃的屍身，合力將她抱下台。更甚者，舞台上兩度哀悼西班牙無敵艦隊慘遭殲滅：一次是國王獨自悼亡（四幕四景），另一次是四幕九景開場，一群面具朝臣同悲；這兩個原充滿笑果的悲悼橋段都演得陰影幢幢。

在傀儡、面具使用方面，三幕五景，奧古斯特被縮小、變為傀儡，擔任奧古斯特一角的演員（Daniel Martin）津津有味地玩著按自己形象製作的傀儡，削弱了女主角「致羅德里格之信」的詛咒力。這具傀儡屬於「喜劇的怪人／假人」（épouvantails comiques）[30] 範疇。怪誕的面具角色從第三幕最後一景登場，這一景是前三幕和第四幕的交界，這群面具見證男女主角永別。

大體而言，前三幕的笑比較輕鬆，即便是調侃也往往帶著同理心和幽默感，而且因轉移成為幻想或荒謬的調性，觀眾不至於為此不安。

3.2 第四幕迫人焦慮的怪誕

這一幕以奇怪的「神奇漁獲」（Pêche Miraculeuse）[31] 開場，漁夫的演技透露性曖昧，一種對神聖的憂慮（appréhension）潛入這群大聲嘻笑的漁夫木筏上。更嚴重的是，角色身分從人退化為傀儡，面具不再用來開角色的身分玩笑，而是隱瞞可怕的空洞。前三幕強調的戲劇性——「演出中的演出」，到了四幕五景的拔河，踢到了「反表演」的鐵板[32]，暴力逐漸滲入這個離奇的舞台世界。在嘉年華邏輯中意味著重生的死亡，演得越來越陰鬱，幾乎讓人懷疑新生的可能[33]。

30　Bakhtine, *L'Oeuvre de François Rabelais, op. cit.*, p. 48.

31　Claudel, *La Quatrième journée du Soulier de satin*, éd. M. Autrand et J.-N. Segrestaa (Paris, Bordas, «Univers des Lettres», 1972), p. 31.

32　參閱本書第四章「1『這齣劇本的世界是舞台』」。

33　此為 2012 年維也納劇院的演出方向，參閱本書第 13 章「4 一則西方沒落的寓言」。

3.2.1 謎樣的神奇漁獲

　　四幕開場預示了後續表演憂慮的怪誕氛圍。四名漁夫全然沒來由的陰性化，他們坐在木筏上，旁邊由女演員反串的小男生費利克斯專心釣魚。四人笑談一個沒有男人「能抱在懷中」的「冷女人」（863）。暴力摻入起哄的玩笑裡；曼賈卡瓦羅（Mangiacavallo）──「吃牛者」──「看來特別蠢」（861），是其他角色的出氣筒，不時被無故地敲頭，強迫賣力划槳，頭被按進海裡「嚕嚕」海水，還讓其他漁夫給擠下船掉進海裡。這群漁夫好奇地聊到羅德里格的聖人版畫，曼賈卡瓦羅聽到聖人的雄偉體態、手上拿的危險武器而害怕起來，他一臉絕望地拚命祈禱。一股不安的威脅感逐漸在入夜的海上蔓延開來。最陰性化的阿爾科切特（Alcochete）描繪聖猶達（Saint Jude）後也顯得心緒不寧。這些漁夫儘管頗能自得其樂，看來卻像是被丟進一個對他們而言顯得怪異的世界中。

　　這場不安、奇詭的開幕戲預告了第四幕「謎像的」層面[34]。當坐在小木筏上的費利克斯大喊「我釣著什麼東西了」（867），四個漁夫將他連同小木筏飛快抬下場。觀眾不知道這些漁夫到底在大海中找什麼，也不知道費利克斯到底釣到什麼。舞台上逐漸流洩奇異、瞎起哄、蠻力、說不準的性傾向，同時又散發神祕氣息，成為後續演出的基調。

3.2.2 戲劇角色和動作之降格

　　第四幕的角色塑造屢遭貶抑：第一位西班牙國王雄心壯志、氣宇軒昂，第二位則體態削瘦、心胸狹隘、喜怒無常，是個嘉年華愚王；第一位國王的首相老成智慧，第二位的首相是個弄臣；男主角羅德里格不再年輕英挺，而是衰老並殘廢；普蘿艾絲退化一名為無定性的女演員；粗俗的屠家女取代了

34　Cf. Michel Autrand, "Les Enigmes de la Quatrième Journée du *Soulier de satin*", *Revue d'Histoire du théâtre: Paul Claudel (1868-1968)*, *op. cit.*, pp. 309-24.

氣質空靈的繆齊克[35]；兩名研究員比丹斯和伊努魯斯蠢到乖謬，連常識也沒有；傀儡（奧古斯特）簡化為剪影（雷阿爾）；知道如何譏刺主人的中國僕人，變成木訥的日本畫家；三幕結尾安靜圍繞男女主角的面具將官，反轉為喧鬧亂跑的面具朝臣。

劇情動作不獨變得越來越離奇而且完全白費功夫。第四幕的居中場景——拔河，最能點出兩大劇情動作——聖戰和愛情——之無用：兩個愚不可及的學者搞不清楚自己在茫茫大海中究竟要找什麼，竟然拔起河來，力量當然互相抵消。羅德里格的英雄式追求，到了最後一幕，淪為一種神祕、可疑的搜尋，開幕的「神奇漁獲」已然預示。

從領土／疆域的角度看，出征的目標——愛情的擔保品（gage）——從全球縮減為英國。等而下之，對西班牙國王而言，擴張疆域，淪為與斷了腿的子民——羅德里格——互相競爭的正當理由。徵召男主角赴英統治是場徹頭徹尾的騙局，以嘉年華儀式包裹：由於無敵艦隊敗北，法定的國王在慶典開始前已成為愚王，而被愚弄者——羅德里格——則自願掉入陷阱中，一心沉醉在世界和平的憧憬裡，而不再是為了和平而戰。在維德志的舞台上，老英雄甚至有個額外的理由婉拒女兒提議的反攻異教徒之役，因為她和屠家女的兩個場景都處理得像是兒戲[36]，反攻之可行性可想而知。

不僅在俗世追求女人沒結果，一如拔河場景可能暗喻的，男女主角傳奇化的愛情也完全走樣，竟變成一場戲，羅德里格和「女演員」之間瀰漫著欺騙的曖昧意味[37]。女人不但不能承諾愛情，一如普蘿艾絲和羅德里格訣別時所再三強調的（855-58），且這個精神層面還遭羅德里格和女兒踐踏（第八景）：兩人都吐口水發誓要實現這個愛的承諾，結果卻坦承自己辦不到，用腳抹掉了剛剛吐的口水。最後，屠家女溺死海裡的瞬間，正好是瑪麗七劍體

35　兩人均逃婚。

36　參閱本書第五章「1.7 瑪麗七劍→非洲（母親）／奧地利的璜（父親）」。

37　參閱本書第五章「1.2.4.3 女演員或英國女王的誘惑？」。

驗到「諸聖相通引」之際[38]，著實為一大諷刺。

　　綜上所述，最後一幕有系統地把前三幕的一切貶為鋒利的譏誚。更反諷的是，羅德里格乾脆忽視騙局的明顯圈套，順水推舟，自願被愚弄。老英雄不管如何寧願保有對現實人生的幻想，而不再是去挑戰它。

4　笑的質變

　　喜劇原則在第四幕戲的損人場面中大幅變調。這首先是一種自外的態度：以旁觀者的角度帶著惡意笑人，而不再是與人同樂。例如羅德里格為了報復雷阿爾的嘲諷，竟然畫了幅聖乾草（Saint Foin）肖像——豬頭漫畫——致贈。更甚者，羅德里格還在日本畫家面前笑話他的同胞，當面揶揄「女演員」違抗國王的反間計，調侃瑪麗七劍的非洲反攻計畫[39]等等。瑪麗取笑屠家女是一隻「吃肉的大蒼蠅」（879）。相敬如賓的比丹斯和伊努魯斯在私底下訕笑對方。即便在羅德里格的願景中[40]，狄耶戈也完全意識到自己的悖謬（912）。如此直到終場，羅德里格對虐待自己的士兵發出真誠的笑容，才出現嘉年華的重生意涵。

　　巴赫汀說得妙，浪漫的怪誕是一種孤獨的嘉年華，涉及其中的個人敏感地意識到自己獨立於世，孤單冷清[41]。在最後一幕，這種浪漫性的孤獨在夏佑

38　當她說：「我以我的心直接感受到你的每一心跳」（938），接著又說：「水承載一切。〔……〕這一切不再是在外面，人就在其中，某種東西讓你無限幸福地和其他一切連結為一體，一滴水匯入了大海溶為一體！諸聖相通引！」這是克羅岱爾想像「諸聖相通引」可能的境界，參閱本書第三章注釋 14。

39　尤其當羅德里格談到阿隆左・羅沛茲（Alonzo Lopez）先生的非洲歷險時（917-18）。

40　羅德里格微笑坐在後景簧風琴前注視這齣戲的進行，參閱第五章「1.2.4.2 狄耶戈・羅德里格茲老來返鄉」。

41　*L'Oeuvre de François Rabelais, op. cit.*, p. 47.

舞台上被著力發揮。第二景,老羅德里格大聲喊出自己在東方繪畫中感受到的寂寥感[42];西班牙國王在空無一人的王廷上,手拿頭蓋骨悲情地哭悼無敵艦隊灰飛煙滅,這場戲仿哈姆雷特的獨角秀偏偏只令人感到荒唐,而非同情。

　　再者,數名角色在個別場景接近末尾時被單獨留在舞台中央,也予人寂寞感:羅德里格構思檐壁「和平之吻」畫面時,「英國女王」/女演員因他不肯赴英履新而失望地先行離場。在西班牙國王的船上,羅德里格獨自站在場中央宣讀他的世界和平提議,國王和群臣集體退到舞台右後角落,好整以暇地欣賞這場好戲。就算是貴為一國之主,西班牙國王也在第四景結束數落群臣時遭到遺棄,他們已先退場!而在第三景,瑪麗七劍初戀的喜悅並未感染屠家女,後者聽她興奮地敘述如何初識意中人,居然打起瞌睡[43],乾脆先出場。

　　隨著劇情演進,第四幕略帶浪漫的怪誕調性變得越來越神祕難解,甚至於對劇中角色產生敵意。中央舞台四周的藍色區域——大海——是四幕戲共用的劇情空間,演到最後一幕顯得變化不定、上下波動(以閃爍的燈光效果強調),隱隱然散發威脅性:這個區域埋藏漁夫(第一景)和蠢蛋學者(第五景)尋找的寶藏,淹死了屠家女,更吞沒無敵艦隊,到了劇終才成為主角重生的所在。汪洋大海為第一位國王帶來財富和權勢,對第二位,卻導致了災難和死亡。命運無常的交替超出角色的領悟。海怪頭和海怪尾到第四幕被搬上了中央舞台,雖被瑪麗七劍和屠家女當成玩具玩,卻也在童戲的調性上提示了大海莫名的危險。

42　因為東方畫作裡經常杳無人跡之故。羅德里格雖能體會但並不嚮往,因他接著表示:「這減少不了/寂～靜/雖有蛙鳴蟬嘶的合唱」(Cela ne diminue pas plus/ la **solitu~de**/ que le choeur des grenouilles et des cigales, 871);演員說到「寂靜」(solitude)一字時,不僅提高聲量,且把第三個音節拉得很長,可見得難以接受。

43　原劇無此動作指示,這是舞台表演詮釋,削弱了瑪麗七劍之言的可信度。上述演員先行退場,均為舞台表演詮釋。

在這種情況下，人退化為物也不足為奇，一如在浪漫的怪誕世界中，人蛻變為傀儡，後者原來通俗的娛人魅力頓時消失不見！在第四幕，雷阿爾原是張剪影，一群朝臣退化為懸吊在首相－傀儡師傅手上的牽線木偶（第四景）；它們全長得一模一樣，國王喜歡一把擁它們入懷，不高興時，就甩到肩膀後面。而不聽話的羅德里格則形同從傀儡師傅手中逃脫的木偶，它不慎掉到地上，被一腳踢進大海中[44]。

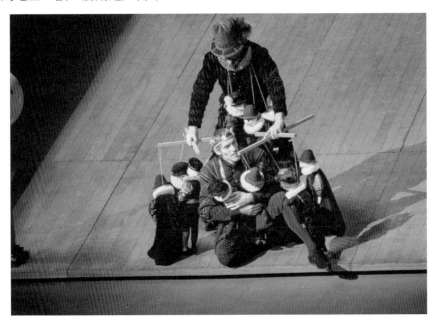

圖3　四幕四景，西班牙國王在他的傀儡朝廷上。

44　當國王對首相表示：「長久以來／他〔羅德里格〕躲到／天涯海角／避不見面，／自誇／在我們不在之地／開創我們的功績，／為我們贏得／／他自身影子長度的土地／以他個人發明／和組合的方法」（"Il y a trop longtemps/ qu'il [Rodrigue] fuit/ jusqu'aux extrémités de la terre/ Notre présence,/ se vantant de faire,/ où Nous n'étions pas,/ Notre oeuvre/ et de gagner pour Nous// la longueur de son ombre/ par les moyens que lui-même a inventés/ et combinés", 892）。一段話頻頻停頓，就像是邊說邊編造。

　　可以想見，走樣的喜劇經常伴隨著暴力。一至三幕演出偶爾閃過一抹壓迫的印象，最後一幕則充斥蠻力的胡鬧；尋開心的惡作劇迅速惡化為暴力行徑，幾乎出現在全部場景中。第一景，曼賈卡瓦羅飽受其他漁夫欺負，痛苦不堪；坐在木筏的前排，他在其他漁夫的每一個玩笑後被饗以老拳，表情逐漸從痛苦轉成懼怕，最後竟然閃過恐怖。第二景，羅德里格不但咄咄逼人地把他的日本「朋友」（871）逐出船外[45]，且雷阿爾在船上撒野，跛腳的羅德里格需要日本畫家幫忙才能制伏他。就算是好友，如下一景的瑪麗七劍和屠家女，只因後者認定「這位美少年」（奧地利的璜）比起「那個截了一隻腳的老傢伙」（羅德里格）是位更偉大的將領（881-82），兩人拿起船槳大打出手。第四景，國王接見一位女演員，他強迫對方跪在自己腳前，倒退著走路，完全聽命於自己。

　　下一景，離奇的海上拔河以災難收場。第六景，羅德里格半真半假地戲弄「瑪麗王后」，對眼前這個沒定性的女人越來越感到疑慮，一度將她逐出門外。第七景，狄耶戈潦倒返鄉，當他調整好心態，準備好要聆聽舊情人結婚的對象時，居然掏出手槍對準自己的太陽穴！第九景進行嘉年華，一群醜怪的面具朝臣對著愚王──羅德里格──動手動腳，後者被打到昏倒在地。終場，老主角在解脫前，還遭到兩個士兵虐待。

　　尖刻的譏諷惡化了笑的本質，笑人者因自絕於眾人之外而備感形單影隻，角色所處外在環境產生無法說明的改變，迫人心慌：人蛻變為物或變得空洞，起鬨動作夾帶著拳頭，這一切形塑了第四幕焦慮的怪誕環境。

　　受到劇作家啟發，維德志利用嘉年華笑聲的三大特質──一般性、普遍性、愛恨交織──執導這齣大戲。貫穿全場製作的毋寧是一種矛盾的笑聲，既興高采烈又冷嘲熱諷，前三幕洋溢笑鬧式的（farcesque）怪誕風，可是逐

45　當他批評日本人的生活方式時。

漸變質，到了四幕九景的海上行宮，轉變成一種沉痛悽涼的怪笑（rictus）。在這個每下愈況的過程中，主角歷經了高低起伏的心理危機。嘉年華儀式正反並陳，羅德里格依違兩可的慾望也常被他脫冕的分身所戳穿，他們既娛人也笑人，本質模稜兩可；形形色色的分身從不同的角度反映出英雄主角的矛盾。

夏佑製作深化了《緞子鞋》編劇嘉年華化的意義；嘉年華之笑含括了更迭的兩極——死亡與再生，而嘲諷（否定）和歡樂（肯定）涉及「它的過程、危機本身」[46]，歷經這個洗禮，主角的人生方才浮現出深諦。

46　Bakhtine, *La Poétique de Dostoïevski, op. cit.*, p. 175.

結語　一齣自我的演出

　　「《緞子鞋》敘述一個自我延伸至世界的故事。角色表面上
儘管眾多，其實沒有那麼多，作品的規模並不影響它的簡略。我
們應該要在舞台上搬演的是一個人的戲劇，按照劇本的建議『匆
忙且馬虎』。」

<div align="right">——維德志[1]</div>

　　對維德志而言，演員的軀體總是結合存在的兩極——小我和大我。對克
羅岱爾來說，人身也代表一個整體，同時包含看得見與看不見的部分，所謂
「上帝一起創造了惡魔」（Creavit Deus omnia simul）；理想的狀況是人的
「內在面，可以說是，和他的外在面絕對一致」。這個想法出自聖經作為一
本「裡外兼寫之書」（liber scriptus foris et intus）的理念，其正面可見的文
本和不可見的背面（人世）完全一致，表裡相符[2]。按此思路，也只有劇場藝
術以其文本書寫及舞台演出的雙重創作機制，完美結合了詩詞和表演，方足
以具現這個聖經－聖禮的（biblico-liturgique）意象。不過維德志主張，這並
非意味讓舞台表演實現台詞字面所指，如巴侯首演版的企圖，而是相反地，
使二者互相對峙，以反襯彼此的價值，舞台場面調度玩的正是演員言行的落
差[3]。

1　Cité par Recoing, *Journal de bord, op. cit.*, p. 24.

2　Cf. André Vachon, *Le Temps et l'espace dans l'oeuvre de Paul Claudel* (Paris, Seuil, 1965), pp. 411-20; cf. également, Claudel, *Mémoires improvisés, op. cit.*, p. 308.

3　Vitez, *Le Théâtre des idées, op. cit.*, p. 179.

這齣大戲標示了男女主角從「熱情」邁向「受難」的人生歷程，一如克羅岱爾所言：「這並非徒然：人類心靈的深刻危機，一如成為我們信仰的中心，二者有相同的名稱：熱情／受難（Passion）」[4]，全場表演經歷了嘉年華化程序，藉以凸顯出劇作的嘉年華化本質，演出結構可歸納如下：

大論述　　戲劇性對照超驗性
　　　　　　　↓
過程　　　嘉年華化
　　　　　- 戲劇化
　　　　　- 表演系統的對話論結構
　　　　　- 展演嘉年華，個人歷險最終提升至普世的境界
　　　　　- 夢樣的場面調度結合了各式矛盾，激發出複調現象
　　　　　- 發揚嘉年華曖昧的笑聲
　　　　　　　↓
三層面　　嘉年華、政治宗教及性

在這場男主角肉體和聖寵的內心格鬥中，經由類即興演出架構產生的戲劇性，和劇中信仰世界之超驗性相互競爭，演出的大論述分裂為三大部分──嘉年華、政治宗教和性，它們互相支持也彼此抗衡。解析男主角的行動模式，揭示了一個意願分裂成兩半的實況，羅德里格選擇女主角或美洲，結果沒兩樣。以其他要角當行動模式中的主體，也出現了同出一脈的雙重意志，關鍵在於克羅岱爾將劇中提及的領土全部情色化。

夏佑舞台上的嘉年華首先是戲劇化表現，《緞子鞋》的世界實位於舞台上。全戲的男女主持人提示觀眾演出的即興表演本質，戲劇正是藉助演出慣

4　Cité par Weber-Caflisch, *Dramaturgie et poésie, op. cit.*, p. 295.

例暗中操縱的藝術，人為因素至關重要。舞台設計蘊含並時共存、無所不在的時空觀，三合一的舞台上，演員盡展多樣化的演技，形形色色的縮小道具引人聯想孩提時分，演技也洩露了角色的心理波動。對維德志和克羅岱爾而言，戲劇以肉眼可見之物觸及看不見的層次，這是《緞子鞋》表演的核心。雖然如此，我們不應將「嘉年華」窄化為一種戲劇化演出之流的刻板印象[5]。剖析維德志版《緞子鞋》，證實全場歷經了深刻的嘉年華化過程。

首先，為了激發多層喻意，各表演系統之安排服膺對話論，其中沒有一個聲音壓過其他聲音而勝出成為主導，演出論述因之無法統合為一。換句話說，維德志版顛覆了天主教教義或克羅岱爾的神祕主義，二者均以一超驗的主體建立起世界觀。

在角色塑造方面，無論是普蘿艾絲、羅德里格、卡密爾、佩拉巨、狄耶戈、阿爾馬格羅、瑪麗七劍、繆齊克、前後兩位西班牙國王、甚至是超自然的角色，他們始終視待攻克的疆域為心愛的情人，勝戰經常和贏得情人混為一談，演員也委婉暴露了角色出戰任務的性轉換。檢視這齣製作的道具、配樂、演員走位與手勢、燈光和服裝設計，均顯示角色雙重欲望之交疊，因為同樣的視覺元素及音樂主題重複出現在戰場和情場上，形構了戲劇性對照超驗性的表演大論述。

嚴格定義的嘉年華發生在每幕戲的高潮，但僅保留不可或缺的架構：一幕 14 景巴塔薩的盛宴、二幕 11 景羅德里格和卡密爾碰面、三幕終場男女主角訣別、以及四幕九景的雙重嘉年華。導演如此詮釋，彰顯主角每因情事遭到阻撓而暴發週期性的心理危機。緊密依附崇高的嘲諷，出現在這四場戲的各層面，嘉年華的特殊時空觀更深化了表演的意境，小我私情呼應大我的宇宙，個人的愛情擴展為典範的格局。心愛的女人，其形象不停演變，終場提升至超驗的聖母意象。

5 Bakhtine, *La Poétique de Dostoïevski, op. cit.*, p. 214.

　　維德志版在偏暗的舞台上進行，其場面調度接近佛洛伊德所言之「夢工作」，舞台表演畫面構圖神似夢邏輯，主角也流露出退回童年的傾向。在這個夢舞台上，分派角色產生角色分裂或增生之感，兩性關係不合常理地出現一致化的女強男弱模式，不禁令觀眾感覺諸多角色很可能只是一個單一聲音的裂解，試圖透過分歧的自我進行辯解。導演放大處理主角心靈暗夜的掙扎，對外用兵遂像是出自幻想，和夢境並無二致。正如嘉年華促成矛盾、相對面之並置共存，夢境亦然。

　　嘉年華的笑滲透這齣製作的各個層面，舞台場面調度有其灑脫、好玩的一面。以矛盾著稱的嘉年華之笑既滑稽又刺耳，具現在夏佑舞台上，其演出氛圍前後大不同，可從通俗和浪漫的怪誕區分之：前三幕大體上是直率的喜悅、光明，具重生意涵，第四幕則訴諸陰暗、惡意的譏刺手段，迫人焦慮，笑聲已然變調，甚且反轉了前三幕的一切，完成了嘉年華的顛覆行動。另一方面，男主角的許多分身表現滑稽荒唐，分別在女人、征戰及藝術三方面，將他言行之英雄浪漫、崇高理想倒轉為可笑荒謬，反射出他的複雜面相。

　　綜上所論，夏佑版的《緞子鞋》中嘉年華、政治宗教和性三個層面融為一體：原始的嘉年華層面建立了「演出中的演出」大架構且不斷擾亂觀眾看戲的視角，宗教層面高聲宣揚形而上的理想，演技則暴露了遭壓抑的下意識，嘉年華恰可促成潛意識浮上檯面。在這個過程中，宗教層面，至少在語言上，強化了意識的約束力，而性指涉則洩露主角心底的慾望。正因如此，本次演出的政教紛爭可視為主角內在衝突之延伸，維德志也才能達成不可能的導演任務——同時遮掩又揭露克羅岱爾祕而不宣的愛情。

　　在政治宗教層面上，《緞子鞋》隱含兩大批評——浴血的傳道使命及暴力的殖民行為。經維德志解讀，意含戰爭的場面從未照章演出，更甚者，為神而戰的相關場景均染上夢樣、甚至是惡夢般色彩。諸如繆齊克在滔滔雄辯的聖人無情「監視」下絕望地禱告、幾名幻象重重的「歷險者」從南美叢林潰逃、第二位西班牙國王透過一頭蓋骨預先見到無敵艦隊全軍覆沒、英勇煥

發的瑪麗七劍划著海怪船想像收復天主教會失土，這些場景由於失真，看來
荒謬或稚氣。而三幕八景，守護天使在女主角夢中末尾宣示羅德里格將「統
一全球土地」（824），特別是到亞洲諸國傳道，其言詞毫不隱藏對這些異
教國家的輕蔑與鄙視。這大段獨白全部被當成夢中囈語處理：天使閉上眼睛
緩緩且輕聲說話，一邊撫摸象徵地球的藍色大球，他的聲音是通過麥克風傳
出，背景聲效就是女主角熟睡的鼾聲[6]！

　　同樣地，奉神之名進行的殖民行動也在幻想的氛圍中推展。第一位西班
牙國王坐在海邊將海外的領土想像成充滿野性的誘人女性；遭拷問的阿爾馬
格羅坐在搖椅上幻想自己征服南美猶如征服女人；而在第四幕的海上王宮，
羅德里格提出統合全球的草案時閉著眼睛，處在出神的狀態。更不必提，羅
德里格的版畫披露了性侵的幻想，他在舞台上更出現攻擊性[7]。上述這些戲劇
情境均採遐想、夢想的手法呈現。在這種情況下，觀眾不禁自問：主角獻身
的攻戰到底屬性為何？

　　維德志表示自己是從本劇完稿的 1920 年代角度解讀劇本的政治與宗教
背景，但在他執導的戲中，上述場景卻未指涉現代史。深入探究，維德志並
未展演西班牙在 16 世紀的正面志業：（1）對抗伊斯蘭；（2）擴張疆土與
探險；（3）保護義大利教皇，並統合天主教會對抗新教的德國[8]。相反地，
維德志批判天主教會殘酷地排除異己、以神之名或以「和平十字架下之國
王」（688）的名號掩飾爭霸天下的雄心，並駁斥絕對理想主義之恐怖（瑪
麗七劍收復基督教堡壘計畫）。全劇結局指涉勒潘陀（Lépante）勝戰，克羅
岱爾應該是預期全劇結束在天主教於信仰世界得到光榮的勝利，維德志卻在
兩景之前的終場加演了一個象徵性收尾——「西班牙帝國解體」，其在舞台

6　由麥克風傳出。奧力維爾‧皮版本對此景的舞台詮釋正好相反，參閱本書第十
　　章「5 愛情的使命」。

7　特別是對國王的剪影特使，對日本畫家和女演員也不乏粗暴的動作。

8　Rosa, "Le Lieu et l'heure du *Soulier de satin*", *op. cit.*, p. 47.

上表現出的嚴重性與悲劇性遠大於尚未開打的勒潘陀之役，故而深銘於觀眾腦海中。

夏佑版頻頻表露主角一分為二的意志，征伐和愛情成為角色意志之一體兩面，分別發生在政教及心理空間中；只不過，劇情空間的分野是欺人的假象。維德志最終並未將決戰異教徒處理成感情受挫的出路，而是將其轉換為主角陷入愛慾及自我超越之間的搏鬥，真正的戰役其實發生在主角的心裡。

克羅岱爾的作品瀰漫天主教信仰，不免讓人懷疑他是否抱持著說教的心態寫作。精讀他的作品，宗教層次之深刻意涵其實奠基於主角內心接受福音的奮鬥過程。瓦匈（André Vachon）說得好：克羅岱爾的詩意世界是基督的，不是基於堅定不移的信仰，而「比較是深入其中，讀者即『不再能安眠，不再能安然接受他發現的事情』」[9]。李悟爾（Michel Lioure）指出：對克羅岱爾而言，戲劇是宗教的必然結果，基督教在信徒心中激起的根本衝突是充沛的戲劇原動力；他編劇立意「召喚凡人『處在對抗激情的永恆動員中』，被強制參與一場反抗自己的『永恆戰爭』，基督教義在生存中引入了『矛盾原則』」。是以，愛情故事「不源自激情，而是對抗矛盾的要求」[10]，反映在《緞子鞋》中，意即肉體與精神之爭。

維德志在演出終場表達一崇高的視野，在最後數景中可見到耶穌受難的指涉，劇中兩性緊張又焦慮的關係由於這個超驗的指涉而得到抒解。克羅岱爾的女性向男性指出走向天主的困難行程，為了達陣，男主角須歷經精神上的滌清。在生命的最後，羅德里格總算領悟到「擁有，並非占有」[11]，心靈超脫印證了超驗的信仰。

9 *Le Temps et l'espace dans l'oeuvre de Paul Claudel* (Paris, Seuil, 1965), p. 431. 克羅岱爾出生於天主教家庭，18 歲首度感受到神的存在，領聖禮還要等四年後，真正皈依天主則是 26 歲，參閱本書第一章「1 福州的醜聞」。

10 "Claudel et la notion du drame", *Revue d'Histoire du théâtre, Paul Claudel (1868-1968)*, *op. cit.*, p. 330.

11 Vachon, *Le Temps et l'espace dans l'oeuvre de Paul Claudel*, *op. cit.*, p. 430.

第三部　多彩多姿的《緞子鞋》

> 「從形式的觀點來看,《緞子鞋》引發了無數需要解決的問題,一個比另一個更令人興奮。我們越深入它親密性的藝術,就越被形式的問題所吸引,因為一個好的形式同時啟示了作品的底部、底部的深處,而作品的精神也得到了尊重。」
>
> ——巴侯[1]

《緞子鞋》在法國正式的演出,於維德志之後,為 2003 年 38 歲的奧力維爾・皮(Olivier Py)領導「奧爾良國立戲劇中心」的製作。由於維德志刪演了二幕一景,皮版方可謂此劇真正的全本演出。2007 年,皮升任「奧得翁歐洲劇院」總監,兩年後又召集原班人馬重演了這齣和維德志版迥異的《緞子鞋》,特別令人感受到此劇濃厚的宗教氣息。

法國以外,以德語系國家對《緞子鞋》的喜愛最值得一提,上演次數還遠多於法國。回顧克羅岱爾劇作在德語國家的搬演史,從 1913 年《給聖母瑪麗亞報信》(L'Annonce faite à Marie)登上德勒斯登附近的黑勒豪(Hellerau)舞台開始,克羅岱爾有 11 齣劇作是在德語國家首演,其中包括他最不想被演出的《正午的分界》,於 1926 年上演初版,1950 年上演修正版。可見他受到德語觀眾喜歡的程度。

就演出編制最龐大的《緞子鞋》而言,1944 年蘇黎世劇院(Schauspielhaus

1 Jean-Louis Barrault & Armand Salacrou, *Nouvelles réflexions sur le théâtre* (Paris, Flammarion, 1959), p. 208.

Zürich）率先將其搬上舞台，霍維茲（Kurt Horwitz）擔任導演，僅比法國首演晚了一年，演出時間約三個半小時。德國的首演則是由科隆「萊茵藝術團體的自由人民劇院」（Rheinische Kunstgemeinde Freie Volksbühne）拔得頭籌，1946 年在當地大學的集會廳公演，由彭佩霍（Karl Pempelfort）執導，也是一個濃縮版，最後一幕刪除最多。這最常被放棄的第四幕一直到 1964 年才首度較完整演出[2]，法國則要等三年後才見到這幕戲真正搬上舞台[3]。

從戰後到 1960 年代，《緞子鞋》頻繁登上德語區的舞台，共有過十餘次製作，其中號稱全本演出的就有五次，包括 1965 年西德電視台（Westdeutscher Rundfunk）製作的迷你影集，導演為塞納（Gustav R. Sellner），還有 1967 年慕尼黑「皇宮劇院」（Residenztheater）的製作，導演為李曹（Hans Lietzau）[4]。這股製作熱潮一直到 1985 年「薩爾茲堡藝術節」推出的新製作達到頂點，也由李曹執導，可說是德語國家對克羅岱爾的最高禮讚。

其後，2003 年，瑞士巴塞爾劇院在總監巴赫曼（Stefan Bachmann）領軍之下花了兩年時間製作此劇，和皮版的製作同一年推出，是當年歐陸劇壇的盛事。巴赫曼導演版既好看又深具批判力，完全展現作品的新象。九年後，「維也納劇院」總監貝克（Andreas Beck）主導的「保羅・克羅岱爾馬拉松」展演計畫，邀請來自德國、奧地利和瑞士的四位新銳導演，搭配四位新秀劇作家參與。這部史無前例的大製作足足占掉該劇院半年的演出檔期，重要性可見一斑。

舞台下，德語系國家向來視戲劇為提升人民文化藝術水平的好管道，所以還曾出版《緞子鞋》劇本「青少年版」[5]，以引導莘莘學子接觸這部結構宏

2　瑞士伯恩 Stadttheater，導演 Robert Freitag。

3　以此幕之原始劇名《在巴利阿里群島的海風吹拂下》推出，由克羅岱爾專家 Michel Autrand 執導，Université de Paris-Nanterre 之戲劇社演出。

4　這個製作沒有留下影音記錄。

5　Herbert Christ 主編，Velhagen und Klasing 出版社發行。

偉之作。更重要的是，德語版的克羅岱爾作品全集從 1953 年起發行首冊，至 1963 年全部出版完畢，共計六大冊，共同參與的譯者達 27 名[6]。

　　說來矛盾，克羅岱爾本人對德國素無好感，除了宗教以外，也和一次大戰有關，他許多對德國不友善的發言都集中在這個時期，直到二次戰後，他的態度才改變。從相反的角度看，德語國家又為何如此熱衷搬演克羅岱爾的作品呢？根據安德森（Margret Andersen）的看法[7]，主要可從下列三個層面理解：

　　（1）克羅岱爾的編劇觀走在時代之先，特別是破除舞台演出的真實幻覺這一點，《緞子鞋》就是最佳例證，因而被視為前衛的劇作家。

　　（2）從宗教文學層面視之，廿世紀初，德語國家的新教界陸續出版不少文學佳作，天主教界則欠缺此類作品，故而熱烈推介克羅岱爾，尤其是《緞子鞋》由於形式與內容完美結合，被視為天主教文學的代表作。更何況，克羅岱爾的許多創作均探討受苦、謙卑、犧牲、榮譽、信仰／信心等主題，對戰敗的德國人而言具有莫大的鼓舞作用。

　　（3）1920 年代德國盛行「表現主義」，其終極目標在於人的改造，和克羅岱爾作品的中心思想不謀而合，加上克羅岱爾本人是詩人，他形而上的象徵主義詩文深得表現主義詩人欣賞。

　　另外需說明《緞子鞋》德語翻譯的概況。1944 年德語區首演版用的是約瑟夫（Albrecht Joseph）的譯文，導演霍維茲徵得克羅岱爾同意，推出一個節縮本，全劇 52 景，這個版本演了 30 景，39 個角色登場，演出時間三個半小時。這個「霍維茲版」因得到作者背書，屢次被後來的新製作拿來當參考底本。15 年後，由衷欣賞《緞子鞋》的瑞士神學家巴塔薩（Hans Urs von

6　由 Edwin Maria Landau 統籌，海德堡 F. H. Kerle Verlag 和蘇黎士 Benzinger 出版社聯合發行。

7　Andersen, *Claudel et l'Allemagne, op. cit.*, pp. 289-300.

Balthasar）發表了此劇的德語新譯本[8]，評價很高，取代了舊譯本；如此直到 2003 年，麥爾（Herbert Meier）為了巴塞爾劇院的新製作，以現代德語重譯此作[9]為止。巴塔薩和麥爾的譯本均以精確著稱，但文風不同，前者高雅、莊重、古典，後者活潑、生動、現代，不同的譯文影響了演出的方向。

　　皮、李曹、塞納、巴赫曼、貝克各採不同的表演形式探究原劇的奧妙，越接近當代的演出，越讓人大開眼界，這幾位導演均透過排演提出更多思考的線索，讓作品和當代接軌，這正是經典重演的首要目標。

8　*Der Seidene Schuh, oder, Das Schlimmste trifft nicht immer ein*, Salzburg, Otto Müller, 1959. 巴塔薩是如此欣賞此劇，特撰一篇長文予以闡釋，見其 *Le Soulier de satin, op. cit.*。

9　*Der Seidene Schuh*, Freiburg, Johannes, 2003.

第十章 榮耀與歡笑：論奧力維爾・皮導演版

> 皮版《緞子鞋》讓人感受到「一種深刻的默契存在演出中的衝勁、喜悅、信仰、緊迫感、超越劇場尺度的龐大中，克羅岱爾文本的基底由此建構。」
>
> ——Ludovic Fouquet[1]

在維德志前無古人地把《緞子鞋》「全本」搬上法國舞台（1987）之後，經過 16 年（2003），「奧爾良國立戲劇中心」（C.D.N. Orléans）總監奧力維爾・皮（Olivier Py）再度挑戰此巨作，年輕表演團隊的成果造成了轟動。「清楚、首尾一貫，不間斷的舞台動作使得演出生氣勃勃」，兩位克羅岱爾專家歐湯（Michel Autrand）和塞葛瑞斯塔（Jean-Noël Segrestaa）盛讚這齣新製作，並強調此戲特別能吸引莘莘學子，達成重演經典的兩大基本要求——忠實和革新[2]，證明了在世代交替之後，新世代的法國導演已成功擔負起重任。

與維德志在 57 歲時執導的《緞子鞋》相比，皮在 38 歲時挑戰這齣力作的成果既有創意也有亮點，不過歷練與成熟度畢竟無法和維德志相提並論。皮的製作中只有女主角巴莉芭（Jeanne Balibar）是特邀演員，其他廿位成員

1　"Trajectoire d'une passion", *Jeu*, no. 110, mars 2004, p. 162.

2　"*Le Soulier de satin* à Orléans. Rêveries d'un spectateur à deux cravates", *Bulletin de la Société Paul Claudel*, no. 170, juin 2003, p. 57.

都是他的老班底[3]，然而表演克羅岱爾的詩劇，首先需要能消化詩詞的演員，這點無法速成[4]。

　　向來自編自導的皮，第一次執導別人的作品就是長達十個小時以上的長河劇[5]，因為這部抒情詩劇大談信仰又滿溢戲劇性，和皮本身的創作傾向很類似[6]。加上皮少年時看到葡萄牙大導演奧利維拉（Manoel de Oliveira）的電影版[7]而愛上此劇，維德志的舞台演出使他感到躍躍欲試，因為維德志沒有正面

3　舞台與服裝設計 Pierre-André Weitz，燈光設計 Olivier Py，原創音樂 Stéphane Leach，演員和飾演的主要角色：John Arnold (Le Chinois, Maître drapier, Le Chapelain, Peraldo, Don Léopold Auguste, Alcochete), Olivier Balazuc (Don Luis, L'Alférès, L'Archéologue, un Cavalier, Remedios, Don Rodilard, Maltropillo, Le Lieutenant), Jeanne Balibar (Doña Prouhèze), Damien Bigourdan (Le Sergent Napolitain, Le Capitaine, Ozorio, Mangiacavallo), Nâzim Boudjenah (Le Vice-roi de Naples, Mendez Leal, L'Ane, St. Adlibitum, Alcindas), Céline Chéenne (St. Boniface, Doña Marie des Sept-Epées), Sylviane Duparc (La Négresse Jobarbara, La Logeuse, La Bouchère), Guillaume Durieux (Le Chancelier, un Cavalier, Don Gusman, St.-Denys d'Athènes, Don Ramire, Bogotillos), Michel Fau (L'Annoncier, L'Ange gardien, L'Irrépressible, L'Actrice), Philippe Girard (Le Père jésuite, Rodrigue), Mireille Herbstmeyer (Doña Honoria, L'Ombre double, Le Squelette, La Religieuse), Miloud Khétib (Don Camille, Hinnulus), Stéphane Leach (Musicien), Christophe Maltot (Le Roi d'Espagne, St. Nicolas), Elizabeth Mazev (Doña Isabel, La Lune, La Cameriste), Jean-François Perrier (Don Balthazar, Don Fernand, St. Jacques, Le Chambellan, Bidince), Olivier Py (Diégo Rodriguez), Alexandra Scicluna (Doña Musique), Bruno Sermonne (Don Pélage, Almagro, Frère Léon), Pierre-André Weitz (Le Japonais Daibutsu)。

4　2003 年於奧爾良戲劇中心首演過後，有劇評提到這個問題。2009 年於奧得翁歐洲劇院推出重演版時，這個問題算是獲得解決。

5　在此之前，皮只執導過好友 Elizabeth Mazev 的遊戲小品。

6　參閱楊莉莉，《新世代的法國戲劇導演：從史基亞瑞堤到波默拉》（台北，台北藝術大學／遠流，2014），頁 140-44。

7　1985 年拍攝，全片近七小時，最特別的是幾乎全部正面拍攝，影片奠基於「台詞的場面調度」上，演員動作不多，奧利維拉表示「要在演出的寫實主

處理原作的宗教層面[8]，信仰虔誠的皮則在這個層面上著力發揮。

　　全戲排演隱約能看見挑戰維德志版的企圖，如二幕 11 景卡密爾和羅德里格面對面，相較於維德志版的女主角料想是立於背景之後，觀眾實際上看不到她，皮則讓她躲在立於最前台的一扇門面的「後面」，正在觀眾的眼前；三幕八景，皮版的普蘿艾絲不單站著且睜著眼睛作夢，守護天使也當真用釣魚線控制她的行動；維德志版讓月亮穿一身白，皮版則給月亮一身珍珠黑等等。兩個版本最顯著的不同還在於舞台空間設計：維德志版實際上是空台表演，場上僅運用小道具，而皮版則藉助各式高低平台和階梯組合出不同的場域，演出動感十足。

　　皮執導的《緞子鞋》有兩個版本，一是首演版（2003）在奧爾良[9]，二是重演版（2009）在奧得翁歐洲劇院[10]。兩版演出大同小異，然皮在重演版中修正了幾個場面的舞台調度，恰好可驗證他的詮釋方向。本章分析主要根據奧得翁重演版。

義之上，優先表現動詞的抒情性」（cité par René Prédal, *"Le Soulier de satin* de Manoel de Oliveira: Une Lecture cinématographique du texte de Claudel", *Recherches et travaux*, no. 38, 1990, p. 208），意即為使觀眾看到道出聲的台詞而取消動作（Geneviève Brun, *"Le Soulier de satin* de Manoel de Oliveira", *Théâtre/Public*, no. 69, mai-juin 1986, p. 53），可見導演對此劇之傾心。此片全體演員表演的調性一致，溫文優雅，是電影史上一部與眾不同的作品。

8　皮曾在法國文化廣播電台（France Culture）2003 年 3 月 13 日的訪談（"Tout arrive"）中直言維德志的版本缺了神聖面，*Le Soulier de satin de Paul Claudel dans la mise en scène d'Olivier Py*, film documentaire d'Alain Fonteray, Paris / Orléans, Les Poissons Volants / C.D.N. Orléans, 2004。

9　奧爾良戲劇中心並未從頭到尾錄下首演版演出，本文提到的首演版內容，主要根據同年三月底巡演到「史特拉斯堡國家劇院」時的錄影版。

10　這個版本有公開發行 DVD。

1 「黃金和歡笑」

　　皮指出自己製作的兩大「縱聚合」（paradigme）為「黃金和歡笑」（l'or et le rire）[11]，「黃金」指的是演出主旨和主要觀感，「歡笑」為演技的普遍走向。克羅岱爾用詩寫情，排演他的詩劇，很容易陷入一味崇高的「單調」困局，皮因此加強處理《緞子鞋》的喜鬧面，因為過於搞笑，有些觀眾甚至誤以為皮擅自加了許多笑料。事實上，克羅岱爾本人多次強調本劇的滑稽面能解放心靈，主張詼諧（le comique）乃是抒情主義之最[12]，二者並無扞格。大力處理笑鬧場面增強了演出的歡慶（fête）感，是皮很珍視的演出質地，《費加洛報》即以「天主教的盛宴」（"Le Festin catholique"）[13]為題盛讚這次新製作。至於「黃金」指的不僅是劇本「征服者」遠赴新大陸尋金、西班牙王室需要黃金的歷史背景，更是巴洛克藝術的指標，為「反宗教改革」的利器，具多重意涵，更不用提 17 世紀也是西班牙文學的「黃金世紀」[14]。基於這些因素，魏茲（Pierre-André Weitz）設計的舞台重用黃金意象，皮親自設計燈光，排除萬難[15]，彰顯金黃光澤的力量，金光閃爍是這齣大製作給人最難忘的印象。

11　Py, "Plus avant dans la pensée...", Programme du *Soulier de satin*, C.D.N. Orléans, 2003.

12　Claudel, *Mémoires improvisés, op. cit.*, p. 317.

13　Hervé de Saint Hilaire, *Le Figaro*, 23 septembre 2003.

14　Cf. Py, "Plus avant dans la pensée...", *op. cit.*

15　閃亮的黃金舞台極難打燈光。

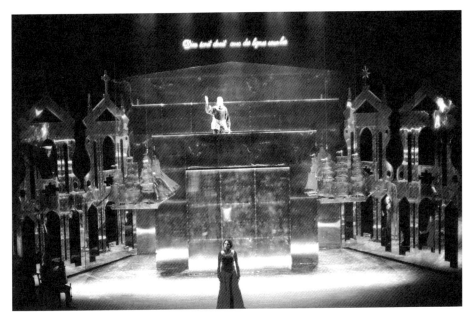

圖1　三幕終場，男女主角在船上訣別，金光閃閃。

　　就劇情詮釋而言，皮呼應克羅岱爾的意見，揭櫫犧牲奉獻之意，男女主
角的熱情邁向「受難」（Passion）的意義在首演版演得很明白。在這個過程
中，皮強調婚約之神聖不可侵犯。在政治主題方面，皮批評殖民主義，但強
調拓展世界之為要，二幕一景卡第斯的幾位騎士吵嚷著要「穿紅的」（"en
rouge"），首度在法國演出。宗教方面，皮強調天主教的普世及勝利面，台
上瀰漫宗教氣息。而在戲劇性這條線上，皮更是使出看家本領，舉凡野台戲
風、戲中戲、乃至於凸顯喜劇角色的戲份、展演各色劇種，均造成「正在演
戲」的現場觀感，台上台下同聲一氣[16]，熱鬧非常，很像中世紀的宗教節慶演
劇，兼具插科打諢、激情和神祕三大特質[17]。魏茲設計的服裝，除了幾樣透露

16　這是本人 2003 年秋天在巴黎「市立劇院」看到此戲演出的觀感。
17　參閱本書第三章注釋 26。

17 世紀西班牙歷史的元素如皺領、胸甲之外，基本上是走現代中性風格，顯示本次製作的寓言本質。

2 金、紅、黑三色的舞台視覺設計

魏茲設計的表演空間把握「全體性」和「環狀性」兩大原則[18]，呼應了天主教的普世面，並在黑色為底的台上重用紅、金二色以強調犧牲和榮耀的表演意旨[19]，特別是黃金作為財富和權力的表徵，最能顯示震懾的力量。

皮版開場看來像是齣野台戲，第一幕的前三景甚至都只在一個低矮的長台上搬演，但全戲其實是超大型的製作，換景需動用多名工作人員。舞台後景上方正中央用日光燈管以法語拼出全劇引言「天主以曲劃直」（Dieu écrit droit avec des lignes courbes），在演出時分一直亮著，開門見山地標示劇情的終極意義。

舞台設計基本上運用底部加裝輪子的各種裝置，計有星象大轉盤、不同大小的平台和階梯、三層黃金舞台視框、仿巴洛克教堂祭壇用的黃金裝飾屏（retable）[20]，再搭配不同尺寸的紅幕，組合出 52 景的表演場域。搬演裝置悉數具機動性，可互相支援搭配，架構出整體性。最妙的是，這些裝置都是正反兩面雙用，完美表達了本劇之「完全戲劇」（drame total）層面[21]。隨著戲的進行，舞台設計漸次創啟不同面貌，變化多端。

全戲開場，一個三人小樂團上台，演奏鄉間節慶的熱鬧音樂，後坐鎮舞台左前方，為全場表演配樂。舞台右前方地板上有幾艘帆船模型。台上

18　David Bradby, "Olivier Py: A Poet of the Stage: Analysis and Interview", *Contemporary Theatre Review*, vol. 15, no. 2, 2005, p. 243.

19　Cf. Dominique Millet-Gérard, *Formes baroques dans Le Soulier de satin: Etude d'esthétique spirituelle* (Paris, Champion, 1997), p. 165.

20　通常用來裝畫。

21　Lioure, *L'Esthétique dramatique de Paul Claudel, op. cit.*, pp. 425-26.

為黑夜，報幕者一身黑現身，他的背後有一個藍灰色大轉盤，上面裝飾許多星星。他站在矮台上，手拿十字架，一邊指著帆船模型、轉動大星盤，一邊介紹場景所在。這個大星盤提示繁星滿天的背景，散發童趣，後續出現在一幕七景（羅德里格和中國僕人在曠野休息）、二幕六景（聖雅各在天上獨白）、以及四幕十景（瑪麗七劍和屠家女月下游泳過海）。

　　皮版製作由於遊走在鬧劇、愛情及神祕劇三層次之間，場上的裝置和道具因此均具有多重意義。最顯眼的是大片紅幕，第一次出現在一幕三景，卡密爾和普蘿艾絲日正當中在花園約會，兩人立在矮台上，中間隔著一扇黑色門片，舞台後景就是掛在演出視框上的大片紅幕。非但如此，普蘿艾絲從帽子、皺領、披風、衣裙到鞋子，一路紅到底，卡密爾則是黑襯衫配黑長褲。除了普蘿艾絲的皺領外，兩人的裝扮沒有明顯的時代特徵。細究紅幕的含意，首先當然指涉戲劇演出，而紅色也象徵「熱情」，隨之又透露「血腥」

圖2　一幕三景，卡密爾和普蘿艾絲隔著樹籬會面。

的暴力意涵，最後則是「犧牲」的最高意義。

魏茲在許多場景重用紅色，再三發揮其象徵意義。例如，二幕一景在卡第斯一家裁縫店中三名騎士嚷著要紅制服穿、12景一群「歷險者」困在南美原始森林、13景雙重影，以及三幕三景阿爾馬格羅遭刑求共四景全用了大紅幕，台上不單以戲劇化的手法點出了「烈火與屠殺的洗滌液」（728）意象，也是「我主釘在十字架上的顏色」（729，二幕一景），更是男女主角的「靈魂和肉體一言不發地互相撞擊，隨即融合一體」（776）之背景（男女主角互擁的身影出現在紅幕上形成「雙重影」）。大紅幕在之後的鬧劇場景裡以半截的形式出現，為其神聖意涵的戲仿。

演到全盤顛覆前面劇情的最後一幕，「女演員」從頭到腳一身紅，瑪麗七劍穿紅襯衫，頭上戴的黑帽神氣地插著兩支紅羽毛。此幕中，用黑色滑輪平台拼起來的大小船隻全揚著紅帆，這些船帆在國王與女演員的場子裡又可充當紅幕，一物多用，喻意多重。到了終場，羅德里格遭兩名士兵訕笑、粗暴對待，舞台左上方仍留了一小截紅幕，舞台畫面構圖神似耶穌受難畫作。這點在奧爾良首演版更是醒目：終場戲一開始，紅幕墜地，露出三個十字架狀的桅杆（原意示船隻），明顯指涉「骷髏山」（Golgotha），主角的受難意涵明顯可見。

舞台設計的另一個亮點「黃金意象」最早出現在一幕四景：伊莎貝兒隔著家中鐵窗交代情人路易翌日如何劫走自己。皮在這場僅具過場性質的戲[22]裡大做文章：台上所見為金地板與一堵黃金牆面，伊莎貝兒一身黑，站在金牆的上方。路易身穿白西裝，架梯子爬上金牆，在夕陽裡，牆面映射出他的身影。他獻上一朵紅玫瑰，她丟下一條紅手帕，悲愴的主題音樂響起；舞台上金光流瀉，畫面美如夢境。而前一場戲穿一身紅的普蘿艾絲還躺在前景地板上，整體場面構圖像是在演繹她和羅德里格雙宿雙飛的夢想。

22　只有伊莎貝兒的吩咐，路易未回應。

　　下一場是劇本標題景，巴塔薩護送普蘿艾絲上路，教堂的黃金飾屏第一次出現，被置於高台上，居中供著聖母半身塑像。普蘿艾絲獻鞋時，打開聖母像的胸部，彈出了一顆被七把劍刺穿的紅心 [23]，紅心與黃金飾屏後面的紅幕互相輝映。綜合分析第四與第五兩景，由於黃金意象也是巴洛克教堂的特色，兩者連結起來，加深了婚姻之神聖意義，而紅色不但象徵激情，也意味著犧牲（被劍刺穿）。

圖3　一幕12景，普蘿艾絲奮力爬出旅店四周的深溝，守護天使一路相伴。

　　教堂飾屏的喻意在一幕十景和 12 景進一步深化。第十景普蘿艾絲和繆齊克在旅店中談心，黃金飾屏立在高台上，高台前方及左側各有座寬面階梯，

23　預示瑪麗七劍的名字來歷。

繆齊克站在飾屏後方，從鏤空處探出身子，普蘿艾絲則站在階梯下抬頭仰望她——幸福的化身。第 12 景，普蘿艾絲為愛私奔而改換白襯衫、黑長褲，奮力爬出旅店四周的深溝；場上的空間設計則和第十景相仿，普蘿艾絲四肢並用才爬出黃金飾屏，簡直像是爬出宗教和婚姻的牢籠。這種象徵性的導演手法凸顯黃金飾屏的莊嚴意義。

　　到了第二幕，黃金意象在金地板之外，多了三層金視框，出現在第三景佩拉巨會見羅德里格的母親翁諾莉雅，兩人討論婚姻之盟約本質。第四景，三重黃金視框的中間缺口補上金門面，形成一道巍巍的金牆，佩拉巨在此見到了私奔失敗的妻子，後者望著金牆，無路可出，形同被囚禁，只能接受丈夫的命令離開羅德里格。自此到這一幕結束，金牆始終矗立在後景，在夜色般的光線中或隱或現。

　　下一景，那不勒斯總督與好友們在羅馬城郊外眺望興建中的聖彼得大教堂，後景的金牆右側加上了一道由數個黃金飾屏組合而成的側翼，在夕陽餘暉中看來美不勝收，天主教藝術之富麗——此景討論的主題之一——不難想見。第八景，金牆在月色中化為摩加多爾要塞的銅牆鐵壁，時隱時現，更使得船艦被困在外海的羅德里格怒火中燒。下一景，卡密爾為新任統帥普蘿艾絲介紹摩加多爾炮台，兩人互動的身影反映在金牆上，真人與幻影交錯，兩人爭奪權力，旗鼓相當。第十景，繆齊克在森林裡巧遇那不勒斯總督，兩人象徵性結合後，脫下全身衣服，爬上後景的高台，赤裸地面對金牆，猶如亞當與夏娃。

　　第三幕使用教堂黃金裝置的場景計有布拉格教堂（第一景）、羅德里格在南美洲的系列場景（六景、九景、11 景）、摩加多爾海邊（第十景）。教堂飾屏在這一幕得到重用，越用越多，漸次發揮黃金意象在不同場景的深諦。高潮發生在最後一景，男女主角在羅德里格的船艦上訣別，魏茲將所有黃金裝置——黃金飾屏、金框、金牆、金地板——全數併成一體，教堂飾

屏上還飄著金旗幟，燈光強度大增，形成金光閃爍、令人不敢逼視的光榮氣象。不單如此，羅德里格和普蘿艾絲兩人的前胸還配戴金盔甲，最後站在第二道金視框上面永別。如此金碧輝煌的場面調度盡展無限榮耀，發揚女主角因信仰堅定而得到永恆喜樂的至高境界，不再令人懷疑她只是強迫自己接受這些理念[24]。這個震撼視覺的輝煌意象是皮版演出對天主的最高禮讚。

非特如此，魏茲在服裝設計上也加入黃金元素：西班牙國王頭戴金冠，穿金胸甲，他的皺領還鑲金絲細邊；第四幕斷了腿，羅德里格的義肢穿上及膝金靴，異常刺眼；普蘿艾絲的守護天使全身黃金盔甲，採天使聖米迦勒（St. Michel）的武裝造型，這是反宗教改革時期作為對抗清教徒的代表天使。在道具方面，魏茲在四個涉及政治版圖與宗教勢力的場景裡推入了一個大金球，下文第六節將析論。

魏茲做設計擅長以簡馭繁，表演意旨經演技發揮，可謂一目了然，有助於觀眾掌握這齣漫漫長戲。

3　巴洛克印象

演出視覺設計重用大紅和金黃二色，前三幕常用巴洛克教堂的黃金飾屏，場面調度關注宗教意義，這種種走向均令人聯想巴洛克美學，而這正是皮認為《緞子鞋》之形式關鍵（clef formelle）[25]。反觀劇本，克羅岱爾也曾在 1930 年說過巴洛克藝術極適合此劇[26]。

不謀而合，一些學者基於下列原因將《緞子鞋》、甚至克羅岱爾的整體創作，當成巴洛克戲劇看待[27]：劇本寫作違反法國古典主義，不斷岔出的情節

24　試比較李曹版的女主角表現，參閱第 11 章「2.3 冷靜的主角」。

25　Py, "Plus avant dans la pensée...", *op. cit.* 這點其實也是皮個人創作的特質之一。

26　Cité par Millet-Gérard, *Formes baroques dans Le Soulier de satin, op. cit.*, p. 15.

27　Cf. notamment Leo O. Forkey, "A Baroque 'Moment' in the French Contemporary

可視為巴洛克藝術不斷增生的構圖，情節經常矛盾，第四幕和前三幕成強烈反差，自由混雜高貴語調和插科打諢，寫作風格善變，詩詞充滿巴洛克式意象，傳達出一個「動中的世界」，故事發生在「16世紀末的西班牙，如果不是17世紀」（665），這時期的西班牙正是「巴洛克世界的心臟」[28]，反宗教改革的背景促成巴洛克藝術盛行，全劇帶有神祕的超自然風格，一些場景表演提示指名巴洛克風[29]，二幕五景讚揚巴洛克畫家魯本斯（Rubens）的藝術，第四幕羅德里格的聖人版畫注重曲線裝飾和動作等等。有鑑於此，克羅岱爾專家李悟爾（Michel Lioure）歸結這些特色令人相信本劇應具有一巴洛克組織、一個巴洛克形式的系統，可類比巴洛克藝術[30]。

　　儘管用一個美學名詞來分析文學作品的方法值得商榷，且《緞子鞋》並非巴洛克時代而是現代主義時期的作品，李悟爾仍肯定本劇至少是受到巴洛克藝術啟發之作。米耶－傑哈（Dominique Millet-Gérard）在《〈緞子鞋〉的巴洛克形式：精神美學之研究》也總結：克羅岱爾作品中的巴洛克並非一種

Theater", *Journal of Aesthetics and Art Criticism*, vol. 18, no. 1, September 1959, pp. 80-89; Georges Cattaui, "Burlesque et baroque chez Claudel", *Critique*, no. 166, mars 1961, pp. 196-215; Brunel, *Le Soulier de satin devant la critique, op. cit.*, chap. iv; Marie-Louise Tricaud, *Le Baroque dans le théâtre de Paul Claudel*, Genève, Librairie Droz, 1967; Georges Cattaui, "Claudel et le baroque", *Entretiens sur Paul Claudel*, dir. G. Cattaui et J. Madaule (Paris, Mouton, La Haye, 1969), pp. 55-79; Vaclav Cerny, "Le 'Baroquisme' dans *Le Soulier de satin*", *Revue de littérature comparée*, no. 44, 1970, pp. 472-98; Lioure, *L'Esthétique dramatique de Paul Claudel, op. cit.*, pp. 417-24; Millet-Gérard, *Formes baroques dans Le Soulier de satin, op. cit.*

28　Millet-Gérard, *Formes baroques dans Le Soulier de satin, op. cit.*, p. 54.

29　特別是本劇的「舞台演出版」直接指示一些角色的服飾和場景布置走巴洛克風（954, 960）。

30　*L'Esthétique dramatique de Paul Claudel, op. cit.*, pp. 417-24. 值得一提的是，查閱《緞子鞋》的演出劇評，無論是哪一齣製作，評者經常使用「巴洛克」一詞形容原作的風格。

模仿，而是挑戰，成品只是近似巴洛克藝術[31]。這些謹慎的結論雖皆語帶保留，同時卻也確認了此劇的巴洛克風。

至於皮，他指出巴洛克藝術是反宗教改革的藝術，符合本劇的歷史時期，他看重的則是巴洛克藝術鏡照反射的特質，形成一種「演出中的演出」現象[32]，這點符合他個人創作與導戲的風格——濃厚的戲劇性。綜觀皮執導的作品，可說動作不斷、表演意象滿溢、高度戲劇化、演員表現激情，因此經常被比喻為巴洛克戲劇[33]。

追根究柢，皮導演的《緞子鞋》之所以使人感覺反映了巴洛克藝術，主要是來自黃金印象，經燈光照射，產生奢華的壯麗光彩，烘托出場景的榮耀感；角色的身影反射在金牆上，形成鏡照的效果，如此直到上述的三幕終場達到頂點。再者，一切演出裝置均正反雙用，透露了巴洛克戲劇的矛盾本質[34]。從視覺設計的觀點看，魏茲的設計本身並不繁複，用色簡明，不走巴洛克風裝飾路線，也不企圖營造欺眼的假象（trompe-l'œil）。故而嚴格說來，這齣製作的確予人巴洛克印象，不過也僅止於此。

4 濃濃的戲劇性

戲劇性是巴洛克戲劇標榜的特質之一，更是皮戲劇創作的核心[35]，多數為戲中戲，作品本身自我反射，形成舞台表演意象多層反射的嵌套現象，讓人

31　*Formes baroques dans Le Soulier de satin: Etude d'esthétique spirituelle, op. cit.*, p. 173.

32　Py, "Plus avant dans la pensée...", *op. cit.*

33　參閱楊莉莉，《新世代的法國戲劇導演》，前引書，頁 154。

34　其他諸如巴洛克戲劇經常出現的死亡意象（四幕四景國王拿的透明頭蓋骨續留在第六、八與九景的背景階梯上）、四幕五景的海上拔河也多出了一名戴骷髏頭面具的死神隊友，或再三揭穿舞台演出的真實幻覺等等。

35　參閱楊莉莉，《新世代的法國戲劇導演》，前引書，第五章。

真假莫辨。這齣《緞子鞋》濃厚的戲劇性特別可從以下幾個層面觀察：野台戲風、舞台表演的現時感（présentisme）[36]、多彩多姿的表演類型、搶眼的喜鬧劇表演。

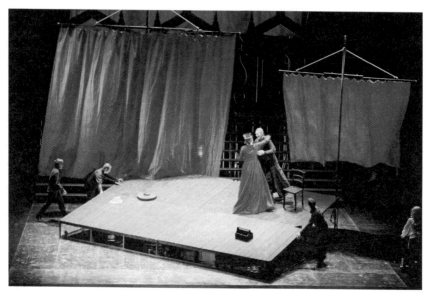

圖4　四幕六景，羅德里格和扮成英國女王的女演員在船上，工作人員直接上台換景。

　　全戲開場的報幕人臉塗白，一身老式黑西裝，造型與行事像是昔日走江湖的藝人。台上用的窄小舞台、星球轉盤、小船模型、金屬框架、紅幕、劇場後台用的立燈（servante）[37]等物，全令人想到野台戲風。更何況，現場演

36　凸顯一種無所不在的當下感，參閱 François Hartog, *Régimes d'historicité: Présentisme et expérience du temps* (Paris, Seuil, 2012), pp. 16-17, 149-51。

37　此為皮愛用的演出道具，參閱楊莉莉，《新世代的法國戲劇導演》，前引書，頁140。

奏的三人小樂團重用小喇叭和手風琴，音色響亮，曲風熱鬧但略微走調，戲仿鄉下樂團的演奏水平，工作人員堂而皇之直接上場換景，均造成野台表演的戲劇化外觀，由此營造《緞子鞋》書寫之鮮活與熱情感，劇情彷彿隨性發展，從而產生了一種無所不在的當下感。舞台上，演員全部塗白臉演戲，這是法國古典戲劇演出的慣例，以標榜此次製作的戲劇風。

　　和維德志一樣，皮也展演了形形色色的表演劇種，有古典悲劇和喜劇、神祕劇、林蔭道喜劇，還有丑戲、小歌劇（opérette，一幕八景）、人偶戲（四幕二景的雷阿爾）等。最亮眼的表現是喜鬧場面，和原作悲愴的氛圍有明顯的區隔。在維德志的版本中，詼諧場景雖然也妙趣橫生，基本上是因發揮幽默的台詞所致，且其作用在於重新調整主題景的意義[38]，並非單純耍寶。皮的手法則比較跳脫，他自嘲「品味不佳」又「有點幼稚」（a bit schoolboyish）[39]。

　　最大膽處是改了幾個角色的原始設定，尤其是巴塔薩，在一幕二景以丑角之姿登場，一口黃鬍子，圍大圈白皺領，挺著大肚腩，黑衣黑帽，帽上插根紅羽毛[40]。和他演對手戲的佩拉巨則穿著現代西裝與風衣，相較之下，巴塔薩更顯荒謬。縱使未特別搞笑，巴塔薩滑稽的裝扮和圓滾滾的肚子一看就令人發噱，淡化了角色潛藏的悲劇意識。當他在一幕五景（女主角獻鞋給聖母）登場時，好玩的造型也沖散了這個主題景的悽楚氣息。

　　到了一幕結尾發生在遭圍攻的旅店，全黑的舞台裝置散發肅殺感，七、八位著歷史服裝的黑騎士持火把攻上舞台，情勢吃緊。鷹勾鼻、八字鬍的旗官頭戴長羽帽，胸甲由圓盤子拼湊而成，站在巴塔薩身旁，兩人卯足勁逗笑觀眾，降低此景自我犧牲的悲劇意味。巴塔薩的「盛宴」則是一幅黑白的

38　Weber-Caflisch, "Ils ont osé représenter *Le Soulier de satin*", *op. cit.*, p. 122. 試比較維德志的導演策略，參閱本書第九章「發揮嘉年華的曖昧笑聲」。

39　Bradby, "Olivier Py: A Poet of the Stage", *op. cit.*, p. 241.

40　首演版他的臉頰塗紅腮，鼻子加了一個紅鼻頭，扮相無異於丑角。

234

「一桌點心」畫作[41]！中槍之後，巴塔薩的頭衝破畫布，頹然倒下而亡，等於是戳破演出場景的真實幻覺。將巴塔薩丑角化，在全戲劇情的真正開端（一幕二景，佩拉巨交付護送女主角的任務），昭示了悲喜交加的演出基調，亦莊亦諧，且崇高和荒誕並置。

此外，四幕七景狄耶戈老來返鄉，皮親自主演這個得償夙願的幸運角色，在位於後景的羅德里格注視下，狄耶戈黑衫黑褲，頸子繫條紅領巾，狀如小丑，和他作水手打扮的副官，以及穿潛水衣、蛙鞋、圍白皺領、戴蛙鏡的阿爾辛達斯（情人派來迎接他的使者），三人在暗夜的台前，利用一截豎起來的小平台合演了一場鬧劇。觀眾捧腹大笑之際，意識到這個美夢斷不可能實現，有力地對照了主線的男女主角愛情悲劇。

皮用歌舞、丑戲、反串的手法來加強表演的嬉笑層面。此次演出有五個場景用到歌唱[42]，其中一幕八景那不勒斯士官和黑女僕吵嘴，主演士官的比固丹（Damien Bigourdan）有一副好歌喉，現場手風琴演奏義大利民謠，他將台詞改成歌詞唱，加上身材豐潤的黑女僕（Sylviane Duparc 飾）熱情伴舞，精彩表演博得滿堂彩。

最爆笑的丑戲是三幕二景，奧古斯特和費爾南搭船到南美，這兩位學究穿緊身衣，臉上化小丑妝，一人全身紅、一人全身綠，頸子圍一圈大皺領，頭戴同色長羽帽，足蹬高跟皮鞋，手拿長披巾，一登場亮相就令人絕倒。兩人大紅大綠的奇裝異服，配上陰性化的動作、荒唐的台詞（死抱傳統、抨擊革新），逗得觀眾樂不可支。兩人站在半截紅幕前，搞笑的表現更像是兩名

41　與巴洛克時期畫家德黑姆（Jan Davidsz de Heem）的作品《一桌點心》（*A Table of Desserts*, 1640）很相似，魏茲只在畫中添加龍蝦和鮮魚，並對調畫面左右的內容。

42　一幕八景黑女僕向那不勒斯士官討錢；三幕一景繆齊克在布拉格教堂祈禱、二景兩名學究渡海到南美、九景羅德里格在南美官邸思念情人；四幕一景四名漁夫出海。

馬戲團中的丑角出來給觀眾解悶，而非道貌岸然的教授。

圖5 三幕二景，兩名小丑學究搭船赴南美，奧古斯特高舉女主角「致羅德里格之信」。

反串是皮的愛將米歇爾・福（Michel Fau）的拿手好戲，他每一幕都擔任一個角色，分別是報幕者、耐不住的傢伙、守護天使和「女演員」，每個角色都演得無比戲劇化，其中尤以女演員為最，反串登場更能證明這個角色屬於舞台，而非常人的寫照。四幕四景，福穿普蘿艾絲的顏色──大紅，從頭巾、長辮子、衣服到高跟鞋全是鮮紅色。不單如此，一如普蘿艾絲，福也脫下自己的一隻紅鞋當成獻禮，差別在於她是獻給國王作為交易的擔保品[43]。兩

43 當國王提議用她的情夫西多尼亞公爵交換羅德里格時（889）。

景過後,立在半截紅幕背景的化妝間中,福以先後出現的方式主演兩位互相追逐的女演員,現場演戲的觀感達到極致。相對於維德志版女演員模稜兩可的詮釋[44],福則是明顯假裝愛上羅德里格,而且這場誘情戲不獨有女侍坐在右舞台邊上偷窺,連國王都坐在後景的高台上監督[45]!嵌套的表演策略再度派上用場,而且是雙重嵌套,演戲的真實陷阱感再強烈不過。

最後,皮還有一個絕招——在舞台上畫布景,此舉也營造了戲劇化的氛圍。四幕二景的日本畫家由魏茲飾演,他扮成日本人,羅德里格口述他腦海中的畫面時,魏茲便站在巨大的半透明畫屏後當場揮毫。最後的成品根本不是聖人肖像,而是仿東洋風的巨幅山水!雖然與羅德里格的台詞不符[46],高超的畫技卻博得觀眾的掌聲。這場戲也再度戳破了演出的真實幻覺。

圖6　四幕二景,日本畫家當場作畫。

44　參閱本書第五章「1.2.4.3 女演員或英國女王的誘惑?」。
45　這兩人原不在場上。
46　可見皮並不認同羅德里格的聖人肖像,參閱本章注釋 49。

5 愛情的使命

　　論及《緞子鞋》的愛情主軸，皮接受克羅岱爾的看法，揭櫫本劇的主題——犧牲，這是身為天主教徒的克羅岱爾寫作的垂直面向，強調男女主角為了更高的精神目標而自我超越。說得更明白，得不到滿足的愛有利於靈魂向上提昇。不同於《正午的分界》通篇情慾，《緞子鞋》從一段愛情導向一則救贖的故事[47]；放棄俗世之愛，三幕終場女主角再三提及和神結合之「喜樂」（joie），是皮版演出的關鍵字。

　　關於本劇最難理解的神和愛慾（Eros）之關係，這是第三幕普蘿艾絲和守護天使在夢中辯論的主題，皮指出克羅岱爾找到了自己的肉慾通向靈魂之道，那就是 19 世紀才開鑿的巴拿馬運河，克羅岱爾把它移到 17 世紀去，成為羅德里格任南美洲總督的唯一建樹。有趣的是，三幕 11 景羅德里格啟程去摩加多爾營救普蘿艾絲，面對懷疑自己任務的屬下，他用一系列帶情慾意味的象徵比喻自己如何開鑿運河[48]，這大段台詞在奧爾良的首演版中完全被場上留聲機播放的音樂蓋過，觀眾什麼也聽不到，可見皮的心裡對此感到不以為然[49]。

　　解讀愛情故事方面，皮著重宗教盟誓的約束力，從而昇華男女主角的追尋。簡言之，皮區隔本劇「三男爭一女」的愛情，視佩拉亘和普蘿艾絲的婚姻為法定且神聖的誓約，不容侵犯；卡密爾和普蘿艾絲的結合是肉體的聖事

47　Lioure, *L'Esthétique dramatique de Paul Claudel, op. cit.*, p. 403.

48　其內容與分析，參閱本書第五章「1.2.3 開鑿巴拿馬地峽的隱情」。

49　類似的處理手法還有四幕一景，奧爾良版刪除了全部有關「冷女人」的神祕台詞，因此也就不需要垂釣的費利克思（Charles Félix）一角，並且讓四名漁夫七嘴八舌地爭著描述羅德里格的聖人肖像，結果觀眾什麼也聽不到。奧得翁版雖然恢復了「冷女人」一段，但費利克思仍然缺席，三名漁夫依舊彼此搶詞，存心使觀眾聽不到這段話。

（sacrement de la chair），兩人互相吸引；羅德里格與普蘿艾絲的關係則是「『否定』的聖事」（sacrement du "non"），是克羅岱爾獨特的愛情觀[50]，兩人註定兩相分離。皮將每段關係處理得鄭重且深刻。

　　解析佩拉巨和普蘿艾絲的婚姻，二幕三景和四景利用三重黃金視框象徵「關住」普蘿艾絲的花園（744）。佩拉巨更重敲黃金框架對翁諾莉雅表示：「由天主聯結為一體者，人是不能將他們分開的」，他再重擊黃金框架，說：「構成婚姻的不是愛情，而是〔男女雙方的〕同意」，「是當著天主的面發自內心的同意」（735），「同意」一詞隨著手重

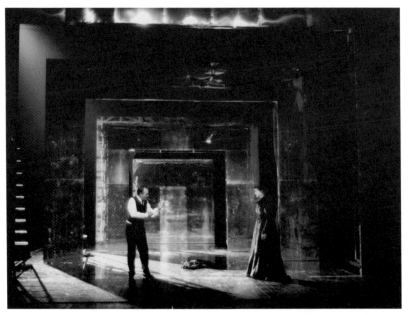

圖7　二幕三景在翁諾莉雅的古堡，佩拉巨對她解釋婚姻的神聖意義。

50　Claudel, "A propos de la première représentation du *Soulier de satin* au Théâtre-Français", *Théâtre*, vol. II, *op. cit.*, p. 1475.

敲金壁大聲道出，心情萬分激動，引起翁諾莉雅側目。第四景面對妻子，佩拉戈用敵對的摩爾人和西班牙人來比喻夫妻之間的對抗關係；他激動萬分，跪在地上，邊說邊用力敲地板。神情恍惚又焦慮的普蘿艾絲用手抓住裙子，雖曾短暫反抗，最後仍不得不臣服於以嚴厲法官自居的丈夫命令下。此時三道黃金視框疊合為一體，中間缺口補上一截黃金門面，形成整面金牆，明白揭示了女主角無法逃脫固若金湯的神聖婚約。

　　卡密爾和普蘿艾絲的情慾關係演得更是高潮迭起，過程很戲劇化。上文已述，一幕三景兩人在花園約會的視覺設計重用紅色，已然烘托兩人的熱情。他們立在低矮的台上，中間隔著一扇黑門（代表樹籬），卡密爾追逼普蘿艾絲，兩人兩度互換左右位置，直到普蘿艾絲被逼得躲到小平台底下，卡密爾趴在台子上對台下的她提出邀約：一同到摩加多爾展開新生。兩位演員以靈活的追逐具現愛情初萌的搖擺動向。

　　高潮發生於三幕十景在海邊的帳篷，舞台上以黑色大斜坡示意，後景立著整片黃金牆。普蘿艾絲披紅睡袍，卡密爾著珍珠黑的襯衫和長褲，兩人爭辯神是否存在，斜坡四周邊緣的凹槽突然竄出火苗燒了起來[51]。熊熊烈火包圍兩人，煉獄的意象浮現台上，他們卻視而未見，故而火焰也預示二人最後將死於爆炸的結局。

　　至於男女主角「『否定』的聖事」則一路上出現可怕的預兆。一幕五景普蘿艾絲獻鞋，聖母像表情滿是驚愕，而非一般所見的慈悲憐憫，穿心七劍更是恐怖、不祥且詭異[52]。女主角的守護天使也全無溫柔的一面，相反地，天

51　從卡密爾說「你這個留在家中〔天主懷抱〕的人」開始（838），直到卡密爾說「釣人的漁夫」（即守護天使，841）為止。值得注意的是，皮版演出中的卡密爾並未在第三幕按照劇情發展改換伊斯蘭裝束，此議題並非本次演出重點，試比較瑞士的巴赫曼對此議題的處理，參閱本書第 12 章「6 芭比娃娃炸彈客」。

52　奧爾良首演版還使用了禿頭的聖母像！著實令人費解。

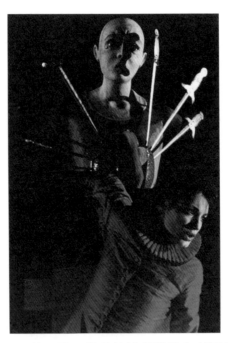

圖8　一幕五景，普蘿艾絲獻鞋給七劍聖母。

使全身武裝，背後一對金翅膀高高上翹，說話中氣十足，絲毫沒有可親的樣子；普蘿艾絲做夢，他以釣魚線實際掌控她的行動，且持十字劍威脅斬斷她的情絲。

更使人吃驚的是，天使說到煉獄時，工作人員無視這場戲仍在演，上台大動作180度轉動三層黃金視框，觀眾見到背面的鐵架結構（以暗示煉獄之所在）。而為了昭示羅德里格未來「統一全球土地」（824）的最高使命，一張手繪的世界大地圖從空而降，清楚圖示男主角將前往傳福音之地，天主教會的勢力版圖無遠弗屆，男主角將肩負的使命不再是普蘿艾絲夢中傳出的天使囈語[53]。

53　在維德志導演版中，天使一邊撫摸著象徵地球的藍色大球，一邊閉上眼睛緩緩且輕聲道出羅德里格未來的使命，他的聲音透過隱藏的麥克風傳出，聽來更像

全劇的大軸三幕13景男女主角訣別，舞台驕傲地展現最金碧輝煌的一面，連地板都是金的。這對情侶站在黃金視框二樓的正中央，遠離觀眾，兩人相敬如賓，普蘿艾絲雖勉勵有加，卻難免流露出面對死別的無力感，一度動搖了羅德里格的意志。臨了普蘿艾絲欲搭船離去，兩人即將永別，羅德里格沒有露出不捨的表情，場面調度散發出拒斥、否認愛情的意味，經由富麗壯觀場面的襯托，產生一種近乎聖禮（sacrament）的宏偉力量。

全戲終場一如上述，指涉了耶穌受難的典故，最後一句台詞：「受囚的靈魂得到解脫」（948），由面帶微笑的雷翁修士道出，勝利的小號聲響起，羅德里格總算超脫了自己。

6　全球化的先聲

《緞子鞋》的政治背景為16世紀末、17世紀初以西班牙為中心的殖民帝國，在這條劇情線上，皮雖然駁斥西班牙的帝國主義建立在世界性的基督教帝國意識型態之上，然全面印象仍是頌揚天主教在全球拯救靈魂的勝利。是以，二幕一景三個嚷著要追隨羅德里格血洗美洲的騎士、以及稍後第12景數名撤離美洲森林的歷險者，均在鮮紅的背景（大片紅幕）中暴露了他們揮舞著十字架和長劍自私貪婪、失去理智的瘋狂嘴臉。而在第三幕刑求野心勃勃的副官阿爾馬格羅一景，還當真安排了劊子手行刑的橋段[54]；羅德里格即便只是要給對手一個下馬威，也是真槍實彈上陣，足以顯示政權的暴力基礎。縱然如此，皮版製作最令人難忘的表演意象，仍是三幕末尾的金光舞台，傾力讚仰天主的榮光。

克羅岱爾畢生反對民族主義，提倡聚攏所有人民，「統一全球的土

是夢話。參閱本書第二部結語「一齣自我的演出」。

54　當羅德里格說：「我的孩子〔阿爾馬格羅〕，你會把這笑話〔行刑〕當真嗎？／怎麼！要殺死我的阿爾馬格羅？」（802）

地」，這是羅德里格第四幕念茲在茲的夢想[55]，於今看來，像是「全球化」
——「變成全球」（devenir-globe）——的先聲[56]。證諸歷史，17 至 19 世紀
為「原全球化」（proto-globalization）階段[57]。為此，魏茲特別設計一個大金
球用在四個重要場景中，藉此連結政治和宗教主題。

　　大金球首度上場，是在一幕六景西班牙宮廷裡：國王為了反駁首相，提
到「一位無比卓越的天主創造之作品」（687），大金球緩緩滾入舞台中
央，象徵式地圖示了台詞的指涉。這位年輕的國王[58]興奮地靠近金球，繞著它
走，撫摸它，甚至在提到哥倫布時，爬上了大球，在球上轉圓圈（自以為是
太陽），陶醉在帶著性慾指涉的帝國霸權幻想裡[59]。宮廷攝影師抓住最佳時
機，喀嚓喀嚓地按了好幾次快門[60]，為國王留下歷史見證。這個時空錯置的表
演意象暴露西班牙假天主之名，欲征服全球的帝國美夢，且透過留下影像的
動作，暗示此舉僅為假象，吻合巴洛克戲劇的表演美學。

　　金球第二次登場是在三幕八景普蘿艾絲入夢，她夢見自己找回遺失的一
顆念珠時，金球停在大金框之後；當她說到「這顆水珠」——「這未來歲
月的種子」（811），她手指金球，祥和的樂聲響起，金球緩緩轉動，呼應
原劇舞台指示在天幕投射地球的圖像。普蘿艾絲從水珠一路冥想到大海，提
到「這兩片大洋在插入的壁壘上要求混合它們的水域」，金球緩緩滾

55　以至於被第二位國王設了局，掉進他的圈套中。

56　Py, " 'La Scène de ce drame est le monde': Entretien avec Olivier Py", propos
　　recueillis par D. Loayza, Programme du *Soulier de satin*, Odéon-Théâtre de l'Europe,
　　2009.

57　Cf. A. G. Hopkins, ed., *Globalization in World History* (London, Pimlico, 2002), p. 5.

58　按照台詞所言，他應該是個「兩鬢剛剛染霜」（686）的國王。

59　爬上金球前，他說「西班牙，這個我戴著戒指的妻子，在我看來／比不
　　上那個黝黑的女奴〔美洲〕，／比不上那隻銅翼母畜別人為我在黑夜地
　　區栓住的！」（688），一邊做了自慰的手勢。

60　此為舞台表演動作，不見於原劇。

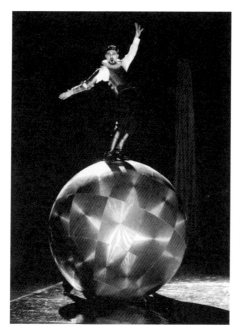

圖9　一幕六景，西班牙國王站在金球上。

到舞台前方中央，直到她「什麼也聽不見了」（813），金球退場，天使現身。可見，這顆大金球不僅指涉念珠、受精卵，更直指第一幕國王夢想在萬能天主名下統霸的全球，意義隨著詩詞不停擴充的意象而膨脹。

　　演到四幕八景在船上，羅德里格對女兒坦承自己想要那個「美麗完美的蘋果」，金球從天而降，懸在半空中，意在指涉「地球」（920），台詞的意義豁然而解。下一景在國王的船上，羅德里格上場，金球下降到舞台中央地板，國王站在高台上，穿黑色西裝的大臣們分別站在二樓觀眾席，爭先恐後地質問羅德里格打算如何促進世界和平。老英雄提出「聚合整個歐洲成一水流」（932），並和國王分別站在金球兩側互推金球，彼此較量。直到國王表示：「世界於我乃是小事一椿」，「回你的船上去吧」（934），他猛力一推，金球撞倒了羅德里格，再度顯示權力之傲慢。

　　大金球的多重喻意將政治和宗教主題連結起來，畫龍點睛地反映了克羅岱爾的世界觀，協助觀眾在長河劇中找到意義的錨定，又能扣合今日全球化議題，兼顧表演的奇趣，是很巧妙的一手。

7 籠罩在天主教氛圍中

　　16 世紀下半葉至 17 世紀是天主教勢力鼎盛的時期，皮版《緞子鞋》理所當然地洋溢著宗教氣息。舞台設計重用金、紅二色，場面調度全力發揮這兩個色彩的宗教象徵意義，底色用黑色，充分反襯金光四射的各式裝置。全場演出光線大多有如夜色，觀眾彷彿進入一座幽暗的教堂，思緒轉向內心[61]。舞台上的教堂飾屏直接指涉天主教，守護天使採武裝的聖米迦勒造型，現場演奏的風琴聖樂聲適時強化宗教意境，再加上多數角色談話離不開教義辯證，這一切無不使重要場景瀰漫虔敬的氛圍。全劇有兩場直接論及宗教紛爭與戰爭：在二幕五景，皮有令人意外的解讀，三幕一景更展演了天主教儀式。

　　二幕五景，那不勒斯總督與幾位好友在羅馬郊外議論政局、宗教和藝術。魏茲利用金牆背景和一列黃金飾屏組合成側翼，透過柔和的燈光，反射出「天際一片金黃」（746）的夕陽光線。美麗的金黃光澤和莊嚴的教堂飾屏圖案，含蓄又富麗地顯示「來自天主之美」的藝術（748）。有意思的是，為了道出讚詞：「誰比魯本斯更美好地頌揚血肉之軀；這天主渴望披蓋在身的血與肉，這眾生贖罪手段的血與肉？」（749），那不勒斯總督爬上了黃金飾屏的二樓，興奮地脫掉上衣，兩手平伸，直接以肉身證明。他在尾聲感嘆：「我的身邊有如此好的朋友，你們怎麼還要我娶女人呢？」（750）這句關鍵台詞應是促使皮在此發揚同性的感情：總督和幾位好友在台上打打鬧鬧，身體接觸頻頻，甚且互相擁抱親吻！表面上看來是在

61　Brigitte Salino, "Dans la longue nuit du *Soulier de satin*", *Le Monde*, 24 mars 2003.

發揮台詞的曖昧意涵，知情的觀眾則不免想到導演的性傾向。

　　三幕一景，懷孕的繆齊克在布拉格的聖尼古拉教堂祈禱，四位聖人現身評論時局，言詞尖銳，她備感不安、害怕。魏茲在後景安置一列教堂黃金飾屏，默示祈禱所在地。繆齊克跪在前台，手捧一盞教堂模型的燈具，其鏤空的窗戶透出燭光往上照到她的臉龐，她的雙眼描了粗黑的眼線，疑懼的表情看來有點可怕。

　　這一景省略了五分之一的台詞，演員將部分詩詞當歌詞演唱，四位聖人由風琴伴奏合唱或輪唱，溫暖的歌聲緩和了用詞嚴厲的詩句夾帶的威嚇意味。前三位聖人穿著西裝，邊唱邊傳遞主教權杖，聖德尼斯還傳了一個骷髏頭[62]；他們逐一在發言時輪流披上紅色主教袍，並從黃金飾屏的中央鏤空處探出身子布道。最後登台的「聖隨心所欲」則在黃金飾屏外發抒情懷，暗示他不是一個真聖人。這場祈禱戲邊演邊唱，燭光搖曳，繆齊克雖然不免焦慮，可是場上氣氛整體來說溫馨感人，顯示宗教撫慰人心的功用，和維德志版的肅殺氛圍大相逕庭[63]。

　　除了演繹上述的宗教場景，皮另加一段表演，作用猶如彌撒儀式中的詠唱聖歌：二幕結束，全體演員出場，圍繞著伴奏的鋼琴獻唱《尚・拉辛讚美詩》（_Cantique à Jean Racine_），這是弗瑞（Gabriel Fauré）為拉辛譯自中世紀拉丁文讚美詩譜的曲，四部混聲合唱，曲調安祥優美，歌詞讚美上帝照耀世人的溫暖榮光，頌揚「救世主用祂的眼神關照著我們」。這首讚美詩的音樂採堆疊聲部的方式，造成由薄到厚的和聲織度，鋼琴伴奏採持續三連音的分解和弦曲調，整首歌曲充滿綿延不絕的情感能量[64]。在月亮一景過後獻唱這

62　他遭砍頭殉道而死。

63　參閱本書第五章「1.8 繆齊克→那不勒斯總督 /『魔幻共和國』」。

64　參考「台灣合唱音樂中心」網站，http://www.tcmc.org.tw/index.php/knowledge/lyrics/action/view/frmContentId/2513/menu2.swf，查閱日期 2018 年 3 月 11 日。

首讚美詩，宛如是接替月亮為男女主角祈禱，全體演員換穿便裝上台唱歌，又使人感覺到他們是為演出祈福[65]。

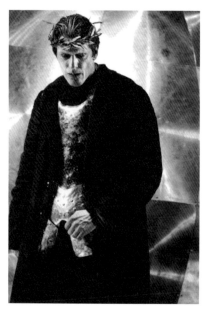

圖10　四幕九景，西班牙海上行宮中的羅德里格。

8　主要演員之表現

這齣製作演員表現較不整齊，有些是詮釋方向的問題，有些是選角問題。男主角羅德里格由吉哈（Philippe Girard）擔綱，他同時扮演開場的耶穌會神父——羅德里格的哥哥，這樣的安排強化了寓言的意境。吉哈曾參與維

65　左派的《世界報》對此並不欣賞，見 Salino, "Dans la longue nuit du *Soulier de satin*", *op. cit.*。

德志版演出，當年剛出道的他主要扮演第二位西班牙國王；他瘦削的臉龐和身材很適合詮釋這個氣量狹窄的角色。在皮的製作中挑起大樑，在外型上，吉哈和歷來的羅德里格相比，較缺乏一股英氣、帥勁；但是他表演精力足，能令人感受到主角的英雄氣概。特別是在第四幕，義肢穿上金靴的他很神氣，不像是個糟老頭子[66]，倒更像是在《聖經‧創世記》第 32 章中和天使搏鬥，最後贏得勝利的雅各；其傷處變成神賜的標記，可視為一種「神聖的召喚」，天主藉之引導他回歸信仰[67]。

　　本次演出獲得最好評價的是女主角巴莉芭，美麗、堅毅又性感，外表纖細脆弱實則勇敢堅強，說話語調富變化，使人感覺到她情感豐富。她最出色的表現是在第三幕的夢境，在持劍的天使威逼下倒在地上，最後不得不痛徹心腑地放棄了羅德里格，為全場演出唯一的激情場面。可惜的是，由於皮主張男女主角關係為「『否定』的聖事」，兩人訣別時靜立在遠離觀眾的黃金舞台高處，表演張力盡失。第二男主角卡密爾由凱悌布（Miloud Khétib）擔綱，由於身材體態不比男主角，已經先吃了悶虧。對於這個得不到真愛的角色，凱悌布選擇強調他的滿腔悲憤[68]，而不是他敢於和天主一爭高下的熱情與膽識[69]，作為羅德里格的情敵顯得不夠格，也就不容易真正使普蘿艾絲為難。

　　扮演佩拉巨的是老牌演員塞爾蒙（Bruno Sermonne），相對於維德志出演同一個角色所採取的外強內弱演技，塞爾蒙面對妻子和翁諾莉雅皆聲色俱厲，但厲聲中所暴露的真情則令觀眾動容。他也出任劇尾的雷翁修士，穿一身棕黃色粗布僧衣，舉止粗獷，馬不停蹄地行走人間以陪伴受難者，讓臨終的羅德里格得到溫暖。主演國王的馬爾托（Christophe Maltot）很年輕，表現

66　一般演出通常如此詮釋。

67　Courribet, *Le Sacré dans Le Soulier de satin de Paul Claudel*, *op. cit.*, p. 49.

68　可能是為了有別於維德志版風流倜儻、浪蕩不羈的卡密爾（Robin Renucci 飾）。

69　Cf. Courribet, *Le Sacré dans Le Soulier de satin de Paul Claudel*, *op. cit.*, pp. 41-42.

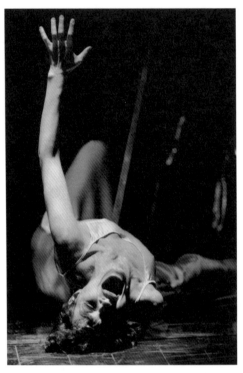

圖11 三幕八景，普蘿艾絲夢到被守護天使斬斷情絲，痛徹心腑。

受到矚目，同時飾演第四幕的第二位國王[70]，精力充沛，敏捷地在不同高度的
階梯和平台之間來回奔跑，王冠戴了又摘，摘了又戴，甚至抽出首相的佩劍
威脅他[71]，沒有一刻安靜。他在金球上保持平衡的模樣，像是馬戲團裡的小丑
踩大球，暗合這次演出的野台戲風。另外，由瑪澤芙（Elizabeth Mazev）主
演的伊莎貝兒也有副好歌喉，已屆熟齡的她演出了這個角色的滄桑，在第三
幕中發揮了感人的力量[72]。雪恩（Céline Chéenne）飾演的瑪麗七劍充滿陽剛

70　這個選擇違背了第四幕迥異於前三幕劇本的原始設定。

71　當他反駁首相建議須找一個「理智和正義」的人來統治新大陸（689）。

72　維德志版的伊莎貝兒（Anne Benoit 飾）才剛從劇校畢業不久，演出未考慮這

的朝氣，全身煥發神聖召喚[73]的大無畏力量，讓人不敢小覷。其他次要角色，特別是幾名丑角也都各具特色，表現搶眼。

　　角色分派失當除凱悌布的卡密爾以外，另一個明顯例子是繆齊克。女演員西克魯納（Alexandra Scicluna）說詞具音樂調性，外表也還年輕，可惜表演失焦，缺乏這個角色使人驚喜的精靈面，無法讓人理解這個角色存在的意義[74]。

　　皮版《緞子鞋》可稱得上是一場「激烈、大排場、戲劇化、有聲有色、富心靈性、生動鮮明、無限多樣及生動的演出」[75]，無怪乎能吸引年輕的觀眾群。三條演出主軸──無所不在的戲劇性、具使命感的愛情和全球化夢想──齊頭並進，互相交纏；紅幕非但自我指涉正在進行中的演出，紅色也是愛情的顏色、征服者血洗南美的象徵。而耀眼的黃金意象則烘襯劇情的歷史和反宗教改革背景，折射巴洛克藝術的光輝，並在第三幕的壓軸戲中，全力烘襯男女主角堅貞的愛情，與天主榮光勝利地結為一體。這齣製作的演出主旨雖僅點到為止，可是表演喻意經反射不停擴充，最終融為一體，在歡慶的背景中，成為一齣歌頌天主榮耀的鉅製，吻合克羅岱爾的原始構思。

個層面。

73　Cf. Courribet, *Le Sacré dans Le Soulier de satin de Paul Claudel*, *op. cit.*, p. 7, 45.

74　試比較巴赫曼版此角的舞台詮釋，參閱本書第 12 章「3 難以令人置信的幸福戀情」。

75　Claudel, "Un Regard sur l'âme japonaise", *Oeuvres en prose*, *op. cit.*, p. 1128. 克羅岱爾原是論日本浮世繪畫作所展現的日常生活，其畫面之生動猶如戲劇。

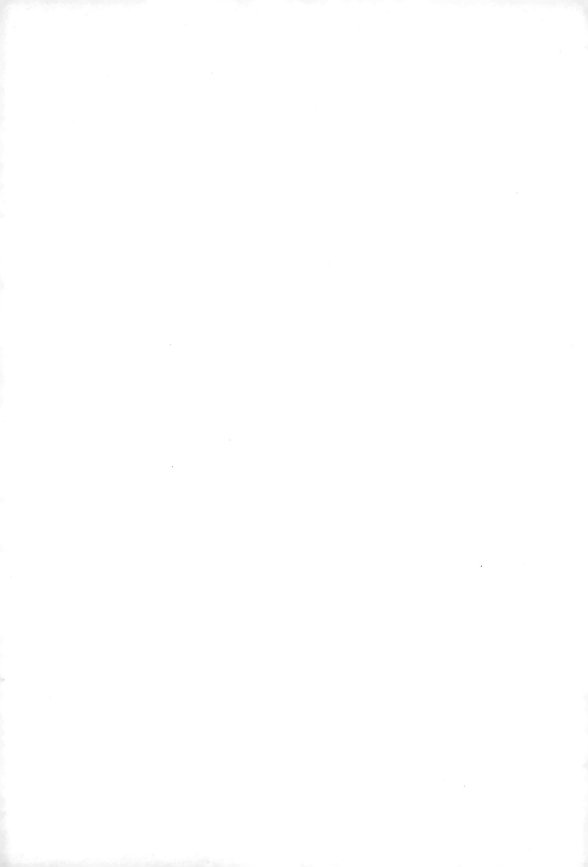

第11章　從「西德電視台」製作迷你影集到「薩爾茲堡藝術節」之禮讚

> 「《緞子鞋》同時是世界劇場、天主教教義、寓言、高度表演性、滑稽荒唐和大場面演出，詩人運用現代戲劇的一切手段和可能性，從超出常規的抒情主義到史詩的廣度，從幻覺到其突破，從基本的即興喜劇到電影技術，在舞台的感性裡達到劇本克己的精神目標。」
>
> —— Hansres Jacobi[1]

由於演出時間長達 12 個小時，《緞子鞋》的舞台表演對演出人員和觀眾的體力與精神都是很大挑戰，使得這部克羅岱爾生平代表作推廣不易。在觀眾還無法接受長時間坐在劇院看戲的年代，1965 年西德電視台將此劇拍成影集之舉可謂相當明智，亦可想見克羅岱爾在德國受到歡迎的程度。從製作角度視之，本劇換景頻繁，對影視拍攝來說完全不構成問題。西德電視台選在聖週（Karwoche）[2] 的四個晚上連續播出，意義格外深刻。這部影集製作相當嚴謹，能看出克劇在德國全盛時期的表演方向。

1985 年「薩爾茲堡藝術節」大手筆推出《緞子鞋》新製作，則是著眼於本劇恢宏的「人世戲劇」（Theatrum Mundi）層面，和藝術節每年必演的《陽世人》（*Jedermann*）同具普世意義。再者，《緞子鞋》表演規制龐大，

1　"Welttheater zwischen Brunst und Inbrunst", *Neue Zürcher Zeitung*, 29. Juli 1985.
2　即復活節的前一週。

正可標榜藝術節製作的遠大格局，此作的天主教背景也吻合薩爾茲堡的信仰傳統。這齣不尋常的大戲可說是德語世界對克羅岱爾的最高禮讚。

這兩齣相隔廿年的大製作由於表演媒體不同，出發點幾乎是相對的，一齣傾向寫實主義，以一般大眾的接受度為第一考量；另一齣則大力渲染其戲劇性，以推崇《緞子鞋》卓然的藝術成就。令人驚訝的是，這兩齣表演方向如此不同的大製作竟然是由同一位明星主演男主角，那就是影帝雪爾（Maximilian Schell），他的代表作是電影《紐倫堡大審》（1961）。

1 從舞台劇改編為電視影集

西德電視台邀請知名的舞台劇導演塞納（Gustav R. Sellner）擔任這部影集的導演，因為五年前他拍攝克羅岱爾《火刑台上的貞德》（*Jeanne d'Arc au bûcher*）在電視頻道播放，收視人數約五百萬，是一檔成功的製作，影評的反應也很不錯[3]。電視版的《緞子鞋》男主角為知名影星，女主角是實力派年輕女星凡柯齊恩（Johanna von Koczian），同時演出普蘿艾絲和瑪麗七劍母女兩人。《緞子鞋》德語首演的瑞士導演霍維茲（Kurt Horwitz）飾演第一位西班牙國王，其他演員多半是舞台劇出身；電視版並未改寫台詞，演員需有表演詩詞的能力。

1.1 濃縮劇情

這部電視版的《緞子鞋》[4]全長近五個小時，劇情聚焦在男女主角的愛情

3　Andersen, *Claudel et l'Allemagne, op. cit.*, pp. 156-57.

4　舞台與服裝設計 Gero Richter，音樂設計 Michel Raffaelli，主要演員與飾演的主要角色：Achim Benning (Der Jesuitenpater), Gero Brüdern (Bruder Leon), Paul Bösiger (Der Vizekönig von Neapel), Hans Cossy (Almagro), H. J. Diedrich (Der Chinese), Ursula Diestel (Die Metzgerin), Robert Graf (Ansager), Hubert Hilten (Der Schutzengel), Kurt Horwitz (Der erste König von Spanien), Anne Kersten (Doña

故事上，政治宗教層面僅簡略觸及，戲劇化層面退位，符合一般電視迷你影集的編劇慣例。

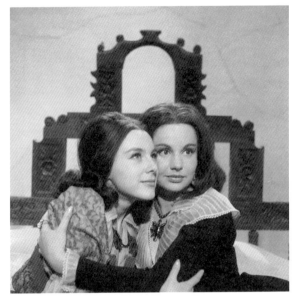

圖1　第一集，普蘿艾絲（右）和繆齊克在旅店相遇。

　　整部電視製作分為四集，每集對應原劇的一幕，分析刪演場景可歸納其演出方向。第一集僅刪掉第八景黑女僕和那不勒斯士官吵嘴，雖無損劇情的發展，卻失掉了這兩個極富舞台表演魅力人物的能量。第二集第一景，在卡第斯一家裁縫店裡，幾名欲追隨羅德里格到南美歷險的騎士量身裁製紅制

Honoria), Johanna von Koczian (Doña Proëza, Doña Siebenschwert), Mila Kopp (Die Klosterfrau), Carl Lange (Don Baltasar), Albert Lippert (Don Pelayo), Richard Münch (Der zweite König von Spanien), Wolfgang Reichmann (Don Camillo), Ingrid Reinmann (Der Mond), Maximillian Schell (Don Rodrigo), Benno Sterzenbach (Don Leopold August), Peter Weck (Paul), Heidelinde Weis (Doña Musica)。

服，只保留幾句和羅德里格相關的台詞。與此同時，第 12 景幾位「歷險者」在南美森林敗退的場景也被省略，顯見電視版重點並不包含對殖民主義的批判。此外，第五景那不勒斯總督和幾位好友在羅馬城外辯論美學與信仰，第六景聖雅各在天上為男女主角祈福，前者由於是劇情背景，後者因為超出電視影集的寫實風格，兩景均遭割捨。

　　第三集第一景繆齊克在布拉格教堂為子祈禱，四位聖人現身和她「對話」，此景台詞原本就是長篇大論，再加上內容主要是對劇情政治宗教背景的反思，因而被移除。另外也拿掉第四景，這是摩加多爾要塞三個哨兵夜晚巡邏的過場戲。第四集省略第五景海上拔河、第七景狄耶戈返鄉，推測可能原因是海上拔河太過匪夷所思，而狄耶戈則與劇情不直接相關。第四集只保留關鍵且必要的部分，一些荒謬或奇怪的角色便無法登場，如第二景在羅德里格船上搗亂的國王特使剪影雷阿爾、第四景的一群傀儡大臣、以及第六景的第二位女演員等。

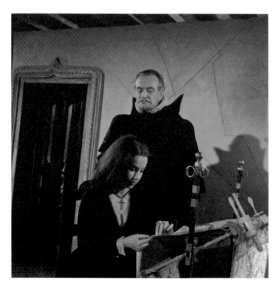

圖2　第二集，佩拉巨會見妻子普蘿艾絲。

綜上所述，電視版重點在於「三男爭一女」的愛情故事，支線的繆齊克在和那不勒斯總督巧遇[5]之後就不再出現，但少了三幕一景的繆齊克孕中祈禱，當瑪麗七劍愛上瑱，觀眾無法察覺他就是繆齊克的兒子。影集中的政治主題，尤其是西班牙的海上霸業和殖民議題，主要是透過第一集西班牙國王和首相的辯論，以及第三集羅德里格和阿爾馬格羅的爭執簡略交代，斥責殖民政治的意圖僅聊備一格。

1.2 淡化戲劇的色彩

「愛情歷史劇」應是這部電視迷你影集的改編類型，同時又帶有些許舞台劇搬演的特色。例如片中多數場景明顯是攝影棚搭景，一些戲服設計也相當戲劇化，不像正統的歷史服裝，加上台詞是詩，演員雖避免朗誦，但賦予詩詞心理詮釋的動機。影視拍攝的要務是表現出場景的真實與氣勢感，這是任何舞台演出也做不到的效果，配上西班牙風格的吉他樂聲，使人感受到故事發生在西班牙。影片多數時間靠近演員拍攝，場面調度主要由運鏡完成（而非演員走位）。

分析製作方向，這個影集在舞台劇和電視影集兩極間拔河，後者占了上風。首先受到影響的就是原作的戲劇化層面不僅遭到剔除，且幾名舞台定型角色也完全不見戲劇化色彩，中國人和那不勒斯士官淪為尋常角色，失去了喜感。此外，天使沒有翅膀，三幕二景兩個搭船赴南美的學究儘管言詞荒謬絕倫，打扮卻相當正經，表演也很嚴肅，丑戲退場，完全走寫實詮釋路線。第四幕開場的四名漁夫戲份大減，第二景的日本畫家也不見日本味。

事實上，西德電視版將原劇多樣化的戲劇化技巧透過一個新創的角色保羅——與作者同名——取代，他擔任原作的「報幕者」一角，穿梭在道具間和拍攝現場裡。在四集影集中，他一邊讀劇本的表演指示，介紹場景時空之

5　在第二集，且提前到第四景，緊接在普蘿艾絲與佩拉巨相見之後。

際並轉動身邊的地球儀確認劇情發生地點，一邊忙著準備每場戲將用到的關鍵道具，有時甚至親自送到場上（如繆齊克的吉他），必要時也親自走進拍攝現場幫忙收拾善後（第一集，羅德里格和路易激戰）。他時而客串一個小角色（第四集的一名漁夫），有時又是戲迷（第一集向女主角索求簽名），偶而甚至代替觀眾請教演員飾演的角色和歷史人物的對應關係（如第一位西班牙國王到底是指卡爾五世或菲利普二世）。

每當串場的保羅出現，影集的歷史真實幻覺就暫時中斷。非但如此，一些演員也會自己走進道具間尋找配件（如國王進來找項鍊！），更增戲劇性。從第二集開始，電視導演讓保羅在說明前情時，直接走進不同的拍攝場景中，徹底拆穿其逼真的幻覺。而這個原劇所無的道具間，從一開始堆滿林林總總的雜物到最後空空如也，可見故事已來到了末尾。

原劇唯一被保留的戲劇化場景是三幕五景以木偶形式現身的學究奧古斯特，它被旅店老闆娘用棍子猛打，身上掉出「致羅德里格之信」，全部按照克羅岱爾的指示搬演。不過，這樣處理其實比較是為了使觀眾感到難以置信，而不是因為考慮到原作的戲劇化層面。

上述破壞劇情真實幻覺的策略雖然製造了些許幽默，然整部影集的氣氛偏向沉重、嚴肅，少有真正輕鬆的時刻，並不符合克羅岱爾預期全劇充滿歡欣鼓舞和勝利在望的精神，更不必提原劇中各式各樣的戲劇化手段幾近消失。但作為一部電視影集，這些拍攝選擇皆情有可原，無可厚非。

1.3 戲劇台詞和影視美學之扞格

由於演的是一部舞台劇，台詞是重頭戲。塞納在每一景先用遠景鏡頭拍攝整個場景以交代地點，再逐漸推近到人物身上或臉部，演員的身體表現非常受限，這方面表現較無趣。雖然如此，影視拍攝條件也不是沒有亮點，最好看之處莫過於畫面的真實感倍增，特別是壯觀氣派的排場，如前兩集壯麗的王宮實景，觀眾可目睹西班牙帝國的威盛；或特殊場域，如第四集瑪麗七

劍和屠家女可以當真在水中游泳。還有，第四集海上行船的晃動感是舞台上較難持續呈現的效果[6]，在電視劇中卻可輕易透過緩緩晃動的鏡頭達到。

而最令人期待的，莫過於看第二集的「雙重影」要如何處理。這一景被克羅岱爾視為劇情之關鍵，1943年在法國首演時，因舞台技術無法完美呈現而被迫放棄，克羅岱爾失望之餘，轉而殷切寄望有朝一日能仰賴電影技術解決[7]。出人意外的是，電視版並沒有保留這景美麗的詩詞，反倒實際演出雙重影的形構過程：羅德里格走出密會卡密爾的房間，普蘿艾絲突然現身，擋住他的去路；他略微遲疑，接著熱情擁抱愛人，甚至親吻她的前胸，激情之際，不料卻突然大動作甩開她，大步離去，任她跌在地上。捨棄深情的詩詞不演，改為暴露其成因，實質上是反映純情台詞下的赤裸愛慾。估計克羅岱爾應該不會喜歡這種好萊塢式的煽情手法[8]。

下一場月亮安慰男女主角的戲，是整部影集難得見到的超現實畫面，鏡頭鎖在演員的臉部，且為了強調月圓之感，主演月亮的女演員（Ingrid Reinmann）別出心裁地採禿頭造型。她用抒情的口吻悠然道出詩詞，表情溫柔，在舒緩的配樂中，徹底發揮台詞的撫慰力量，頗得讚賞[9]。

有些場景為求逼真效果而更改發生的場合，例如第一集巴塔薩和普蘿艾絲並不是在花園中正準備上路，而是坐在馬車中已經出發了，這麼一來，方便以特寫鏡頭拍攝兩人坐在車中的重要對話，而不必考慮他們在花園中如何走動。獻鞋給聖母的關鍵動作，改成是在路上瞥見聖母雕像而臨時起意下車祈禱。至於第四集，瑪麗七劍和屠家女在水中游泳，偏偏意示「諸聖相通

6　觀眾看了易頭暈。

7　Claudel, *Mémoires improvisés*, *op. cit.*, p. 307.

8　W. M. Guggenheimer, *Süddeutsche Zeitung*, 20. April 1965, zitiert aus Edwin M. Landau, *Paul Claudel auf deutschsprachigen Bühnen* (München, Prestel, 1986), p. 303.

9　*Ibid.* 試比較維德志版之處理，參閱第五章「1.9 月亮和聖雅各」。

引」的詩詞遭大幅刪減，其深諦也就難以傳達給觀眾[10]。

　　從戲劇到電視影集，本劇標題──緞子鞋──要如何凸顯呢？在劇場裡，女主角經常從獻鞋後即少穿一隻鞋，走路一腳高一腳低，在寫實走向的影片中這樣走路將顯得奇怪。塞納另闢蹊徑，他在第一集卡密爾和普蘿艾絲在花園約會之前，先安排保羅在道具間翻找鞋子，再跑上場拿給女主角，她回說還用不到，導演藉此插曲先行預告主題。第三集的重要子題／道具──致羅德里格之信，也是用類似的手法，在片頭即由保羅在道具間準備這封捲成一小卷的信。甚至於到了第六景，場上在喊著要這封信時，只見保羅匆匆爬上後景欄杆的缺口把信送到，超乎預期，直讓觀眾感到這封信之不可能。

　　電視影集版本大量割捨原作的政治批評層面。最大的遺憾是原劇二幕開場「穿紅的」，幾位準備追隨羅德里格前往南美的騎士擠在裁縫店等著量身裁製紅色制服，以傳播福音為名血洗南美的台詞全數刪略，場景也改換到道具間，由保羅讀出舞台表演指示帶過，接著鏡頭轉到碼頭上，兩名騎士三言兩語交代羅德里格即將出航的訊息。這一景成為鋪敘男主角前往南美發展的過場戲，觀眾只看見船員們忙著裝貨，但重點不在這裡。

　　整部影集批評殖民主義只有第三集阿爾馬格羅登場前的一個過場鏡頭：道具間裡忽然來了三個奴隸，頸部用鍊子鎖在一起，保羅說明他們要被送去羅德里格在奧里諾科河（Orénoque）[11]入海口的船上，推測是男主角接收的三個奴工（以開鑿巴拿馬運河）。這個鏡頭一閃而過，且發生在道具間，三個奴工只是用來交待歷史背景[12]，殊為可惜。

10　關於克羅岱爾想像「諸聖相通引」的可能境界，參閱本書第三章注釋 14、第九章注釋 38。

11　大部分在委內瑞拉境內，流入大西洋。

12　參閱本書第二章注釋 35。

1.4　點到為止的戲劇衝突

西德電視台製作的《緞子鞋》以愛情為主題，在寫實走向的歷史場景中，強調婚約之神聖性。男女主角拒絕世俗立即的滿足，追求更高的精神目標，符合一般中產階級的道德觀。原劇探索愛情奧義的辯證過程全被消音，只剩下決斷性的台詞。

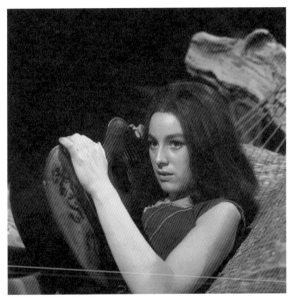

圖3　第二集，繆齊克在西西里森林。

和舞台劇表演相較，西德電視台版演技較重心理寫實，由於近距離鏡頭用得多，場面處理也避免強化戲劇衝突致使演技失真。最明顯的例子莫過於第二集繆齊克在森林遇見那不勒斯總督，她抱著吉他躺在一張吊在兩樹之間的床上，總督立在她身旁，兩人的「相認」（reconnaissance）進行得理所當然，不見半點猶疑或爭執；他們順利的戀情確實成為男女主角悲劇的對照，

兩人的台詞卻並非一無陰影[13]。同樣地，在第一集的海邊旅店中，普蘿艾絲和繆齊克擠在旅店的床上，兩人開心相擁，嘰嘰喳喳好似兩隻斑鳩般親密，宛如克羅岱爾舞台演出版的描述（988），可是她們的心情應該是一喜一憂，台詞也明白表達這種反差，影集卻未理會。

其他類似的例子不勝枚舉，劇情的衝突均點到為止：第一集，巴塔薩並沒有對佩拉巨交付護送普蘿艾絲的任務真正表達抗議；西班牙王宮中，首相對國王俯首稱是，不見異議；第二集，普蘿艾絲默然接受丈夫的提議遠離情人，前往摩加多爾當司令，未大動作反抗；佩拉巨沒有真正反對國王派羅德里格去摩加多爾確認妻子回國的意願；連羅德里格和卡密爾兩位情敵的決定性會晤也沒有爆發激烈場面，更甚者，遭普蘿艾絲拒絕一見的羅德里格並不特別傷心，很快就接受事實。這種種淡化戲劇衝突，或強調服從威權的詮釋走向造成演出不夠精彩的感覺（相較於舞台表演），也影響到主角的詮釋。

1.5 保持距離的演技

因為年紀，雪爾擔綱的男主角難得地能清楚區分三個人生階段：意氣風發的青年、逐漸墮落的中年、日漸體衰的老年[14]。或許受到詩詞影響，雪爾一貫保持高貴、自持的形象，無論是對中國僕人吐露真心，或是遭受卡密爾反唇相譏，或和普蘿艾絲重逢，他一貫和對手保持距離，表現節制，一如古典悲劇主角。直到第三集遠赴巴拿馬，他面對阿爾馬格羅、以及稍後出發營救普蘿艾絲脫離苦海之前對下屬發表談話中氣十足，才顯示出主角雄才大略的一面。

13 參閱本書第五章「1.8 繆齊克→那不勒斯總督／『魔幻共和國』」。
14 羅德里格到第四幕的「糟老頭」形象，一般演出重點通常在羅德里格的「糟」，雪爾的詮釋則特別令人感受到他的「老」。

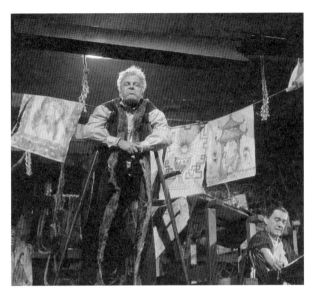

圖4　第四集，羅德里格和日本畫家在船上論畫。

　　進入最後一集，蓄著落腮鬍的他拄著兩根拐杖走路，打扮就是個糟老頭，元氣大衰，說話的節奏趨緩。不管是在日本畫家、女演員或女兒身邊，他不過是個有脾氣，但心有餘而力不足的老頭。儘管如此，在第二位國王的船上，在盛大的排場中，盛裝的他驕傲地宣讀自己的世界和平提議，雖然是中計受騙，卻是場上唯一值得尊敬的人。終場，老主角被綁在船桅上，遭到兩個士兵嗤笑，雷翁修士——同時主演劇首羅德里格的修士哥哥——一旁安慰，方才聽到女兒回報平安的炮聲。修士道出終場的台詞：「受囚的靈魂得到解脫」，仍被綁在柱子上的羅德里格抬起被鐵鍊鎖住的雙手，吐出最後一口氣。這個高舉被綁雙手的動作，呼應了第一集開場落難神父的臨終動作，結束了全部影集。

　　雪爾詮釋的羅德里格熱情不足，美麗的凡柯齊恩化身的普蘿艾絲則是意志堅定；她曾有過片刻遲疑，但其實心意已決，劇情的張力降低許多。凡柯

齊恩同時演女兒瑪麗七劍，不過並未強調這個角色的陽剛面，和一般舞台詮釋相異。三大要角中，反倒是卡密爾表現得較積極，演員海虛曼（Wolfgang Reichmann）偏偏身材圓胖，雙手又戴著大戒指，一耳戴著耳環，外貌更像是個經營有成的商人而非浪子。第一集，隔著一排長樹籬，他邀請普蘿艾絲同赴非洲開創新志業，這段需要揚聲道出才能顯出豪情萬丈的詩詞，可惜因為耳語而悄悄道出，激情頓時消失不見。第三集中，卡密爾是哭求，而非逼迫普蘿艾絲拯救自己，沒想到這麼一來反倒弱化了這個角色作為情場敵手帶給男主角的重大威脅。

其他重要角色中，兩位國王表現不凡：第一位由霍維茲擔任，身穿皮毛領的長大衣，戴皮手套，說話聲音不大卻威儀十足，令人肅然起敬。第二位也是位莊重的國王（Richard Münch 飾），和一般舞台版不同的是，雖然處在一個捉弄羅德里格的場合，他卻正經嚴肅地演，只有眼神洩露了一點精明，符合電視劇的表演慣例。保持距離的演技最能從守護天使和普蘿艾絲的互動看出。這部影集的天使由男性演員希爾坦（Hubert Hilten）出任，他的胸甲被長大衣遮住，說話聲音縱使暴露了情感，如第一集看到女主角掙扎地爬出溝壑時，外表卻不苟言笑，使命感強。

整體看來，由於是電視劇的規格，演員表現均較內斂，但個個造型鮮明立體，氣勢不凡，看得出是資歷深的演員。

2 薩爾茲堡藝術節的大製作

1985 年薩爾茲堡藝術節推出《緞子鞋》[15]，原本計畫邀請巴侯執

15 舞台與服裝設計 Ezio Toffolutti，配樂 Wilhelm Killmayer，主要演員及飾演的主要角色：Joachim Bissmeier (Der Jesuitenpater, Bruder Leon), Sibylle Canonica (Doña Proëza), Isabella Gregor (Doña Isabel), Carla Hagen (Der Schutzengel, Der Mond), Lambert Hamel (Don Camilo), Maria Hartmann (Doña Siebenschwert), Marianne Hoppe (Doña Honoria, Die Schauspielerin Nr. 1, Die Klosterfrau), Heinz

導，如果成功，將會是巴侯第七次執導此劇，不過最後邀請到的是李曹（Hans Lietzau），這是他第三次導演此劇。李曹曾於 1953 年在波鴻劇院（Schauspielhaus Bochum）、1967 年在慕尼黑兩度製作《緞子鞋》，其中慕尼黑版本還包括第四幕。

2.1 刪動劇情

1985 年版的演出長四個小時，大致上按照此劇的舞台演出版 [16]，劇情高度濃縮但關鍵台詞均有演出。第一幕全部場景都搬上舞台，場景順序略有調動：第八景那不勒斯士官和黑女僕吵架，在這景曾提到繆齊克逃亡，因此接演第十景繆齊克和普蘿艾絲在旅店相遇，然後才演第九景路易被羅德里格誤殺。第二幕略過第五景（那不勒斯總督暢談宗教美學）、第八景（羅德里格的船因無風滯留摩加多爾外海），以及第 12 景（南美森林中幾位歷險者敗退）。第三幕省掉第一景（繆齊克在布拉格教堂為子祈禱）、第四景（三名哨兵），並合併搬演第五景（旅店老闆娘棒打奧古斯特木偶）和第六景（伊莎貝兒慈惠先生取代羅德里格）。第四幕刪除第二景（日本人作畫）、第五景（海上拔河）以及第七景（狄耶戈返鄉）；其他景僅保留和羅德里格命運直接相關的台詞。

Günter Kilian (Don Gil), Krystian Martinek (Don Fernando, Don Rodilardo), Kurt Meisel (Don Pelayo), Ernst Meister (Der erste König von Spanien), Wolfgang Pampel (Der Weibel aus Neapel), Hans Stetter (Der Kanzler, Don Ramiro), Maximilian Schell (Don Rodrigo), Edd Stavjanik (Der Tuchhändlermeister, Der Kanzler), Ernst Schröder (Der Nicht-zu-Dämpfende, Don Baltasar, Die Doppelte Schatten, Der Kapitän, Der zweite König von Spanien), Gabriele Schuchter (Die Negerin Jobarbara, Die Metzgerin), Lena Stolze (Doña Musica), Jürgen Thormann (Der Chinese, Don Leopold August)。

16 《緞子鞋》之「舞台演出版」專指 1943 年巴侯協同克羅岱爾所完成的修編版，演出時間為四個半小時。參閱本書第二章「4 製作演出背景」。

　　和西德電視台版相較，薩爾茲堡藝術節版保留更多《緞子鞋》重要內容，例如四幕四景西班牙國王持透明頭蓋骨反省命運，諧擬哈姆雷特持頭骨反思死亡的意義，為稍後與女演員結盟以欺騙男主角的橋段鋪路，情節方顯得合乎邏輯，反諷的力道大增。遺憾的是李曹導戲太偏重戲劇性，台詞無法發揮全力。

2.2 獨重戲劇性

　　李曹的出發點在於使今日觀眾親近這部深奧的作品，了解劇情故事，為此他專注在搬演本劇最吸睛的外表——戲劇性，以至於忽略了其他層面，導演似不敢多所作為。以下幾點可看出這個情形：

　　首先，演出強調「戲正上演」的狀況：一個鄉下劇團正在搬演克羅岱爾的巨作。開場，一個五人樂團上台演奏輕快的音樂，帶動愉快的氣氛，一個穿米白色老式燕尾服的報幕人上台忙著指揮工作人員預備開演。奇麥耶（Wilhelm Killmayer）編的曲調活潑、俏皮，帶點懷舊風。小樂隊開場後下台，坐在台下適時伴奏。到了最後一幕，則每一景都由音樂開場，其快樂的基調，反襯主角步向衰落的命運。

　　資深演員虛羅德（Ernst Schröder）出任報幕人與「耐不住的傢伙」[17]，甚至還演了巴塔薩、三幕 12 景的船長、第二位西班牙國王，另外，還為第二幕的雙重影獻聲（舞台上出現男女主角相擁的投影），介入演出很深。開幕場景一結束，他和接著登場的佩拉巨一同把一道繪有林間印象畫風的紗幕（意示花園）拉出來，順勢改演巴塔薩。如此處理，凸出了演出的戲劇性。緞子鞋登場的第五景，報幕人也因飾演巴塔薩而在場，更可強調獻鞋給聖母主題之重要。為雙重影配音，或充當羅德里格的船長，因為這兩個短景都被刪得更短，可輕易由報幕人代勞。

17　「報幕人」被視為「耐不住的傢伙」，因此角色分派表中找不到前者。

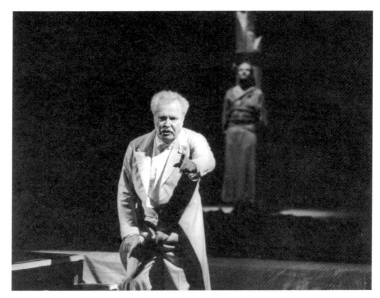

圖5　全戲開場，Ernst Schröder主演報幕者，後立者為耶穌會神父。

　　至於出演第二位國王，則是由於導演在此景前加了一段第四幕的劇情提要，最後報幕人說明自己手上拿的石頭是透明頭蓋骨，一說完，他轉身飛快跑上身後架高的王座上，擔任他剛才說明中提到的國王，從頭蓋骨中看到無敵艦隊慘遭滑鐵盧。這段戲仿橋段為即將登場的「女演員」鋪路（「我們兩人不是從事同一行的嗎？你和我，個人在自己的戲台上」，888）。這麼一來，戲劇性陡升。進行到第四幕的高潮——報幕人／國王在海上行宮主導騙局，不知情的羅德里格從地板下的陷阱門登場，舞台演出的戲劇性達到了頂點。

　　為發揚舊派的老式氣息，舞台設計運用傳統布景手法，便於換景成為首要考量，換景順勢成為演出的亮點之一，觀眾猶如目睹《緞子鞋》演出成形的過程，從而感受到自己正在看戲。設計師圖弗陸堤（Ezio Toffolutti）主要運用水彩繪景紗幕、景片、圖畫形構舞台畫面。例如聖雅各，台上只見他騎

馬騰躍剎那的大幅抽象畫景[18]，台詞透過畫外音傳出。或是繆齊克和那不勒斯總督相遇的西西里原始林，也是用一幅圖畫意示，周圍還畫上畫框，兩個演員坐在畫前，構成了一幅美麗的伊甸園畫面。又例如第一幕佩拉巨的花園是彩繪的抽象樹籬紗幕，卡密爾走在紗幕前，普蘿艾絲躲在紗幕後，觀眾只能看見她的深紅色裙擺，身體被遮掉太多，減低了台詞的張力。

較複雜的場景則推入一個大箱子解決，打開其正面箱壁，立時化為小房間，裡面僅置必要的傢俱和道具，巴塔薩盛宴即如此處理。前兩幕的王宮景則是一個掛在後牆上的小房間，因只見木頭框架，產生一點幽默。問題是一幕六景西班牙王宮的小箱子後牆彩繪了幾位大臣[19]，站在前面的國王縱使全副

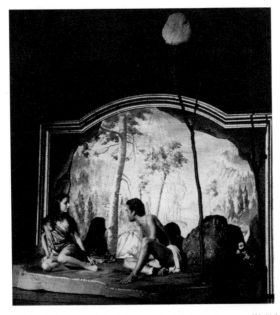

圖6　二幕十景，繆齊克在西西里森林巧遇那不勒斯總督。

18　仿達利畫的 *St. Jacob*。
19　這幅畫像和巴侯 1980 年版用的一模一樣，顯然是向巴侯致敬之舉。

盔甲在身，雙手卻擺出一個手勢靜立不動，如同後牆畫像中的大臣，加上說話氣定神閒，缺乏一股爆發力，他政治野心高漲的台詞遂失去不少說服力。

演到第四幕，舞台上童趣盎然。開場，四個漁夫划的小船沒有底部，他們用腳移動船。緊接下一景瑪麗七劍和屠家女則是快樂地踏著玩具船上台（她們用腳踩踏板使船移動）。最妙的是到了第十景，兩人須游泳過海，兩位女演員的身體藏在鋪著淺藍色帆布的地板下，只露出頭部，背景也是淺藍紗幕，造成海天一色的效果！這些好玩的手段在在使人感受到戲劇性，舞台設計強調手工質感。

最戲劇性的場面發生在海上行宮，舞台設計具現了克羅岱爾希望呈現的海面波動效果：「行宮」建在一座馬虎綁成的浮動平台（ponton）上，起起伏伏，演員跟著搖晃、擺動身體（922-23）。在本版演出，只見架高的平台，以及兩條交叉的長木板構成翹翹板裝置；站在上面的大臣此起彼伏，隨

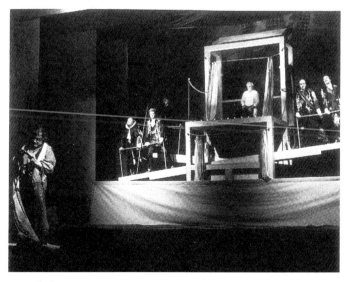

圖7　四幕九景，西班牙國王的海上行宮，左前方為羅德里格。

著木板的升降而誇張擺動身體以保持平衡。如此波動不定的背景，對照國王、首相和羅德里格盧與委蛇的對話，令人叫絕。

　　演出用創意解決了換景的難題，四幕戲的場景設計明快、流暢，趣味橫生，用色雅緻，使人彷彿看到一個 1950 年代鄉下劇團正在演戲，充滿動感，劇本似乎仍在編寫中，隨時有可能被打斷，需要修正或說明（如第二幕開場）。缺點則是舞台設計在戲劇性之外，缺乏一以貫之並能進一步引導觀眾思考劇本主旨的邏輯 [20]。

　　圖弗陸堤同時負責服裝設計，重要角色著 17 世紀的歷史服裝，戲劇性主要見於定型角色之外型設計上。有兩個角色特別讓人眼睛一亮：一是著大蓬裙的月亮渾身銀光閃閃，充分展現月的光華；二是全副盔甲的天使，貌似聖米迦勒，演員實際上是站在盔甲之後，再走出來和普蘿艾絲肉身相遇（三幕八景）。這兩個角色都由哈根（Carla Hagen）詮釋，表現平淡，不見情感起伏，不容易使觀眾感受到她和女主角共為一體，徒然辜負了兩套出色的戲服。

　　論及戲劇性，李曹讓幾個定型角色回歸表演傳統，而且凸出丑戲的分量。這次製作中的那不勒斯士官一角發揚義大利假面喜劇表演傳統：演員潘佩爾（Wolfgang Pampel）臉戴半個黑色面具，身穿 17 世紀金黃色戲服，他和黑女僕糾纏不清，不停耍寶，幾乎無詞不動，手勢特多；然演員不復年輕，動作空有架勢，不夠俐落。中國人一角戴半個白臉面具，身穿長袍，蓄長辮，演技明顯是要走「舞台中國人」路數；可惜他也是有點演不動，身體動作很少，白費了一身中國人裝束。

　　薩爾茲堡藝術節演出版中只有一位年輕演員舒虛特（Gabriele Schuchter）

20　Kurt Kahl, "Manchmal trifft das Schlimmste doch ein", *Kurier*, Wien, 28. Juli 1985; Karin Kathrein, "Mit hinkendem Fuss in die Sünde", *Die Presse*, Wien, 29. Juli 1985.

真正令人感受到角色的活力，她飾演黑女人和屠家女兩個角色。第一幕，她活潑地和那不勒斯士官胡鬧，動作精準，身手比對手還要敏捷，無意中搶了對方的風采。第11景，她在月下半裸狂舞也相當精彩，只是時間太短，一閃即過，無法真正帶動熱烈的氣氛。

除上述幾名定型角色之外，第三幕開場搭船遠赴南美的兩個蛋頭學者、四幕一景的漁夫、以及海上行宮的一群大臣均塗白臉，意即以丑角面目登場，其高度戲劇性自不待言。兩個教授奧古斯特和費爾南皆著深紅色戲服，前者的上衣更仿法國憂鬱小丑彼耶侯（Pierrot）的穿著，兩人也繃著臉上場，正經的表情對照讓人絕倒的荒謬對話，笑果絕佳。白臉腮紅的四名漁夫各有好玩的造型，擠在小船上快樂地打鬧，為第四幕歡欣鼓舞地開場，臉上沒有半點陰影。白臉大臣們站在起伏不定的長木板上，為了維持平衡，擺出古怪的身體動作，滑稽透頂。

高度戲劇性有助於活絡現場氣氛，觀眾更容易接納作品，卻也可能妨礙他們進一步思索。例如二幕開場，三名騎士量製紅制服，準備前往南美找黃金，場上先是由小樂隊演奏熱鬧的音樂炒熱氣氛，演到不惜血洗殖民地，三匹紅布從舞台上空直瀉而下，很有進一步發揮以加深「紅色血腥」喻意的氣勢，沒料到在後續表演中並未加以深化。且此景經過精簡變得很短，演出節奏很輕快，原劇責難殖民主義之處便在吵吵鬧鬧之際飛快溜過。

全戲唯一讓人感受到政治力的場面是三幕三景阿爾馬格羅遭男主角憤怒地指責背叛：被俘的阿爾馬格羅穿著像是個苦役，全身汗水淋漓，雙腳被綁在一尊小炮前，舞台畫面展現了暴力的殖民政策。只是，全劇只有這個場面如此火爆，反而讓人覺得下手太重，有點演過頭。

2.3　冷靜的主角

薩爾茲堡製作最大的缺憾和西德電視版一樣，在於主要演員的表現都太

內斂，和角色保持距離[21]，僅關注於傳達主角的高貴面，見不到他們的熱情，其可信度也就有限。

男女主角似乎受制於強烈的道德禁忌，在每一景的表現都缺乏強度，羅德里格和普蘿艾絲超越常理的熱情便不易理解，也就不必提因對熱情幻滅而得到救贖的主題。男主角雪爾受限於年紀，主演前兩幕英氣勃發的羅德里格顯得有點吃力，看來反倒略微憂鬱。到了第三幕，盛年的主角厲賣阿爾馬格羅，看得出燃燒最後的精力。所以數景之後坐在飄著米白色紗幔、破落的

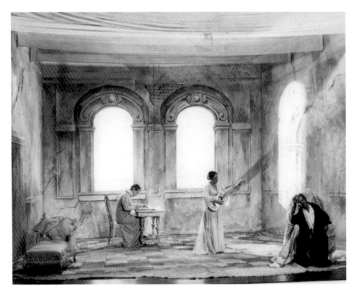

圖8　三幕九景，巴拿馬總督府，羅德里格思念情人，伊莎貝兒唱歌，秘書記帳。

21　Cf. Werner Thuswaldner, "Gezähmte, unterdrückte Leidenschaft", *Salzburger Nachrichten*, 29. Juli 1985; Lina Zamponi, *Arbeiter Zeitung*, Wien, 29. Juli 1985, zitiert aus Landau, *Paul Claudel auf deutschsprachigen Bühnen*, *op. cit.*, p. 198; Kathrein, "Mit hinkendem Fuss in die Sünde", *op. cit.*; Ulrich Weinzierl, "Halbseiden: Claudel in Salzburg", *Frankfurter Allgemeine*, 22. August 1985.

巴拿馬總督府邸裡，披著深紅色浴袍的他看來確實衰敗、墮落，令人不勝同情。

到了和女主角永別的高潮場景，他坐在背景白描的船首和眾軍官之前，顯得力不從心，最後只能掩臉而泣，放手讓情人離去。直到第四幕，雪爾演活了一個糟老頭才讓觀眾動容，是《緞子鞋》歷來演出難得一見的「老」英雄。終場處理比較溫馨，兩個士兵扶住男主角臨終的身體，他聽到女兒回傳表示安全的炮聲，在祥和的樂聲中臉上浮現微笑，老修女站在一旁，雷翁修士合掌禱告，畫面感人。

卡諾妮卡（Sibylle Canonica）詮釋的普蘿艾絲有個性、意志力強，面對情人，其捍衛天主教的信心堅定不移，或許因此對羅德里格無法產生熱情[22]。三幕收尾的生死永別，她臉色蠟白，頭罩黑紗，缺乏她一再對情人提及的「喜樂」[23]，也就喪失了說服力，難怪後者不信。卡密爾一角（Lambert Hamel 飾）外型較胖，表演缺乏雄風，言行差距過大，削弱了角色的可信度。這齣製作可能是需要找到能說克羅岱爾詩詞的資深演員，整體卡司的年齡偏高，除了舒虛特以外，多少欠缺野台戲風最需要的生氣與活力[24]，最為可惜。

介於電視影集和戲劇之間，西德電視台版的《緞子鞋》演出原劇的詩詞，拍攝上較傾向「愛情歷史迷你影集」的美學，純粹從電視媒體的角度看，是成功的製作，愛情故事清楚演繹，犧牲的主題一目了然，主角表演或許不夠戲劇化，不過透過特寫鏡頭，形象塑造突出、鮮明，場景或豪華或

22　H. Lehmann, "Kein Glück für Erdenkinder", *Die Welt*, 19. Juli 1985.

23　Joachim Kaiser, "Claudels Seelen und Lietzaus Rhythmus", *Süddeutsche Zeitung*, 29. Juli 1985. 這場情人相見與永別的壓軸戲，卡諾妮卡表現卻意外生硬，參閱 Kathrein, "Mit hinkendem Fuss in die Sünde", *op. cit.*。

24　這是奧力維爾・皮版演出的特色之一。

圖9　全劇終，羅德里格被兩位士兵抓住。

帶點戲劇表演的妙趣，對普及這部深奧作品功不可沒。相對而言，李曹執導的第三版《緞子鞋》則處處可見戲劇性，較能發揮作品的奇思幻想，特別是具現了克羅岱爾想像的海上王宮，演出過程幽默風趣，重現老劇場的排演手法。怎奈竟因此而無暇顧及劇作的其他層面，然而瑕不掩瑜，是一齣好看的戲。

　　薩爾茲堡藝術節製作的《緞子鞋》標示了克羅岱爾在德語國家演出黃金時代之告終，之後近廿年，此劇不曾登上德語舞台。沒想到新的世紀帶來轉機，新世代導演對克羅岱爾止不住好奇，一如在法國，克羅岱爾劇作登上舞台的機會日增，不時可見到新製作。在這種情勢下，《緞子鞋》也在德語國家找到了新生命。

第12章 人生之旅：瑞士巴赫曼導演版解析

　　「演出：一場現代的市集野台戲、奇蹟劇、世界劇場以及世界批評。當基督徒用擴音器和海報與異教徒鬥爭時，他們不能否認今天基督教原始教義派正在開始一場聖戰。不正義。每個人都聯想到：伊拉克。

　　午夜之後一片歡呼。入耳的『神』這個字——被尖叫、耳語、呻吟、吐出，並一次又一次地受到質疑就像另一個字：慾望（le désir）。」

<div align="right">

—— C. Bernd Sucher[1]

</div>

　　2003 年是《緞子鞋》演出的豐年：3 月 7 日，此劇在法國有史以來首度真正全本演出，由奧力維爾‧皮率領「奧爾良國家戲劇中心」完成任務；三星期後在伊拉克戰爭開打後的第九日—— 3 月 29 日，瑞士「巴塞爾劇院」（Theater Basel）亦由 37 歲的巴赫曼（Stefan Bachmann）領軍，盛大首演[2]。

1　"Gott lebt, vielleicht, doch", *Süddeutsche Zeitung*, 1. April 2003.
2　與 Ruhrtriennale 聯合製作。舞台設計 Barbara Ehnes，服裝設計 Annabelle Witt，音樂設計 Stefan Pucher，戲劇顧問 Andras Siebold，演員與飾演的主要角色：Jens Albinus (Don Rodrigo), Sebastian Blomberg (Der Ansager, Don Camillo, Don Fernando, Die Metzgerin), Georg-Martin Bode (Der erste König von Spanien, Don Rodilard), Matthias Brenner/Josef Ostendorf (Don Baltasar, Sankt Nikolaus, Bruder Leon), Klaus Brömmelmeier (Der Chinese, Der Vizekönig von Neapel, Don Ramiro), Traugott Buhre (Don Pelayo), Silvia Fenz (Der Kanzler, Der Schutzengel, Doña Honoria, Ruiz Peraldo, Die Klosterschwester), Roberto Guerra (Doña

這部製作籌備兩年，其間委託麥爾（Herbert Meier）以現代德語重譯劇本，使克羅岱爾的詩詞再現今日的能量與活力。卡司方面，共有 16 名演員參與，男主角由丹麥電影明星阿比努斯（Jens Albinus）主演，女主角為德國明星虛拉德（Maria Schrader）。不僅如此，巴赫曼更大手筆在劇院的前廳另搭建了一座「總體劇場」（théâtre total）作為演出之用[3]。

考慮一般觀眾的接受度，這齣大製作的演出時間設定為六個小時，雖然如此，全戲演出既呈現了原劇的格局，又能展現 21 世紀的觀點，可說是至今為止最具創意與批判性的表演版本，在吸引觀眾進入克羅岱爾世界的同時又惹惱他們，令他們不快，甚至於感到被冒犯[4]，以刺激清教徒占多數的巴塞爾觀眾進一步思考。

現領導德國科隆劇院（Schauspiel Köln）的巴赫曼是位才華洋溢的瑞士導演，舞台導演作品多次得到肯定，在德國、奧地利和瑞士戲劇圈很活躍，是歐陸戲劇界備受矚目的中生代導演。1998 年，他出任巴塞爾劇院的總監，一年後此劇院即被專業刊物《今日戲劇》（Theater heute）評選為年度德語區表現最佳劇院。巴赫曼執導的劇目以經典作品居多，特別鍾情歌德和莎翁，當代劇作方面，最得到好評的是諾貝爾文學獎得主葉妮內克（Elfriede Jelinek）

Isabel, Der Sergeant aus Neapel, Der Kapitän), Peter Kern (Der zweite König von Spanien), Melanie Kretschmann (Der Ansager, Doña Musica, Don Guzman, Doña Siebenschwert), Barbara Lotzmann (Die Negerin Jobarbara, Don Gil, Ozorio), Markus Merz (Don Fernando), Christoph Müller (Der Jesuitenpater, Der doppelte Schatten, Almagro), Stefan Saborowski (Don Luis, Heilige Santiago, Don Leopold August), Maria Schrader (Doña Proëza), Volker Spengler (Stimme des Mondes)。

3　因為排戲時間長達半年，為了不影響其他製作而另外安排演出場地。又，巴赫曼在巴塞爾劇院導演他的第一齣戲——莎劇《特洛伊羅斯與克瑞西達》（Troilus und Cressida, 1998）時，也曾在劇院的前廳另搭演出的舞台。

4　Stefan Bachmann, " 'Wenn, dann den ganzen Exzess' ", Interview mit Frank Zimmermann, Der Sonntag, 16. März 2003.

和慕阿瓦（Wajdi Mouawad）的劇作[5]。無論是古典或當代劇目，巴赫曼犀利的解讀、別出心裁的演繹每每使觀眾驚豔。這齣《緞子鞋》是他告別巴塞爾的製作，令人意外的是，這是他執導的第一齣克羅岱爾劇本[6]。

之所以選擇《緞子鞋》作為告別巴塞爾之作，正是因為這部現代「人世戲劇」宏大深遠的格局，容許巴赫曼和作品對話，並在戲劇、愛情、信仰和政治主題線上提出可供今日思考的線索。

全場在一個像是行星館或太空艙的空間中展開，活潑具現原劇的多種面貌，詮釋角度從 17 世紀漸入當代，導演旁徵博引，使劇本和今日世界接軌。表演策略變化多端，戲仿占大宗，風格或詩情、威嚴、悲愴、突梯、神聖、色情、trash、媚俗、異想天開，無一不戲劇化。最有趣的是，演出手法徹底翻新，許多場景被更改表演情境（recontextualisation），觀眾根本無法預料戲將會如何進行。

就演出篇幅及時代而言，第一幕演最多，其後遞減；第三幕羅德里格在南美洲當總督的場次被串連在一起演，自成一個半小時的橋段，且時間前進到 19 世紀；第四幕更拉近到 21 世紀，只排演和羅德里格直接相關的情節。劇本詮釋上，在愛情主題方面，巴赫曼清楚區隔不同戀情的表演走向：羅德里格－普蘿艾絲－佩拉巨的感情在原劇 17 世紀的歷史與信仰架構中進行，卡密爾與普蘿艾絲到第三幕的夫妻關係則演變為現代火辣辣的床戲；「繆齊克」（Musique）和那不勒斯總督的情節支線走幻想（fantasme）路線，在「音樂」主題上開發表演靈感，創意連連。其他女性角色如伊莎貝兒、瑪麗

5 葉妮內克的《冬之旅》（*Winterreise*, 2012, Wiener Akademietheater），Nestroy-Theaterpreis；慕阿瓦的《燃燒》（*Verbrennungen*, 2008, Burgtheater Wien），Nestroy-Theaterpreis。

6 此後，2007 年在柏林「高爾基劇院」導了克羅岱爾的「無神」（*Die Gottlosen*）三部曲（即 La Trilogie des Coûfontaine），包括《人質》（*Die Geisel*）、《硬麵包》（*Das harte Brot*）及《被侮辱者》（*Der Erniedrigte*）。

七劍，乃至於黑女僕的詮釋均走向當代，偏離原來的設定。一言蔽之，本版製作流露多樣化的情慾論述。在宗教政治線上，巴赫曼大幅刪減原劇的歷史背景，將劇中天主教與伊斯蘭教的衝突拉近到今日的國際情勢裡審視，重點在於探討基本教義之所以吸引人的原因[7]。

此外，這齣戲另行加演了一個楔子和收尾，全戲是從男主角走出修道院開演，因為第一景耶穌會神父對上天祈禱時，曾提到弟弟羅德里格「由於結束了初修期，他就想背離祢了」（668）；演到劇終，羅德里格又回到了修道院[8]。準此，這齣戲凸顯男主角的人生行程，足跡遍及全球，最後回到天主的懷抱，具現了全劇之首的引言：「天主以曲劃直」；這不但是一趟人生與環球之旅，更是靈魂之旅。

1 總體劇場觀

這次製作使用的「總體劇場」概念出自包浩斯大將葛羅皮烏斯（Gropius）1927 年的原始構想[9]，只是規模縮小，觀眾席只有 320 個位子，和舞台連為一體，促使觀眾覺得參與表演，看戲時感到驚訝、震懾，無法置身戲外。在這個橢圓形空間中，觀眾席逐步升高，舞台分為三層，底層為圓形，第二層為弧形走道，起於觀眾席的左右兩側並逐漸升高、圍繞舞台後方一圈；第三層則是圍繞整個劇場上空一圈的環形步道。演出使用的空間隨著劇情進展越來越大。

第一幕只用到底層，其上擺了一個大圓盤當成舞台使用，形成圓形舞台，可以豎起。開場，這個略豎起的圓盤上貼著世界地圖，一對穿著藍紅二

7　Bachmann, " 'Wenn, dann den ganzen Exzess' ", *op. cit.*

8　Karsten Umlauf, "Freude, schöner Fundamentalismus!", *Kultur Joker*, April 2003. 但從劇院現存的演出錄影裡並未看到這個進出修道院的動作，推測可能是發生在第三層舞台中央出入口。

9　原是為皮斯卡托設計但未興建，舞台可視需要調整為鏡框式、圓形或伸展式。

色新潮制服的年輕男女報幕人爬上去指出劇情發生的地點。接著，地圖被主持人撕開，露出下面的耶穌會神父；他被銀色粗膠帶貼在圓盤上（意指他的身體被綁在桅杆上），動彈不得。圓台變成展示台。

　　這一幕收得更妙，巴塔薩的盛宴就著這個圓台當成餐桌用，上面鋪了白餐巾，其他角色圍著空桌演出旅店遭圍攻，觀眾只見到演員的頭部和前胸。最後，巴塔薩脫掉上衣，爬上圓桌，被一支標槍擊中胸部，流出的鮮血染紅了白桌布。他在卡拉絲的歌聲中嚥下最後一口氣，舞台畫面很詩意。進一步分析，這個大餐桌的意象彷彿預告四幕九景羅德里格的夢想：「我願所有人民都在這兩大洋之間天主為我們準備的巨大餐桌上慶祝復活節」（932），可嘆染上了鮮血，反映出導演對天主教稱霸世界思維的批判。

　　啟幕其他場景也都是空台表演，每景開始由上場的演員手拿一張寫著場景地點的紙牌知會觀眾，搬演手段極簡。例如第三景卡密爾和普蘿艾絲應隔著樹籬會面，場上的兩位演員則只是分別站在圓台兩側，定住不動，正面對著觀眾演戲，兩人之間沒有任何阻隔物。第五景獻鞋給聖母，其雕像是放在觀眾席的最高處；女主角說完獻詞後，走下台，爬上往上升高的觀眾席，直走到雕像前方。此外，第八景那不勒斯士官和黑女僕調情、交換情報，士官乾脆走進觀眾席，對著觀眾說話。演員和觀眾的關係很親密。由於只用到一個迷你舞台，演出手段從簡，台上又不停提到神，容易引人聯想往昔市集節慶時演的神祕劇。

　　第二幕開始，舞台空間一下子跳到第三層的環形走道上（三位騎士在卡第斯一家裁縫店中量身訂做紅制服），不過第二景「耐不住的傢伙」又跑上圓台，且加入二樓的弧形走道，其後方加上一道牆面，化成第三及第四景需要的室內空間（翁諾莉雅的古堡）。這個二樓空間到了第12景，化為「歷險者」所在的南美森林（畫景），南美風音樂響起，陽光篩入，羅德里格站在底層回頭看，彷彿預見自己在南美洲歷險。

　　第二幕仍重用底層的圓台，有時擴展至二樓或三樓，第六景聖雅各出現在天上，更用到劇場的整體空間，全部沐浴在寶藍色光線裡。聖雅各持杖在最高層的環形走道上緩步走動，神祕的星體音樂響起；他說話聲調平緩，聲音透過麥克風傳出，來自天際，星光閃爍，意象絕美。最後一景月亮也採全景夜色，只不過月亮並未現身，而是透過畫外音發言，男女主角分別睡在圓台上，配上天體運行的樂聲，畫面令人連想佛利德利赫（Caspar David Friedrich）的名畫《男人和女人凝視月亮》（c. 1824）[10]，意境脫俗。

圖1　第三幕，羅德里格在南美洲。

10　Dorothee Hammerstein, "Event, Exerzitium, Expedition", *Theater heute*, Mai 2003, p. 8.

　　第三幕逐漸用到三層舞台，尤其是重頭戲「羅德里格在南美」，在全亮的底層和二樓的弧形走道上搬演，視野最廣。這幕戲更常用到三樓的環形走道，第二景兩位學究搭船赴南美、第八景女主角入夢均在此演出。到了最後一幕視野全開，經常是三層舞台並用，由漁夫和大臣聯合組成的歌隊站在三樓，舞台底部的大圓盤被架高，上面擺了一張白色寶座，第二位西班牙國王坐在上面，胖胖的老牌演員肯恩（Peter Kern）面帶笑容，拿著麥克風親切地和觀眾聊天。

　　最後一景回到開場的表演意象，這次是羅德里格被貼在豎直的圓台上展示給觀眾看。終場，男主角走回修道院裡，完成了人生之旅，全場演出強調劇場空間的環形結構。更重要的是，「總體劇場」也吻合本劇的「完全戲劇」（drame total）格局。演員妙用舞台表演的傳統，在劇場內的所有空間演戲，一些場景直接在觀眾席中上演，到了第四幕，國王又不時和觀眾直接講話，觀眾看戲的「現時感」（présentisme）倍增。

2　「激情與十字架合而為一」

　　巴赫曼版演出的最大特色在於經常暴露台詞的言下之意，或從當代視角洞察劇中情境，觀眾更容易進入克羅岱爾的世界，但此舉必然造成台詞本意和表演情境脫節，劇情邏輯前後不一致。例如第一幕的中國人跳脫「舞台中國人」的表演傳統[11]，採文革期間的工農兵造型，只是這條表演線索與劇情無關，後續演出也無進一步發展。導演的本意應在於拓展指涉，刺激觀眾思考，並無意在此介入劇情，這樣的情形在這次製作中屢見不鮮。

　　在刺激思考的大原則下，《緞子鞋》的主線愛情故事──普蘿艾絲分別和佩拉巨、羅德里格及卡密爾的關係，三段感情上場的時代和方式大相逕

11　關於「舞台中國人」表演傳統，參閱本書第四章「1.1 寬廣的表演範疇」。

庭。首先，普蘿艾絲首度登場，穿的是 17 世紀樣式的深咖啡色素樸戲服，胸前佩戴十字架項鍊，採貴婦造型，表情端莊嚴肅，符合劇情的設定。第 12 景逃出旅店，她卻令觀眾驚訝地換穿現代連身白襯裙，右腳沒穿鞋，芬茲（Silvia Fenz）飾演的守護天使也穿相同款式的襯裙，足以推測這是場內心戲，導演直接上演兩個自我的對話。

到了二幕四景，面見穿著 17 世紀歷史戲服的佩拉巨，普蘿艾絲仍不合邏輯地穿著襯裙上場，端著一臉盆的水，畢恭畢敬地跪在丈夫面前為他洗腳。她雖曾一時抗拒丈夫的威權，甚至打翻臉盆以強調自己的愛情，不過最後卻仍聽從他的指示，離開羅德里格，前往摩加多爾接管卡密爾的轄地；愛情理當為政治與宗教的最高目標犧牲。在此同時，僅著襯裙的女主角也透露了不能直言的愛慾。

本版的羅德里格可說是歷來表現最深情的一位。一幕七景他首度登場，身穿白襯衫、黑長褲，外套黑色短外衣，灑脫的造型未拘泥於 17 世紀，看來英挺瀟灑；向中國僕人表達對女主角的愛情，表現浪漫、抒情，宛如浪漫劇的主角。二幕 11 景面對卡密爾，他打扮像是鬥牛士，黑外套上有華麗的金線刺繡；卡密爾則更妙，竟然穿著普蘿艾絲的暗紅色削肩禮服，以顯示兩人關係之親密 [12]，且姿態撩人，配樂煽情，氛圍無比曖昧。重點是當卡密爾為情敵分析其個人希冀之謬誤（同時擁有情人和美洲）時，他把手伸進對方的胸部，戳他的傷口 [13]，宛如卡拉瓦喬（Caravaggio）的名畫《聖托馬斯之懷疑》（*Incredulità di San Tommaso*）構圖，點出這場戲的關鍵仍在於信仰。失神的羅德里格則任由卡密爾戳自己的痛處直到不支倒地，印證兩人的互補關係。羅德里格到此景告終已然明瞭自己應做的選擇。

12　他跳出正式言論，插入對羅德里格說：「（你知道我在夫人閣下身邊的高級職務使我能隨時隨地接近夫人閣下）」（768）。

13　在第一幕和路易決鬥所留下。

　　三幕 13 景和女主角在船上訣別，羅德里格站在舞台對面的三樓上，俯視獨自站在光圈中（猶如透過望遠鏡注視）穿回 17 世紀戲服的女主角，情緒從冷笑、諷刺轉激昂，場上傳出悲愴的音樂、不安的聲效，助長兩人永別的悲情。羅德里格召喚眾將官齊聚聆聽兩人成為傳奇的愛情故事（853），走下樓步入普蘿艾絲的光圈中，兩人直視觀眾（代表眾將官）對話，猶如接受他們的檢視，此時弔詭的愛情論述方為主戲。羅德里格暴怒，禁止情人走，最後卻涕泗縱橫，幾乎無法言語。普蘿艾絲則努力控制情緒默默走開，一個頂著一頭粉紅色短髮的女孩──瑪麗七劍──走入光圈中，站在羅德里格身邊。

　　上述兩段感情演得中規中矩，卡密爾和普蘿艾絲的關係則處理得很激烈，既危險又色情，暴露了高調台詞潛藏的暴力與愛慾。由布隆貝格（Sebastian Blomberg）主演的卡密爾桀驁不遜，野心勃勃。一幕三景，他膚色塗深（摩爾人血統），長髮，穿暗金褐色的 17 世紀服裝，腳穿長靴，一副浪子打扮。為了求愛，他調侃不成，不惜大哭、下跪、發狠誓，後模仿麥克・傑克森（Michael Jackson）的月球漫步滑向普蘿艾絲身邊，無所不用其極（但完全面對觀眾演戲[14]），這個角色之機靈善變可見一斑。這一景省略了涉及宗教的台詞，卡密爾也沒要求對方拯救自己，這條愛情線全在俗世發展。

　　到了二幕九景在摩加多爾的炮台（位於三樓），兩人爭奪統領權，卡密爾威脅普蘿艾絲而撲向她，後者倒在地上，雙腳機械式地彈高、打開，裙子滑下，雙手向前伸，換成娃娃音說話，擺明只是當個性愛娃娃，言下之意昭然若揭。這個表演情境已然超越原劇的歷史時空，先行預告下一幕的床戲。

　　卡密爾和普蘿艾絲的「高潮」戲發生在三幕十景，兩人激烈辯論愛情與神學。第七景，巴赫曼刪演卡密爾將一顆失落的念珠放進熟睡妻子手中的動作，相反地，演出強調情節的物質性：看著睡在舞台底層的妻子，卡密爾坐

14　因兩人之間隔著看不見的樹籬。

在三樓環形步道上大撒金幣 [15]。第十景，兩人換穿現代內衣，上演不折不扣的床戲：百無聊賴的普蘿艾絲趴在床上吃卡密爾端進來的早餐，對後者的愛撫、乃至於全套做愛動作全然沒有反應，只是任由對方上下其手。

這場床戲逼真到觀眾看得面紅耳赤，不禁令人聯想到薩德侯爵之《閨房中的哲學》（*La Philosophie dans le boudoir*），小說中幾位貴族邊做愛，邊議論天主、宗教、道德與自由等主題，表面上看似褻瀆神明，實則辯駁神不存在，並藉機非議社會和政治 [16]。這場戲在當代閨房中登場，巴赫曼大膽併置克羅岱爾和薩德侯爵，揭露了滿載天主教教誨台詞的言下之意，直接搬演角色的愛慾；愛情不再是抽象的論述，而是實際的渴求，明白顯示克羅岱爾的世界中，愛慾和信仰之互為表裡。

這三段感情表現是如此的不同，本次製作的「雙重影」因而變成奇怪的產物，由一位身體塗黑的男演員（Christoph Müller）化身為角色。出現在羅德里格擁吻普蘿艾絲的投影中間，這時劇場內一片寶藍色光線，他說話露出白牙，眼白經夜色反襯顯得更白，雙手在空中摸索，似想抓住男女主角，奇詭的舞台畫面既不浪漫也不美麗，披露「激情（passion）與十字架合而為一」（842）[17] 說法之詭譎，可見導演對克羅岱爾愛情觀的看法。

區隔不同的時代和演戲風格，劇情主線的三段感情看來分屬三個時代：佩拉巨和普蘿艾絲的威權夫妻關係為 17 世紀的寫照，卡密爾和普蘿艾絲第三幕赤裸裸的激情無疑屬於當代詮釋；羅德里格與普蘿艾絲的堅貞愛情（三幕

15　此外，在下文將討論的「羅德里格在南美」橋段結束後，卡密爾罩上阿拉伯長袍，夥同幾位搶匪，呼嘯著進場搶劫台下的觀眾，以敷演劇本所述他大肆劫掠西班牙船艦。

16　在啟蒙時代，將色情和哲學相提並論，並非驚世駭俗之舉，Anne F. Garréta, "Le Désir libertin, allumeur de Lumière", *Le Magazine littéraire: Sade, les fortunes du vice*, hors série, no. 15, novembre-décembre 2008, pp. 56-57。

17　這是三幕十景普蘿艾絲對卡密爾說明自己的愛情觀。

終場）則介於古典悲劇和浪漫劇的表演傳統之間，男女主角感情到位，全部正面演戲 [18]，直如邀請觀眾跳出劇情框架，思考其中深意。另一方面，怪異的雙重影則盡展男女主角愛情之弔詭。

3　難以令人置信的幸福戀情

　　對照男女主角的愛情悲劇，本版那不勒斯總督和繆齊克的支線情節走戲仿的路線，洋溢創意與笑聲，其可信度委實堪疑。即便如此，到了三幕一景，這美夢成真的完美結合卻變成噩夢一場；宗教與政治的壓迫大到無以復加，為子祈禱的原始情境不復寧靜和平，而是充滿暴力。

　　一幕十景，繆齊克的亮相造型即跳脫 17 世紀脈絡：一身棕褐色樸素衣裙，配同色帽子，戴眼鏡，貌似 19 世紀的救世軍女生 [19]，身背一把紙板吉他，足證這個角色是憑空想像出來的。她躲在普蘿艾絲的長裙下（以躲避追兵），表現俏皮可愛。二幕十景月下的原始森林裡，笑咪咪的她從觀眾席上台，一邊快樂地唱著 Thomas D. [20] 的熱門嘻哈名曲《順風》（Rückenwind），同時交代自己和那不勒斯士官的逃亡經歷。

　　歷經海難，她身上只剩性感的白色多層次襯裙、白長襪。她遇見那不勒斯總督，兩人從互相認出為靈魂伴侶一路演到結合，她騎在面仰上、四肢著地的總督身上，兩人出現節奏性的做愛動作。當他驚呼：「神聖的音樂在我身上」（764），燈光轉為閃爍的狄斯可舞會光線。繆齊克起身，扶住倒立的總督身體，將之當成吉他彈唱，場面調度顯然取「琴瑟合鳴」之意，觀

18　有關正面表演的重要性，參閱楊莉莉，《新世代的法國戲劇導演》，前引書，頁114-17。

19　Sucher, "Gott lebt, vielleicht, doch", *op. cit.*

20　為德國嘻哈團體 Die Fantastischen Vier 的一員。

眾報以熱烈掌聲，印證克羅岱爾所言：喜劇、幽默為抒情主義之最[21]，戲劇性百分百。

作為愛情對照之外，那不勒斯總督與繆齊克的情節線也披露了劇本的宗教和政治背景，此版製作深不以為然。二幕五景，總督和數位好友在羅馬郊外辯論政局和宗教美學，變成一場技藝精湛的（virtuose）個人秀。身穿17世紀精美戲服的總督抱入五個外型各異的人型立像充當其他角色，一字排開，再搬入聖彼得大教堂的迷你立面擺在二樓正中央充當背景提示。他自己說話時側躺在地上，而其他角色發言時，他跑到個別立像前，一手拉動它們的下頜，使它們貌似開口說話，並改換聲調分別道出它們個人的台詞，另一手擺動立像的手臂。換句話說，他一個人演六個角色，一會兒臥，一會兒立，敏捷地穿梭在不同立像之間。甚至連教堂鐘聲都一併包辦，末了大鐘小鐘齊鳴，觀眾無不叫好。如此處理，總督的宗教美學救贖論淪為與政宣口號（Propaganda）無異[22]，劇情的17世紀政治史實被忽略，這點是巴赫曼版的走向，更預示了最後一幕第二位西班牙國王如假包換的政治秀。

三幕一景，繆齊克在布拉格教堂祈禱只演了前面五分之一，重點放在清教徒遭到屠殺的史實：報幕人介紹場景所在時，加入了1620年「三十年戰爭」的背景說明：天主教聯軍由那不勒斯總督領軍，在布拉格附近的白山大敗清教徒；27名清教徒領袖慘遭砍頭，頭顱被掛在查理橋上[23]。繆齊克在第一段禱詞重覆道出這椿使她大感恐怖的慘劇，作用應在於平衡原作的天主教觀點，這點和巴塞爾市的主要信仰有關。

這一景開場，唱詩班站在三樓合唱聖歌，一邊灑下雪花，主持人手提香爐上場，點燃台上的四根大蠟燭，教堂的氣息油然而生。唯一現身的聖人尼

21　Claudel, *Mémoires improvisés, op. cit.*, p. 317.

22　Cf. Hammerstein, "Event, Exerzitium, Expedition", *op. cit.*, p. 8.

23　事實上是由神聖羅馬帝國皇帝斐迪南二世領軍。原劇曾提到這段歷史（784），但遭省略。參閱本書第五章注釋78。

古拉站在三樓，他嚴厲指責信徒信仰不堅，聲音宏亮，令人心生畏懼。背著紙片吉他、穿著淺藍色無肩無袖夏日洋裝臨盆的繆齊克，背對觀眾坐在桌上。陣痛襲來，她尖聲哭喊，在雪片紛飛中生下一個紙片嬰兒，卻即刻被搶走，交給站在二樓中央耀武揚威的國王；他舉起嬰兒，驕傲地命名為「奧地利的璜」。這場戲原指涉「聖嬰誕生」，此處卻只讓人感到天主教會的壓迫與殘酷，信仰變得不近人情，根本無法撫慰人心。加演的臨盆及命名橋段充滿戲謔意味，紙片嬰兒呼應那不勒斯總督的紙板好友、繆齊克的紙板吉他，這條情節支線之可信度可想而知；換句話說，巴赫曼並不採信。

4　新現代啟示錄

　　這齣製作的政治宗教場景之處理更見反諷，與奧力維爾・皮的舞台詮釋迥異，根本見不到天主教會勢力之輝煌勝利；相反的，觀眾看到的是教會和

圖2　羅德里格在南美官邸，底層的拉米爾模仿他的動作，反串的伊莎貝兒坐
　　　在左邊的沙發上，一身白的阿爾馬格羅坐在右邊椅上。

政治勢力結為一體之傲慢、暴力、瘋狂與血腥，尤其是在後兩幕，為求和當代世局接軌，劇本經大幅度改編。

在劇情結構上，第三幕終場「男女主角永別」為《緞子鞋》的愛情結局，重要性無可比擬。在此之前，主要劇情線分成兩頭交替進行——卡密爾和普蘿艾絲在摩加多爾，羅德里格在南美，連繫兩地的是普蘿艾絲寫給男主角的求援信。演出在男女主角見面之前，將男主角的全部場景串連成一體，統合成一個獨立的表演橋段——「羅德里格在南美」，且表演上指涉卡波拉（Francis Coppola）的經典電影《現代啟示錄》（*Apocalypse Now*, 1979），劇情時間被拉近到 19 世紀，正是西方帝國主義大肆擴張版圖之際。

這個「羅德里格在南美」橋段從第 11 景，男主角暢談如何開鑿巴拿馬運河演起，表演情境被推到 19 世紀遂變得順理成章。接著搬演第三景脅迫阿爾馬格羅、第六景伊莎貝兒鼓動丈夫拉米爾取代男主角當南美總督、第九景羅德里格在巴拿馬官邸思念情人，再回頭演第五景旅店老闆娘從學究傀儡身上拿到「致羅德里格之信」，續演第九景此信輾轉傳到伊莎貝兒手中，羅德里格總算接到信，結束了這個橋段[24]。中間還插入一個印第安小樂團的民俗音樂演奏，加上伊莎貝兒熱情的歌舞秀，表演熱鬧非凡又張力十足，觀眾報以熱烈掌聲。

在巴塞爾製作的舞台上，第二景「兩位學究搭船赴南美」在三樓開演，作為「羅德里格在南美」橋段的楔子。這景一演畢，舞台底層的後門打開，傳出類似鼓聲的節奏性聲效，散發出神祕的意味，一個新世界彷彿在觀眾眼前打開：多名工作人員安靜地把沙發、電視、冰箱、浴缸、各種雜物搬進場，堆得滿地都是，地上鋪沙，牆上掛著南美居家常見到的聖母畫像，亂七八糟的場域一如南美廿世紀中下階層的家居寫真。

頭戴印地安長羽帽的羅德里格穿著鑲亮片的白外套，打扮像是搖滾巨

24　第三幕只刪略一個場景：第四景摩加多爾的三個哨兵，可謂難能可貴。

星[25]，被工作人員連同座椅抬上二樓舞台的中央；他早被當成神看待，因為「他已離開〔西班牙〕那麼長的時間！他早變成另一個世界的人，再沒人聽到他的聲音或看到他的容貌」（797），神似電影《現代啟示錄》中幽居文明邊緣、接近瘋狂、實行恐怖統治的男主角。底層的拉米爾模仿二樓上司說話的動作，宛如他的替身，伊莎貝兒百無聊賴地坐在沙發上。

阿爾馬格羅穿白西裝、戴白帽，臉上架著墨鏡，抽雪茄，作殖民時代的企業主打扮。他從一樓入場，遭指控為叛徒，數度跳起身來，想從坐在二樓的羅德里格腳前搶下一個小保險箱。這也就是說此景原本設定的 17 世紀黃金與勢力範圍之爭，變成 19 世紀的資本與市場之爭[26]。

接著續演第六景，陽剛的伊莎貝兒鼓動陰柔的丈夫奪取政權。與眾不同的是，本版的拉米爾是個老粗，在家猛灌啤酒，沒事就打老婆出氣。而伊莎貝兒一角不只由男演員（Roberto Guerra）反串，且始終穿著第一幕的修女服[27]，頭戴兩尖端翹起的修女帽，說話怪腔怪調，向觀眾大拋媚眼，搔首弄姿，露出大腿自摸。拉米爾暴怒，夫妻大打出手，拉米爾氣得一把抱起她丟到浴缸中，兩人合演一段情境喜劇（Sitcom）。

正鬧得不可開交，這時上來一個印第安五人小樂團，熱情演奏民俗風的曲子，整個劇院的氣氛頓時活絡了起來，總督羅德里格樂得手舞足蹈，戲順勢轉到第九景，這個小樂團代表奉羅德里格命令來官邸演奏的樂團。伊莎貝兒也被命令唱歌，她大唱流行尖端（Depeche Mode）樂團的暢銷金曲《個人耶穌》（Personal Jesus），表明羅德里格是自己心目中的耶穌，此舉反諷男

25　Hammerstein, "Event, Exerzitium, Expedition", *op. cit.*, p. 8.

26　原劇羅德里格燒毀阿爾馬格羅開墾的作物，教訓他搞錯了百年，「一百年之後才是犁田的時候，而現在應該用利劍來開墾」（803），暗示本劇總結了從「征服者」（conquistador）過渡到「開拓者」（poblador）時期的百年時間，Lioure, *L'Esthétique dramatique de Paul Claudel, op. cit.*, p. 384。

27　她是陪伴聖母出行的女嬪之一。

主角被神化的傳奇；伊莎貝兒一邊慢慢脫下內褲，丟向觀眾，引發騷動。

這一景演到場上需要那封傳奇的「致羅德里格之信」，才續演第五景，旅店老闆娘（由一位印第安樂手飾）從冰箱拿出結成冰塊的傀儡奧古斯特，用吹風機猛吹冰塊以取得信件，得手後，卻中了詛咒，遭遇不測。羅德里格的秘書取得信後，爬上三樓準備逃命，也突遭橫禍。伊莎貝兒爬上二樓，總算如願拿到這封信，她放入羅德里格仰抬的臉的口中，南美風樂曲驟停，場上悄然無聲，情勢緊繃，羅德里格慢慢走下底層舞台的起居室，續演讀信一景，眼中泛淚光，恢復了他在前兩幕戲中的深情形象。在同時，拉米爾則走上二樓，神氣地戴上男主角留在椅上的長羽帽，伊莎貝兒站在他身邊，兩人已取得羅德里格的總督位置，結束了這個南美橋段。

探究上述演出內容，巴赫曼以 trash 美學集中排演男主角在南美的經歷，劇情較易聚焦。這個自成一體的橋段隆重開幕，用到最多資源，展演原劇情節之際又加以非難，且娛樂性十足，著實令觀眾大開眼界。舞台演出將劇情時間拉近到 19 世紀，強化了原作潛藏的殖民指涉。在私人故事方面，則放大處理男主角之頹廢墮落，變得喜怒無常，不近人情，經由電影《現代啟示錄》折射，主角顯見擺盪在神化和俗化兩極之間，向上提升或往下沉淪，只在一念之間。

與南美主題相關的另一景為二幕 12 景，幾名歷險者在南美森林節節敗退。此景應是在二樓開演，這群體力衰竭的投機份子坐在綠油油的畫景前喝酒，口吐亂言，他們說的應是多數觀眾聽不懂的西班牙語，間接透露這些幻象重重的台詞並沒有實質意義[28]。對德語觀眾而言，這群在南美森林瀕臨瘋狂的歷險者，應特別使他們聯想何索（Werner Herzog）的經典電影《阿奎爾，上帝的憤怒》（*Aguirre, Der Zorn Gottes*, 1972），主角阿奎爾就是一個歷險

28　然而暴露了他們以天主之名行淘金之實的歷史，如此處理，巴赫曼凸顯了自己的場面調度，參閱本章第七節「炫技的表演」中對海難橋段的分析。

者，巴赫曼對這群貪婪角色的批判不言而喻。更關鍵的是，這場戲是在立於底層的羅德里格注視下進行的，他密會卡密爾後原要離開，準備前往新大陸，因聽到了奇怪的聲音（森林聲效）而回頭去看。這個嵌套的場面調度進一步強調此景的幻象本質，也預示了男主角赴南美將陷入的困境。

5　政治秀場化

　　第四幕僅演出一個小時[29]，結構上幾乎全面改寫，採當代視角重新解讀。開場氛圍輕鬆好玩，打消了上場戲男女主角死別的悲劇氣氛，其後嘲弄譏諷上陣，當代政治人物取代歷史人物成為角色攻訐的對象。瑪麗七劍更化身為芭比娃娃炸彈客，以實現反攻回教徒的計畫。

　　第四幕演出聚焦下列三大主題：

　　（1）第二位西班牙國王的政治綜藝秀，他聯合一名女演員設陷阱愚弄羅德里格，這是此幕戲的大框架；

　　（2）瑪麗七劍的炸彈客志業；

　　（3）羅德里格人生的終站，終場戲幾乎全文演出。

　　前兩條線一開始是交叉進行。第二位國王的節目占了主舞台36分鐘，他漫畫式的造型、一派輕鬆的態度，又愛唱歌，表演氣氛立轉為電視綜藝演出的歡樂、無厘頭，和前三幕的正經表演大不相同。瑪麗七劍則代表社會上的反動聲音。

29　省略第一景的四名漁夫、第二景羅德里格和日本畫家論畫、第五景海上拔河、第七景狄耶戈老來返鄉，其他場景也大幅度刪詞。

圖3　第二位西班牙國王手捧透明頭蓋骨，預見無敵艦隊慘遭殲滅。

　　第四幕開場很容易被視為一場綜藝節目，只不過主持人是大權在握的國王。肯恩穿著天藍色上衣，深藍色及膝短褲，頭戴藍絲絨寶石王冠，挺個大肚子，滿臉笑容，活像是個卡通人物，高高坐在圓台上的一張白色高腳寶座上，作流浪漢打扮的羅德里格則瑟縮在寶座的基底。

　　接著，漁夫和內閣閣員混合組成的六人歌隊站在三樓獻唱，國王手拿麥克風和進場中的觀眾聊天，一再用英語宣稱："I'm King of Spain. I've no pain...There's no more pain"，高興地宣稱 "It's party time"，時而哼唱美國國歌，或調侃一下時任美國總統的小布希。國王的閣員則化身為意見一致的歌隊，第四景需要他們提出意見時，只見國王高舉雙手指揮他們合唱。

　　猶有甚者，被國王逼著成為共犯的「女演員」淪為人身高的牽線傀儡，由三樓的歌隊操縱，揭破了這個角色在劇中的實際作用。羅德里格則逢場作

戲和「她」糾纏（第六景），未理會國王和閣員正在欣賞好戲[30]。第九景國王捉弄羅德里格也在這種惡搞的情境中推展。開場，王廷同悲無敵艦隊之敗北，不過只博得歌隊成員幾滴眼淚，大夥兒隨即恢復好心情，積極加入國王為男主角設下的陷阱（聲稱將英國送給他）。事成，國王高興地獻唱一首快樂的拉丁情歌，圓滿結束自己主持的節目。

　　第四幕的政治與歷史主題如此處理，達到了「政治秀場化」的責難目標，第二位西班牙國王在一定程度上被類比為小布希總統，因他提供了「終極的空洞和漠不關心」之最佳形象[31]。和包德（Georg-Martin Bode）主演的第一位國王之高頭大馬相較，第二位國王顯然居於劣勢。包德穿黑色豪華歷史服裝，黑色長靴穿到大腿，戴黑手套，說話聲音響亮，自信滿滿，威儀十足，加上台詞略過了自己娶西班牙為妻的感性部分，更增角色之真實感。相較之下，圓圓胖胖的第二位國王採卡通人物造型，個性愛現，和藹可親卻不可信。巴塞爾版首演正值以反恐為名的伊拉克戰爭爆發，反戰的歐陸諸國免不了揶揄、消遣主戰國，不過此舉也因指責標的過於清楚，致使原作的劇情張力消失不見。

　　在政治主題上，巴塞爾製作還排演了難得一見的二幕開場「穿紅的」，在三樓上演，配樂歡樂，三位騎士中只有吉爾（Gil）穿紅制服，另兩位只著黑色內褲，等著兩位裁縫量身。五人打打鬧鬧，直到「穿紅的」橋段，五人忽然全部面對觀眾，披上紅布；他們的站姿與態勢模仿林布蘭的系列職業工會團體肖像畫作，態度莊嚴肅穆，且未提高聲量宣示血洗南美的決心，一種安靜、理智的決心反倒更讓人心驚膽跳。舞台畫面構圖原應流露出神聖意味，只不過幾位角色僅著內褲，產生了荒唐的反差效果。

30　此為舞台演出，不見於原劇。
31　Rüdiger Schaper, "Die Welt ist Schwund", *Tagesspiegel*, 1. April 2003.

6 芭比娃娃炸彈客

　　當第四幕的國王愉快地和觀眾談天時，由兩位節目主持人分飾的瑪麗七劍和屠家女出現在二樓，她們忙著在牆上貼「奧地利的璜」（Giovanni d'Austria）海報，乍看像是在貼歌劇《唐喬凡尼》（*Don Giovanni*）海報。頂著一頭粉紅色短髮的瑪麗七劍用擴音器大聲指控時任法國總統的席哈克反對向伊拉克宣戰[32]，意即反對反恐戰爭。她大聲疾呼：伊斯蘭教勢將摧毀西方的文化、經濟、自由、道德、價值觀，這些其實是義大利記者法拉琪（Oriana Fallaci）引發激辯的熱門論述[33]，反映了西方國家的伊斯蘭恐慌。換句話說，

圖4　芭比娃娃炸彈客。

32　指涉 2003 年 1 月 22 日，席哈克和德國總理施若德發表聯合聲明：「戰爭永遠是最壞的決定」，雖未指名伊拉克，但表明了歐陸對此戰的態度。

33　Cf. *La Rage et l'orgueil*, Paris, Plon, 2002.

瑪麗七劍反攻回教國家毫不動搖、堅毅不拔的決心，實是出於對此宗教的過度恐懼。

更甚者，第十景瑪麗七劍和屠家女游泳過海以加入璜領導的反攻回教勢力聯合艦隊，兩人在夜藍色光線中，先站在二樓舞台互相幫忙在對方腰部緊綁成排的炸彈。瑪麗七劍的整體造型模仿英國藝術家提茲可（Simon Tyszko）設計的「芭比自殺炸彈客」（Suicide Bomber Barbie）；這也就是說，瑪麗念茲在茲的反攻伊斯蘭教志業，被同化為 19 世紀末成形的基督教基本教義信念，其中潛藏了反伊斯蘭主義的執念。

追根究柢，第三幕終場透露普蘿艾絲為了愛情而自我犧牲，選擇死在半夜將引爆的摩加多爾要塞。巴赫曼尖銳地批判，以基督教為名的這種自殺式攻擊，實為反向的九一一恐攻事件 [34]，因為女主角為了保有基督教在非洲的勢力而犧牲生命是一種殉教行為，放在今日國際情勢來看，無異於伊斯蘭基本教義派的殉教式作法 [35]。證諸歷史，解除伊斯蘭世界對基督教的威脅，早在十字軍東征時即為首要目標。巴塞爾製作擺明了要挑釁觀眾：為建立世界性的基督教帝國，16 世紀西班牙之意識形態與今日伊斯蘭國家基本教義派的懷抱根本上沒兩樣。實際分析劇本，整個第四幕確實瀰漫著一股反伊斯蘭教的氣息 [36]。問題出在於「芭比娃娃炸彈客」引發爭議的圖騰，不單單質疑劇中的英雄主義，竟然將自殺式的攻擊視為人生志業 [37]，且批駁「消費社會」——資本

34　Stephan Reuter, "Pathetische Wende", *Badische Zeitung*, 27. März 2003. Cf. Sucher, "Gott lebt, vielleicht, doch", *op. cit.*

35　Cf. Umlauf, "Freude, schöner Fundamentalismus!", *op. cit.*

36　特別是瑪麗七劍對屠家女的說明：「整個亞洲再次起來反對耶穌基督，整個歐洲大地散發出一股駱駝的騷味！／有一支土耳其軍隊包圍了維也納，在勒潘陀（Lépante）有一支龐大的艦隊。／該是時候了，天主教應該，再一次，全力撲到穆罕默德身上〔……〕」（937）。

37　Cf. "Suicide Bomber Barbie", *London Institute of Contemporary Arts*, August 2002, accessed October 21, 2016 at http://www.theculture.net/barbie/.

主義──去政治化的運作邏輯，擺明了挑戰基督教觀眾固有的思維。

　　終場戲「淪為奴隸的羅德里格遭轉賣」演得算是溫馨：未畫老妝的男主角一如劇首他的神父哥哥，被貼在圓盤舞台上展示給觀眾看。他雖遭兩名士兵挖苦，但並沒有吃太多苦頭，唯有想起爆炸身亡的情人而一時變得激動，經善體人意的雷翁修士安撫而平靜下來。當後者道出：「受囚的靈魂得到解脫」，場上的燈光同步滅掉，隨即於暗中轟然傳出爆炸巨響 [38]，這原該是遠方瑪麗七劍通報平安的炮聲（登上璜的船），然因聲響驚人，且於暗地裡傳出，更刺激觀眾想像她已完成肉身證道的任務。

　　綜觀本次演出的女性角色，多數之塑造實讓人難以苟同。除了反串的伊莎貝兒、淪為牽線傀儡的女演員、化身為芭比炸彈客的瑪麗七劍、大唱 rap 的繆齊克等等，還有普蘿艾絲的黑女僕是個玩巫毒（Voodoo）的非洲老嫗。一幕 11 景，她臉上塗白粉，手上抱著一隻放血的雞，一面施法詛咒，面無表情地載歌載舞，一面和手拿菜刀的中國僕人交換情報，不禁使觀眾聯想一連串由巫毒延伸的大眾文化，更不用提這個角色的黑奴歷史背景。

　　而在演出中形象比較正面的羅德里格母親翁諾莉雅，則穿一襲棕黑色戲服，頭戴黑紗帽，外型極其嚴厲，普蘿艾絲在前兩幕的造型與此相距不遠，可以想見她們承受的社會壓力之大。全戲只有終場的拾荒修女──聖母的化身──給人溫暖的感覺。如此詮釋，顯示巴塞爾版對克羅岱爾女性角色面對男性所扮演的多重身分（情人、女兒、母親，男性因此接觸到神），相當不以為然。

7　炫技的表演

　　要能具現上述如此多元的表演內容，需要一群演技精湛的演員。巴塞爾

38　Umlauf, "Freude, schöner Fundamentalismus!", *op. cit.*; Alfred Schlienger, "Shakespeare auf katholisch?", *Neue Zürcher Zeitung*, 31. März 2003.

製作的卡司不分老中青，個個表現出色，整體水平相當高，導演讓他們各有發揮的機會，也是這齣製作好看的原因之一。男主角阿比努斯走深情的浪漫派路線，感情表現真摯方能不膩，而在第三幕又能演出主角的沉淪，變為冷漠無情、自我膨脹，到了第四幕自甘墮落之際尚能標榜理想，直到最後重回神的懷抱，結束人生之旅，臉上綻放童真的笑容，演技可圈可點，德語說得字正腔圓，得到一致好評。

表現同樣傑出的是女主角虛拉德，她在三個截然不同的演出脈絡中詮釋同一名角色，既要展現不同的面貌與需求（家族、愛情、慾望），又需看來是同一個人，夢中面對天使尚需透露真我，殊為不易。她的表現面面俱到，高貴、美麗、性感又堅強，普蘿艾絲因而有了血肉，令人相信。全戲的第三位主角——布隆貝格詮釋的卡密爾表現更是亮眼，是一位難得能和羅德里格相抗衡的卡密爾。他演出了這個角色之靈活、不馴與危險，根本無從逆料。三幕十景床戲的最後，他硬要普蘿艾絲放棄羅德里格，猛然用枕頭悶住她的頭部，久久不放，手段激烈，讓人害怕。更何況他可男可女，一如他自己宣稱的（「我心中有女人」，773），表演的範疇甚廣。

看來簡單但實則不易掌握精髓的繆齊克一角由克瑞特虛蔓（Melanie Kretschmann）主演，她掌握了這個角色的古靈精怪，不按牌理出牌，在「音樂」動機上大加發揮，和出任總督的布隆姆麥爾（Klaus Brömmelmeier）聯手演了一場奇特的音樂「結合」，是全場的高潮之一。而布隆姆麥爾擔綱的二幕五景，在羅馬城郊外一人包辦六個角色，外加音效，是酣暢淋漓的獨角戲。此外，他還扮演中國僕人以及第三幕打老婆出氣的拉米爾，無一不精準到位，令人叫絕。幾位老牌演員也都十分稱職，包德演的第一位西班牙國王，布赫（Traugott Buhre）出任的佩拉巨，芬茲詮釋的翁諾莉雅、拾荒修女及守護天使三個角色，肯恩的第二位國王，表現均恰到好處，演技爐火純青。

全體演員表現搶眼，因為導演有時放手讓他們盡興表演，除上述的總督和繆齊克之音樂結合、卡密爾和普蘿艾絲的床戲、第二位西班牙國王的做秀等等，還有演到炫技地步的打鬧（slapstick）場面。最為劇評津津樂道的是三幕二景奧古斯特（Stefan Saborowski 飾）和費爾南（Markus Merz 飾）兩位學究搭船赴南美，兩位演員站在三樓的欄杆（意示甲板）前演戲，演到死抱傳統、抨擊創新的爆笑橋段，海上突然發生劇本沒寫的大風暴，風聲呼嘯，燈光變色，兩人東搖西晃，海水打到甲板上，他們死命抓住欄杆，身體被「海水」濺得渾身濕透（報幕人拿水管噴他們）。雨水和海水量大到前排觀眾都分到雨傘遮擋[39]，奧古斯特的鬍子差點被風吹走，費爾南甚至被風浪打到而掉出欄杆（船）外，費了好一番功夫才又攀回船上。風暴一結束，觀眾莫不報以激賞的掌聲。

細讀原劇，這一景的台詞寫得相當逗笑，不管在哪一版演出，光憑著台詞的謬論就能使觀眾絕倒，導演其實不用做太多事，如維德志的處理[40]。沒料到巴赫曼居然捨得跳過大段讓人噴飯的台詞，放手讓演員秀演技，大有和克羅岱爾一較高下之意。這些炫技的場面稍微平衡了長河劇中「words, words, words」的「單調」。

巴赫曼版演出以小型的總體劇場暗喻《緞子鞋》的戲劇宇宙，觀眾更能身歷其境，一起參與主角的人生之旅，從而反思自己的人生與今日世界。全戲採當代視角解讀原劇的政治、宗教與愛情三大面向，更大膽改變表演情境，運用新鮮手段熱情演繹，精彩轉換詩文對白為張力與動作，場面調度充滿活力和動感，創意盎然的表演文本（texte scénique）可與克羅岱爾巨作分

39　Cf. notamment Charles Linsmayer, "Welttheater", *Tagblatt*, 31. März 2003.

40　參閱本書第九章「2.1.4 奧古斯特和費爾南」。

庭抗禮，這些都是新世代歐陸導演導戲的特質[41]，在德語國家實乃司空見慣。然而，這些工作方向通常是針對經典名劇，觀眾早已熟知劇本，導演方能重寫自己的表演文本，使經典煥發新意。問題在於本劇在德語國家已有 18 年未曾登台，照道理應視同首演，尊重原作的格局，觀眾方能見到原貌，然這點顯然不在表演團隊的考慮之內，特別是在下半場[42]，這是演出的預設立場。

　　重要的是，從演出史角度來看，巴赫曼版兼顧原作格局（上半場）和今日世局（下半場），特別是小我與大我世界的互相反射，表現非凡，又能巧用原作的戲劇化本質，以「人世戲劇」提供的林林總總戲劇種類為基礎，演員得以盡情表演，以探究今日世界紛爭的源頭──宗教問題，更勇於提出和作者相對的視角來思索主題，不怕引發爭議以激發思考，是難得一見的精彩製作。

41　參閱楊莉莉，《新世代的法國戲劇導演》，前引書，頁 22-25。

42　多數劇評均盛讚演出精彩，演員表現亮眼，批評大部分落在下半場：表演流於民俗風、媚俗，導演做太多等等，主要參閱 Joerg Jermann, "Kein Zurück in den Garten Eden", *B. Z.*, 31. März 2003; Jürgen Berger, "Welttheater—all inclusive", *Schwäbische Zeitung*, 31. März 2003; Hammerstein, "Event, Exerzitium, Expedition", *op. cit.*, pp. 7-8。

第13章　與經典對話：維也納劇院之實驗演出

> 「對於貝克來說，將這一『系列』視為草圖、草樣形式的
> 研究可以減少排戲的時間，克羅岱爾看起來幾乎是『後戲劇』
> 〔……〕。說來似非而是，被視為如此無法接近的《緞子鞋》，
> 卻因此適應了維也納戲院的實踐。再者，這個劇本適用每個『系
> 列』的規則，即當代主題的選擇，在本劇的情境為『世俗化社會
> 之可能性，在超越和自我實現間的掙扎』」。

—— Monique Le Roux[1]

近年來西方宗教與伊斯蘭教衝突屢成國際戰火的根本原因，於今再探
《緞子鞋》堅實的天主教思維，其中涉及的宗教紛爭、對伊斯蘭教派的仇
視，應可啟發觀眾重新思考當代的僵境。基於這個想法，2012 年，標榜「現
時劇場」（théâtre du présent）的「維也納劇院」（Schauspielhaus Wien）總
監貝克（Andreas Beck）延續他到任之後的決定：挑一部能和當代世界接軌
的作品在小劇場以「系列」方式半朗讀、半演出[2]；考量時局及當代人的心

1 *"Le Soulier de satin* au Schauspielhaus de Vienne", *Bulletin de la Société Paul
 Claudel*, no. 209, 2014, critique consultée en ligne le 10 juillet 2017 à l'adresse:
 http://www.paul-claudel.net/bulletin/bulletin-de-la-societe-paul-claudel-
 n%C2%B0209#art1.

2 例如 2007-2008 年相中奧地利小說家凡多德勒爾（Heimito von Doderer）長達
 九百頁的鉅作《斯特魯德霍夫階梯》（*Die Strudlhofstiege*），分 12 週，由 12 位

靈空虛問題，他大膽選擇《緞子鞋》，更擴大規模，在劇院的大表演廳隆重
推出。為此，他邀請來自奧地利、德國與瑞士的四位新銳導演，搭配四位新
秀劇作家，一起和 12 位演員工作[3]，從當年的十月首演第一幕，其後每個月
推出一幕；四幕戲悉數排演完畢後，再一起推出一個六小時版的「全本」。
貝克重視此劇的精神追求，認為其中論及自我超越、實現終極目標的掙扎仍
深具意義；特別是在當今世俗化的社會中，許多精神追求不過是宗教的替代
品[4]。

　　為了使上個世紀的作品能和當代社會連線，貝克鼓勵每一幕的導演和劇
作家介入克羅岱爾的劇本，置入他們的觀點或反駁作者[5]。四位劇作家用麥爾

導演和四位演員接力在一個 30 人座的小劇場中選演其中的一百頁，叫好又叫
座。

3　演員與飾演的主要角色：Gabriel von Berlepsch (Don Camillo, Der Chinese, Ein
　　Kavalier, Ein Egyptischer Fischer, Don Mendez Leal), Veronika Glatzner (Doña
　　Siebenschwert), Katja Jung (Der Fallende Engel, Doña Isabel, Die Negerin Jobarbara,
　　Der Leutnant, Der Mond, Ein Kavalier, Doña Honoria, Der Kaplan, Heilige
　　Adlibitum), Steffen Höld (Don Pelayo, Der Kanzler, Der Tuchhändler, Ozorio, Don
　　Leopold August, Henri Bergson, Daibutsu), Barbara Horvath (Jobarbara, Doña
　　Musica, Ein Kavalier, Die Doppelschatten, Don Guzman, Die Schakalköpfige, Die
　　Schauspielerin, Die Klosterschwester), Nicola Kirsch (Stimme / Ansager), Gideon
　　Maoz (Der Jesuitenpater, Der Chinese, Der Sergeant aus Neapel, Ein Kavalier, Der
　　Vizekönig von Neapel, Heilige Nikolaus, Don Fernando, Claude Debussy, Don
　　Rodilardo, Ein Egyptischer Beamter, Bruder Leon), Max Mayer (Don Baltasar, Don
　　Luis, Der König von Spanien, Don Gil, Der Archäologe, Der Kapitän, Ruiz Peraldo,
　　Heilige Bonifatius, Almagro, Stéphane Mallarmé, Don Ramiro), Johanna E. Rehm
　　(Doña Proëza, Die Schwarze, Die Perle), Thomas Reisinger (Der Unbändige, Heilige
　　Jakobus), Thiemo Strutzenberger (Don Rodrigo, Der Schutzengel), Dolores Winkler
　　(Camille Claudel, Die Metzgerin)。

4　Le Roux, "*Le Soulier de satin* au Schauspielhaus de Vienne", *op. cit.*

5　Thomas Artz, "Schriftliches Interview", mit Yi-Yin Wu, am 24. Mai 2017.

（Herbert Meier）的譯本工作，再由麥兒－哈絲（Yvonne Meier-Haas）協助修改台詞，使之更易聽懂。最後四幕戲總演出時間限定為六小時，因此每幕戲需控制在 90 分鐘內結束，每景不得不精選關鍵台詞搬演。第一和第四幕的劇作家加入了新角色，第三幕的劇作家希琳（Anja Hilling）則用當代語彙重寫劇本並另添一個新場次。

　　既然定位為實驗性演出，排戲時間與製作經費遠不如正式製作那樣充裕，演員尚未實地化身為角色，整體設計也點到為止，最後成品像是一齣製作的草樣或藍圖，與一般完整的製作相比，所達到的完成度比較低。有鑑於此，本章將著重在探討這次製作對演出文本的改編，這也是這個「保羅‧克羅岱爾馬拉松」[6]展演計畫的出發點。

　　表演上，演員從第一幕的青澀、摸索、不確定，到最後一幕自信、肯定的態勢，看得出進步的軌跡。以三位要角來說，主演男主角的史圖任貝格（Thiemo Strutzenberger）天生一張娃娃臉，造型過於青少年風（白襯衫、單臂戴著黑色長手套、黑短褲、黑長襪），詮釋徒有動作，在前三幕中深度不足，不易說服觀眾相信他說出的台詞。飾演卡密爾的凡貝勒盧（Gabriel von Berlepsch）則始終停留在角色的表面，無法對男女主角造成真正的威脅。相形之下，普蘿艾絲（Johanna E. Rehm 飾）較能使人觸及女主角的內心，可惜也未全然入戲。綜觀四幕戲演出，以新增的開場橋段「墜落的天使」（Fallende Engel）情感表現最激烈，混聲合唱的聖歌配樂氣勢高昂，最具感染力，之後便再也沒有出現激起情緒高潮的場景[7]。

　　舞台設計由克蘭茲（Daniela Kranz）統籌，他以最簡易與經濟的手段解決場景的問題，沒用任何布景，只用幾樣道具和椅子，必要時，由演員在場上讀出舞台背景說明；一旦需要特殊場域，則輔以動態或靜態的投影。服裝

6　這齣大製作的總標題。

7　Gideon Maoz 飾演羅德里格哥哥耶穌會神父的表演也相當激昂。

設計（由 Marie-Luise Lichtenthal 操刀）亦然，除了第一幕的舞台上方懸掛著幾樣歷史劇的服裝要素——大皺領、蓬裙、黑禮帽、古典外套等物 [8]，四幕戲鮮少見到道地的 16 世紀歷史戲服。角色服裝基調走的是現代風，演員穿中性的黑色衣褲，上場後當眾更衣，化身為角色。塑造全戲氛圍的是音樂，主題樂聲出自海盜電影的配樂，氣勢磅礴，在每一幕的開頭和結尾響起。另外，有些場景也會配上相應或反諷的音樂，彌補視覺設計之不足。

四幕戲的氛圍各不相同，第一幕明擺著是即興排練的情境，演員坐在台上兩側等著上場表演；第二幕漸進入深沉的歷史劇，台上出現精心設計的畫面；第三幕則觸目皆是充氣道具，風格趨向戲謔，譏諷意味強烈；第四幕一反原劇的嘲諷、笑鬧氣息，竟流露死亡、肅穆的悲劇感，特別是在終場，整齣製作臻至形而上的境界。

1 追求幸福的主角

第一幕「幸福的朝聖者」（*Die Glückspilger*）由阿茲特（Thomas Arzt）執導，葛倫華德（Gernot Grünewald）負責改編。

1.1 排練中的戲

開場，兩名演員坐在台前的階梯上，拿著一張台詞，對著觀眾朗讀劇首的表演指示：舞台宜「體現一種臨時的氣氛，進行中，馬馬虎虎，不相連貫，用熱情即興演出」（663）。接著，身穿黑衣的墜落天使上場，她用力扯掉背後的翅膀。四位演員上台，兩兩站在她的身邊將她抱起；她頭向著觀眾，雙手平伸，頭低腳高，看似正在墜落中。攝影機同步拍下她臉上的驚慌表情，放大投影到後面的磚牆上，舞台暗場。

這個外加的開場過後，響起悲壯的配樂，接著傳來畫外音莊重地宣布劇

8　另有天使的翅膀。

名、副標題、作者、作品的時代背景和地理位置等資訊。舞台上空垂吊的各色戲服、配件往下降至表演區，演員一一上台，換穿戲服，坐在左右兩側。每個場景的地點由場上的角色直接道出，或由舞台兩側待命的演員讀出。場上排演的手段極簡，例如第三景普蘿艾絲和卡密爾隔著樹籬一同散步，就由兩位演員各自拿著小樹枝擋住對方示意。而此幕高潮的「巴塔薩盛宴」橋段則只用到一個盤子、一顆蘋果，旅店攻堅的實況全由兩側演員讀出，並包辦聲效。各場戲不同的氛圍由燈光、聲效、音樂、投影聯合營造、烘托。

　　演技方面，除了墜落天使和劇首的耶穌會神父以外，演員並沒有真正化身為劇中人，他們彷彿還在排練，仍在摸索劇情的樣子。比較特別的是黑女僕和中國僕人這兩個定型角色各由兩名演員合演：黑女人由兩個女演員同穿一條裙子出任，身體未塗黑，兩人齊聲道出台詞；中國人一角則拆分為中西各一，一名後腦紮長辮子，著藍外套、黑長褲，意示東方人，另一名則是金髮碧眼的洋人外型、西式裝扮，兩人共同或輪流道出台詞。分析他們的演技，只是動作多一點，並不特別搞笑。

　　第五景普蘿艾絲獻鞋的關鍵片段，舞台後方磚牆上投影聖母臉部畫像，女主角持鞋面對觀眾道出獻詞，此時傳出聖歌合唱聲，神聖之感油然而生。普蘿艾絲回身將鞋子掛在從舞台上空垂下的吊鉤上；她跪下祈禱，鞋冉冉升高。這隻鞋一直高掛舞台上空，直到第三幕告終，普蘿艾絲赴死，鞋子才掉下來。此外，發亮的小地球儀是貫穿第一幕的關鍵道具，放在右側舞台地板上，每每在重要時刻亮起，提示觀眾「天主的」（catholique）一字，其本義為「普世的」。

1.2 信仰與質疑

　　第一幕外加的文本由導演和劇作家合寫，原本每個角色都有插入的思緒，後因時間限制，演出只保留了少數片段，阿茲特定義其本質為「思想的碎片」（Gedankensplitter）、「思想的斷片」（Gedankensfetzen）、或

聯想（Assoziation），用作排戲時的「材料」（Material）[9]，期望能與原文撞擊出新火花。依其文類可分為兩種：其一是新寫的獨白，直接插入台詞之中，或附加於個別場景的結尾；其二是現成的禱詞（Litanei）或信條（Glaubensbekenntnis），由全體演員上台齊聲道出，形成歌隊。

解析演出文本結構：外加台詞首度出現在劇首的墜落天使序曲，其後在第五景獻鞋橋段後，加入歌隊道出的信條，墜落天使也再度登場吶喊；第六景西班牙國王插入擴張疆土的執念；第七景中國僕人插入對戀愛的想法，此景結束加入「朝聖者

圖1　一幕12景，守護天使和女主角。

的連禱」，為下一景羅德里格誤殺路易預埋伏筆[10]；第十景普蘿艾絲和繆齊克在海邊旅店邂逅後加了一段「海邊女人」的獨白；第12景守護天使照看女主角爬出深溝，墜落天使第三度登場。

由四名演員抬起身體，示意從天上墜落的黑天使，情緒激昂地說明自己為何扯掉翅膀，脫離大群天使，棄絕信仰，逃離神的領域。她眼神倔強，言詞挑釁，無懼外在風暴，準備放棄天堂，赤裸地掉到世間。她總結道：「墮落的天使，第一個人」，拖著疲累衰弱的身體，想追求自由快樂卻又恐懼孤獨無依，在天地間迷失了方向。女演員洋（Katja Jung）將這段「想像的悸

9　Arzt, "Schriftliches Interview", *op. cit.*

10　演出調換了原劇第八景（黑女僕和那不勒斯士官吵嘴）和第九景（羅德里格誤殺路易）的順序。

動」表達得劇力萬鈞[11]。介於人與神之間，天使盼望企及神，卻一再失足、墜落。這個序曲可謂人之寓言，預告了第一幕主題——女主角在天主教教條和個人愛慾之間的掙扎。

因此，獻鞋之後，天使再度現身，一方面感覺到自己的神性，且「愛戀中，自由自在，完完全全」，但卻又忘不了已經扯掉了翅膀，無法回到天上，顯得徬徨無依。到了第12景守護天使看著普蘿艾絲爬出深溝，墜落天使最後一度現身，就著舞台上方垂下的麥克風，要求神出面說明即將上演的私奔。麥克風陡然升起，天使喊道：「你留下，不能就這樣脫身」。隨後飾演羅德里格的史圖任貝格進場取下翅膀裝在背上，化身為女主角的守護天使。

上述新加的墜落天使序曲，引導觀眾體會到普蘿艾絲絕望的痛苦。導演認為這個新創角色透露神不存在，「可是對神的追隨恆存」[12]。《緞子鞋》談的是信仰，阿茲特指出這個主題的背面是懷疑：「越是深信不疑的人，可說是被強烈的疑問所糾纏」[13]。是以，與其聚焦劇中地理大發現時期的信仰主題，他反而更強調懷疑，這也正是現代人對宗教的普遍態度。

信仰和質疑互為表裡，這點最能反映在歌隊的信條和禱文部分，因為齊聲道出，更能發揮力量。所謂的信條，是在女主角獻鞋給聖母後，眾演員齊聲開口：「我相信神。聖父。全能之主。創世者。〔……〕我相信神。——還有教會。天主的，神聖的。現在始終是神聖的。過去始終是神聖的」，最後兩度宣示「我相信」永遠的真理，卻偏偏以疑問作結：「我提問。我相信？」猶如反駁前面的宣言。而「朝聖者的連禱」接在第七景終場，羅德里格和中國人正準備前去營救遇劫的聖雅各；這段描述耶穌受難的禱文特地用

11　*Der Seidene Schuh, 1. Tag: Die Glückspilger*, trans. Thomas Arzt, Unveröffentlichtes Manuskript, 2012. 下文出自第一幕的新編台詞均出自此草稿，不另外加註。

12　Arzt, "Schriftliches Interview", *op. cit.*

13　Thomas Arzt, "Einführung", Programmheft des 1. Tags: *Die Glückspilger*, Schauspilhaus Wien, 2012.

奧地利方言道出 [14]，強化了台詞所欲表達的悲憫之意。

1.3 各角色的心聲

　　從當代視角切入，劇中主角可視為「幸福的朝聖者」，他們一再跨越疆界尋找新世界，一心想擺脫神，卻反倒深陷物質世界的個人需索，難以自拔，處境兩難。這是這齣大製作的出發點——探討世俗化社會之可能性。編劇為多名角色新寫的台詞實為他們內心的獨白。

　　全體角色中以普蘿艾絲承受的壓力最大，海邊女人明白表露心聲，女演員脫下外衣，剩下紅內衣、白襯裙，以畫外音宣示：「我的身體是我的牢籠」，「沒有戰役可以動搖它——身體」，「只有死亡才能解放我」。她想說服自己擺脫肉體，成為自由的個體，「有自己的思想和決定，偏偏這只存在於飛逝的瞬間」。生活在階級分明的父權社會中，女性的肉體是眾人覬覦的目標；肉體不再是個體存在的實體標記，反倒淪為箝制個人的枷鎖。這段獨白補述了克羅岱爾女性角色普遍缺乏的身體。

　　至於羅德里格負傷陷入昏迷狀態所代言之「戰役中的男人」獨白，則直指假冒朝聖者的土匪／「歷險者」以神之名為搶奪黃金而殺人。這段台詞連結黃金和宗教主題，無關情慾。

　　配角部分的代言，西班牙國王（Max Mayer 飾）在第六景表示自己統轄的幅員遼闊無際，他的船艦為他運送教士和戰士去南美殖民地，再運回奇珍異寶；演員這時插入一段新寫台詞，強調在這個世上「西班牙無遠弗屆」，位於世界最中心。對國王而言，地球以他為中心，再無其他；置身其中，他就是世界。從中心望出去，其他地區就是邊緣；而要維持中心的安全，邊緣勢必外移，擴張乃無可避免之舉。他總結：西班牙是「擴張中的中心。我在世上無所不在」。這個直白的論點反映出 17 世紀西班牙在殖民主義所扮演的

14　這點承蒙 Jürgen Maehder 教授說明。

龍頭角色。另一方面，中國人插入的獨白則直指羅德里格心口不一，後者的台詞聽來高潔，其實滿載愛慾。整體而言，除了墜落天使序曲因激昂的表演張力與配樂造成震撼效果之外，其他幾段獨白言語直率，邏輯簡單，篇幅不長，立意激發觀眾重新思考原劇的思維。

　　第一幕演員還在摸索劇本，看似還在排練中，舞台演出呈現劇本的雛形，透露了編導的觀點：男女主角被視為追求幸福的朝聖者，心中對自己有更高的期許，為求自我實現而努力。

2 相連但相隔的心房

　　第二幕由胡貝（Mélanie Huber）執導，劇作家阿布雷希特（Jörg Albrecht）整理表演文本，改寫的幅度不大，比較是對原劇的當代詮釋，而非「干涉」或挑釁。有別於第一幕，胡貝導戲側重古典畫面構圖，手法中規中矩，戲仿的程度——其實源自於簡易的表演手段——不若其他幕那樣刻意。這一幕有聖雅各、雙重影、月亮這三個超凡的角色，用以闡述男女主角兩相分離的愛情觀，內容相當弔詭，阿布雷希特改換成現代指涉與比喻，替觀眾消化了文本。

2.1 消化原劇的複雜論述

　　戲開演，紅幕一拉開，觀眾看到上幕戲的磚牆空間，四條教堂的長椅分置左右兩邊，一個女人（Katja Jung 飾）坐在右邊的長椅上，臉轉過來面對觀眾；一道白光從舞台左上角直直照在她的上半身，有如一輪明月映照在身。她開口說：「這是我來的時刻」（777），再插入新台詞：「我要照亮。在這 13 個月亮的一年，我是第 13 個月亮。站在他們前面，既非男人也非女人，不是的，而是男人和女人〔……〕」[15]。戲回到原文，她安慰只能在十字

15　*Der Seidene Schuh, 2. Tag: Wo du nicht bist*, trans. Jörg Albrecht, Unveröffentlichtes

架上結合而傷心的男女主角。

　　「第 13 個月亮」指涉法斯賓達的電影《有 13 個月亮的一年》（*In einem Jahr mit 13 Monden*, 1978），主角是個生成女兒身的男子，阿布雷希特藉此對照克羅岱爾作品中壁壘分明的兩性分際，法斯賓達在片中同樣也探討無法滿足的情慾，旁及兩性互相傾軋的權力關係[16]。

　　演到此幕劇終，月亮再度現身，原劇的長篇論述幾乎全部省略，新寫的台詞以一幢隔成兩半的房子[17]，比喻心相連繫卻無法彼此接觸的一對戀人，又像是協同運作卻互相分隔的心室，心壁是必要的存在。「我們只不過是兩人之間的，距離：這就是我們」，「我想抓住你，卻永遠只能企及你不在的地方〔……〕，我永遠逃不出這煎熬的天堂」；「你不在的地方」（*Wo du nicht bist*）即為第二幕的新標題。這時，地上仍躺著上場戲倒在血泊（紅布）中的幾名歷險者，舞台表演意象強化了台詞的力量。阿布雷希特捨棄原劇似非而是的曲折論證，代之以清楚的意象──一幢分成兩半的房子、一個分成兩半的心房，明白指出距離之必要，確能令人立即抓到此幕的關鍵。

　　另一段補充上述月亮台詞的獨白不是雙重影的抱怨──洋洋灑灑的新加台詞反倒不如原文來得精簡有力，而是由聖雅各代言。本幕中的聖雅各同時主演「耐不住的傢伙」，上身赤裸，赤腳，身體塗銀[18]，戴墨鏡，拄著拐杖摸索前行。他在結尾轉述了男女主角的領悟：在一個慾望無法被安撫的時代，他們相遇只會毀掉對方。

　　自承難以干預克羅岱爾如洪水般的意象、巴洛克風的文筆，阿布雷希特轉而為當代觀眾消化劇中的愛情和宗教論述，他下筆的台詞本質比較接近引句（Exkurs），多半是延伸原文的意境，如為耐不住的傢伙加寫的部分，是

　　　Manuskript, 2012. 下文出自第二幕的加寫引文均出自此草稿，不另外加註。
16　Jörg Albrecht, "Schriftliches Interview", mit Yi-Yin Wu, am 01. Juni 2017.
17　指涉美國建築師 Gordon Matta-Clark 在新澤西州設計的一座房子，同上註。
18　應是代表月光映照在身之意，因他在夜空中發言。

為了說明劇意而非提出質疑。第十景繆齊克和那不勒斯總督相遇，也補充了繆齊克對「未來的期盼、等待」之語，使兩人的地位平等[19]。總計阿布雷希特在六處加了台詞。他另外調整了兩個場次的順序：一為最後一景的月亮，拆成上述頭尾兩個部分搬演；二為原劇第 12 景歷險者在南美森林敗退，調到下一景雙重影之後登台，更增夢幻色彩。

唯一一段語帶質疑的文本加在第一景「穿紅的」之後，此景描繪一群即將高舉耶穌旗幟、追隨羅德里格赴美洲尋金的騎士。阿布雷希特加寫的其實是段禱詞，指出凡人終將一死（Memento Mori），由在場的演員齊聲道出，目的應在與凡人追求黃金之虛妄希冀相互對照。禱詞中「不要告訴我們關於愛之事，／這個最大的不公平」，道出了這一幕的主題。

2.2 古典風的舞台畫面構圖

胡貝利用四張教堂長椅及大片紅布，配上切題的燈光和聲效，加上角色仿古典繪畫構圖的特定姿態與手勢，尤其是妙用投影，聰明地提示了第二幕的全部場景。這一幕中，四張教堂長椅始終在場上，前景燈光轉暗時，角色的身影放大映射在磚牆上，聖樂聲響起，營造出一種類教堂的莊嚴氣息，使觀眾依稀感受到天主教鼎盛時期的大時代氛圍。尤其在第一（卡第斯的裁縫店）、第三及第四（羅德里格母親的古堡）、第七（國王接見佩拉巨）四景中，宗教氣息濃厚，佩拉巨和普蘿艾絲上場甚至先下跪祈禱，更增身處教堂的觀感。

就古典構圖而言，第一景幾名騎士和裁縫全穿上歷史戲服，以黑、紅二色為主，頸間套大皺領，頭戴寬邊黑帽；他們立在場上的態勢、投射到後牆上的剪影，神似林布蘭的畫作。第三景一開場即傳出聖歌，翁諾莉雅坐在長

19　原劇中，這一景繆齊克因為是啟發那不勒斯總督聽到內心音樂的開導型人物，台詞較少。

圖2　二幕五景，那不勒斯總督和好友在羅馬郊外。

椅上，雙手合掌祈禱，胸前染血的羅德里格坐在母親腳前，佩拉巨和三位演員在翁諾莉雅身後或立或跪，雙手合掌，低頭禱告，神態虔誠。光線源自舞台前方，將場上的默禱畫面投射到後牆上，凸出眾人合禱的剪影構圖，猶如「聖母憐子」（Pietà）。第五景在羅馬郊外，那不勒斯總督與幾位朋友在郊外眺望興建中的聖彼得大教堂，台上全暗，大教堂的圓頂以黑白影像投射在磚牆上；在場角色分成兩組，分立在二樓觀眾席的左右兩側，隔空辯論宗教和美學的關係，最後響起鐘聲，宗教主題被放大處理。

　　海景的處理也頗見巧思：第八景羅德里格的船停滯在摩加多爾外海，演員從舞台上方拉下大片紅布蓋住場上的四張長椅，意示船帆；四名水手一字排開坐在台前的階梯上，身體一致向左輕輕搖晃，做出划槳的動作，齊聲吟唱「摩加多爾」，明確告知觀眾戲已演到此地，整個舞台都被當成船使用。

　　下一景羅德里格會見卡密爾，紅布往後拉，露出了四張長椅，場上頓時轉為密室（行刑室）。第十景那不勒斯總督和繆齊克深夜在森林巧遇，台上

紅布仍在，燈光轉暗，後牆投影森林影像，鳥鳴聲四起，兩人席地而坐，花瓣灑了一地，場面幻化為世外桃源。下一景雙重影，一位著黑衣的女演員一手抓住男主角，另一手抓住女主角，三人的身影投射在紅布上，變成三重影。接著續演原劇第 12 景，幾位歷險者逃出南美森林，不祥的紅色光束亮起，大塊紅布掉落地上。三位演員從地板下的陷阱門艱難地爬上台，身影投射到後牆變成張牙舞爪，台上不時傳出怪叫聲，氣氛詭譎，簡扼地傳遞了原文夢魘般的氣息。

　　第二幕表演較接近原作，改寫程度算是節制，只是「第 13 個月亮」的指涉未真正發揮作用，現代愛情的比喻（相連但相隔的心房等等）對比古典風的導演走向，產生了衝擊，激發觀眾思考今昔之別。表演上，演員逐漸進入角色。

3　戲仿化的第三幕

　　第三幕由艾德（Christine Eder）執導，希琳負責改編劇本，後者的知名度在這八人的編導群中最高，受到較多矚目。曾經改編過《正午的分界》，希琳相當欣賞克羅岱爾，坦承面對這齣周遊世界的靈魂之旅[20]，她「無話可說」，於是選擇用口語德文重寫第三幕。其中有兩景被大幅度改動：其一是刪除原來的第四景（三個摩加多爾的哨兵），代之以新編場景「牧神的午後」；其二是第五景巴拿馬一家旅店的老闆娘棒打變成傀儡的奧古斯特，挪用義大利裝置藝術家邦薇琴妮（Monica Bonvicini）的「籠子俱樂部」（Cage Club）意象。此外，自稱對天主教無感的希琳，大幅刪減第一景布拉格教堂中四位聖人和繆齊克的心靈「對話」。改編本為每一景都加了小標題，演出時雖未道出，但因精要地點出了改編的重點，有助讀者迅速掌握其旨趣。

20 "Einführung", programmheft des III. Tags: *Die Eroberung der Einsamkeit*, Schauspielhaus Wien, 2012.

3.1 從當代視角重寫劇本

希琳僅保留每一景的關鍵對白，捨棄宗教和政治論述，聚焦在男女主角的愛情故事上，用白話、俚語，甚至是庸俗的字彙重寫原來瑰麗的詩詞，力求語義清楚，摒除模稜兩可或似非而是之言。話說回來，符合當代人語境的台詞固然使觀眾容易入戲，卻嚴重窄化了原文的意境。尤其第十景普蘿艾絲對卡密爾說了三次「我不放棄羅德里格」（842），被改成「我要和羅德里格上床」[21]；導致原作近乎詭辯的層層論證失效，愛情淪為僅關乎肉慾的問題[22]，「征服孤獨」（*Die Eroberung der Einsamkeit*）——第三幕的新標題——反倒成為要事，男女主角原始的靈魂追求隨之降格。

開幕的布拉格教堂景題名為「失去的音樂」，意指懷孕的繆齊克將在人世傳播「音樂」——此字同時也隱喻「和諧」，此景的收場加了一句台詞——未來兒子將命名為「奧地利的璜」，作為第四幕劇情發展的伏筆。在這個開幕場景中，希琳僅擷取四位聖人論述的基本立場（17世紀混沌的政局、人之惰性等），略過了天主教會大舉鎮壓清教徒的血腥歷史[23]。視這一景的全部台詞為一體，希琳調換了不同角色間的發言。不僅如此，她還加入不少現代都會男女關係的速寫，但限於時間，導演只能保留退休老頭、妓女、年輕人、俱樂部等部分。在舞台上，開場的演員都穿黑色中性服裝，未按照原劇的人物設定照章扮演聖人，氣氛祥和；大腹便便的繆齊克洋溢初為人母的喜悅，希望透過將出世的兒子重現「失去的音樂」。

第一景作用有如序曲，演完後才響起四幕戲共用的雄壯配樂，畫外音

21 *Der Seidene Schuh, 3. Tag: Die Eroberung der Einsamkeit*, trans. Anja Hilling, Unveröffentlichtes Manuskript, 2012. 下文出自第三幕的加寫引文均出自此草稿，不另外加註。

22 Cf. Hans Haider, "Genuss im Verzicht", *Wiener Zeitung*, 3. November 2012.

23 參閱本書第12章「3 難以令人置信的幸福戀情」。

介紹演出的基本資訊、簡述前情。接著，一名演員出來介紹第三幕的劇情大勢，之後加演一個楔子：觀眾見到卡密爾和普蘿艾絲在紅帳篷中做愛的身影，女主角大叫羅德里格，這個加演的橋段說明了瑪麗七劍成為三人孩子的由來。之後，普蘿艾絲寫信向羅德里格求助，成為這一幕劇情的導火線。第二景，兩名荒唐學究搭船渡海到南美，題名為「混亂和法則」，內容涉及語言傳統和文法之為重，最後回到搶奪女主角「致羅德里格之信」的主要劇情。第三景阿爾馬格羅的殖民地農栽遭火焚，直接題名為「毀滅」。

最突兀的是第四景「牧神的午後」，希琳想像生前和克羅岱爾交好的詩人馬拉梅（Mallarmé）、哲學家柏格森（Henri Bergson）、音樂家德布西，以及克羅岱爾的姊姊──雕塑家卡蜜兒，一起聚在克羅岱爾於東京的外交官寓所花園[24]，閒聊創作、個人際遇、靈肉之爭等話題，克羅岱爾則待在後方的紅帳篷內用打字機寫劇本。其他三個男人散坐在人工草皮上，卡蜜兒躺在吊床裡，場上流瀉出〈牧神的午後序曲〉，氣氛既神祕又撩人，感官色彩濃郁，台詞的言下之意不言而喻。這一景提示了《緞子鞋》寫作時代的氛圍，台詞是印象派式寫法，角色間少見直接對答，談話的主題刻意散焦。

第五景「籠子俱樂部」瀰漫情色氣息，巴拿馬旅店老闆娘化身為俱樂部店長，奧古斯特並未淪為傀儡，而是一名打著赤膊上門找刺激的顧客；女店長從他身上強行搜走普蘿艾絲寫給男主角的求援信，回到原始的劇情線。第六景「2D」，伊莎貝兒鼓動丈夫拉米爾奪取羅德里格的權力，舞台上則改成兩人擺出姿態，讓一名畫家為他們畫肖像，故取名為「二度空間」[25]。第七景「拉薩路」（Lazarus），卡密爾將一顆念珠放在熟睡妻子的手中，標題暗示卡密爾一如等待重生（透過女主角之信仰）的拉薩路，有望回到天主的懷抱。第八景「肉體防衛」，普蘿艾絲在夢中和守護天使交心，原作複雜的愛

24　《緞子鞋》正是克羅岱爾於外交官生涯中在東京完稿的作品。
25　原劇中，拉米爾和伊莎貝兒的身體是畫在景片上，只有頭部從其上方露出來。

情、肉慾與超越之辯，被縮減為「防衛肉體」的俗世考慮。第九景「被遺忘的人」發生在巴拿馬總督府，提綱挈領地點出羅德里格念念不忘心上人，伊莎貝兒無法讓他轉念，只好拿出殺手鐧——女主角向他求援的信，促使他離開南美，前往北非救美。

第十景「條約」發生在摩加多爾，卡密爾和普蘿艾絲辯論愛情與信仰，前者的靈魂只能靠後者救贖，這個條件（Bedingung）是兩人協議的條約（Verträg），這是希琳的解讀，終場由普蘿艾絲直接向羅德里格提出。第 11 景「繞道」，羅德里格啟程解救愛人，他冠冕堂皇的告別演說不過是迂迴轉進的策略。第 12 景「等待」，眼見卡密爾被摩爾人打得落花流水，羅德里格在摩加多爾外海興奮地等著和朝思暮想的情人重逢。第 13 景男女主角唯一一次會面命名為「完成」（Vollendung），此標題下得很鄭重，台詞卻加得直截了當，羅德里格說：「我要和你生活。／擁有一個共同的住址」，臨了乾脆直言「我要和你上床」！

希琳的改寫本是四幕戲中最淺白易懂的一幕，舞台上歷史服裝退位，演員通通穿著現代服飾，全面從當代視角重演《緞子鞋》。

3.2 廉價的美學

除了第七景「拉薩路」、第八景女主角和天使夢中對話以外，第三幕的表演基調異常反諷，幾場發生在海上的戲甚至充斥廉價道具，和淺顯的改寫台詞很合拍。例如真正為這幕戲開場的第二景，奧古斯特教授和騎士費爾南乘船到南美，兩人划著充氣的小船，打赤膊，穿及膝黑短褲，手上拿著船槳做划水的動作，身邊是一棵充氣的椰子樹，舞台場面無異於漫畫，滑稽又誇張，反映出角色抱殘守缺之荒謬。類似的廉價美學也出現在第六景「2D」、第九景巴拿馬總督府、第 11 景墨西哥灣、第 12 景摩加多爾海域、以及第 13 景羅德里格的船艦上。

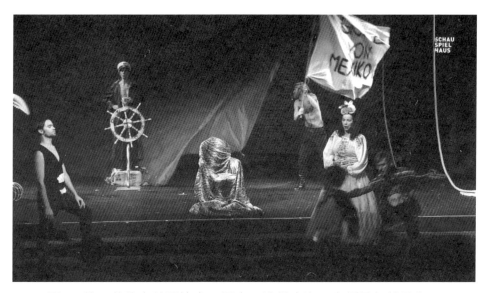

圖3　第三幕的南美風情畫，眾人正準備出海，右側是伊莎貝兒。

　　表演上，「二度空間」一景出現一個小樂團，熱情演奏墨西哥風的曲子，為伊莎貝兒和拉米爾的可笑爭執[26]營造鬧劇氣氛。至於巴拿馬總督府裡則煙霧繚繞，羅德里格打赤膊，癱坐在寶座中抽水煙，他的腳踩在身披獸皮地毯的下屬背上，一副土匪頭子模樣。第11景出海，場上響起雄壯的海盜歌聲，一海員揮動大旗，船長在後方掌舵，羅德里格驕傲地大談自己如何指揮12艘船翻越高山以開鑿運河，其明顯的情慾指涉[27]惹得拉米爾當場自慰！伊莎貝兒舉槍威脅羅德里格無效後，轉而槍殺自己，倒地身亡[28]！實際上，羅德里格和船員與其說是西班牙國王的特使，外表和行事反倒像是海盜。本幕大軸第13景，男主角為了接見普蘿艾絲，身披豹皮，坐下，腳踩在披獸皮的下

26　兩人爭論羅德里格比較愛他們之中的哪一位。

27　參閱本書第五章「1.2.3 開鑿巴拿馬地峽的隱情」。

28　此為舞台表演動作，劇本無此細節。

屬背上，身旁簇擁著海盜打扮的船員；這樣的開場氣勢已為男女主角的永別點染嘲弄的色彩。

一反第三幕的調侃氛圍，第三景「毀滅」則處理得很用力，意在批評西方的殖民政策。這場戲一開始，地上煙霧繚繞，有人躺在場上，傳出哭號聲，個性火爆的阿爾馬格羅實為男主角的反射；兩人同樣打赤膊，著黑長褲，羅德里格右臂戴黑手套，阿爾馬格羅則是左臂戴黑手套，兩人站在一起，簡直像是連體人。

3.3 潛伏的愛慾

右後舞台的一頂發亮紅帳篷貫穿了第三幕。第一景大教堂祈禱演完，紅帳篷透出淡淡紅光，卡密爾和普蘿艾絲就在裡面，透過影子可以看到他們正在做愛。自此，這頂帳篷不單出現在摩加多爾的場景中（第七、八、十景），也用在第四景「牧神的午後」、第九景巴拿馬總督府，其透紅的光線、隱蔽的空間，一再提醒觀眾第三幕的情慾主題。

其中，最富情慾觀感的無疑是第五景「籠子俱樂部」，出自邦薇琴妮的展演：巴拿馬的旅店變成一家現代俱樂部，幾個會員的手被銬在後景的欄杆上，女店主揮著長樹枝鞭擊地面，奧古斯特和其他會員隨著鞭擊聲而發出呻吟，上身赤裸的奧古斯特被打趴在地，女店主如願拿到了「致羅德里格之信」，整個過程處理得很情色。邦薇琴妮擅長結合性和建築空間以攻擊男性中心主義（phallocentrism），反思現代秩序和規則、性別與權力、監視及控制等觀念[29]。此景呼應開場簡扼提及的現代都會男女速寫及情色俱樂部。

《緞子鞋》第三幕從現代視角全面重寫，搬演手段戲仿化，看來像是廉價的歷險電影，帶著漫畫風，情慾色彩昭然，迥異於原作崇高的悲劇意境。

29　Jennifer Allen, "Portrait Monica Bonvicini", an interview, *Spike Art Quarterly*, no. 1, autumn 2004, accessed July 12, 2017, http://old.spikeart.at/en/a/magazin/back/ Portrait_Monica_Bonvicini.

唯一正經搬演的場景是普蘿艾絲和守護天使在夢中交心，場面溫馨動人；天使背著大翅膀，和女主角情同姊妹，沒用釣魚線控制她的行動，而是耐心開導。在 21 世紀情慾橫流的社會中，原劇男女主角堅貞的愛情淪為如何解決或「征服」孤獨的煩惱，發亮的紅帳篷再三點出這個主題，這是缺乏信仰或精神追求的俗世社會之難處，自我不易超越，演出無可避免地走上降格仿諷之途。

4 一則西方沒落的寓言

最後一幕是四幕戲中最嚴肅與悲劇性的一幕，徹底絕望的結局悖反了原劇的創作精神。改編本很晦澀，把發言權給了數名新創角色——兩名回教徒（「狐狼頭女子」、「黑女人」）和埃及職員，他們出現在新寫的開場及第四景中，對白超越時空，多重指涉埃及神話、伊斯蘭教規、東西方之別，話題跳躍進展，解讀不易。原劇三幕七景提到的一顆念珠化身為角色「珍珠」，現身在改編本末尾，可惜實際演出時，她的台詞被刪掉太多，反倒顯得蛇足。

《緞子鞋》的主要劇情線在全空的舞台上清楚發展，無半點曖昧的陰影，導演貝亞（Pedro Martin Beja）擅用燈光和音樂經營懾人的氣勢，有時則是低調戲弄（如西班牙海上宮廷場景），如此演到霧茫茫的黑暗終場，總算令觀眾感動。這一幕透過老英雄步向衰敗、死亡的故事，批評天主教會擴權之霸道，收尾利用埃及神話預言西方之沒落，整體風格儼如一齣神祕劇。

4.1 崔斯坦與伊索德

改編者弗兒克（Tine Rahel Völcker）刪除原作的第一景（四名快樂的漁夫）、第五景（拔河）以及第七景（狄耶戈返鄉），也省略了一群大臣和第二位女演員等角色。改編重點是重寫第一和第四景，加入古埃及背景、西方

對伊斯蘭社會的偏見，結果克羅岱爾之天主教信仰顯得霸道，宗教爭執以及繼之而起的戰爭遂不可能平息，世界終究會再陷入混沌。

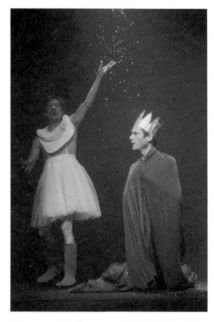

圖4　四幕九景，國王和首相在海上行宮。

開場，傳出華格納歌劇《崔斯坦與伊索德》（*Tristan und Isolde*）序曲，旋轉舞台上躺著普蘿艾絲。她看似在尋找什麼，攝影機拍下她的臉部表情，放大投影在後景的磚牆上，舞台兩側飄出陣陣煙霧，燈光幽暗，蘊釀幽祕的環境。第一景的兩個新角色以畫外音方式道出台詞，漁夫和公務員站在右舞台邊上，兩人臉上均無面光。在空空的場上／海上，漁夫說明一邊是「奧地利的璜」統率的艦隊，將要出航去攻打摩爾人和土耳其人，另一邊則是西班牙的無敵艦隊，這是第四幕的政治背景。兩人接著聊起開羅（作為抵抗基督教攻擊的堡壘）、木乃伊、「海洋是昇天的前室」[30]、溺死等話題，配樂突轉為夢幻風的音樂盒曲調。

對於讀過原作的觀眾來說，這個開場肯定令他們摸不著頭緒。暫且不論那些內容不相連貫的談話，單單以配樂《崔斯坦與伊索德》而言，克羅岱爾早就點名自己無法認同這齣「愛與死」的歌劇，因為其中只見慾望而無信仰[31]，根本不值一提。演出偏偏刻意引用，因為劇本對情慾避而不談。

30　*Der Seidene Schuh, 4. Tag: Das Boot der Millionen*, trans. T. Rahel Völcker, Unveröffentlichtes Manuskript, 2012. 下文出自第四幕的加寫台詞均出自此草稿，不另外加註。

31　克羅岱爾對這部歌劇的評價，參見 "Richard Wagner: Rêverie d'un poète français",

4.2 天主教與伊斯蘭教之對峙

第四幕戲最關鍵的新場景是第四景「萬年船」（*Das Boot der Millionen*）[32]，目的有二，一是凸顯天主教與回教世界的對峙，二是透過西班牙之沒落，暗示西方世界之沉淪。在天主教勢力方面，第三景瑪麗七劍和屠家女兩人划船出海，幻想如何去北非解救被俘的基督徒。一般演出此景都帶點童趣式的喜感，在這個改編版本中卻發生在漆黑的空台上，充滿威脅意味：屠家女持手電筒上台，不安的聲效四起，她滿臉驚懼，嚇到哭了出來。另一方面，瑪麗七劍則神氣地宣布反攻回教徒計畫，其暴力血腥的本質把屠家女又嚇得哭出聲來。

到了第四景，紅幕上播放了一段影片，出自古埃及文化的「狐狼頭女子」[33]是個戴狐狼頭面具、穿皮裘的貴婦，「黑女人」身穿土黃色長袍，頭部罩以細髮辮編織而成的面紗（niqab），只露出雙眼。畫面中的兩人站在旋轉舞台上，談及伊斯蘭社會對不守婦道女子執行投石酷刑[34]、西方世界對面紗的排斥、穆斯林一日五禱、伊斯蘭女性的情慾和社會地位、乃至於木乃伊的保存、埃及神話等等，話題快速跳躍，猶如不停跳接的鏡頭，觀眾應接不暇。這段錄像完全跳脫原來的劇情脈絡。

紅幕接著升起，台上陰暗，兩組人馬——狐狼頭女子與黑女人、瑪麗七劍和屠家女——在旋轉舞台上（意謂在海上）緊張對峙，相持不下。瑪麗七劍囂張地要求對方的船讓開，「這是我的海」，「馬上就會被阿拉伯和土耳其人的鮮血染紅」，聲音帶著恨意。更甚者，她還譏笑對方的宗教「可笑、不合道理」，只是「笨拙的魔法」，缺乏深刻、崇高或精神性的東西。另

Oeuvres en prose, op. cit., pp. 868-69。此外，第四幕開頭出現普蘿艾絲也很奇怪，她應該已經死於摩加多爾要塞的爆炸。

32　原文直譯為「百萬年之船」。

33　應指涉埃及死神阿努比斯（Anubis），是位狐狼頭男神，和製作木乃伊有關。

34　以亂石砸死受刑人。

外，瑪麗七劍的穿著和羅德里格如出一轍，間接透露演出對男主角的批評。

　　第九景在海上行宮，再度發生類似的衝突：西班牙國王面對習於政教合一的埃及漁夫，聲稱：「我們屬於世上最有教養的人民。我們是最高貴的血脈」！而漁夫的思考也同樣的便捷：「共產黨員基本上是回教徒，因為他們服從阿拉的律法，為了在世間實踐律法而奮鬥」。如此不合邏輯的簡便思考顯見是為了挑釁觀眾。

　　原劇宗教大戰由璜的船上傳來炮聲透露端倪，象徵天主教聯軍終將擊敗伊斯蘭大軍，然而在維也納劇院的舞台上卻無炮聲傳出，最後一句台詞「受囚的靈魂得到解脫」也沒道出，羅德里格僅微笑說「我的孩子得救了」（948），舞台燈光隨之全滅，後傳出陣陣市聲、交通聲，久久不散⋯⋯。換句話說，此劇的結局是永恆的黑夜，「萬年船」的新標題已給足了暗示，指的是古埃及太陽神的船，新編的第四景提及這個典故：每當夜晚來臨，這艘船會遭巨蟒阿波菲斯（Apophis）攻擊，世界墮入黑暗，混亂趁機而起，令人絕望，如此直到翌晨，太陽神才在眾神幫助下打敗阿波菲斯，光明與希望重回人世。日夜交戰以交替的神話隱含革命之意，沒想到在維也納改編版中，革命沒有發生[35]，萬年船回不了天上，世間陷入無盡的昏天黑地中。

4.3 主角之受難

　　終場戲暗藏雙重指涉，除古埃及太陽神話之外，還有耶穌受難。這要從前一景說起，在西班牙的海上行宮[36]，國王引誘羅德里格掉入統治英國的陷阱後，掀掉身上的紅披巾，露出只穿內褲的身體，他摘下金紙糊的王冠戴在男主角頭上；易言之，輸掉無敵艦隊之役的國王只剩下空殼，淪為戲子。而

35　Tine Rahel Völcker, "Schriftliches Interview", mit Yi-Yin Wu, am 05. September 2017.

36　演出對調原劇的第九（西班牙的海上行宮）及第十景（瑪麗七劍和屠家女游泳過海）。

頭戴紙王冠的羅德里格站在舞台中央，一束白光從上方直直照在身上，續演終場戲：他的衣服被粗魯地剝光，只剩黑色內褲，頭上的王冠遭反戴，拐杖被奪走，獨自站在光圈中，其他角色（兩名士兵、雷翁修士和拾荒修女）只聞其聲，不見其人，舞台畫面森嚴肅穆，明白指涉耶穌受難，氣氛壓迫、凝滯。場上僅見到受難者，有力凸顯表演的焦點。

　　脫離原作的設定，第四幕終場不見救贖，也就談不上重生的喜悅。相較於原劇結局樂觀期待天主教盛世的來臨，貝亞和弗兒克則悲觀地逆轉埃及神話，默示西方文明之沒落、衰亡，救世主平白犧牲，無補於世。這點直指西方現代社會面臨的精神危機。

　　從「幸福的朝聖者」、「你不在的地方」、「征服孤獨」到「萬年船」，維也納劇院製作的《緞子鞋》旨在和經典對話，經由一群青壯年戲劇工作者之解讀和搬演，使一般大眾能夠再度親炙經典。兩位戲劇顧問[37]為這次馬拉松演出精心準備資料，包括對殖民主義、天主教和情慾、愛情、西班牙黃金時代、天使、克羅岱爾、歷險者、伊斯蘭教等相關議題，各家理論齊備[38]。這齣實驗性質濃厚的大戲，很像是為德語觀眾接觸克羅岱爾而準備的跳板。四幕戲從當代視角理解作品，有時看似簡化議題，實則是為了挑戰觀眾固有的思維。和巴赫曼犀利的政治解讀相較，維也納版的前三組編導對本劇的政治宗教議題關注有限；即使如第四幕加入了今日伊斯蘭社會的角色，藉以和克羅岱爾普世的天主教思維抗衡，沒料到終場卻轉引古埃及神話做結，令人錯愕之際，也可感受到年輕演出人員對時局憂心忡忡。

　　確實，今日世局險峻，這齣和《緞子鞋》對話的製作別具一格，引人深思。

37　Brigitte Auer 負責第一和第三幕，Constanze Kargl 負責第二和第四幕。

38　包括 Martin Heidegger, Jean-Luc Nancy, Slavoj Zizek, Alain Badiou, Jürgen Osterhammel 等大家。

第14章　探索巨作的深諦

> 「當你注視一座宏偉的建築、大教堂，你不一定要一次就看到全部面向，你選擇一個拍張相片的角度，或者是最好的構圖、一個最能接受光線的角度，或其他的考量，總之，能傳達你對作品最完整的想法。」
>
> ——克羅岱爾[1]

博大精深的《緞子鞋》以奧祕著稱，尤其是主題——愛慾和信仰之弔詭關係——歷來有許多詮釋[2]，至今仍莫衷一是，每位導演均需對此主題表態，或依循作者的看法，或勇於提出批評，讓觀眾體會到此力作之複雜，不同於一般。

論及舞台表演的作用，以發明複調編劇揚名的當代法國劇作家維納韋爾（Michel Vinaver）曾言：一個文本的真理存在於眾多演出的差距中[3]，這也就是說，一齣劇的真理須經由不同演出人員演繹方得以透露端倪，對於這部廿世紀的「人世戲劇」而言更是如此。這點首先涉及是否全本演出之權衡，其次是劇作詮釋和搬演的方式，二者為一體兩面。

從巴黎首演以來，本書分析的其他「全本」演出其實都曾刪減過內容，

1　Claudel, *Mémoires improvisés, op. cit.*, p. 317.

2　參閱本書第三章注釋 41。

3　Vinaver, "Michel Vinaver et ses metteurs en scène", entretien avec Joseph Danan, *Du théâtre: A brûle-pourpoint, rencontre avec Michel Vinaver*, hors-série, no. 15, novembre 2003, p. 11.

維德志版就少了二幕一景。奧力維爾・皮首度在法國演出全部場景,不過對照舞台演出和原作劇本,會發現皮版省略台詞的數量其實遠多於維德志版[4]。加拿大學者韋伯－卡芙麗虛教授是克羅岱爾專家,她指出本劇有些段落的節奏太慢,若不處理,勢將拖慢整場演出,再說有些段落的意義過於費解,不可能要求現場觀眾即時消化領略[5]。她的看法反映了多數導演面對此巨作不得不予以刪減的決定。

實際分析每齣製作刪改之處,最能看出表演的走向。這其中,維德志未演二幕一景「穿紅的」相當令人不解。這一景中,幾名欲追隨男主角赴南美闖天下的騎士笑鬧中抒發了對未來的私心,揭穿西班牙和天主教會高舉上帝名號以擴張勢力版圖、搜括黃金的事實,二者即使血洗南美也在所不惜,這應該是一個左派導演會想大做文章的場景。

從夏佑國家劇院製作的現實面考量,這部傳奇全長已超過十個小時,在巴黎演出時,週間場次分成三個晚上(一二幕、三幕、四幕),週末則一天演完四幕,皆須考量觀眾的接受度;週末場次尚需考慮看完戲之後的交通問題。何況想要演出二幕一景,需要加聘演員,以及更多的排練時間,但劇組預算已經超支,排戲時間也早就嚴重不足。

從內容看,二幕一景和 12 景有點類似,這兩景的差別在於赴南美的前後,12 景交代幾位瀕臨崩潰的「歷險者」從南美森林撤退。這一景正好接在

4 維德志版省略的部分如下:一幕七景羅德里格和中國僕人的部分對話(700)、四幕二景和日本畫家論畫、漫談鼻子和氣的部分(872, 874,羅德里格用繩子綁住剪影雷阿爾的鼻子,為它充氣,使其還原為人)。其他刪改多數和舞台布景無法配合有關,例如三幕七景,卡密爾應該對普蘿艾絲的侍女說:「打開帷幔」(810),因舞台上無幛幔而刪詞;或如三幕一景,聖德尼斯在教堂內,應加入一個插入句以形容聖尼古拉教堂的設置:「——一無旁人,唯有這高高在上左右排列的空格使人聯想有什麼見不著的人隱藏其中——」(787),因演出是空台而省略。

5 Weber-Caflisch, "Ils ont osé représenter *Le Soulier de satin*", *op. cit.*, p. 128.

11 景，羅德里格密會卡密爾之後決定遠征南美，一旦立即透露在南美傳福音／淘金的實況（12 景），觀眾對照起來看會很有力。準此，若要在第一景和 12 景之間擇一排演，後景成為多數導演的選擇。而且，「穿紅的」一景作為第二幕開幕也顯得突兀，不如用接下來第二景「耐不住的傢伙」，因為正可跟一幕一景的報幕者互相對照，更適合當第二幕的開場。

　　韋伯－卡芙麗盧教授推論，對維德志而言，要排演如鄂蘭（Hannah Arendt）所言之「平凡的邪惡」（banalité du mal）是件可怕的事；但其實若看過維德志導演的《五十萬軍人塚》（*Tombeau pour cinq cent mille soldats*, Guyotat）就能明白他早已處理過這個主題[6]。再從結構上看，第二幕的開場戲像是個歌隊景，場上角色在「穿紅的」這個主調上口出狂言，彼此唱和，講的是殘殺異教徒一事，說話者卻不以為意，劇中又缺乏相對的平衡論述，如二幕五景有三幕一景作為對照（那不勒斯總督推崇天主教美學，而其夫人繆齊克在教堂中和四位聖人「對話」，披露了宗教戰爭的殘酷），對觀眾而言意義不大。因為這些高呼天主之名、訴諸血腥暴力手段搶奪黃金之詞要能發揮效力，先決條件是劇中論及之天主教義需涵蓋全體人類，而非有的國家（如異教國家）理當遭剝削或踐踏，換句話說需有配套的論述，否則易被輕鬆帶過，反而得不償失[7]。

6　維德志導演《五十萬軍人塚》一戲，參閱楊莉莉，《法國戲劇導演安端·維德志 1970 年代》，前引書，頁 183-84。

7　Weber-Caflisch, "*Le Soulier de satin*, utopie et critique du monde moderne: Les Conquistadores, le trouveur de quinquina et le capitaliste", *Bulletin de la Société Paul Claudel*, no. 185, 2014, consulté en ligne le 17 novembre 2014 à l'adresse: http://www.paul-claudel.net/bulletin/bulletin-de-la-societe-paul-claudel-n%C2%B0185#art2. 她言之有理，在李曹執導的薩爾茲堡版本中便出現這種情形，參閱本書第 11 章「2.2 獨重戲劇性」倒數第二段。原劇三幕八景守護天使在女主角夢中宣示羅德里格將在亞洲肩負的使命（825），確實暴露了克羅岱爾的種族歧視。

　　上述理由都是維德志未排演二幕一景的可能推論，尤其他 1987 年排練《緞子鞋》時對演出所需時間一直相當焦慮，這是確切的事實[8]。

　　針對演出是否能夠將《緞子鞋》文本完整搬上舞台，克羅岱爾本人心裡有數，他也幽默地將自作比喻為大教堂，認為觀眾不必期待一次就能看盡所有面向，演出人員不如選一個最適合的透視觀點，完整展現對此劇的想法便足矣。

　　這點和文本詮釋密切相關，里克爾（Paul Ricoeur）指出其關鍵：「並非要去尋找藏在文本字裡行間的書寫用意，而是尾隨意義的動作趨向其所指涉〔……〕，在文本之前敞開其指涉的範疇。詮釋，意即重新沉思建立於人與世界之間的論述」[9]。從表演的觀點看，維德志指出演戲總是離不開歷史、策略、論戰與現實考量[10]，這也就是說，文本的詮釋會隨著時空改變，任何新製作都立意和當下的觀眾溝通；一齣戲始終是為了特定時空的觀眾而做的，詮釋是永不結束的歷程。

　　除了詮釋內容以外，搬演這齣「保羅·克羅岱爾的即席回憶錄」[11]本身就是一大挑戰。知名的《世界報》（Le Monde）劇評古爾諾（Michel Cournot）曾在評論維德志執導的《緞子鞋》時極力讚美：「戲劇、詩的頂峰，一種魔力。當劇場是這麼宏偉，這麼美。這是畢生都在其中〔……〕，而神如果存在，那麼整個創世／創作（Création）亦然。」[12]這些讚語適用本書論及的每一齣《緞子鞋》製作，它們都是每位導演畢生心血的結晶。此詩劇是如此

8　如今西方觀眾雖比較能接受超長時間的演出，不過多數導演依然必須為此大傷腦筋。

9　"Signe et sens", *Encyclopaedia Universalis*, 1990.

10　Vitez, *Le Théâtre des idées, op. cit.*, p. 268.

11　Recoing, *Journal de bord, op. cit.*, p. 24，此詞指涉克羅岱爾的訪談回憶錄《即席回憶》（*Mémoires improvisés*）。

12　"Dieu a la mémoire longue", *Le Monde*, 14 juillet 1987.

龐大，如此深刻，導演非得竭力以赴、施展全部本事不可，所成就的皆可謂
「遺囑式作品」（oeuvre testamentaire），意即畢生代表作。誠然，本書所論
的製作均不同程度地標示了男女主角從「熱情」邁向「受難」的人生行程，
每齣製作的重點卻各不相同。

巴侯於 1943 年率先將這部困難的宏偉作品搬上舞台，光是這點便值得
讚揚，後人方知這部超長篇詩劇是可以演的。這個首演版結合新鮮的表演手
段、優美的詩詞、一流的演員、以及音樂家洪內格編創的悅耳音樂，演出空
前成功。於今看來，和克羅岱爾緊密合作的巴侯照著劇本演，未真正闡釋
《緞子鞋》，沒標示自己的觀點，這方面曾拍過《緞子鞋》電影版的葡萄牙
大導演奧利維拉（Manoel de Oliveira）曾言：詮釋並非改變作品，不是在其
意義之上加入自己的觀點，而是深入作品，了解其意，盡可能地喜歡作品，
包括作者的複雜和整體性 [13]，可謂道出了巴侯的心聲。他在戰時困難重重的製
作條件下無疑達到了目標。

西德電視台推出的迷你影集（1965）及李曹個人執導的第三版《緞子
鞋》（1985）也可視為「服務」原著脈絡的製作。前者在改編為電視影集時
不免大量刪詞，改動原作的戲劇本質，以符合愛情歷史電視劇的寫真要求，
但導演成功再現原劇豪華盛大的歷史場面，老牌演員表現到位，角色形象立
體，有力地傳達出主角放棄俗世幸福，追求更高精神目標的主題。李曹第三
度執導的薩爾茲堡版本則無處不洋溢戲劇性，演出過程生動活潑，幽默風
趣，在懷舊氛圍中搬演了男女主角犧牲奉獻的愛情故事。只不過因側重表演
的戲劇性，難免使觀眾忽略劇情真正的核心。整體而言，這兩齣高水平的製
作著實發揮了普及劇本的功用，讓人感受到原作的魅力。

從當代的導演標準來看，巴黎夏佑劇院推出的全本演出（1987），應該

13　Oliveira et Sobel, "Claudel et Méliès", *op. cit.*, p. 51. 他所拍攝的《緞子鞋》電
　　影，便是這個詮釋立場的實踐。

是第一齣最接近克羅岱爾原劇規模的製作，也是第一齣展現導演觀點的作品。維德志高明之處就是利用作品原來的戲劇化層面，以系列嘉年華化手段洩露《緞子鞋》之真相，手法卻又和文本一樣的委婉縝密，藉之傳達作者矛盾地期望戀情能在不為人知的情況下長存人間，這齣自傳化的戲劇於是成為詩人生平的幻想化演出。全場表演論述嚴謹，首尾一貫，在此劇至今的全部演出中為最，禁得起符號學的分析。對維德志這齣生平大戲最大的批評，在於見不到原作厚實的宗教背景，克羅岱爾形同缺席[14]，但其實克羅岱爾可說是這齣大戲中唯一的角色，本書在第二部已充分剖析。

隨著維德志謝世，新生代導演崛起，他們的作風和上一代截然不同：面對劇本不作興強勢詮釋，取而代之的是和文本的直接接觸，運用深具動感的表演手法，將書面詩詞轉化成動態場域，凸顯台詞和舞台設計的物質性（matérialité）[15]，皮、巴赫曼和維也納劇院的製作均印證這些傾向。

皮版（2003）可說是至今為止最為發揚天主教輝煌面的《緞子鞋》，熱烈擁抱天主教的導演在戲劇性層面上大展身手，三幕終場的黃金畫面震撼視覺，在全黑的舞台背景中，光輝燦爛，搭配紅色從熱情到犧牲的多重喻意，強力表達了具使命感的愛情。可惜的是演出論點僅點到為止[16]，例如大金球所欲表達的全球化夢想即難以為繼。年輕的表演團隊展現了狂熱、巴洛克、青春騷動，洋溢活力，尤其是胡鬧場景排演得古怪荒唐[17]，看似與主要劇情脫

14　Pierre Marcabru, "Un Absent: Claudel", *Le Figaro*, 11 juillet 1987.

15　參閱楊莉莉，《新世代的法國戲劇導演》，前引書，頁 14。

16　韋伯－卡芙麗虛批評皮版演出過於美麗、過於巴洛克，未能發展為更清楚的表演意旨，參見其 "Ils ont osé représenter *Le Soulier de satin*", *op. cit.*, pp. 129-30。話說回來，皮這一代的青壯導演，其實並不追求對劇作的深刻批評，參閱楊莉莉，《新世代的法國戲劇導演》，前引書，頁 17-21。

17　Pierre Marcabru, "Les Dangers de la mégalomanie", *Le Figaro*, 13 juillet 1987，這篇劇評其實是在批評維德志版演出太過於抽象與理智，缺乏劇評者認為搬演此劇的這些先決要素，恰好在皮版演出裡成為重點。

節，觀眾無不爆笑，演出藉此臻至抒情的境界，一如克羅岱爾的希冀。

　　在德語劇場養成的巴赫曼於瑞士巴塞爾劇院的製作（2003）則既能呈現原劇格局，又能展露新世紀的視角，未被詮釋傳統所綁架，表演徹底新人耳目，最令人驚豔。全戲在特別搭建的「總體劇場」進行，呼應劇本的「完全戲劇」格局，引領觀眾實地參與主角的人生之旅，除利用多樣化劇種的表演傳統之外，更大膽改變表演情境，援引今昔熱門的論述、電影、畫作、熱賣商品以延伸並加強批判的力道：從卅年戰爭到今日的宗教衝突，從基督教基本教義派到當前的伊斯蘭基本教義派，從為天主而戰到 21 世紀的反恐戰爭，從 16 世紀不可一世的西班牙國王到美國的小布希總統，從天主到薩德侯爵，從追求靈魂到滿足肉慾，從小我到寰宇，洋洋灑灑，指涉之廣令人大開眼界，完美具現了「人世戲劇」的恢宏格局。劇評整體肯定巴塞爾劇院的製作水平，特別是演員表現酣暢淋漓最得稱讚，唯有對導演指涉太廣，未按照原劇設定的時空排演略有微辭，畢竟此劇已近廿年未登上德語國家的舞台，理應優先再現克羅岱爾原始創作構想。

　　九年後（2012），維也納劇院推出的《緞子鞋》旨在和經典對話，邀請一群青壯年戲劇工作者從現代視角理解原作，鼓勵他們介入克羅岱爾的文本，注入他們的觀點，企圖領悟劇中弔詭的愛情論述。四組編導從「幸福的朝聖者」、「你不在的地方」、「征服孤獨」到「萬年船」，各自表明闡發的立場，著重從現代俗世的觀點去接近原作。遺憾的是，俗世有其侷限，精神層次的追求無法用世俗眼光看待，第四幕「萬年船」乃一反原劇，大舉指涉東西方神話以預言西方之沒落。另一方面，男主角為了實現終極目標，心態從積極、退讓、沉淪，演到嚴厲與黑暗的最後一幕，達到了昇華的境界。四幕戲風格從即興、古典、戲仿進展到悲劇，年輕演員逐漸熟悉角色，漸漸入戲，縱使詩詞經過大幅度改寫，扮演克羅岱爾的角色對年輕演員絕非易事，劇院可能因而將這部「克羅岱爾馬拉松」大製作定位在實驗演出的格

局。

　　當代這類廣開解讀劇本之門的演出，印證了巴維斯（Patrice Pavis）的看法：「詮釋是開啟文本的方法與途徑」[18]，唯有透過不斷反思與表演，經典方能歷久彌新。對於勇於挑戰父執輩的新世代導演而言，《緞子鞋》應是一部內容和形式均具有莫大吸引力的曠世傑作，尤其是精神空虛成為當代人的共同問題，宗教議題屢屢成為今日國際紛爭的源頭，突破表演窠臼又是新世代導演的首要目標，新世紀實可期待更多的舞台演出。

18　參閱楊莉莉，〈巴維斯「排練華語新創劇本之理論與實踐工作坊」記要與省思〉，前引文，頁227。

附錄：《緞子鞋》分景摘要

全劇發生在「16 世紀末的西班牙，如果不是在 17 世紀初的話」。

第一幕

第 1 景　報幕人（Annocier）介紹劇情發生在赤道以南的大西洋海面上，一名耶穌會神父在海上遇難，他的身體綁在船桅上，臨終前，為他的兄弟羅德里格（Rodrigue）祈禱，願天主使弟弟了解到渴望的真諦，回到主的懷抱。

第 2 景　西班牙老法官佩拉巨（Pélage）宅第的花園，凌晨，他央請老友巴塔薩（Balthazar）護送自己年輕的妻子普蘿艾絲（Prouhèze）到一家濱海的旅店等他，兩人再一起返回非洲的總督府。他自己必須先去山裡處理臨終表姊六個女兒的婚事，其中一個是巴塔薩曾心儀的對象——繆齊克（Musique）。

第 3 景　同一個花園的另一端，正午，佩拉巨的表弟——卡密爾（Camille）來向普蘿艾絲道別，邀她共赴非洲的摩加多爾（Mogador）展開新生。

第 4 景　城裡的一棟房子，受到兄長——騎士費爾南（Fernand）——嚴密監控，伊莎貝兒（Isabel）隔著鐵窗告知情人路易（Luis）：隔天她將作為女嬪陪著聖母到卡斯提耶（Castille）去接受聖第亞哥（Santiago）的致意；路易可帶著朋友，趁月黑風高從狹路上劫走自己。

第 5 景　佩拉巨宅第的花園，入夜，旅隊整裝待發，普蘿艾絲向巴塔薩透露，自己已去信情人羅德里格，請他到自己將投宿的旅店會合。臨

行前，她脫下自己腳上穿的一隻緞子鞋放到聖母的手中，祈求聖母用一隻手揪住自己的心，另一隻手握住她的腳，使她無法奔向情人。

第 6 景　西班牙宮廷，國王和掌璽大臣討論統治新領地南美洲的人選，決定指派羅德里格前往，並即刻派人尋找他的下落。

第 7 景　一路逃避國王的人馬，羅德里格和中國僕人深夜停在卡斯提耶的荒野休息。羅德里格透露自己崇高的愛情，卻遭中國僕人揭穿他的肉慾。兩人的對話被遇劫的朝聖隊打斷。

第 8 景　濱海的旅店旁，普蘿艾絲的黑女僕指責一那不勒斯士官騙走首飾，士官則高興地表示自己剛救了一個逃婚的少女——繆齊克，騙後者說那不勒斯總督在夢中看到她，派他來找人。

第 9 景　卡斯提耶的荒野，費爾南感謝羅德里格出手相救，朝聖隊方能逃過一劫。不過羅德里格也在刺死路易後身受重傷，被送往母親翁諾莉雅（Honoria）的古堡療傷。

第 10 景　濱海旅店的花園，普蘿艾絲巧遇繆齊克，彼此抒發各自的愛情觀，前者悲情，後者則充滿夢幻的期待。

第 11 景　濱海旅店附近，黑女僕月下裸舞，作法鞏固自己和那不勒斯士官的關係。中國僕人通知黑女僕：羅德里格受到重傷，佩拉巨的手下正四處找尋繆齊克，旅店將會遭到襲擊，普蘿艾絲可趁機逃走，和羅德里格會合。

第 12 景　圍繞旅店的深溝，半夜，守護天使陪伴奮力爬出深溝以奔向羅德里格的普蘿艾絲。

第 13 景　遭圍攻的旅店，巴塔薩防守的策略不合邏輯，引發他的旗手質疑。

第 14 景　承前景，中國僕人被帶來旅店，巴塔薩威脅他唱歌，並在炮火的威脅下，欣賞自己吩咐準備的盛宴。遠方繆齊克、黑女僕和那不勒斯

士官同搭一艘揚著紅帆的小船準備逃到義大利，巴塔薩則死於來犯士兵的槍下。

第二幕

第 1 景　卡第斯（Cadix）一家裁縫店，吉爾（Gil）和幾名騎士等著量身裁製鮮紅色制服，以追隨羅德里格赴南美打天下（尋金）。

第 2 景　「耐不住的傢伙」（L'Irrépressible）衝上舞台指揮工作人員換景，簡介劇情：瀕死的羅德里格由母親照料，普蘿艾絲也逃到這裡，但未要求見情人。

第 3 景　翁諾莉雅古堡的會客廳，佩拉巨和她討論普蘿艾絲的婚外情，要求見妻子一面。

第 4 景　古堡內的另一個房間，佩拉巨向普蘿艾絲曉以大義：為她的心上人著想，她應該離開，前往摩加多爾接管卡密爾攻下的要塞。

第 5 景　羅馬郊外，那不勒斯總督和幾位好友遠眺興建中的聖彼得大教堂，一邊討論教會的任務、巴洛克藝術之為用以及魯本斯（Rubens）的畫作。

第 6 景　繁星滿天，聖雅各從天上看到羅德里格的船緊追載著普蘿艾絲前往摩加多爾的船。

第 7 景　西班牙王宮，國王接受佩拉巨的建議，讓普蘿艾絲自己決定是否續留非洲，且派羅德里格送親筆信函至摩加多爾。

第 8 景　深夜，摩加多爾外海上，羅德里格船上的主桅折斷（遭普蘿艾絲下令炮擊）。海上無風，船動彈不得，他暴跳如雷，船長試圖安撫他。海風再度吹起，漂來一塊「聖第亞哥號」的殘骸，他的哥哥（劇首的耶穌會神父）就是搭這艘船赴新大陸傳教。

第 9 景　摩加多爾要塞，羅德里格的船不斷接近，卡密爾向普蘿艾絲介紹炮台設施，兩人較量彼此的權力。

第 10 景　西西里島的森林，入夜，從海難中生還的繆齊克，奇蹟似地遇到她夢寐以求的白馬王子——那不勒斯總督，她引導他傾聽自己內心神聖的音樂。

第 11 景　摩加多爾要塞中的行刑室，卡密爾轉告羅德里格，普蘿艾絲決定留在非洲，羅德里格無法接受，呼喚心上人求她現身。卡密爾提點情敵：他的心底還有一個美洲在呼喚他。

第 12 景　南美原始森林，幾名「歷險者」（bandeirante）：古斯曼（Gusman）、歐索里歐（Ozorio）、佩拉多（Peraldo）、蕾梅蒂歐絲（Remedios）高舉著十字架，揮舞長劍，口吐亂言。他們找寶藏找到精疲力竭，神智渙散，可是每個人都有回不去舊大陸的理由。

第 13 景　羅德里格和普蘿艾絲深夜在摩加多爾堡壘互擁形成的「雙重影」，敘述這對情人如何於月下相遇、互相擁抱結為一體，並控訴兩人將它永遠留在牆上後揚長而去。

第 14 景　見證雙重影之成形，月亮對從此兩相分離的男女主角個別喊話；傷心的普蘿艾絲了解到自己只能和心上人在十字架上結合，而羅德里格則意識到情人已為自己打開天堂，可嘆只開了片刻。

第三幕

過了十年，佩拉巨已亡，普蘿艾絲改嫁皈依伊斯蘭教的卡密爾，羅德里格則前往南美任總督。

第 1 景　那不勒斯總督在布拉格附近的白山大敗新教大軍，但殘酷的戰爭卻使他懷孕的妻子繆齊克受到驚嚇。一冬日黃昏，她在布拉格的聖尼

古拉教堂憂心忡忡地為歐洲和肚子裡的孩子（「奧地利的璜」）
祈禱。教堂壁柱上的四位聖人——聖尼古拉、聖博尼法斯（St.
Boniface）、雅典的聖德尼斯（St. Denys）——逐一為聖戰辯護，措
辭嚴厲，第四位聖隨心所欲（St. Adlibitum）則唱誦自己心中永恆的
玫瑰。

第 2 景　一艘駛向南美洲的船，薩拉曼卡（Salamanque）大學教授奧古斯特
　　　　（Auguste）被國王派去新大陸規範西班牙語，他和費爾南抨擊他們
　　　　的國語在海外被誤用的種種情形，並肯定傳統之為重。聽到費爾南
　　　　擁有普蘿艾絲十年前寫給羅德里格的求援信，奧古斯特向他索取，
　　　　以作為和南美總督談判個人升遷的籌碼。

第 3 景　停在南美洲奧里諾科（Orénoque）河上的一艘船，羅德里格作為西
　　　　班牙統治南美的總督，下令燒毀叛變副官阿爾馬格羅（Almagro）的
　　　　大片農作物，並徵調他的奴隸去開挖巴拿馬運河，甚至威脅要取他
　　　　性命；不過後來沒有殺他，而是派他去征服南美的底端。

第 4 景　摩加多爾要塞的巡視道，月下，三個小兵偷偷議論卡密爾正在刑求
　　　　曾幫助普蘿艾絲奪權的塞巴斯提安（Sébastien），他看來是凶多吉
　　　　少，因為卡密爾已娶了普蘿艾絲。

第 5 景　巴拿馬一家旅店，中了普蘿艾絲「致羅德里格之信」的詛咒，奧古
　　　　斯特教授橫死，身體蛻變為傀儡。為了安全取得，旅店老闆娘用棒
　　　　子猛打傀儡，信總算掉了出來。

第 6 景　成為羅德里格情婦的伊莎貝兒，和先生拉米爾（Ramire）各站在自
　　　　己坐姿肖像的後面，只露出頭部。伊莎貝兒慫恿先生奪取羅德里格
　　　　的位置，她因此需要那封普蘿艾絲的求援信。說巧不巧，這封信正
　　　　好就掉了下來！

第 7 景　摩加多爾海邊的帳篷，普蘿艾絲熟睡，卡密爾將一顆她遺失的念珠
　　　　放在她伸出的手中。

第 8 景　承前景，入夢，普蘿艾絲的守護天使啟示她：要拯救情人，她必須
　　　　超越肉體以變成一顆指引他的明星；為使情人了解何謂渴望，她將
　　　　成為神的誘餌。

第 9 景　巴拿馬總督府，伊莎貝兒將普蘿艾絲的求救信交給秘書羅迪拉
　　　　（Rodilard），並唱歌撩起羅德里格對心上人的思念。歷經十年，這
　　　　封早已成為傳奇的信總算交到羅德里格手中。

第 10 景　摩加多爾海邊的帳篷，卡密爾知道自己並未完全擁有妻子；羅德里
　　　　格總在她的心上，甚至於他和普蘿艾絲生的女兒還更像是羅德里格
　　　　的。夫妻兩人辯論神學，卡密爾企圖逃離天主，表現很強硬。到了
　　　　最後，他卻不得不懇求妻子放棄羅德里格，這是他的靈魂得救的唯
　　　　一途徑。

第 11 景　墨西哥灣，西班牙船隊正準備出航返回歐洲。在統帥的艉樓上，羅
　　　　德里格向屬下熱情敘述自己開鑿巴拿馬運河的豐功偉業，他此時非
　　　　得回去舊大陸面見國王不可。沒有人相信羅德里格的說詞，只有無
　　　　比敬愛他的拉米爾因為不希望他離開而戳破他的謊言，結果被迫提
　　　　早離場。

第 12 景　兩個月後，船隊抵達摩加多爾海域，羅德里格和船長看到要塞遭受
　　　　摩爾人猛烈進攻，又聽聞卡密爾的部下正在醞釀叛變，羅德里格樂
　　　　得等看情敵垮台。突然間，有一艘小船駛向他們，上面坐著卡密爾
　　　　的談判代表——一個女人，她帶著一個孩子。

第 13 景　羅德里格船艦的艉樓上，普蘿艾絲將孩子瑪麗七劍（Marie des
　　　　Sept-Epées）交給他，選擇回到卡密爾身邊。為了不讓摩加多爾落
　　　　入摩爾人手中，卡密爾和她準備半夜引爆要塞，同歸於盡。羅德里
　　　　格傾訴對她的真情，提醒後者曾對自己承諾的愛情。普蘿艾絲則要
　　　　求羅德里格放棄兩人在世間的愛情，以開放心胸接受神聖的喜樂。
　　　　羅德里格苦求無效，絕望地放手讓她離去。

第四幕

　　這幕戲全發生在巴利阿里群島（Iles Baléares）一帶的海上。普蘿艾絲身亡後又過了許多年，羅德里格當了十年美洲總督後失去國王的寵信，被派到菲律賓，後在跟日本人的戰爭中失去了一條腿。他在一位日本畫家的協助下成為專畫聖人肖像的畫家，作品製成版畫大量銷售。瑪麗七劍已長成少女。

第 1 景　四名漁夫阿爾科切特（Alcochete）、包格提洛斯（Bogotillos）、馬爾脫皮婁（Maltropillo）和曼賈卡瓦羅（Mangiacavallo）注意到海面上出現滿載著秘魯金銀財寶的西班牙船隊、「奧地利的璜」率領將攻打土耳其的艦隊、西班牙為攻打英格蘭之「無敵艦隊」補充軍需的船隊，第二位西班牙國王也帶著大臣住在海上行宮，還有行船賣畫的羅德里格。四名漁夫和一個小男生費利克斯（Charles Félix）擠在一艘小船上，快樂地海釣一樣神祕的東西（藝術珍品、「冷女人」或美酒？），同時議論羅德里格奇詭的聖人版畫。

第 2 景　羅德里格的船上，他口述腦中的聖像畫面，由日本畫家替他畫出來。國王派來的特使──剪影雷阿爾（Mendez Leal）則被擱在一邊，直到羅德里格幫它充氣，它才變成人，沒料想到他居然大肆批評羅德里格不守成規的畫風。

第 3 景　海上一葉扁舟，瑪麗七劍和屠家女（Bouchère）划船，瑪麗夢想出發去完成亡母的遺願──解放囚禁在非洲的基督徒；奧地利的璜已請她加入對抗土耳其人的戰役，她準備為他獻出生命。

第 4 景　西班牙的海上行宮，第二位國王透過羅德里格之前致贈的水晶骷髏頭，看到無敵艦隊遭到殲滅，正當此時，卻有人興奮地跑來通報西班牙海軍大捷的假消息。朝中無人願意前往英國統治新領地，國王

　　　　　　想到羅德里格，乃聯合一位女演員扮演剛逃出英格蘭監獄的瑪麗王后，由信仰天主教的她出面懇求羅德里格拯救她的國家免於新教迫害。

第 5 景　兩名荒謬的研究員伊努魯斯（Hinnulus）和比丹斯（Bidince）為了尋找一件說不清楚的寶物，各自率領漁夫在海上進行拔河比賽。

第 6 景　在戲院的化妝室裡，一名女演員興奮地化妝，正準備主演英國女王，沒想到場上卻出現另一位女演員搶了她的角色！紅幕升起，第二位女演員坐在羅德里格的船上，依照他的指示畫聖像，一邊力勸老英雄隨她赴英，他未置可否。

第 7 景　一艘駛向馬悠卡（Majorque）的破船，一事無成的征服者（conquistador）狄耶戈・羅德里格茲（Diégo Rodriguez）老來落魄返鄉。沒想到他的舊情人奧絲特杰齊兒（Austrégésile）不僅忠貞地等他回來，且成功代他經營家產，使他成為馬悠卡的首富！

第 8 景　羅德里格的船上，瑪麗七劍苦勸老羅德里格再赴北非，解救被俘的教徒。然而此時的羅德里格更關心瑪麗王后，認為眼前要務應是促進世界和平。

第 9 景　西班牙的海上行宮，群臣悲悼無敵艦隊一敗塗地。但國王依然召羅德里格前來，存心愚弄他，要他發表統治英格蘭的計畫。不知情的羅德里格深信只要開放新大陸，與英國共享一切資源，歐洲各國均可互蒙其利，世界即可太平。他這番大話成為王廷的笑話。

第 10 景　滿月。為了加入璜的艦隊一同掃蕩回教徒，瑪麗七劍和屠家女在大海中奮力游泳，正當瑪麗七劍快樂地感覺到自己和天下信徒結為一體時，屠家女卻溺水而亡。

第 11 景　同一晚，一艘船上，兩名士兵嘲笑因叛國罪被貶為奴隸的羅德里格，並展讀瑪麗七劍寫給他的信。全身被五花大綁的羅德里格仰望

繁星，俯視大海，突感心靈解脫。一士兵惡意提起附近有人淹死，羅德里格擔心女兒安危，又想起失去的普蘿艾絲，不禁心情激動，幸得雷翁（Léon）修士撫慰。一拾荒修女上船要求捐獻，兩名士兵將老英雄連同一堆破銅爛鐵便宜賣給了她。這時傳來炮聲，通報瑪麗七劍已順利搭上璜的船艦，他們即將出發討伐回教徒。雷翁修士道出最後一句台詞：「受囚的靈魂得到解脫」，劇終。

參考書目

克羅岱爾作品與書信集

Claudel, Paul. 1965. *Oeuvres en prose*, éd. Jacques Petit et Charles Galpérine. Paris, Gallimard, Bibliothèque de la Pléiade.

_____. 1965-1967. *Théâtre*, 2 vols., éd. Jacques Madaule et Jacques Petit. Paris, Gallimard, Bibliothèque de la Pléiade.

_____. 1966. *Mes idées sur le théâtre*. Paris, Gallimard.

_____. 1967. *Oeuvre poétique*, éd. Jacques Petit. Paris, Gallimard, Bibliothèque de la Pléiade.

_____. 1968-1969. *Journal*, 2 vols., éd. François Varillon et Jacques Petit. Paris, Gallimard, Bibliothèque de la Pléiade.

_____. 1969. *Mémoires improvisés*, propos recueillis par Jean Amrouche. Paris, Gallimard, coll. Idées.

_____. 1972. *La Quatrième journée du Soulier de satin*, éd. Michel Autrand et Jean-Noël Segrestaa. Paris, Bordas, coll. Univers des Lettres.

_____. 2017. *Lettres à Ysé*, texte établi, présenté et annoté par Gérald Antoine, dir. Jean-Yves Tadié. Paris, Gallimard.

_____。2010。《正午的分界：克洛岱爾劇作選》，余中先譯。長春，吉林出版。

《緞子鞋》的德、英與中文譯本

Albrecht, Jörg, trans. 2012. *Der Seidene Schuh, 2. Tag: Wo du nicht bist.* Unveröffentlichtes Manuskript.

Arzt, Thomas, trans. 2012. *Der Seidene Schuh, 1. Tag: Die Glückspilger.* Unveröffentlichtes Manuskript.

Balthasar, Hans Urs von, trans. 1959. *Der Seidene Schuh, oder, Das Schlimmste trifft nicht immer ein.* Salzburg, Otto Müller.

Hilling, Anja, trans. 2012. *Der Seidene Schuh, 3. Tag: Die Eroberung der*

Einsamkeit. Unveröffentlichtes Manuskript.

Meier, Herbert, trans. 2003. *Der Seidene Schuh*. Freiburg, Johannes.

O'Connor, Fr. John, trans. 1945. *The Satin Slipper; or, The Worst is Not the Surest*. New York, Sheed & Ward.

Völcker, Tine Rahel, trans. 2012. *Der Seidene Schuh, 4. Tag: Das Boot der Millionen*. Unveröffentlichtes Manuskript.

余中先譯。2012。《緞子鞋》。長春,吉林出版。

克羅岱爾、《正午的分界》與《緞子鞋》

Abirached, Robert. 1978. *La Crise du personnage dans le théâtre moderne*. Paris, Grasset, coll. Tel.

Alexandre-Bergues; Alexandre, Didier, éd. 2002. *Le Dramatique et le lyrique dans l'écriture poétique et théâtrale des XIX^e et XX^e siècles*. Actes du colloque de juin 1998 à l'Université d'Avignon. Besançon, Presses universitaires franc-comtoises.

Antoine, Gérald. 1975. "Parabole d'Animus et d'Anima: Pour faire mieux comprendre certaines oeuvres de Paul Claudel", *Mélanges de littérature française offerts à Monsieur René Pintard*. Strasbourg / Paris, Centre de philologie et de littératures romanes de l'Université de Strasbourg / Klincksieck, pp. 705-23.

Autrand, Michel. 1968. "Les Enigmes de la Quatrième Journée du *Soulier de satin*", *Revue d'histoire du théâtre: Paul Claudel (1868-1968)*, no. 79, juillet-septembre, pp. 309-24.

_____. 1987. *Le Soulier de satin: étude dramaturgique*. Paris, Honoré Champion.

_____. 1987. *Le Dramaturge et ses personnages dans Le Soulier de satin de Paul Claudel*, Archives des lettres modernes 229, série Paul Claudel, no. 15. Paris, Lettres modernes.

Balthasar, Hans Urs von. 2002. *Le Soulier de satin*, trad. Genia Català. Genève, Ad Solem.

Beaumont, Ernest. 1954. *The Theme of Beatrice in the Plays of Claudel*. London,

Rockliff.

Bernard, Raymond. 1966. "La Description de la mer dans *Partage de midi* et *Le Soulier de satin*", *La Revue des lettres modernes*, série Paul Claudel, 3, nos. 134-36, pp. 39-48.

Borreli, Guy. 1968. "Don Rodrigue peintre ou la vocation manquée", *Revue d'histoire du théâtre: Paul Claudel (1868-1968)*, no. 79, juillet-septembre, pp. 337-46.

Brethenoux, Michel. 1972. "L'Espace dans *Le Soulier de satin*", *La Revue des lettres modernes*, série Paul Claudel, 9, nos. 130-34, pp. 33-66.

Brunel, Pierre. 1964. *Le Soulier de satin devant la critique: Dilemme et controverses*. Lettres modernes, "Situation" 6. Paris, Minard.

_____. 1985. "*Partage de midi* et le mythe de Tristan", *La Revue des lettres modernes*, série Paul Claudel, 14, nos. 747-52, pp. 193-221.

_____; Ubersfeld, Anne, éd. 1988. *La Dramaturgie claudélienne*. Paris, Klincksieck.

_____, éd. 1997. *Claudel et l'Europe: Actes du colloque de la Sorbonne*, 2 décembre 1995. Lausanne, L'Age d'Homme.

_____; et al. 1998. *Ecritures claudéliennes: Actes du colloque de Besançon*, 27-28 mai 1994. Lausanne ／ Besançon, L'Age d'Homme ／ Centre de recherches Jacques-Petit.

_____; Daniel, Yvan, dir. 2013. *Paul Claudel en Chine*. Rennes, Presses universitaires de Rennes.

Bulletin de la Société Paul Claudel: Le Soulier de satin 1943-1980, numéro spécial, no. 79, 1980.

Buovolo, Huguette. 1972. "A propos d'une analyse structurale de la Quatrième Journée", *La Revue des lettres modernes*, série Paul Claudel 9, nos. 310-14, pp. 67-88.

Cahiers de l'Herne: Paul Claudel, 1997.

Cahiers Renaud-Barrault: L'Intégrale du Soulier de satin, no. 100, 1980.

Cattaui, Georges. 1961. "Burlesque et baroque chez Claudel", *Critique*, no. 166, mars, pp. 196-215.

_____; Madaule, Jacques, dir. 1969. *Entretiens sur Paul Claudel*. Paris, Mouton, La

344

Haye.

Cerny, Vaclav. 1970. "Le 'Baroquisme' dans *Le Soulier de satin*", *Revue de littérature comparée*, no. 44, octobre-décembre, pp. 472-98.

Courribet, André. s. d. *Le Sacré dans Le Soulier de satin de Paul Claudel*. s. l., s. n.

Daniel, Yvan. 2003. *Paul Claudel et l'Empire du Milieu*. Paris, Les Indes Savantes.

Dethurens, Pascal. 1996. *Claudel et l'avènement de la modernité: Création littéraire et culture européenne dans l'oeuvre théâtrale de Claudel*. Besançon, Presses universitaires de Franche-Comté.

_____. 1997. "Claudel, un poète au coeur de l'Europe: La Scène capitale dans *Le Soulier de satin*", *Claudel et l'Europe: Actes du colloque de la Sorbonne*, 2 décembre 1995, éd. Pierre Brunel. Lausanne, L'Age d'Homme, pp. 73-128.

Espiau de la Maëstre, André. 1973. *Le Rêve dans la pensée et l'oeuvre de Paul Claudel*, Archives des lettres modernes 148, série Paul Claudel, no. 10. Paris, Lettres modernes.

Farabet, René. 1960. *Le Jeu de l'acteur dans le théâtre de Claudel*. Paris, M. J. Minard.

Fleury, Raphaèle. 2012. *Paul Claudel et les spectacles populaires: Le Paradoxe du pantin*. Paris, Classiques Garnier.

Forkey, Leo O. 1959. "A Baroque 'Moment' in the French Contemporary Theater", *Journal of Aesthetics and Art Criticism*, vol. 18, no. 1, September, pp. 80-89.

Freilich, Joan Sherman. 1973. *Paul Claudel's Le Soulier de satin: A Stylistic, Structuralist, and Psychoanalytic Interpretation*. Toronto, University of Toronto Press.

Gadoffre, Gilbert. 1968. *Cahiers Paul Claudel: Claudel et l'univers chinois*, no. 8, Paris, Gallimard.

Garbagnati, Lucile, dir. 2003. *Au théâtre aujourd'hui. Pourquoi Claudel?* "Coulisses", hors série, no. 2, Besançon, Presses universitaires franc-comtoises.

Guyard, Marius-François. 1997. "L'Europe du *Soulier de satin*", *Claudel et l'Europe: Actes du colloque de la Sorbonne*, 2 décembre 1995, éd. Pierre

Brunel. Lausanne, L'Age d'Homme, pp. 129-37.

Henriot, Jacques. 1972. "Le Thème de la quête dans *Le Soulier de satin*", *La Revue des lettres modernes*, série Paul Claudel, 9, nos. 310-14, pp. 89-116.

Houriez, Jacques. 1987. *La Bible et le sacré dans Le Soulier de satin de Paul Claudel*, Archives des lettres modernes 228, série Paul Claudel, no. 15. Paris, Lettres modernes.

Hue, Bernard. 1978. "Claudel et la peinture orientale", *La Revue des lettres modernes*, série Paul Claudel, 12, nos. 501-15, pp. 55-80.

_____. 2005. *Rêve et réalité dans le Soulier de satin*. Rennes, Presses universitaires de Rennes.

Imbs, Paul. 1944. "Etude sur la syntaxe du *Soulier de satin* de Paul Claudel", *Le Français moderne*, octobre, pp. 243-79.

Kaës, Emmanuelle. 2011. *Paul Claudel et la langue*. Paris, Classiques Garnier.

Kempf, Jean-Pierre. 1966. "Le Boiteux: Turelure, Rodrigue, Rimbaud, Jacob", *La Revue des lettres modernes*, série Paul Claudel, 3, nos. 134-36, pp.107-09.

Kucera, Martin. 2013. *La Mise en scène des pièces de Paul Claudel en France et dans le monde (1912-2012)*. Olomouc, Tchècque, thèse consultée en ligne le 2 janvier 2015 à l'adresse: https://www. paul-claudel.net/sites/default/ files/file/pdf/misesenscenes/claudel-dans-le-monde.pdf.

Kurimura, Michio. 1978. *La Communion des saints dans l'oeuvre de Paul Claudel*. Tokyo, Ed. France-Tosho.

Labriolle, Jacqueline de. 1966. "Le Thème de la rose dans l'oeuvre de Paul Claudel", *La Revue des lettres modernes*, série Paul Claudel, 3, nos. 134-36, pp. 65-103.

Landry, Jean-Noël. 1972. "Chronologie et temps dans *Le Soulier de satin*", *La Revue des lettres modernes*, série Paul Claudel, 9, nos. 310-14, pp. 7-31.

Lescourret, Marie-Anne. 2003. *Claudel*. Paris, Flammarion.

Lioure, Michel. 1968. "Claudel et la notion du drame", *Revue d'histoire du théâtre: Paul Claudel (1868-1968)*, no. 79, juillet-septembre, pp. 325-36.

_____. 1971. *L'Esthétique dramatique de Paul Claudel*. Paris, Armand Colin.

_____. 1978. "Claudel et la critique d'art", *La Revue des lettres modernes*, série

Paul Claudel, 12, nos. 510-15, pp. 7-34.

_____. 1987. "*Le Soulier de satin*, fête nautique ou saynète marine?", *Le Journal du Théâtre National de Chaillot*, nos. 35-36, septembre-novembre, p.108.

_____. 2001. *Claudeliana*. Clermont-Ferrand, Presses universitaires Blaise-Pascal.

Madaule, Jacques. 1956. *Claudel dramaturge*. Paris, L'Arche.

_____. 1964. *Le Drame de Paul Claudel*. Paris, Desclée de Brouwer.

Malicet, Michel. 1971. "La Scène de transe", *La Revue des lettres modernes*, série Paul Claudel, 8, nos. 271-75, pp. 69-117.

_____. 1974. "La Peur de la femme dans *Le Soulier de satin*", *La Revue des lettres modernes*, série Paul Claudel, 11, nos. 391-97, pp. 119-87.

_____. 1978-79. *Lecture psychanalytique de l'oeuvre de Claudel*, 3 vols. Paris, Les Belles Lettres.

Mazzega, Anne-Marie. 1967. "Une Parabole historique: *Le Soulier de satin*", *La Revue des lettres modernes*, série Paul Claudel, 4, nos. 150-52, pp. 43-59.

Mercier-Campiche, Marianne. 1968. *Le Théâtre de Claudel ou la puissance du grief et de la passion*. Paris, J. J. Pauvert.

Millet-Gérard, Dominique. 1985. "Animus et anima: mythe et parabole", *La Revue des lettres modernes*, série Paul Claudel, 14, nos. 747-52, pp. 65-91.

_____. 1997. *Formes baroques dans Le Soulier de satin: Etude d'esthétique spirituelle*. Paris, Honoré Champion.

Nishino, Ayako. 2013. *Paul Claudel, le nô et la synthèse des arts*. Paris, Classiques Garnier.

Petit, Jacques. 1960. "Essai d'analyse de situation du burlesque claudélien", *Cahiers Paul Claudel*, vol. II, Paris, Gallimard, pp. 155-84.

_____. 1968. "*Le Soulier de satin*, 'somme' claudélienne", *La Revue des lettres modernes*, série Paul Claudel, 5, nos. 180-82, pp. 101-11.

_____. 1970. "Le Décor nocturne", *La Revue des lettres modernes*, série Paul Claudel, 7, nos. 245-48, pp. 7-24.

_____. 1971. "Claudel et le double — esquisse d'une problématique", *La Revue des lettres modernes*, série Paul Claudel, 8, nos. 271-75, pp. 7-31.

_____. 1971. *Claudel et l'usurpateur*. Paris, Desclée de Brouwer.

_____. 1972. "Les Jeux du double dans *Le Soulier de satin*", *La Revue des lettres modernes*, série Paul Claudel, 9, nos. 310-14, pp. 117-38.

_____. 1972. *Pour une explication du Soulier de satin*, Archives des lettres modernes, no. 58, 2ème éd. augmentée.

_____. 1974. "Les Images dans *Le Soulier de satin*", *La Revue des lettres modernes*, série Paul Claudel, 11, nos. 391-97, pp. 7-118.

_____. 1975. *Le Pain dur de Paul Claudel: Introduction, fragments inédits, variantes et notes*. Annales littéraires de l'Université de Besançon, 170. Paris, Les Belles Lettres.

_____. 1976. "La 'Polyphonie' dans *Le Soulier de satin*", *Bulletin de la société Paul Claudel*, no. 64, pp. 10-12.

Prédal, René. 1990. "*Le Soulier de satin* de Manoel de Oliveira: Une Lecture cinématographique du texte de Claudel", *Recherches et travaux*, no. 38, pp. 197-210.

Regnault, François. 1986. "Sur la diction de Claudel", *Théâtre/public*, no. 69, mai, pp. 37-38.

_____. 1989. *Le Théâtre et la mer (autour du Soulier de satin)*. Paris, Imprimerie Nationale.

Revue d'histoire du théâtre: Paul Claudel (1868-1968), no. 79, juillet-septembre 1968.

_____*: Paul Claudel*, no. 150, avril-juin 1986.

Robichez, Jacques. 1967. "L'Esthétique du désordre dans le théâtre de Paul Claudel", *Le Théâtre moderne depuis la seconde guerre mondiale*, vol. II. Paris, C.N.R.S., pp. 17-27.

Rosa, Guy. 1988. "Le Lieu et l'heure du *Soulier de satin*", *La Dramaturgie claudélienne*, éd. Pierre Brunel et Anne Ubersfeld. Paris, Klincksieck, pp. 43-63.

Rousset, Jean. 1954. *La Littérature de l'âge baroque en France. Circé et le Paon*. Paris, José Corti.

_____. 1967. *Forme et signification*. Paris, José Corti.

Segrestaa, Jean-Noël. 1968. "Quelques réflexions sur le burlesque dans le théâtre de

Claudel", *Revue d'histoire du théâtre: Paul Claudel (1868-1968)*, no. 79, juillet-septembre, pp. 289-308.

_____. 1968. "Regards sur la composition du *Soulier de satin*", *La Revue des lettres modernes*, série Paul Claudel, 5, nos. 180-82, pp. 59-81.

Théâtre en Europe, no.13, avril 1987.

Trepanier, Estelle. 1962. "L'Hispanisme dans le théâtre de Paul Claudel", *Revue de littérature comparée*, XXXVI, juillet-septembre, pp. 386-403.

Tricaud, Marie Louise. 1967. *Le Baroque dans le théâtre de Paul Claudel*. Genève, Librairie Droz.

Ubersfeld, Anne. 1981. *Claudel: Autobiographie et histoire: Partage de Midi*. Paris, Temps actuels.

_____. 1987. "*Le Soulier de satin*: La Frontière de l'univers", *Alternatives théâtrales*, no. 28, décembre, pp. 4-11.

_____. 1988. "Rodrigue et les saintes icônes", *La Dramaturgie claudélienne*, éd. Pierre Brunel et Anne Ubersfeld. Paris, Klincksieck, pp. 65-77.

Vachon, André. 1965. *Le Temps et l'espace dans l'oeuvre de Paul Claudel*. Paris, Seuil.

Varillon, François. 1959. "Repères pour l'étude du symbolisme de la porte dans l'oeuvre de Paul Claudel", *Cahiers Paul Claudel*, no. 1, Paris, Gallimard, pp. 185-220.

Watanabé, Moriaki. 1976. "L'Espace et le jeu dans le drame claudélien", *Travail théâtral*, no. 23, pp. 92-97.

_____. 1987. "Quelqu'un arrive: Claudel et le Nô", *Théâtre en Europe*, no. 13, avril, pp. 26-30.

Watson, Harold. 1972. "Fire and Water. Love and Death in *Le Soulier de satin*", *The French Review*, vol. 45, no. 5, April, pp. 971-79.

Weber-Caflisch, Antoinette. 1985. *La Scène et l'image, le régime de la figure dans Le Soulier de satin*. Paris, Les Belles Lettres.

_____. 1985. "*Partage de midi*: Mythe et autobiographie", *La Revue des lettres modernes*, série Paul Claudel, 14, nos. 747-52, pp. 7-29.

_____. 1986. *Dramaturgie et poésie: Essais sur le texte et l'écriture du Soulier de*

satin. Paris, Les Belles Lettres.

_____. 1997. "*Partage de midi* ou l'autobiographie au théâtre", *Cahiers de l'Herne: Paul Claudel*, pp. 240-60.

_____. 1997. "Ecritures à l'oeuvre: L'Exemple du *Soulier de satin*", *Ecritures claudéliennes: Actes du colloque de Besançon*, 27-28 mai 1994. Lausanne ／ Besançon, L'Age d'Homme ／ Centre de recherches Jacques-Petit, pp. 177-201.

_____. 2003. "Ils ont osé représenter *Le Soulier de satin*", *Au théâtre aujourd'hui. Pourquoi Claudel?* dir. Lucile Garbagnati, "Coulisses", hors série, no. 2, Besançon, Presses universitaires franc-comtoises, pp. 112-31.

_____. 2014. "*Le Soulier de satin*, utopie et critique du monde moderne: Les Conquistadores, le trouveur de quinquina et le capitaliste", *Bulletin de la Société Paul Claudel*, no. 185, consulté en ligne le 17 novembre 2014 à l'adresse: http://www.paul-claudel.net/bulletin/bulletin-de-la-societe-paul-claudel-n%C2%B0185#art2.

德蕾絲‧穆爾勒瓦（Thérèse Mourlevat）著。2015。《克洛岱爾的迷情：羅薩麗‧希博爾－利爾斯卡的一生》，蔡若明、苗柔柔譯。長春，吉林出版。

維德志、《正午的分界》和《緞子鞋》演出

Acteurs, nos. 79-80, mai-juin 1990.

L'Art du théâtre: Antoine Vitez à Chaillot, no. 10, 1989.

Banu, Georges, éd. 1989. *Yannis Kokkos: Le Scénographe et le héron*. Arles, Actes Sud.

Bulletin de la société Paul Claudel: Hommage à Antoine Vitez, no. 200, 4ᵉ trimestre, décembre 2010.

Europe: Antoine Vitez, nos. 854-855, juin-juillet 2000.

Leblanc, Alain. 1975. "A Marigny: Claudel", *Comédie-Française*, no. 43, novembre, pp. 14-17.

Lendemains, 17. Jahrgang, Heft 65, 1992.

Léonardini, Jean-Pierre. 1990. *Profils perdus d'Antoine Vitez*. Paris, Messidor.

350

Recoing, Eloi. 1991. *Journal de bord: Le Soulier de satin, Paul Claudel, Antoine Vitez*. Paris, Le Monde Editions.

Ubersfeld, Anne. 1994. *Antoine Vitez: Metteur en scène et poète*. Paris, Edition des Quatre-Vents.

Vitez, Antoine.

_____; Ubersfeld, Anne. 1975. "On peut faire théâtre de tout", *France Nouvelle*, 15 décembre, pp. 29-30.

_____; Belloin, Gérard. 1977. "Le Théâtre, ça sert à ne pas être la vie", *France Nouvelle*, no. 1635, 15 mars, pp. 41-47.

_____; Kraemer, Jacques; Petitjean, André. 1977. "Lectures des classiques", *Pratiques*, nos. 15/16, juillet, pp. 44-52.

_____; Copfermann, Emile. 1981. *De Chaillot à Chaillot*. Paris, Hachette.

_____; Temkine, Raymonde. 1982. "Un Langage naturel", *Europe*, no. 635, mars, pp. 39-43.

_____; Curmi, André. 1985. "Une Entente", *Théâtre/public*, nos. 64-65, juillet-octobre, pp. 25-28.

_____; Mambrino, Jean. 1987. "Le Vrai journal de Claudel", *Théâtre en Europe*, no. 13, avril, pp. 6-11.

_____; Sadowska-Guillon, Irène. 1987. "Antoine Vitez: Le Cantique de la rose", *Acteurs*, nos. 49-50, juin-juillet, pp. 8-11.

_____; Friedel, Christine; Gresh, Sylviane. 1987. "Faire parler les pierres...", *Révolution*, 10 juillet.

_____; Lebrun, Jean. 1987. "Vitez aux sources de l'utopie claudélienne", *La Croix*, 13 novembre.

_____; Lefebvre, Paul. 1988. "L'Obsession de la mémoire: Entretien avec Antoine Vitez", *Jeu*, no. 46, pp. 8-16.

_____. 1991. *Le Théâtre des idées*, éd. Georges Banu et Danièle Sallenave. Paris, Gallimard.

_____. 1995. *Ecrits sur le théâtre, 3: La Scène 1975-1983*, éd. Nathalie Léger. Paris, P.O.L.

_____. 1997. *Ecrits sur le théâtre, 4: La Scène 1983-1990*, éd. Nathalie Léger.

Paris, P.O.L.

_____. 2010. "Les Mises en scène du théâtre de Claudel. Choix de correspondances", *Bulletin de la société Paul Claudel: Hommage à Antoine Vitez*, no. 200, 4ᵉ trimestre, décembre, pp. 6-23.

《緞子鞋》其他演出

Albrecht, Jörg. 2017. "Schriftliches Interview", mit Yi-Yin Wu, am 01. Juni.

Andersen, Margret, éd. 1965. *Claudel et l'Allemagne*, Cahier canadien Claudel, 3. Ottawa, Editions de l'Université d'Ottawa.

Arzt, Thomas. 2017. "Schriftliches Interview", mit Yi-Yin Wu, am 24. Mai.

Autrand, Michel; Segrestaa, Jean-Noël. 2003. "*Le Soulier de satin* à Orléans. Rêveries d'un spectateur à deux cravates", *Bulletin de la Société Paul Claudel*, no. 170, juin, pp. 53-58.

Bachmann, Stefan. 2003. " 'Wenn, dann den ganzen Exzess' ", Interview mit Frank Zimmermann, *Der Sonntag*, 16. März.

_____. 2003. " 'Mein Theater ist Zumutung' ", Interview mit Christiane Hoffmans, *Welt am Sonntage*, 1. June.

_____. 2007. "Entretien avec Stefan Bachmann", réalisé par Michael Haerdter, *Bulletin de la société Paul Claudel: Mettre en scène Claudel aujourd'hui*, no. 186, consulté en ligne le 17 octobre 2016 à l'adresse: http://www.paul-claudel.net/bulletin/bulletin-de-la-societe-paul-claudel-n%C2%B0186#sommaire.

Barrault, Jean-Louis. 1953. "Paul Claudel, notes pour des souvenirs familiers", *Cahiers Renaud-Barrault*, no. 1, pp. 45-87.

_____; Salacrou, Armand. 1959. *Nouvelles réflexions sur le théâtre*. Paris, Flammarion.

_____. 1972. "*Sous le vent des Iles Baléares*", *Cahiers Renaud-Barrault*, no. 80, pp. 3-10.

_____. 1972. *Souvenirs pour demain*. Paris, Seuil.

_____. 1980. "Manuscrit des notes de mise en scène pour la version de 1943",

Cahiers Renaud-Barrault, no. 100, pp. 39-60.

Bradby, David. 2005. "Olivier Py: A Poet of the Stage: Analysis and Interview", *Contemporary Theatre Review*, vol. 15, no. 2, pp. 234-45.

Brun, Geneviève. 1986. "*Le Soulier de satin* de Manoel de Oliveira", *Théâtre/ Public*, no. 69, mai-juin, pp. 52-53.

Cahiers Paul Claudel: Correspondance Paul Claudel-Jean-Louis Barrault, no. 10, 1974.

Coutaud, Lucien. 1980. "Peinture et théâtre", *Cahiers Renaud-Barrault*, no. 100, pp. 31-34.

Fonteray, Alain. 2004. *Olivier Py: Epopées théâtrales*. Brinon-sur-Sauldre, France, Grandvaux.

Joubert, Marie-Agnès. 1998. *La Comédie-Française sous l'Occupation*. Paris, Tallandier.

Kralicek, Wolfgang. 2013. "Wien nach Paul Claudel, *Der Seidene Schuh*", *Theater heute*, Januar, pp. 46-52.

Landau, Edwin Maria. 1986. *Paul Claudel auf deutschsprachigen Bühnen*. München, Prestel.

Oliveira, Manoel de; Sobel, Bernard, 1986. "Claudel et Méliès: Entretien avec Manoel de Oliveira", *Théâtre/Public*, no. 69, mai-juin, pp. 49-51.

"Programmheft des *Seidene Schuh* ", Salzburg, Landestheater, 1985.

"Programmheft des *Seidene Schuh*", Theater Basel, 2003.

"Programmheft des *Seidene Schuh*", Schauspielhaus Wien, 2012.

Py, Olivier. 2003. "Plus avant dans la pensée...", Programme du *Soulier de satin*, C.D.N. Orléans.

_____. 2003. "Quelques remarques nécessaires...", Programme du *Soulier de satin*, C.D.N. Orléans.

_____. 2009. " 'La Scène de ce drame est le monde': Entretien avec Olivier Py", propos recueillis par Daniel Loayza, Programme du *Soulier de satin*, Odéon-Théâtre de l'Europe.

"Relevés de la mise en scène du *Soulier de satin*", Archive Jean-Louis Barrault, Bibliothèque de la Comédie-Française, 1943, RMS SOU 1943(1-2).

Siebold, Andras. 2003. "Kraftprobe seidener Schuh", Interview mit Paola, *Baslerstab*, 10. Februar.

Thouvenin, Pascale, éd. 2006. *Une Journée autour du Soulier de satin de Paul Claudel mis en scène par Olivier Py*. Besançon, Poussière d'or.

Völcker, Tine Rahel. 2017. "Schriftliches Interview", mit Yi-Yin Wu, am 05. September.

其他

Allen, Jennifer. 2004. "Portrait Monica Bonvicini", an interview, *Spike Art Quarterly*, no. 1, Autumn, accessed July 12, 2017 at http://old.spikeart.at/en/a/magazin/back/Portrait_Monica_Bonvicini.

Bachelard, Gaston. 1989. *La Poétique de l'espace*. Paris, P.U.F., coll. Quadrige.

Bakhtine, Mikhaïl. 1970. *L'Oeuvre de François Rabelais et la culture populaire au moyen âge et sous la renaissance*. Paris, Gallimard.

_____. 1970. *La Poétique de Dostoïevski*. Paris, Seuil.

Beaunesne, Yves. 2008. "Yves Beaunesne, metteur en scène: 'Claudel, plus que jamais !' ", propos recueillis par Bruno Bouvet, *La Croix*, 11 janvier.

Bradby, David. 1984. *Modern French Drama:1940-1980*. Cambridge, Cambridge University Press.

Chédozeau, Bernard. 1989. *Le Baroque*. Paris, Nathan.

Copeau, Jacques. 1974. *Registres I: Appels.* Paris, Gallimard.

Corvin, Michel. 1985. *Molière et ses metteurs en scène d'aujourd'hui*. Lyon, Presses universitaires de Lyon.

Dubois, Claude-Gilbert. 1995. *Le Baroque en Europe et en France*. Paris, P.U.F.

Eliade, Mircea. 1952. *Images et symboles*. Paris, Gallimard, coll. Tel.

Fallaci, Oriana. 2002. *La Rage et l'orgueil*. Paris, Plon.

Freud, Sigmund. 1961. *Introduction à la psychanalyse*. Paris, Payot, coll. Petite Bibliothèque.

_____. 1987. *L'Interprétation des rêves*. Paris, P.U.F.

Garréta, Anne F. 2008. "Le Désir libertin, allumeur de Lumière", *Le Magazine*

littéraire: Sade, les fortunes du vice, hors série, no. 15, novembre-décembre, pp. 56-57.

Godard, Colette. 2008. "Mai 68 au théâtre: Bannissons les applaudissements, le spectacle est partout!", *Télérama*, 28 mars.

Green, André. 1969. *Un Oeil en trop*. Paris, Minuit.

Hartog, François. 2012. *Régimes d'historicité: Présentisme et expérience du temps*. Paris, Seuil.

Hobson, J. Allan. 2002. *Dreaming: An Introduction to the Science of Sleep*. Oxford University Press.

Hopkins, A. G. ed. 2002. *Globalization in World History*. London, Pimlico.

Jachymiak, Jean. 1972. "Sur la théâtralité", *Littérature, science, idéologie*, no. 2, pp. 49-58.

Jomaron, Jacqueline de, éd. 1988-89. *Le Théâtre en France*, 2 vols. Paris, Armand Colin.

Jung, Carl. 1964. *Dialectique du moi et de l'inconscient*. Paris, Gallimard, coll. Folio/Essais.

Meyerhold, Vsevolod. 1963. *Le Théâtre théâtral*. Paris, Gallimard.

_____. 1973-75-80. *Ecrits sur le théâtre*, 3 vols. Lausanne, L'Age d'Homme.

Pavis, Patrice. 1976. *Problèmes de sémiologie théâtrale*. Montréal, Presses de l'Université du Québec.

_____. 1985. *Voix et images de la scène*. Lille, Presses universitaires de Lille.

_____. 1990. *Le Théâtre au croisement des cultures*. Paris, José Corti.

Rand, Nicholas; Torok, Maria. 1993. "Questions to Freudian Psychoanalysis: Dream Interpretation, Reality, Fantasy", *Critical Inquiry*, vol. 19, no. 3, Spring, pp. 567-94.

Regnault, François; Milner, Jean-Claude. 1987. *Dire le vers*. Paris, Seuil.

Rousset, Jean. 1965. "Peut-on définir le baroque?", *Actes des Journées internationales d'étude du baroque de Montauban*, série A2. Toulouse, Publications de la Faculté des lettres et sciences humaines de Toulouse, pp.19-23.

Sami-Ali, Mahmoud. 1974. *L'Espace imaginaire*. Paris, Gallimard.

Shepherd, David, ed. 1993. *Bakhtin: Carnival and Other Subjects: Selected Papers from the Fifth International Bakhtin Conference, University of Manchester, July 1991*. Amsterdam, Atlanta GA., Rodopi.

States, Bert O. 1988. *The Rhetoric of Dreams*. Ithaca, Cornell University Press.

Tapié, Victor-Lucien. 1957. *Baroque et classicisme*. Paris, Plon.

Tyszko, Simon. 2002. "Suicide Bomber Barbie," *London Institute of Contemporary Arts*, August, accessed October 21, 2016 at http://www.theculture.net/barbie/#texts.

Ubersfeld, Anne. 1974. *Le Roi et le bouffon: Etude sur le théâtre de Hugo de 1830 à 1839*. Paris, José Corti.

_____. 1981. *L'Ecole du spectateur*. Paris, Editions sociales.

_____. 1982. *Lire le théâtre*. Paris, Editions sociales.

Villeneuve, Rodrigue. 1982. "Un Discours théâtral?", *Jeu*, no. 24, pp. 57-67.

_____. 1989. "Les Iles incertaines: L'Objet de la sémiotique théâtrale", *Protée*, vol. 17, no. 1, hiver, pp. 23-38.

Vinaver, Michel. 2003. "Michel Vinaver et ses metteurs en scène", entretien avec Joseph Danan, *Du Théâtre: A brûle-pourpoint, rencontre avec Michel Vinaver*, hors-série, no. 15, novembre, pp. 7-14.

Yang, Lily. 1984. *"The Heathen Chinee" in the Nineteenth-Century American Drama*. Thesis of Master, University of Wisconsin-Madison.

Yu, Calvin Kai-Ching. 2001. "Neuroanatomical Correlates of Dreaming: The Supramarginal Gyrus Controversy (Dream Work)", *Neuropsychoanalysis*, vol. 3, no. 1, pp. 47-59.

_____. 2001. "Neuroanatomical Correlates of Dreaming. II: The Ventromesial Frontal Region Controversy (Dream Instigation)", *Neuropsychoanalysis*, vol. 3, no. 2, pp. 193-201.

_____. 2003. "Neuroanatomical Correlates of Dreaming, III: The Frontal-Lobe Controversy (Dream Censorship)", *Neuropsychoanalysis*, vol. 5, no. 2, pp. 159-69.

于貝斯菲爾德（Ubersfeld, Anne）。2004。《戲劇符號學》，宮寶榮譯。北京，中國戲劇出版社。

楊莉莉。2012。《向不可能挑戰：法國戲劇導演安端‧維德志 1970 年代》。
　　台北，台北藝術大學／遠流。

＿＿＿。2013。〈巴維斯「排練華語新創劇本之理論與實踐工作坊」記要與省
　　思〉，《戲劇學刊》，第 18 期，頁 211-28。

＿＿＿。2014。《新世代的法國戲劇導演：從史基亞瑞堤到波默拉》。台北，
　　台北藝術大學／遠流。

＿＿＿。2017。《再創夏佑國家劇院的光輝：法國戲劇導演安端‧維德志
　　1980 年代》。新竹，清華大學出版社。

劉康。2005。《對話的喧聲：巴赫汀文化理論述評》。台北，麥田。

心理、象徵、戲劇、意象人類學辭典以及百科全書

Chevalier, Jean; Gheerbrant, Alain. 1982. *Dictionnaire des symboles*. Paris, Robert
　　Laffont/Jupiter.

Durand, Gilbert. 1990. *Les Structures anthropologiques de l'imaginaire*. Paris,
　　Dunod.

Encyclopaedia Universalis. 1990. Paris, Encyclopaedia Universalis.

Laplanche, Jean; Pontalis, Jean-Baptiste. 1990. *Vocabulaire de la psychanalyse*.
　　Paris, P.U.F.

Pavis, Patrice. 1996. *Dictionnaire du théâtre*. Paris, Dunod.

帕特里斯‧帕維斯（Patrice Pavis）。2014。《戲劇藝術辭典》，宮寶榮、傅
　　秋敏譯。上海，上海書店出版社。

引用的劇評

Barrault, Jean-Louis. 1980. "Claudel ou les délices de l'imagination", *L'Aurore*, 1er
　　juillet.

Berger, Jürgen. 2003. "Welttheater-all inclusive", *Schwäbische Zeitung*, 31. März.

Cartier, Jacqueline. 1975. "Huées et bravos pour le Claudel de Vitez", *France-Soir*,
　　23 novembre.

Chabanis, Christian. 1975. "Procès à Claudel", *France Catholique-Ecclésia*, 26 décembre.

Cournot, Michel. 1975. "Vitez au Français: Claudel le diable", *Le Monde*, 29 novembre.

_____. 1987. "Dieu a la mémoire longue", *Le Monde*, 14 juillet.

_____. 1993. "La Première du *Soulier de satin*: Il y a cinquante ans", *Le Monde*, 22 novembre.

Dandrel, Louis. 1972. "*Sous le vent des îles Baléares*", *Le Monde*, 14 octobre.

Dumur, Guy. 1987. "Un Révolutionnaire nommé Claudel", *Le Nouvel Observateur* (édition internationale), du 26 juin au 2 juillet, pp. 53-54.

Fouquet, Ludovic. 2004. "Trajectoire d'une passion", *Jeu*, no. 110, mars, pp. 162-65.

Haider, Hans. 2012. "Genuss im Verzicht", *Wiener Zeitung*, 3. November.

Hammerstein, Dorothee. 2003. "Event, Exerzitium, Expedition", *Theater heute*, Mai, pp. 4-8.

Jacobi, Hansres. 1985. "Welttheater zwischen Brunst und Inbrunst", *Neue Zürcher Zeitung*, 29. Juli.

Jermann, Joerg. 2003. "Kein Zurück in den Garten Eden", *B. Z.*, 31. März.

Kahl, Kurt. 1985. "Manchmal trifft das Schlimmste doch ein", *Kurier*, Wien, 28. Juli.

Kaiser, Joachim. 1985. "Claudels Seelen und Lietzaus Rhythmus", *Süddeutsche Zeitung*, 29. Juli.

Kathrein, Karin. 1985. "Mit hinkendem Fuss in die Sünde", *Die Presse*, Wien, 29. Juli.

Lehmann, H. 1985. "Kein Glück für Erdenkinder", *Die Welt*, 19. Juli.

Linsmayer, Charles. 2003. "Welttheater", *Tageblatt*, 31. März.

Marcabru, Pierre. 1987. "Un Absent: Claudel", *Le Figaro*, 11 juillet.

_____. 1987. "Les Dangers de la mégalomanie", *Le Figaro*, 13 juillet.

Pascaud, Fabienne. 2007. "Damnation et rédemption", *Télérama*, no. 3113, 9 septembre.

Poirot-Delpech, Bertrand. 1965. "*Le Soulier de satin*, de Paul Claudel", *Le Monde*,

18 novembre.

Reuter, Stephan. 2003. "Pathetische Wende", *Badische Zeitung*, 27. März.

Ricou, Georges. 1943. "*Le Soulier de satin* ou *Le Pire n'est pas toujours sûr*", *La France socialiste*, 8 décembre.

Le Roux, Monique. 2014. "*Le Soulier de satin* au Schauspielhaus de Vienne", *Bulletin de la Société Paul Claudel*, no. 209, critique consultée en ligne le 10 juillet 2017 à l'adresse: http://www.paul-claudel.net/bulletin/bulletin-de-la-societe-paul-claudel-n%C2%B0209#art1.

Rubine, Henry. 1965. "Shakespeare bousculé par la grâce", *La Croix*, 5 novembre.

Saint Hilaire, Hervé de. 2003. "Le Festin catholique", *Le Figaro*, 23 septembre.

Salino, Brigitte. 2003. "Dans la longue nuit du *Soulier de satin*", *Le Monde*, 24 mars.

Sandier, Gilles. 1975. "Claudel sacralisé", *La Quinzaine littéraire*, no. 223, 16 décembre.

Schaper, Rüdiger. 2003. "Die Welt ist Schwund", *Tagesspiegel*, 1. April.

Schlienger, Alfred. 2003. "Shakespeare auf katholisch?", *Neue Zürcher Zeitung*, 31. März.

Stähli, Thomas; Weber-Caflisch, Antoinette. 2003. "Claudel au Théâtre de Bâle: *Le Soulier de satin*", critique consultée en ligne le 17 novembre 2014 à l'adresse: http://www.paul-claudel.net/misesenscene/le-soulier-de-satin-mise-en-scene-de-stefan-bachmann-2003.

Sucher, C. Bernd. 2003. "Gott lebt, vielleicht, doch", *Süddeutsche Zeitung*, 1. April.

Thuswaldner, Werner. 1985. "Gezähmte, unterdrückte Leidenschaft", *Salzburger Nachrichten*, 29. Juli.

Umlauf, Karsten. 2003. "Freude, schöner Fundamentalismus!", *Kultur Joker*, April.

Weinzierl, Ulrich. 1985. "Halbseiden: Claudel in Salzburg", *Frankfurter Allgemeine*, 22. August.

《緞子鞋》與《正午的分界》演出相關影音資料

Bachmann, Stefan. 2003. *Der Seidene Schuh*. Basel, Theater Basel.

Barrault, Jean-Louis. (1980) 1985. *Le Soulier de satin*, enregistré sur FR3 par Alexandre Tarta et diffusé les 13 et 20 janvier.

Beck, Andreas, Intendant. 2014. *Der Seidene Schuh*. Wien, Schauspielhaus.

Fonteray, Alain. 2004. *Le Soulier de satin de Paul Claudel dans la mise en scène d'Olivier Py*. Paris ／ Orléans, Les Poissons Volants ／ C.D.N. Orléans.

Lietzau, Hans. (1985) 2007. *Der Seidene Schuh*. Salzburger Festspiel.

Oliveira, Manoel de. 1985. *Le Soulier de satin*, film visionné le 12 octobre 2016 à l'adresse: https://www.youtube.com/watch?v=vRODl8ebIp4&t=23896s.

Py, Olivier. 2003. *Le Soulier de satin*. Strasbourg, Théâtre National de Strasbourg.

_____. 2009. *Le Soulier de satin*, réalisation de Vitold Krysinsky. Paris, Sopat, coll. Copat.

Sellner, Gustav. 1965. *Der Seidene Schuh*. Köln, Westdeutscher Rundfunk.

Vitez, Antoine. 1988. *Le Soulier de satin*. Paris, Théâtre National de Chaillot, FR3 et Antenne 2.

_____. (1977) 2008. *Partage de midi*, réalisation de Jacques Audoir. Paris, Editions Montparnasse.

國家圖書館出版品預行編目(CIP)資料

探索克羅岱爾《緞子鞋》之深諦／楊莉莉著 . -- 初版 .-- 臺北
市：臺北藝術大學, 遠流, 2020.02
 面；17×23 公分
 ISBN 978-986-98264-6-4（平裝）

 1. 戲劇 2. 劇評

980 108023091

探索克羅岱爾《緞子鞋》之深諦
Exploring the Profundity of Paul Claudel's *Soulier de satin*

著　　者／楊莉莉
責任編輯／陳御辰
文字校對／陳幼娟
封面設計／兩圈OO

出 版 者／國立臺北藝術大學
發 行 人／陳愷璜
地　　址／臺北市北投區學園路1號
電　　話／(02)28961000分機1232~4（出版中心）
網　　址／https://w3.tnua.edu.tw

共同出版／遠流出版事業股份有限公司
地　　址／臺北市南昌路二段81號6樓
電　　話／(02)23926899 傳真／(02)23926658
劃撥帳號／0189456-1
網　　址／http://www.ylib.com

2020年2月初版一刷
定　　價／新台幣450元